日本古城建築圖典

三浦正幸◆著

詹慕如◆譯

商周出版

日本古城建築圖典 目次

插圖比例尺皆相同（約五百分之一）
（著色：山田岳晴）

【天守的出現】

十六世紀中期出現了二重或三重的大櫓（瞭望樓），織田信長將其增大巨型化，把內部改造為高級書院形式，建造了岐阜城天主。後來又進一步更巨型化和高級化，出現了五重的安土城天主。

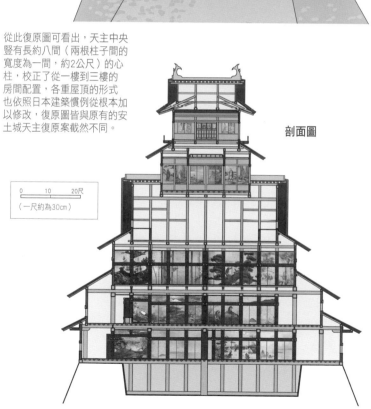

立面圖

從此復原圖可看出，天主中央豎有長約八間（兩根柱子間的寬度為一間，約2公尺）的心柱，校正了從一樓到三樓的房間配置，各重屋頂的形式也依照日本建築慣例從根本加以修改，復原圖皆與原有的安土城天主復原案截然不同。

剖面圖

0 　10　20尺
（一尺約為30cm）

安土城（滋賀縣）**天主**　五重六階，地下一層　望樓型　（復原圖：佐藤大規）
西元1579年（天正7年）建立，1582年燒毀

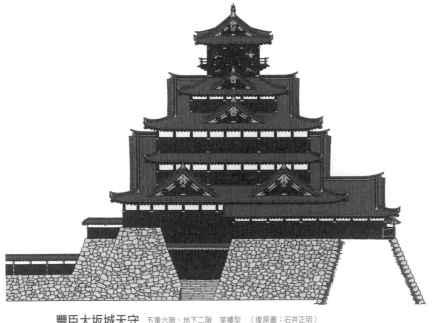

豐臣大坂城天守 五重六階，地下二階 望樓型 （復原圖：石井正明）
西元1585年（天正13年）左右建立，1615年（慶長20年）燒毀

岡山城天守 五重六階 望樓型 （製圖：仁科章夫）
西元1597年（慶長2年）左右建立，1945年（昭和20年）於戰火中燒毀

【安土城天主的後繼】

織田信長的繼承人豐臣秀吉，除了繼承安土城的豪華，同時也改善其不對稱且過於複雜的形狀，建立了大坂城天守。大坂城天守成為此後天守的範本，而安土城的不對稱則可在後來的岡山城上看到。

8

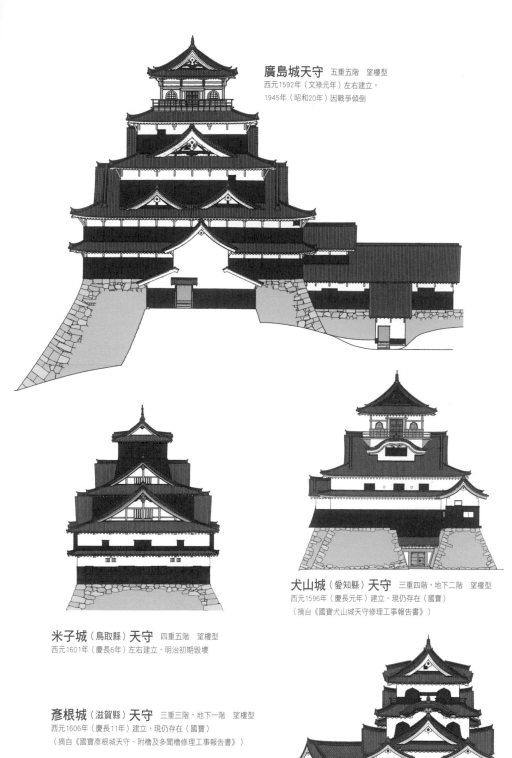

【望樓型天守的發展】

廣島城天守　五重五階　望樓型
西元1592年（文祿元年）左右建立，
1945年（昭和20年）因戰爭傾倒

犬山城（愛知縣）天守　三重四階，地下二階　望樓型
西元1596年（慶長元年）建立，現仍存在（國寶）
（摘自《國寶犬山城天守修理工事報告書》）

米子城（鳥取縣）天守　四重五階　望樓型
西元1601年（慶長6年）左右建立，明治初期毀壞

彥根城（滋賀縣）天守　三重三階，地下一階　望樓型
西元1606年（慶長11年）建立，現仍存在（國寶）
（摘自《國寶彥根城天守、附櫓及多聞櫓修理工事報告書》）

大坂城所確立的望樓型天守形式，是在入母屋造的基座上乘載望樓，後來應用在全國的天守上。西元一六〇〇年（慶長五年）關原之戰後，也出現了像姬路城這樣超越大坂城的天守。

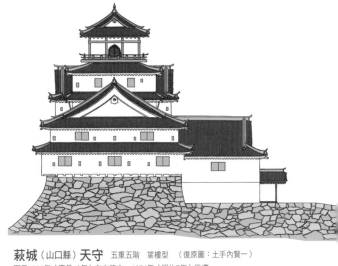

萩城（山口縣）**天守** 五重五階 望樓型 （復原圖：土手內賢一）
西元1608年（慶長13年）左右建立，1874年（明治7年）毀壞

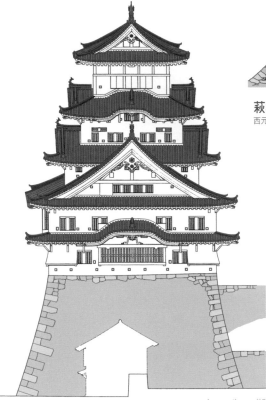

姬路城（兵庫縣）**天守** 五重六階，地下一階 望樓型
西元1608年（慶長13年）建立，現仍存在（國寶）
（摘自《國寶重要文化財姬路城保存修理工事報告書》）

松江城天守 四重五階，地下一階 望樓型
西元1611年（慶長16年）建立，現仍存在（重要文化財）
（摘自《重要文化財松江城天守修理工事報告書》）

10

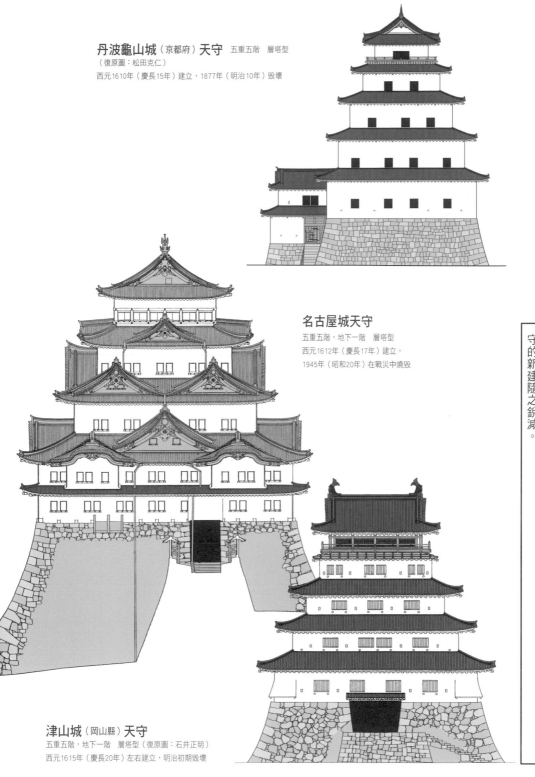

丹波龜山城（京都府）天守　五重五階　層塔型
（復原圖：松田克仁）
西元1610年（慶長15年）建立，1877年（明治10年）毀壞

名古屋城天守
五重五階，地下一階　層塔型
西元1612年（慶長17年）建立，
1945年（昭和20年）在戰災中燒毀

津山城（岡山縣）天守
五重五階，地下一階　層塔型（復原圖：石井正明）
西元1615年（慶長20年）左右建立，明治初期毀壞

【層塔型天守的出現】

關原之戰後的築城極盛期衍生了技術革新，出現沒有入母屋造基座部分的新式層塔型天守。由於建築工程較容易以及防備性能佳，造成流行，舊式望樓型天守的新建隨之銳減。

11

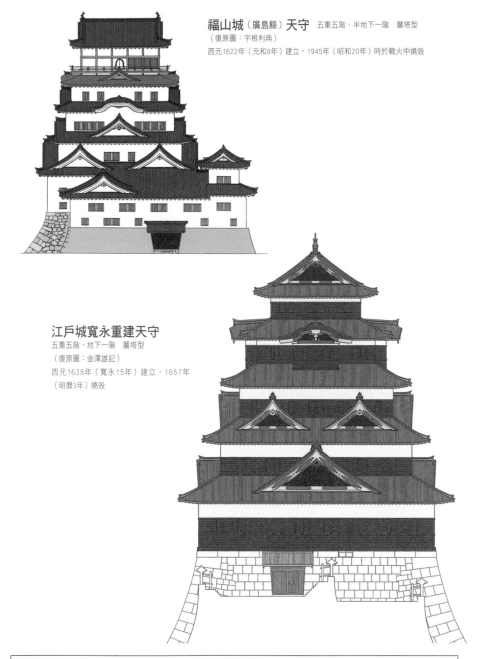

福山城（廣島縣）天守 五重五階，半地下一階　層塔型
（復原圖：宇根利典）
西元1622年（元和8年）建立，1945年（昭和20年）時於戰火中燒毀

江戶城寬永重建天守
五重五階，地下一階　層塔型
（復原圖：金澤雄記）
西元1638年（寬永15年）建立，1657年
（明曆3年）燒毀

構造上較為優異的層塔型，被應用於超巨大天守，繼名古屋城之後，也聳立在重建大坂城及江戶城等幕府城中。比外樣大名*較晚進行築城工程（城普請）的譜代大名天守，也以層塔型為多。

*【譯註】江戶時代俸祿高達一萬石以上的武士稱為大名，意思是「擁有大片土地的人」。
德川家康根據戰後群雄對幕府的忠誠度，把全日本的大名分成三類，即親藩、譜代、外樣。
「譜代大名」地位僅次於親藩大名，又稱世襲大名，是指關原之戰以前一直追隨德川家康的大名，如本多正信、大久保忠鄰，大多位居幕府要職，在社會上有一定的地位、惟權力，俸祿很少。
「外樣大名」是關原之戰以前被德川家康削減封地的武士，如伊達、淺野、上杉、毛利等人，他們領土距離江戶路途遙遠，領地與譜代大名交錯，而親藩和譜代大名可以監視外樣大名。
德川家康設計幕府統治必須完全由親藩和譜代大名操控，外樣大名不得參與。

小松城（石川縣）天守　二重三階　層塔型（復原圖：松島悠）
西元1640年（寬永17年）建立，明治初期毀壞

宇和島城（愛媛縣）天守　三重三階　層塔型
西元1665年（寬文5年）建立，現仍存在（重要文化財）
（摘自《重要文化財宇和島城天守修理工事報告書》）

備中松山城（岡山縣）天守　二重二階　層塔型
西元1683年（天和3年）建立，現仍存在（重要文化財）
（摘自《重要文化財備中松山城天守及二重櫓保存修理工事報告書》）

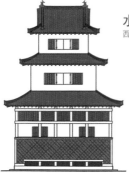

水戶城天守　三重五階　層塔型（復原圖：松島悠）
西元1766年（明和3年）建立，1945年（昭和20年）於戰火中燒毀

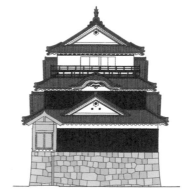

伊予松山城天守　三重三階，地下一層　層塔型
西元1850年（嘉永3年）左右建立，現仍存在（重要文化財）
（摘自《重要文化財松山城天守外十五棟修理工事報告書》）

【太平之世的天守】

西元一六一五年（元和元年）豐臣氏滅亡以後，出現了反映太平之世，重視裝飾勝於防備的宇和島城天守。另外，由於新建天守有限制，所以也出現了不像天守的天守。

13

一、圈繩定界

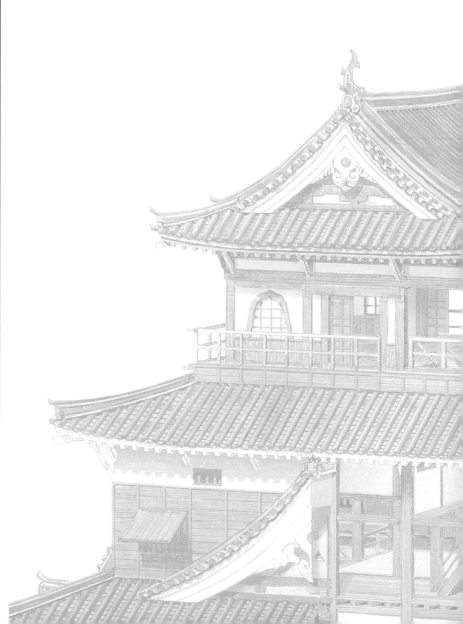

畫定城地

築城與定界

「城取」就是築城，城要「取於何地」，不但大大左右一座城的堅固程度，同時也是關係領國經營成敗的重要問題。城取的失敗可能導致城破，甚至舉族滅亡。

選擇城地最重要的因素，就是守城的兵力，這是圈繩定界（繩張）的第一步。

首先，築城之前要掌握自己的兵力，兵力若多（數百人以上），則可利用山及其周圍的平地建築平山城，或者僅利用平地建築平城。簡而言之，根據時代的不同，有可能為山城、平山城或者平城。

圈繩定界是指城的設計，決定本丸或二之丸等城郭（曲輪，參照二〇頁）的配置和大小、形狀、壕溝（堀，見第二章）的深度和石垣的高度，並且考慮瞭望樓（櫓）和城門的位置及形式等，訂定築城的所有條件。兵力若少（從數人到數百人），則利用山頂部分建築山城；

從山城到平城

日本中世時期（鎌倉、室町時代），中小領主們各自築城，兵力多半為數十人的規模，因此勢必採取山城的形式。因為山城可以巧妙利用天然要害（地形險要，容易防守的地方），不需要另外建造高聳石垣或深險的壕溝，可以簡單地築城守地。全日本中世山城的數量超過四萬，其中大部分為中小領主及其重臣們所築的小城。

到了日本近世時期（桃山、江戶時代），得天下之人及大名開始建造巨大的平山城或平城。建築山城的只剩下一部分小大名。近世大名可動員的兵力，是中世中小領主的數百倍，為了收容如此龐大的兵力，不得不選擇城郭內面積廣大的平山城或平城。也就是說，城主只剩下大名，由於城主的驟減，使得全國的城數降至兩百座左右。

而另一方面，大名的家臣不得擁城，所以在大名城中有宅邸賜給家臣，讓他們居住。

日本的城郭由山城演變到平山城，再進化為平城，這樣的變化起因於擴增城內兵力的收容能力的必要性。選擇無法利用天然要害的平山城或平城，帶來了石垣、護城河、天守等土木建築工事的飛躍性成長，同時也呈現城郭數遽減的現象。

16

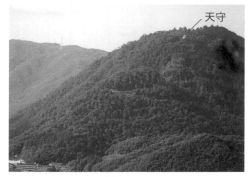

天守

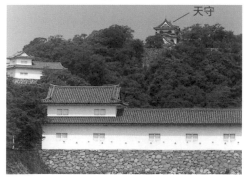

天守

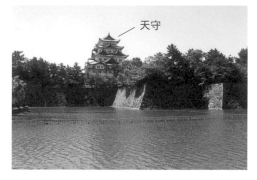

天守

根據築城位置分類

大致分為山城、平山城、平城，但並無嚴謹的定義。有的平山城甚至比山城高，主要根據中世和近世的時代差異、築城以前的地形以及和本丸之間的高度差異等，綜合比較後進行分類。

◤ 山城　備中松山城（岡山縣）

僅利用山或丘陵頂部所建築的城，城主的宅邸設於山麓。中世城郭多半為此類，近世的山城僅有岩村城（岐阜縣）、高取城（奈良縣）、津和野城（島根縣）、岡城（大分縣）等極少數。

◤ 平山城　彥根城（滋賀縣）

利用海拔較低的山及其周邊平地所築的城，兼具山城的堅固以及平城郭內面積廣大、便利的優點。近世城郭有過半數皆為此類，此種平山城經常可見壯觀的石垣，例如仙台城、金澤城、姬路城、高知城、伊予松山城等。

← 平城　名古屋（愛知縣）

僅利用平地建築的城，具備綿長巨大的石垣和城河、許多的櫓（瞭望樓）和城門等，可以儲備大量兵力。典型例子有松本城（長野縣）、駿府城（靜岡縣）、二條城（京都府）、廣島城、高松城等。

水城、海城　〈荻繪圖〉（擷取部分）

（山口縣文書館藏）

城牆面對湖或海者，稱為水城，其中面對海者，稱為海城。這類城不可能採取水攻或封城斷糧的攻法，還有可能利用海運發展為城下町*。海城有高松城、今治城（愛媛縣）、宇和島城（愛媛縣）、萩城等。面湖的水城多在琵琶湖畔，例如膳所城（滋賀縣）、彥根城、安土城（滋賀縣）等

*譯註：城下町是日本的一種城市建設形式，以領主居住的城堡為核心來建立城市。世界大部分的城郭城市，多是城牆包圍整個城市。而日本的城下町，則只有領主居住的城堡才有城牆保護，平民居住的街道則無。

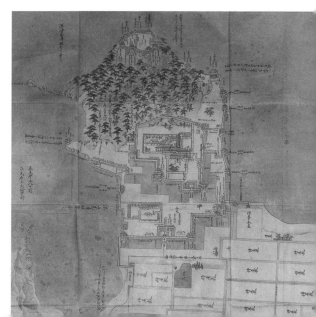

城應築於領地要衝

築城的另一個重點是城地應選擇於交通要衝，以利於綜觀整體領地。不管城再怎麼堅固，如果位置偏於領地邊境，並不理想。當然，隨著領地擴大，領主居城的位置也應該隨之變動。

織田信長就是一個好例子，他在西元一五五五年（弘治元年），由那古野城（今天的名古屋城二之丸附近）遷到稍微偏北的清洲城，一五六三年（永祿六年）再往北遷到小牧山城，一五六七年時，他由尾張國進入美濃國，築起岐阜城，一五七六年（天正四年）又再遷居，移至建於近江國的安土城。若非喪命於本能寺之變，推測他下一步應會築城於大坂。

織田信長總是站在利於管理整體領地的觀點來選擇居城，所以終至成功。

從彥根城遠望佐和山城

關原之戰中西軍將領石田三成的居城佐和山城，是座享譽極高的名城，後來新領主井伊直政將居城移至交通要衝彥根。

後來德川家康也仿效織田信長，將居城由三河的岡崎城移到遠江的濱松城，後來又跨越領地，將居城移到駿河的駿府城。

桃山時代有築城名家之稱的藤堂高虎也曾屢次遷徙居城，他在一五九五年（文祿四年）被授與伊予國七萬石，築城於板島城（今宇和島城），接著因在一六〇〇年（慶長五年）關原之戰中立下戰功，獲得伊予半國二十萬石，建築了今治城，於一六〇四年（慶長九年）遷居。考慮到新領地的經營和瀨戶內海海上交

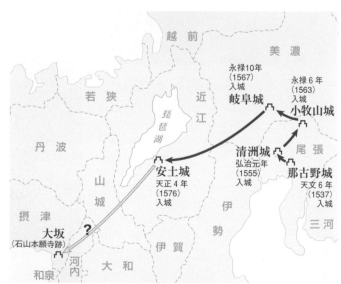

織田信長的領土擴張和居城變遷

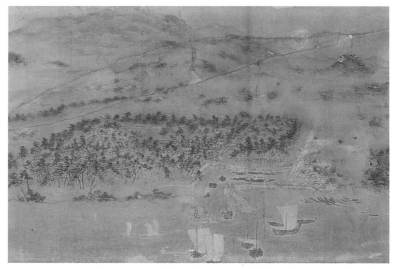

今治城風景圖

藤堂高虎以自己設計的海城宇和島城，控制著支配七萬石的陸海要衝。後來當領國擴大到二十萬石，便離開這座名城，將居城移到新的要衝今治城。

通的方便性，宇和島的地理位置並不算理想，因此才需要重新建設新的居城。

諸侯若領地擴大，卻沒有隨之調整居城位置，則命運堪憂。武田信玄和毛利元就，就是很好的例子。武田最後招致滅亡，而毛利一百二十萬石的領地也失去大半。

專 欄

江戶軍事學中所謂「城取的奧義」

關於築城（城取）的奧義，江戶時代的學者提出了所謂「國堅固之城」、「所堅固之城」、「城堅固之城」，這三種階段。

國境（當時所稱的國，合併一到三國約為現在的一個縣）為山或大河等要害（地形險要、易於防守之處）者，稱為「國堅固」；城的周圍若有要害則是「所堅固」；而城本身嚴密難攻，則為「城堅固」。

甲斐國的武田信玄即為國堅固，所以並未築城，住在平地的宅邸躑躅之崎館中。另外，中世的城郭多半規模不大，倚賴急險懸崖或者深沼等天然要害而建，為「所堅固之城」。相對之下，近世的城郭則為以大規模石垣和壕溝所守備的「城堅固之城」。

然而，這些根本不算什麼「築城的奧義」。實際上築城時，這些規則一點意義都沒有，不過是生長於太平盛世，從未經驗過戰爭的軍事學家們的紙上談兵。再説，這些軍事學家的老本行，原本就是跟實戰毫無關係的儒學。

容我再對江戶軍事學提出一點批判。

江戶軍事學中關於築城的奧義提到，築城時應注意「能容五百人之城，容千人亦不覺狹窄，反之，能容千人之城，容五百人亦不覺過寬」；另外，談到築城的心得又有云：「適從方圓道理，不外神心曲尺。」（充分了解四角形和圓形的意義，正確使用直角和尺寸。）

就算看不懂上面的文字也一點都不需要擔心，因為江戶軍事學或許算是一種哲學，但絕不是能發揮實效的築城學。

建築城郭

城郭多為圓形

構成城的範圍（即外牆），稱為曲輪或者郭（兩者在日文中的發音相同，皆為「Kuruwa」）。城中心的郭為本丸，下一個郭為二之丸（二丸），接著為三之丸。位於西方則稱為西之丸，若自其他城郭突出，則稱為出之丸（出丸）。

在江戶軍事學（雖然並不太具有參考價值）中說到，城郭應建造為圓形，因為圓形面積既廣、外周又短，所以易於守備。此外，正因為呈圓形所以日文稱之為曲輪，名稱也有個「丸」字。

從鎌倉時代末期到室町時代所建造的中世城郭，多半為山城。由於這些城郭是利用山的斜面來建造，所以城郭的外形很多都是圓形或不規則的曲線狀。

中世當時對各曲輪的稱呼並不統一，不同的城，對本丸的稱呼各有不同，有「詰丸」、「甲丸」、「本城」、「實城」等說法。在現在的挖掘地點中將本丸記為「本郭」或「主郭」，二之丸記為「第二郭」。這是因為中世山城的城郭數量格外的多，超過十個郭的城不在少數，甚至還有超過百郭的城。但郭數越多，每個郭就越狹窄。大部分皆為二十、三十坪，很少看到超過百坪的城郭。

相較之下，桃山時代或江戶時代所建築的近世城郭，郭外形以四方形為基本，再進一步彎折為複雜形狀，完全不是圓形。大規模的建造工程大大地改變了天然地形，成為人工的地形。每一個郭都相當巨大，超過二千坪的郭經常可見，而郭的數量減少，僅有幾個郭。

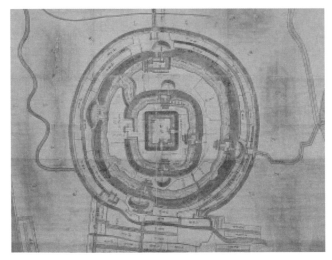

圓形城郭
〈田中城繪圖〉（擷取部分）
（藤枝市鄉土博物館館藏）

近世城郭中有圓形郭的城，僅有高遠城（長野縣）接近圓形的本丸，和二之丸以下皆為圓形的田中城（靜岡縣）。

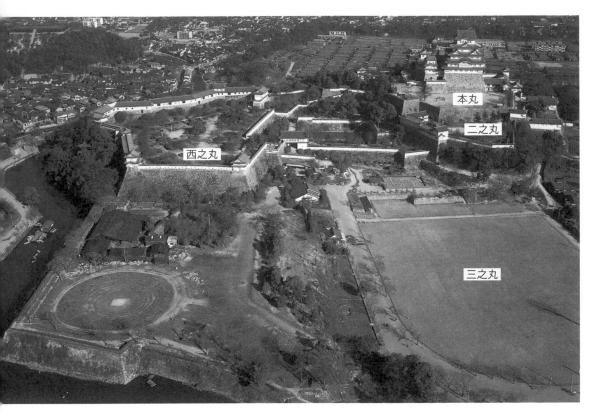

本丸

二之丸

西之丸

三之丸

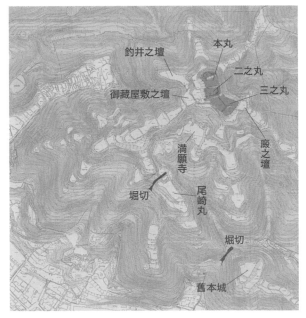

釣井之壇

本丸

二之丸

三之丸

御藏屋敷之壇

廠之壇

滿願寺

堀切

尾崎丸

堀切

舊本城

姬路城（兵庫縣）的本丸、二之丸、三之丸、西之丸

近世城郭的曲輪雖以方形為基本形狀，但多半會在平山城的中心部建造不等邊多角形。不過因為多用石垣，所以城牆多為直線，實在稱不上是圓形。

吉田郡山城（廣島縣）的本丸、二之丸、三之丸

中世城郭的山城就像梯田一樣，由許多圓形郭相連而成。毛利元就的居城郡山城便充分利用了山的山脊來排列小型城郭，總數達二百個。

郭的命名方式

城的郭除了本丸、二之丸、三之丸等稱呼，根據用途和方位等還有其他的說法，以下介紹其中幾種主要名稱。

天守丸、天守曲輪　天守所建的郭較小時，有的不稱為本丸，而稱為天守丸或天守曲輪。有時也會將宮殿所建的郭稱之為本丸，將天守所建的郭稱為天守丸，加以區別。

詰丸、甲丸　中世城郭的本丸稱呼之一。在近世城郭中，若本丸位於山麓，其背後山上的郭就稱為詰丸或甲丸。

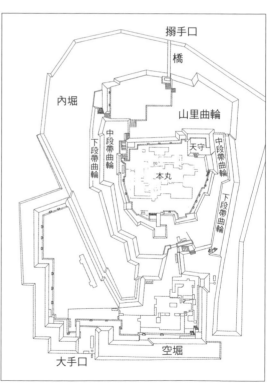

濱松城天守曲輪復原圖

西之丸等　城郭中經常會以本丸為中心，用東西南北來稱呼周遭的城郭，其中尤以西之丸（又稱為西丸、西曲輪）的例子最多。江戶城西丸是將軍隱居及世子居住的地方，岡山城西丸也建有藩主的隱居宅邸。

出之丸（出丸、出曲輪）　由城郭本體突出的郭，一般而言較為小型；還有些會冠上方位，例如西之出丸或北出曲輪等。

帶曲輪、腰曲輪　本丸等主要郭周圍的細長形郭，常見於山城或平山城。豐臣時代的大坂城，本丸周圍繞有兩圈帶曲輪。

水手曲輪　包含水井等水源的郭，又稱為井戶丸（井戶曲輪）。

山里曲輪　設於本丸背後，以庭園為主的郭，大坂城的山里曲輪便相當有名。

豐臣大坂城本丸復原圖

（復原圖：土手內賢一）

22

其他 根據郭內的設施而有的稱呼，例如有太鼓櫓（瞭望樓）的太鼓之丸、放著鐘的鐘之丸、設有廄（馬屋）的廄曲輪等。以人名命名，例如由山本勘助圍繩定界的城（長野縣），就稱為勘助圍曲輪，還有家康重臣本多作左衛門所居住的濱松城裡的作左曲輪等。除此之外還有一個特殊的例子，名古屋城的御深井丸便是因為這裡是填埋沼地所建造的。

郭的排列方法

郭的排列方法可以左右一座城的強弱，所以設計一座城在圈繩定界時，必須特別重視。

近世城郭中郭的排列方法，有以下三種基本形式。

連郭式 將本丸和二之丸串成一直線，也就是像串丸子一樣排列的定界方式。本丸暴露出三邊，所以防守上較弱。常見於在山脊上築有曲輪的山城或平山城，還有年代較新的平城中。典型的例子有盛岡城、水戶城、大垣城（岐阜縣）、彥根城、明石城（兵庫縣）、高知城、島原城（長崎縣）等。

梯郭式 本丸的兩邊或三邊被二之丸包圍的定界方式。在這種方式中本丸的位置會偏向某一邊，所以本丸暴露出來的那一邊多以河川或沼地、斷崖等天然要害來防守。由於經常應用自然地形，所以常見於平山城或山城，占了近世城郭的平山城中極大部分。典型的例子有依河的弘前城（青森縣）、岡山城，靠海的萩城（山口縣）和府內城（大分縣），還有背後倚山的小田原城（神奈川縣），守護本丸。

輪郭式 本丸的四邊完全被二之丸包圍的定界方式。本丸的四邊具有均等的防衛能力，為理想的形式，但城整體規模雖大，二之丸往往偏窄，所以實例並不多。平城比較常看到這種方式，典型的例子有山形城、米澤城（山形縣）、高田城（新潟縣）、田中城（靜岡縣）、駿府城、二條城、德川重建大坂城、篠山城。

實際圈繩定界時，會組合這三種基本形。例如以連郭式界定本丸和二之丸，再加上梯郭式的三之丸等。

除此之外，還有「並郭式」、「渦郭式」、「圓郭式」等新稱呼，並郭式是連郭式的本丸、二之丸，再以輪郭式加上三之丸。渦郭式是將梯郭式的一部分定界誤認為螺旋狀，實際上郭並沒有排列成螺旋狀。圓郭式也只是將輪郭式的郭建造為圓形而已，這種分類並沒有什麼意義。

根據城郭配置的分類
實際圍城定界時，會複雜地組合連郭式、梯郭式、輪郭式三種。

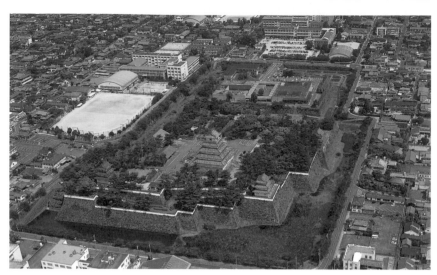

連郭式　島原城（長崎縣）

本丸和二之丸連成一直線，本丸三邊的
防備較弱為其缺點，例如盛岡城、水戶
城、大垣城、彥根城、明石城、高知城
等。像島原城一樣以三之丸將排成列的
本丸和二之丸包圍的方式，有時稱為
「並郭式」，但真正的並郭式應以連郭
式為主體，再加上輪郭式的三之丸。

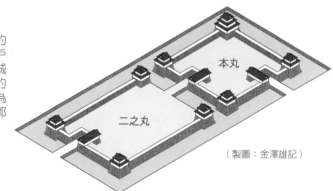

本丸

二之丸

（製圖：金澤雄記）

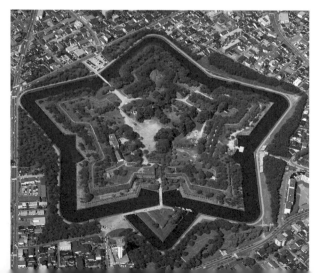

稜堡式　五稜郭（北海道）

刀尖形的稜堡，外側呈星形配置，如西式
的定界方式。這是幕府末期參考西洋築
城技術書所建築的城，有五稜郭、四稜郭
（北海道）、龍岡城（長野縣）等。

24

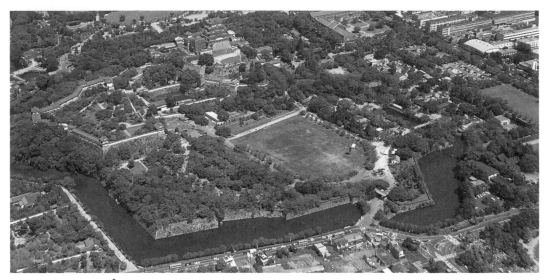

梯郭式　姬路城

由二之丸包圍本丸的兩邊或三邊，占了近世城郭中的大部分。姬路城螺旋般的定界方式有時稱為「渦郭式」或「螺旋式」，考慮到實際上的登城道，多半不會是渦卷形，應為梯郭式才正確。

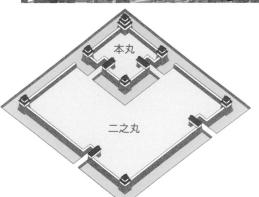

本丸

二之丸

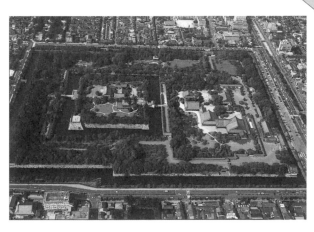

本丸

二之丸

輪郭式　二條城

以二之丸完全包圍本丸，防備能力雖高，但二之丸面積狹窄。山形城、米澤城、德川重建的大坂城等為此類，圓形城郭的田中城（參照20頁）又被稱為「圓郭式」，但城郭配置不管是圓形或方形都一樣，以輪郭式稱呼就可以了。

專欄

圈繩定界的成功與失敗

沒有參考價值的江戶軍事學

西元1615年（慶長20年）的大坂夏之陣中，幕府軍攻陷了大坂城，自此進入德川幕府統治的太平時代。1637年（寬永14年）的島原之亂中，農民一揆*勢力曾佔據已成為廢城的原城（長崎縣），但其後再也沒有攻城戰事，持續著不知實戰為何物的時代。築城時圈繩定界的工作，也由身經百戰的大名或武將，轉移到儒學為本業的學者之手，荻生徂徠和山鹿素行等有名的儒學家也是軍事學中的中心人物。

　江戶時代的軍事學並非根據實戰經驗，只是學者們的紙上談兵，但實際上也出現了由這種在桌上發展出軍事學所圈繩定界的城。比較早的例子是1648年（慶安元年）的赤穗城（兵庫縣），還有1707年（寶永4年）的平戶城（長崎縣）、1849年（嘉永2年）的福山城（北海道）、1857年（安政4年）的五稜郭（北海道）等。

　將江戶軍事學發揮得最為極致的就是福山城，它的圈繩定界相當巧妙。城牆遍布側面射孔（橫矢），因此城牆彎曲為複雜又奇怪的形狀，城郭小型入口（虎口）宛如迷宮般層疊，從理論上看來，不管多麼激烈的猛攻這座城都應該抵擋得住。然而，1868年（明治元年），新選組出身的土方歲三自後門（搦手）攻城，僅用一天就攻陷了。福山城的設計以敵軍從正面攻來為前提，後門完全沒有防備，紙上談兵的結果就是如此。

　福山城的設計中，城牆複雜地轉彎為鈍角及銳角，還有特別向內側彎入的部分。這是江戶軍事學中側面射孔的手法，他們認為如此一來，敵軍就不容易接近城牆。呈現星形稜堡式的五稜郭（參照24頁）也是同樣的道理，城郭小型入口為升形（參照32頁），打開升形的城門有三扇（通常為兩扇），可讓城兵進行複雜的聯絡合作。但後門（搦手）卻將本丸暴露在外，僅有狹窄的護城河和低矮石垣，加上一道土牆，可說是相當不理想的設計。

*譯註：一揆係指農民起義叛亂之意，農民之間結盟以抗領主請減田租，時以武力。

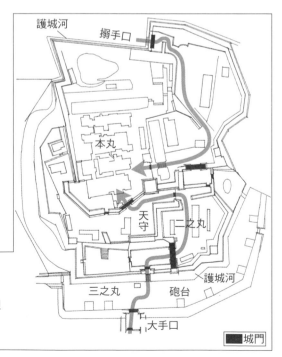

護城河
搦手口
本丸
天守
二之丸
護城河
三之丸
砲台
大手口
■城門

福山城（北海道）復原圖

前門附近（圖下方）的防守相當嚴密，但後門卻幾乎沒有防備，為有缺陷的設計。

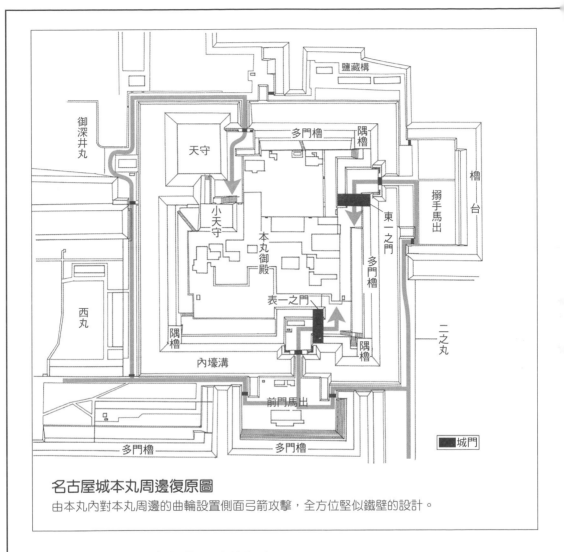

名古屋城本丸周邊復原圖
由本丸內對本丸周邊的曲輪設置側面弓箭攻擊，全方位堅似鐵壁的設計。

慶長時代以實戰為基礎的圈繩定界

　　從1600年（慶長5年）的關原之戰到幕府軍攻陷大坂城的十五年之間，是舉國築城的空前盛況時期，在這段時期，陸續興築了許多以實戰經驗為基礎的名城。1612年（慶長17年）竣工的名古屋城，就是這個時期的典型範例之一。

　　名古屋城以方形的曲輪為基本型，城牆呈直角轉彎。城牆上的幾個地方稍有凹凸，設置橫矢，升形幾乎都是正統的形式。包圍本丸四周的曲輪利用狹窄的土橋相互聯絡，讓城兵可互相來往合作，但敵軍若想通過土橋，就會遭受來自本丸側面的弓箭攻擊。最重要的是，不管從任何方向進攻，整座城都沒有特別脆弱易攻的地方。如果是這座城，想必土方歲三也完全無用武之地吧！

打開城郭的入口

虎口為城郭的入口

城郭的入口稱為虎口，通常會在虎口建築城門。據說虎口這個字是「小口」的同音字（在日文中兩者皆發音為Koguchi），從前代表通往城郭口的狹小入口。建築一座城的重點，甚至可以說就在虎口和橫矢掛（參照七六頁）這兩處上。

本丸的虎口至少會開兩處，一是稱為大手的正門，一是稱為搦手的後門。如果只設一處，若有萬一之時將無法逃脫，而且當作通行門的後門，也是城中生活不可缺少的出入口。

二之丸以下會根據曲輪的大小來決定虎口的數量，大的曲輪甚至會有多過十處的虎口；有時會將第二個虎口開在隱密的地方，讓敵軍不容易發現，當敵軍攻到第一個虎口時，便可以由此隱藏式的虎口出其不意地攻擊。伊予松山城的隱門（見第一五四頁照片）即為代表例。

虎口通路需曲折

虎口要堅固，只需具備曲折的通路。如果虎口內外的通路呈一直線，敵軍若攻破虎口的城門，便可直接趁勢長驅直入，攻入城郭。曲折的通路同時可以遮蔽虎口望進曲輪內的視野，讓敵兵感到不安，削弱對方的氣勢。算是一種妨礙敵方位於虎口視野、視線的心理戰。

不過曲折通路最大的目的是要從側面以弓箭攻擊敵兵，所以通路光是彎曲還不夠，城牆沿著通路或彎曲或突出，可以射擊敵兵的側面或背面。

前門和後門

從城外到本丸的路徑，就算是小城也設有兩條，大規模的城則設有數條，每一條路徑途中都會複雜地彎曲，在各個重要地方設置虎口切分區隔。在這條路徑上，最重要的大門就稱為大手（有些城稱為追手），僅次於大手的重要後門稱為搦手，建於大手最外側虎口的城門即為大手門。

連接到大手路徑的虎口建造得尤其嚴固，但視覺上的氣派也很重要。道路要寬，城門必須宏偉以顯示格調，

後門（止之一門）
城的後門只需要守備嚴密，規模小也無妨。

藉此顯示城主的權威。

相較之下，後門只需要守備嚴密，規模小也無妨。後門需要狹窄的道路、小型城門，最重要的是能夠以少人數來守備。

姫路城內郭圖

前門　菱之門→伊(i)→呂(Ro)→波(ha)→仁(ni)→保(ho) ─┐
後門　止(to)之四門→三→二→一→部(he) ─┐
　　　五←四←三←二←水之一門 ←─┘

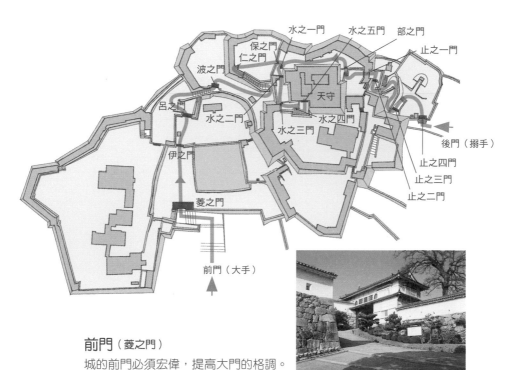

水之一門　水之五門　部之門
保之門
仁之門　　　　　　　　止之一門
波之門
天守
呂之門
水之二門
水之三門　水之四門
伊之門　　　　　　　　　後門（搦手）
　　　　　　　　　　　止之四門
　　　　　　　　　　止之三門
菱之門　　　　　　　止之二門

前門（大手）

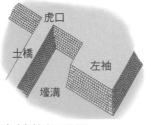

前門（菱之門）
城的前門必須宏偉，提高大門的格調。

名古屋城本丸表二之門及左袖
照片右前方的石垣為左袖，中央為表二之門。由於從左側比較容易進行攻擊，所以從城內望出的左邊，會突出這一塊「左袖」。而右側受到攻擊的敵軍，則會感到不安。

虎口
土橋
左袖
壕溝

左袖的概略圖
跨越壕溝的土橋若設有左袖，便可以對通過土橋的敵軍施以強力的側面弓箭攻擊。

防守虎口之外的左袖

近世城郭中主要的虎口外側多半為壕溝（詳見第二章），在壕溝上架有土橋或木橋（參照四二頁）。橋上空間狹窄，無法隨意活動，敵軍經由此地接近虎口時，正是攻擊的絕佳地點。

因此，讓城牆突出靠近橋，再從這塊地方向橋上從側面以弓箭攻擊，要造於從城內看出去的左側。因為拉弓時身體會朝左半邊傾，所以從左側比較容易攻擊敵人。過橋的時候如果看到面前右側的城牆有一塊突出的地方，那就是左袖。

加強守備的馬出

如果要再加強虎口外側的守備，還有築「馬出」這個方法。馬出設於虎口外土橋的更外側，為半圓形或方形的小型城郭，外圍還有狹窄的壕溝和土壘、土牆，嚴密守護。

虎口和馬出以壕溝來區隔，其間僅以一道狹窄土橋相連結。若要從外進入馬出，除了虎口外的土橋，那之前還必須渡過另一座土橋，在土橋上就會遭受來自城內側面猛烈弓箭的攻擊。馬出的出入口不設城門，為開放式。即便沒有城門，因為此處可以由城內發射側面弓箭，因此並無大礙。

不太值得參考的江戶軍事學主張，若有馬出，將可

以讓敵軍不易察覺自虎口出擊的城兵，但其實馬出真正的功能還是在於自側面發射弓箭攻擊。

馬出的形狀有長方形的角馬出和半圓形的丸馬出兩種，標準面積為百坪左右。根據軍事學書的記載，馬出必須有容納騎馬武者五十騎（一騎會有四個侍者，所以共計二百五十人）的面積，所以根據這個算法，大約需要七十五坪。

馬出主要集中在關東地區和東海地區，西日本幾乎沒有。設有馬出的城有弘前城、米澤城、土浦城（茨城縣）、高崎城（群馬縣）、川越城（埼玉縣）、村上城（新潟縣）、大垣城（岐阜縣）、廣島城等，數目不少，但自從明治時期廢城之後，由於馬出會造成交通上的障礙，所以幾乎被撤除。現存的馬出屈指可數，只有五稜郭、佐倉城（千葉縣）、名古屋城、篠山城（兵庫縣）等。

其中名古屋城本丸的馬出（參照二七頁），是城郭史上防備最嚴密的馬出，這座巨大的角馬出設於本丸表門外側，面寬四十九間（約九十八公尺），深二十八間（約五十六公尺），高八間（約十六公尺），皆以石垣建造。外側呈坂字形繞著多門櫓（延長九十一間），出入口建有高麗門。不過現在建築已經完全拆毀，原本位於出入口和西丸之間的壕溝也消失，和西丸連成一整片。

30

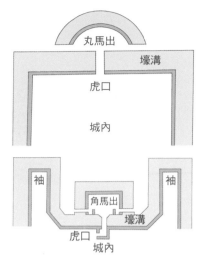

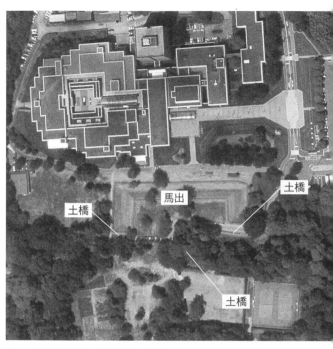

江戶時代軍事學書中的丸馬出、角馬出

設於虎口外，有壕溝的小城郭為馬出，圖中可以看到半圓形的馬出和方形馬出。附帶一提，像圖中這種守備嚴密的角馬出實際上並無實例。

從上空俯瞰佐倉城角馬出

位於馬出上方的建築物群是國立歷史民俗博物館。馬出下方為內側，利用土橋渡過空壕溝。照片／國立歷史民俗博物館

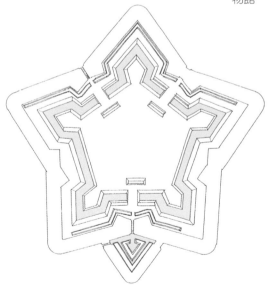

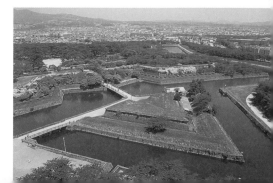

五稜郭的復原圖（上）和馬出（右上、右下）

組合五個稜堡形狀，形成罕見的三角形馬出。築城方式雖為西式，但設有馬出這一點看來，仍與江戶軍事學無異。

專 欄

守城機關——築升形

極致的虎口

以石垣或土壘圍住虎口，中間形成的小廣場稱為升形（編按：近似梯形的四邊形）。在江戶時代只要是四邊形的東西都叫做升形，所以其實就是一個四邊形的廣場。

升形是絕對無法攻破、守備嚴密的虎口，出現時代在桃山時代，當時是在櫓門的門前設廣場。1600年（慶長5年）的關原之戰後，升形面積變得更寬，另外還在升形外側建造高麗門、在內側建造櫓門（參照152頁），藉由這內外兩重的門，可嚴密地防守虎口，這兩道門也有人合稱為升形門。

突破升形外側的高麗門攻進升形內的敵兵，會面向建在深處的櫓門。這時候，可以從升形周圍城牆上的土牆或多門櫓，架起攻擊敵軍側面及背面的弓箭，在無法自由活動的升形內殲滅敵軍，升形可以説是一舉擊敗敵軍的終極虎口。

虎口開法的大原則是使通路曲折，設有升形時，會在升形內讓通路呈直角形彎曲。具體而言，從外面進入升形後，在朝右彎或左彎的地方建造櫓門即可。因此，高麗門和櫓門的方向會呈直角相交。

其中最重要的是彎曲的方向：從外側，也就是從敵兵的方向看來，大多是往右邊彎曲的升形。

升形

利用石垣或土壘圍建起四邊形廣場，在其外側入口建高麗門、在內側入口建櫓門。升形周圍建有土牆，但希望嚴密守備時會環繞著多門櫓，便可以從櫓門和土牆或多門櫓朝升形內攻擊，攻進升形內的敵軍，就如甕中之鱉。

（製圖：金澤雄記）

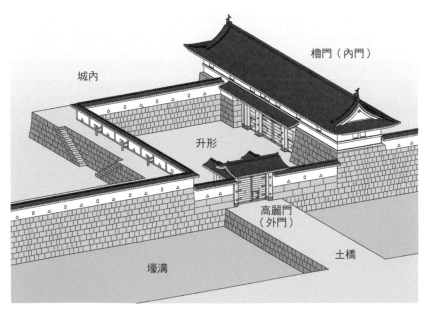

櫓門（內門）

城內

升形

高麗門（外門）

壕溝

土橋

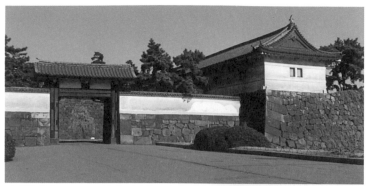

右彎升形　江戶城外櫻田門

左彎升形　大坂城大手門

　　主要原因和圈繩定界時的左袖（參照30頁）一樣，敵兵攻進升形後，從櫓門二樓的攻擊最為重要，這時可以從櫓門二樓的狹窄格子窗，對穿過高麗門前來的敵兵發射弓箭，拉弓時會呈現半身朝左的姿勢，所以櫓門上的城兵希望能在自己的左邊看到敵軍，也因此升形自然而然會建造為向右彎曲。

　　不過，有時也會因為圈繩定界的關係，無論如何都必須朝左彎曲。例如升形位於曲輪的右邊轉角，不可能再向右彎。像德川重建大坂城大手門、江戶城和田倉門等，從升形的功用上來看，都算是失敗的作品。

江戶軍事學中升形的效用

　　在不值得參考的江戶軍事學中提到，可以利用攻入升形中的兵力，來估量出擊的敵軍人數。以四十坪（初期升形的典型）來說，騎馬武者二十五到三十騎、加上侍者共計一百二十五到一百五十人，所以才會用計量的「升」來命名，這和量米的升是一樣的字。

　　另外再介紹一個江戶軍事學的祕法，這種方法稱為「立選居選法」，是介紹當出擊的城兵歸陣時，如何避免有敵軍混在城兵中進城的方法。向進入升形內的軍隊，傳送一暗號，指示他們站立或是坐下，來分辨敵我。例如說，聽到「山」則坐下，聽到「川」就要站起來，這麼一來動作比其他人慢的就是敵兵。如果有反應較慢的我方軍隊，就很有可能被誤認為是敵兵。

專欄

築城的住宅風水學

天守建於西北方，表門設於東南方

以建築的形狀或格局和方位等來判斷吉凶的住宅風水，只是單純的迷信。但是到了江戶後期，在一般百姓之間相當盛行這種說法，而城重視風水則早在桃山時代就已經開始。

城的風水相當單純，以西北（乾）和東南（巽）方位為「吉」，所以在本丸乾位建造天守，在本丸御殿的乾方位建造中奧的殿舍，也就是城主居住的地方。西北方位如果稍微突出於建地範圍，將更顯吉相，所以天守的設置會稍微比本丸城牆突出。這麼一來從外部就可以清楚地看到天守，而且可以從天守向本丸的西面及北面城牆發射弓箭攻擊，可謂一石二鳥。

東南方位適合作為入口，所以本丸正門會開在本丸南面東端，或者是東面南端，本丸御殿玄關也以東南方位為佳。

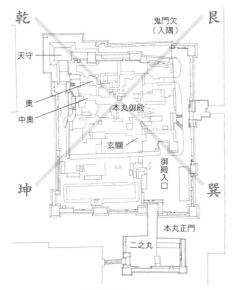

避鬼門的凹角（入隅）

鹿兒島城本丸多門櫓遺跡

東北方位城牆缺落

東北（艮）方位為凶位，這個方位又被稱之為鬼門，往往多所避忌。因此本丸的城牆在艮位為了要避開鬼門，會讓城牆出現缺落。出現缺落的方法有兩種，一種是斜切一塊小面積，另一種稱為凹角（入隅），是在角落向內側切入一個直角的方法。例如日出城（大分縣）的鬼門櫓就是在東北方位斜切，而鹿兒島城的本丸多門櫓的東北方位則是採用凹角方式。

從風水看來，圈繩定界最好的城是廣島城和名古屋城（參照27頁）。但是說穿了，風水畢竟是種迷信，廣島城主曾經兩度易主（毛利輝元和福島正則），而名古屋城前三位城主雖為德川御三家，最後卻被紀伊德川家壓制，無法繼承將軍之職。

廣島城本丸復原圖

天守和中奧御殿為乾位，本丸正門和御殿玄關為巽位，艮位城牆有凹角。

二、築城工程

挖鑿壕溝──【壕溝的發展】

城普請就是土木工程

說起來或許大家覺得理所當然，要抵擋敵軍的攻勢，只有築起高聳的城牆，或者挖掘深險壕溝（堀）兩個方法。用石塊築成的城壁即為石垣，用土築成的則為土壘（土居），而壕溝就是所謂的堀。

建築石垣、土壘或壕溝，稱之為「普請」，為築城工程最重要的部分；而相對於普請，建築城門及櫓或者御殿等則稱為「作事」。也就是說，土木工程類為「普請」，而建築工程則是「作事」。「城普請」就是指築城的土木工程，在建城時土木工程是最重要的主體工程，建築工程則為附屬的部分。

中世時為空壕溝

中世（鎌倉、室町時代）建城的土木工程，大多著重於建造城郭以及挖鑿深壕溝。中世城堡大部分皆為山城，因此建造城郭時必須將山的斜面整為平坦地面。挖削掉高處，將土砂堆積到低處，整出一片平坦的地面。中世的空壕溝主要有「堀切」和「豎堀」兩種，前者是截斷山的山脊，以防止敵軍侵入，後者是在縱向區隔開山的斜面，可阻止敵軍的橫向移動，兩者的寬度頂多只有十公尺。將豎堀連續排列者，稱為「畝狀豎堀」。

中世城堡的壕溝幾乎都是沒有水的空壕溝，因為在山上無法在積水入壕溝。

挖這種壕溝時，會從兩側以四十五度的斜角挖鑿。當挖到深度達寬度的一半，兩側的斜面即會相接，完成挖鑿工程。壕溝底會呈現尖銳的角度，無法在上面正常行走。就像將中藥藥材研磨成粉末的藥研（藥研）底部一樣，所以也稱為「藥研堀」。

高遠城（長野縣）的豎堀
中世山城中，多半挖有沿著山的斜面往上延伸的豎堀。這種豎堀可以阻斷敵軍的橫向運動，原本為深險的藥研堀，但廢城已久，現在大部分皆已被土砂掩埋。

水堀 高田城（新潟）的內壕溝

近世城郭的水壕溝寬度大多為五十到一百公尺，積了滿滿的水，就像湖面一樣。這樣的寬度弓箭無法射及，槍砲也很難瞄準。

空堀 名古屋城內壕溝

近世城郭以水壕溝為主流，但平山城的內壕溝，或者位於稍微高台上的平城也經常可以見到空壕溝。這些空壕溝多半寬度較窄，方便攻擊來到堀底的敵軍。

從中世城堡的圈繩定界中看堀的概略圖

（製圖：山田岳晴）

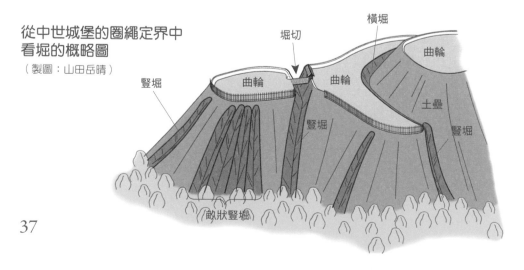

堀切

橫堀

曲輪

豎堀

曲輪

曲輪

豎堀

土壘

豎堀

畝狀豎堀

槍砲改變了壕溝寬度

中世城堡演變到近世（桃山、江戶時代），產生了劇烈變化，最大的因素便是隨著織田、豐臣政權的確立，使得在地領主制解體，也就是說，在地領主擁有的許多中世城堡從此廢止，這些領主被納為家臣，共同集居在近世大名的城下。另外還有一個不能忽略的原因，就是在室町時代末期傳進日本的「鐵砲」（槍砲），在織田信長的運用之下，槍砲有了極大的普及和發展。

據說槍砲是在西元一五四三年（天文十二年）時，由漂流到種子島上的葡萄牙人首次傳入日本。當然還有其他不同的說法，總之鐵砲不久後便國產化，普及到日本全土。

在一五七五年（天正三年）的長篠之戰中，有一場相當有名的戰役——織田信長以槍砲擊退武田信賴的騎兵隊，事實上這也是人類史上第一場以槍砲為主角的大規模團體戰，這一層意義更值得注目，表示當時的日本，已經走上世界第一的槍砲王國之路了。

從以往的弓箭，演變到槍砲這種新式兵器，武器劇烈的變化也帶來城郭形狀的明顯改變。土牆和櫓的土牆為了防彈必須更加厚實，另外也新創了鐵砲狹間（即槍眼，參照一〇六頁）和石落（參照九八頁）。中世山城到了近世慢慢變成平城或平山城，也是因為山城的壕溝寬度無法大幅增加所致，因此約在十六世紀後期，日本古城變革的原動力之一，無疑是槍砲的普及。

而其中槍砲所帶來決定性的變化，就是因其較長射程，使得守城的壕溝寬度必須倍增。

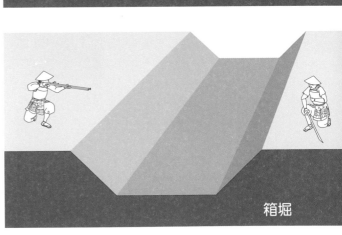

藥研堀與箱堀的概念圖 （製圖：柳川真由美）

壕溝的斜面角度大約以四十五度角（地盤若堅硬則為六十度）來挖掘，由於槍砲的普及，使得壕溝寬度增加，產生了「箱堀」這種形式。

藥研堀

箱堀

從藥研堀到箱堀

槍砲普及之前的中世山城，壕溝寬度較窄，多半約十公尺。弓箭的有效（可殺傷穿著鎧甲的武者）射程為三十公尺以內，所以如果壕溝寬度為十公尺，壕溝對面的空地區隔在二十公尺以內，那麼敵軍勢必躲不掉來自城內的弓箭洗禮。

然而，槍砲的有效射程長達六十公尺，所以連帶著壕溝寬度也超過了三十公尺。如此一來，壕溝兩側的斜面分離，形成了平坦寬廣的壕溝底，這種壕溝就稱為「箱堀」。

若將壕溝底稍微挖出弧形，形成像拔毛鑷子一樣的形狀，就稱為「毛拔堀」。但是和箱堀並沒有太差異，很難區別。

寬度較廣的箱堀只能在寬廣的平原上挖掘，這也是近世捨棄了中世山城，改建平城、平山城的一大原因。

堀的形狀概略圖

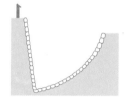 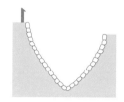 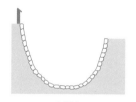

片藥研堀　　藥研堀　　毛拔堀　　箱堀

專欄

深壕溝與寬壕溝

壕溝的深度就是指水壕溝的水深，如果沒有高過人的身高，水深多少都一樣，並不算太深。深度多半二公尺到四公尺，六公尺左右為最深。過寬的空壕溝就像一條細長的曲輪，並沒有意義，但水壕溝則很有威力。在金澤城和福井城甚至有「百間堀」（實際上的寬度為八十、一百公尺）的別稱，高田城（新潟縣）的外壕溝寬度一百六十公尺，另外江戶城、津城（三重縣）、大坂城、廣島城皆有一百公尺寬的等級。

明治時期的金澤城百間堀
金澤市立玉川圖書館藏

「百間堀」和「三十間堀」是以壕溝寬度命名，而「八丁堀」是以壕溝長度命名。金澤城的外壕溝百間堀，現在已經成為道路和公園了。

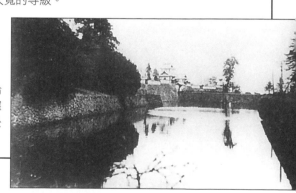

挖鑿壕溝——

【壕溝是最強的防衛線】

近世多為水壕溝

壕溝中儲有水者為水壕溝，無水的則為空壕溝。從前的人很講究，將水壕溝稱為「濠」，空壕溝稱為「隍」，在日文兩者都讀為「Hori」。

若不是在平地，則無法蓄用在近世的平城或平山城。在平地的壕溝只要往下挖自然就會有水湧出，如果有需要只消引來海水或河水即可。

近世城郭中可以看到許多環繞多重壕溝的例子，二重的壕溝分別稱為內壕溝和外壕溝，三重時則稱為內壕溝、中壕溝、外壕溝。總壕溝一般指外壕溝，但在有些城中，是指包圍外壕溝外側城下町的壕溝。不過現在幾乎所有城的外壕溝和中壕溝都被掩埋，只剩下內壕溝。

水壕溝的機關

水壕溝的寬度越寬，守備能力就越高，為最強的防衛線。除了忍者，水壕溝幾乎能夠滴水不漏地阻止敵軍入侵。身穿沉重鎧甲還帶刀持槍的武者，不可能輕易游過水壕溝，就算進了水壕溝，動作也會變得遲鈍，成為城內發射弓箭的俎上肉。

水壕溝中最好種植菱，因為菱會在水中長出堅韌的

藤蔓，可以纏住想游渡水壕溝的敵兵，使其無法自由行動。

另外，如果在水壕溝中飼養水鳥，有人悄悄侵入時水鳥受到驚擾會慌亂吵鬧，發揮宛如現代警報裝置的效果。現存的城跡水壕溝中有水鴨、天鵝優游，其實是有道理的。

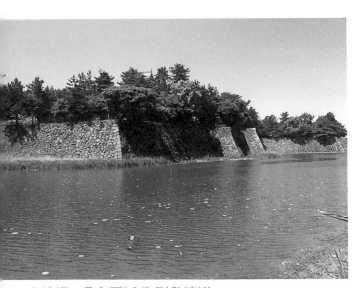

水壕溝　名古屋城北側外壕溝
名古屋城的內側是填埋沼池而成的土地，無法建築高聳石垣，因此防衛的主角就是廣大的水壕溝。

壕溝底也有機關

中世城郭的藥研堀底部，剛完成時底部為尖銳的形狀。如果敵兵摔進堀中，將因立足面積過窄無法自由行動，不能順利在堀底走動。在這種狀況之下如果從城內發射弓箭攻擊，敵軍將無路可逃。

如果是底部寬廣的箱堀，而且又是空壕溝的話，敵軍就可以在壕溝底自由走動，很難從城內狙擊。

為解決這個問題，有人提出了一個巧妙

堀障子 山中城（靜岡縣）

在挖掘調查中出土的堀障子已經完全復原，看到這些連續的堀障子，宛如親眼看到了迎擊豐臣大軍的備戰狀態。

各色各樣的橋

橋的功用不只是要渡壕溝，也是一條重要的防衛線，可以從城內狙擊通過橋上的敵軍。

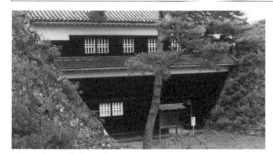

廊下橋 高知城

現存的廊下橋只在高知城看得到，架於本丸和二之丸之間的空壕溝上，橋下為城門。

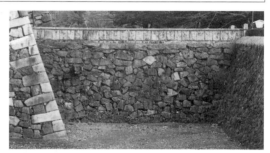

土橋 名古屋城

絕對不能崩塌的大門（大手），前面都採用土橋，現在還可以看到許多土橋。

筋違橋 高松城

以傾斜的角度和城牆相交的架橋，此種設計方便對橋上的敵軍發射弓箭攻擊。

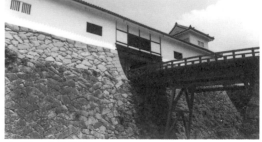

木橋 彥根城

即使崩塌也無所謂的出入口使用木橋，目前沒有一座木橋是從前留下來的，皆為重建。

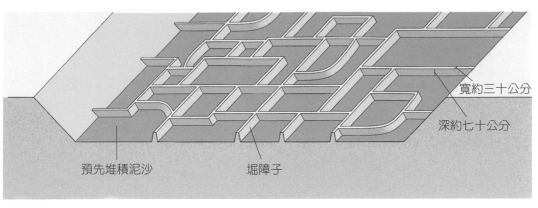

寬約三十公分

深約七十公分

預先堆積泥沙　　　堀障子

堀障子 豐臣大坂城三之丸（製圖：佐藤大規）

跌落堀障子區塊內的敵人將無法自由活動，即使沒有跌落，走在堀障子上渡壕溝，也很容易被城內狙擊。在小田原城、山中城等北條氏所築的城中可見堀障子，近年來豐臣大坂城跡也有堀障子出土。

的方法。那就是在箱堀底部建造阻隔的隔間，將壕溝底劃分為細小的區塊。每隔數間在壕溝底造一堵類似田畦般寬幅較窄的土堤，把壕溝底隔為細碎的區塊。這種區隔的土堤稱為「堀障子」，威力不容小覷。

想要越過壕溝的敵軍如果摔落堀障子的區塊，只能在該區塊中活動，因此可以輕易從城內狙擊。想要走在堀障子上來襲的敵軍，就像走在體操中的平衡木一樣，又是從城內可輕易鎖定的目標。

水壕溝底部也有堀障子，堀障子很容易淤積泥沙，可有效牽制敵軍的動作。另外，我方的人因為知道堀障子土畦的位置，可以自由走在上方渡過壕溝。

關東的戰國大名北條氏在城中大量使用堀障子，而現在有堀障子的壕溝被稱為障子堀。

架橋

渡堀時必須架橋，而橋有木橋和土橋。

江戶時代，木橋被稱為吊橋（掛橋、懸橋），如同字面上的意思，是架在壕溝上的橋。與其相較，土橋並不是掛架的橋，土橋是一道穿過壕溝、以石垣或土壘築成的通路。雖然稱為橋，但土橋下幾乎沒有空間，土砂緊緊填滿整座橋身。

桃山時代以後建築的近世城郭以土橋為主流，木橋（現在幾乎都替換為混凝土橋或鐵橋）數量並不多。江戶時代的軍事學家多半推薦土橋，因為木橋可能被點火燃燒而崩塌。如果被敵軍毀橋，城兵將如坐困籠中的鳥。其實遭受敵軍攻擊時，只要截斷木橋、鞏固防守即可，現代人因為不了解當時戰爭狀況，才會有如此想法。

因此，城正面的大門（大手），多半為絕對不會崩塌的土橋。

橋是重要的防衛線

橋是渡壕溝時必經的狹窄通路，也是絕佳的守城地點。趁著過橋的敵軍在狹長橋上呈縱列排列時，由城內狙擊，可以簡單地擊退敵軍。

因此，最理想的設計是城牆彎曲與橋平行，在此設櫓或土牆，對橋上發射橫矢（側面射擊，參照七六頁）。與橋並行的城牆，實為巧妙的防衛戰術。

如果不讓城牆延伸與橋平行，也可以將橋本身斜向架於壕溝上，設法讓敵軍露出側面。這種牆稱為斜架橋（筋違橋），不過自從明治時代以後，因為對交通造成障礙而不受歡迎，現在已經很少看到。

其他的木橋種類，還有緊急時會彈起的仰開橋（桔橋），算是一種消極的防衛方法。

另外還曾經有不會彈起但可將橋的一部分拉進城裡的引橋，以及在引橋上加裝車子方便牽引的車橋，但目前都已經不存在。不過發生狀況時將橋的木板撤走，倒是常見的方法。

加裝屋頂和牆壁的木橋稱為廊下橋，將橋建得如同櫓一樣，看來好像很堅固，但原本應該在橋上擊退敵人的基本精神，似乎被遺忘了。

相對之下，城的後門（搦手）有時則會使用木橋。防衛上較不重要的橋使用木橋，可在圍城時撤走橋上的木板，阻礙通行，這麼一來便可節省守橋的兵力。

相反的，如果以木橋為大門（大手）一定要是土橋。例如廣島城或岡山城等關原之戰以前的古城，皆可看到這樣的例子。

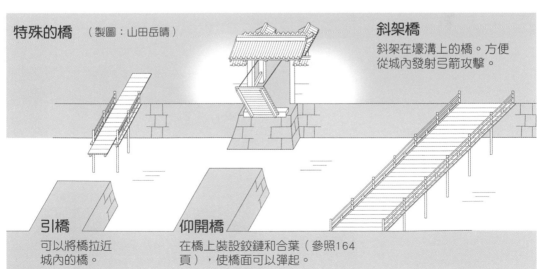

特殊的橋 （製圖：山田岳晴）

斜架橋
斜架在壕溝上的橋。方便從城內發射弓箭攻擊。

引橋
可以將橋拉近城內的橋。

仰開橋
在橋上裝設鉸鏈和合葉（參照164頁），使橋面可以彈起。

1 堆築土壘

防備的主角

石壘雖為近世城郭的特色之一，但防備的主角其實為土壘。土壘自古被稱為「土居」，在土居中尤以堆成堤防狀，特別被稱作土壘者最為正確。

石壘位於本丸和二之丸等城的中心部，象徵著權力，不過與攻城敵軍正面對峙的則是外側的三之丸和外郭，在此築起的防衛線，多半為土壘。特別是在關東和東北地方的城，很多地方連本丸和二之丸都築起土壘。

現在很少看到城的土壘，這是因為明治維新以後，城的外郭幾乎被拆毀。許多城的土壘被拆除，只留下石壁。

平城的土壘稱為搔揚

近世城郭的土壘多築於平地，建地原為平地，堆積土壘的土砂本來必須另行搬運，但幸運的是，在預計堆築土壘地點的附近，產生了大量的土砂，那就是挖壕溝時多出來的廢土。

在平地鑿壕溝，再將其土砂挖起，

剛竣工的土壘
豐臣大坂城

三之丸發掘現場

為了迎接大坂冬之陣，剛完成修繕工程的土壘。枝草不生，完全平滑的斜面，肯定無法順利攀爬。圖中鋼筋為現代加設。

宇和島城（愛媛縣）土壘
宇和島城在本丸正面建有石壁，背面堆築土壘。

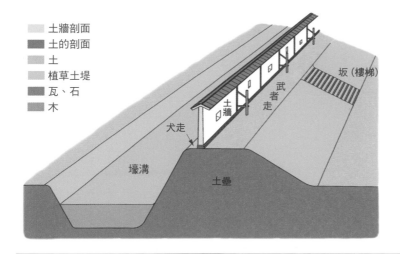

土牆剖面
土的剖面
土
植草土堤
瓦、石
木

土牆
武者走
犬走
坂(樓梯)
壕溝
土壘

土壘的構造

（製圖：金澤雄記）

在平地築土壘時，只要往旁邊挖堀，再將挖出的土砂往上堆積即可。土壘沿著壕溝邊宛如堤防，上面架有土牆。土牆外側為犬走，內側為武者走。

堆高形成堤防狀的土壘。從城內看來，高度約一點八至五點四公尺左右，的確很像一道堤防。中世時，這種建於平地前有土壘的城稱為「搔揚之城」（譯註：「搔揚」是指將位於低處的東西由下往上搬），被蔑視為弱城的土木工程中，搔揚卻是近世城堡的土木工程，盛行於全國各地。

搔揚的土壘斜度無法過陡，最大限度為四十五度。若超過四十五度，遇雨就可能崩塌。

保護土壘斜面，有種草、春實表面等方法，備戰狀態下春實表面的方法較為堅固。建築這種春實土壘時，使用稱為「版築」的工法，將土砂每隔數公分厚度堆成層狀，每層分別春實固定，乾燥之後將形成相當堅固的地盤。

斜度四十五度的春實土壘，完全沒有手腳著力之處，絕對無法攀登。很多人或許以為石

緩坡土壘（右）和陡坡土壘（左）

緩坡土壘可以步行登上，但陡坡土壘就算匍匐爬行也很難爬上去。

高遠城（長野縣）本丸的土壘

弘前城（青森縣）三之丸的土壘

垣比較堅固，但其實石頭的間隙反而有利於手腳嵌抓，比較容易攀爬。

春實土壘每下過一場雨就必須修繕，迫不得已只好種草。這些草可以是芝草、小竹葉、麥門冬等。現在經常可以看到土壘斜面種有刺的唐橘、松樹、櫻樹等樹木，其實並不理想。另外，土壘下緣最好種植有刺的唐橘等。

土壘上面設有土牆和木柵，土牆內外各形成一條通路，土牆內側的通路稱為「武者走」，外側稱為「犬走」。武者走乃城兵守備位置，寬度約四公尺。犬走會遮住土牆上射擊用小窗（狹間，參照一〇六頁）望出去的視野，同時也可能方便敵軍攀爬，因此越寬對我方越不利，但為了要讓土牆的基礎穩定，至少需要有四十五公分左右。

山城的土壘為絕壁

山城只要將山的斜面稍微整形，馬上就可以形成土壘。挖削斜面形成陡坡的土壘有的超過六十度，簡直是險崖。這種土壘現在稱為切岸，但古時候一樣叫做土居。

有的城會在郭外緣環繞一圈高度一公尺左右、上端寬度也在一公尺以下的小型堤防狀土壘，算是土牆的代用品，上面也不會再設土牆。

石壁和土壘並用

為了補強土壘，或者為了節省石壁，也常有並用土壘和石壁的情況。

築於土壘上部的石壁稱為缽卷石垣，築於土壘下部的石壁稱為腰卷石垣，在江戶城等經常看到。

缽卷石垣常見的高度是一點八公尺，同時也是建於其上的櫓或土牆的基礎。在土壘上直接蓋建築物或土牆時，為了讓基礎安定，不得不有一道較寬的犬走，不過如果築有缽卷石垣，犬走較窄也無所謂。

腰卷石垣的作用在於留住土壘的土，通常高度較低。尤其是土壘從水堀

近世本丸的土壘 小田原城（神奈川縣）
以土壘建築本丸或二之丸的城，在東北或關東較常見。

中世本丸的土壘 小倉山城（廣島縣）
中世山城會削去山的斜面來建造土壘，和搔揚土壘不同，斜度較陡。

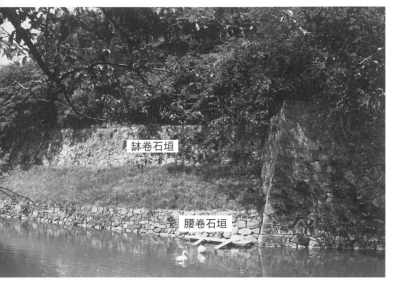

缽卷石垣和腰卷石垣
彥根城
完全採用石壁結構將需要龐大的石材，但並用土壘和石壁則可利用到小型的石材。

名古屋城三之丸的土壘
名古屋城曾經舉行天下普請，建築了壯觀的石壁，但三之丸並沒有石壁，仍為土壘。

邊延伸時，腰卷石垣抓土的效果就更重要。

另外，為了節省石壁，也經常看到堤防狀的城以石壁為外側、腰卷石垣或土壘為內側的例子。

即使在較常用石壁的西日本古城中，石壁結構通常只見於城中樞部位的本丸及二之丸，三之丸或外郭多半建築土壘，僅有城門附近採用石壁結構。

興築石壁——【石壁的發展】

石壁的歷史

中世（鎌倉、室町時代）的城幾乎都沒有石壁，石壁可說是近世（桃山、江戶時代）城郭的特色，而且從東海往西的地方，可以看到許多城都有壯觀的石壁，但關東和東北地方的城就較少看到。

石壁曾在飛鳥時代出現，但石壁的技術在之後一段時間被遺忘，直到室町時代末期，才作為城堡的石壁，重現風貌。

日本的石壁可以追溯到飛鳥時代末期，也就是七世紀後期。當時導入了朝鮮半島上繁榮一時的百濟國先進技術，從北九州到瀨戶內一帶，在朝鮮式山城或神籠石的山城中都可以見到。當時的石壁是用煉瓦般平坦的石材垂直堆積而成，和近世城郭石壁完全不像。

石壁下一次出現時，已經隔了很長一段時代，到了十三世紀末期的鎌倉時代後期。當時為了防中國元朝軍隊入侵，在北九州博多灣沿岸築有「石築地」（元寇防壘）。築地壁（參照一六九頁）就是當時的土壘，那時還沒有石壁的概念。

近世城郭石壁的技術，一直要等到室町時代後期才出現。隨著十六世紀戰亂越來越激烈，為了補強中世城郭的土壘（從前稱為土居），而開始使用石壁。

城郭石壁的完成

一下大雨，土壘就很容易崩塌，被雨水侵蝕。如果是挖削天然的堅硬山崖造成的土壘，或許耐久性比較高，但由於戰爭越來越激

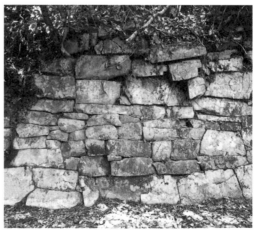

石城山神籠石（山口縣）的水門
城牆橫跨山谷的地方築有高的石壁，並設有作為排水口之用的水門。

石城山神籠石的石壁
每一列排列著平坦的石塊，就像堆疊煉瓦磚塊一樣。

鎌刃城的練積

這是早於安土城的石壁，初期嘗試性的城郭石垣，使用黏土來固定石材。

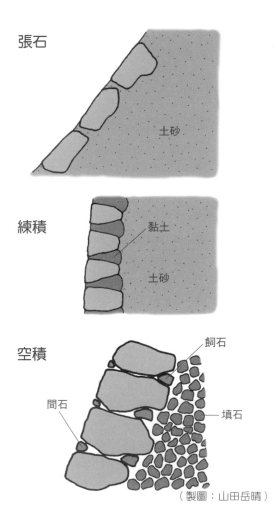

（製圖：山田岳晴）

烈，需要擴大城郭，堆土建造的城郭成為主流，這時就面臨了如何使用柔軟的堆土來建築高陡土壘的難題。

為了解決這個問題，想出了在堆土土壘的表面貼上石材的方法。這個做法的本意是要用石材來保護土壘表面，不過效果似乎不怎麼理想，貼石土壘並沒有普及。

在鎌刃城（滋賀縣）用黏土來固定石材，建造了垂直的石壁。現代的石壁工法不使用黏土，而使用混合了水泥的灰漿，稱為「練積」。雖說和現代石壁工法有相通之處，但別以為這是最新技術。現代工法中必須用灰漿接著，否則無法堆積石材，其實象徵著技術力的低落。

鎌刃城的練積是將黏土填塞在石材與石材之間，讓石壁表面看起來像一整片岩石般平滑，手腳都沒有地方可以抓附，完全無法攀登。不過，練積的缺點是石壁背面會積水，可能因為積水的壓力導致石壁崩塌。

到了十六世紀後期，出現了不使用黏土，直接堆積組合石材，稱為「空積」的高石壁。這種空積工法後來發展為近世城郭的石壁。

石壁的分辨方法

石壁在近畿地方發展，到織田信長和豐臣秀吉統一天下後，普及到全國城中，所以全日本城中的石壁都是同樣構造。另外，在西日本有較多的城擁有壯觀石壁，這是因為侍奉秀吉的大名在一六〇〇年（慶長五年）關原之戰後，到該地赴任築城之故。

石壁根據堆積石材的方法，可以分為許多種類，但其基本結構相當簡單。根據石壁中使用的每塊石頭的形狀（加工程度），可以先分為三種，接著視其堆積方法，再分為兩種基本形和兩種變化形。

觀察石材形狀和堆積方法的訣竅，就是只需要看大塊的石頭，塞在中間的小石塊（有間石、相間石、小詰等名稱）可以不用理會。

值得注意的積石加工

看石材形狀，是為了要了解石材的加工程度。主要觀察堆石之間的形態，可以分為野面（野面積）、敲打接、切整接三種。

野面 堆石之間有相當多空隙的即為野面。撿拾自然的石塊，未經太多加工堆積而成的石壁。因此，其特徵是有許多較圓的石塊。

這雖然是最原始的石壁，但不可小看它，其實需要很高度的技術，現在幾乎沒有一位工匠能夠堆積出野面。

另外，野面的縫細較粗大，出現很多可供手腳攀爬的地方，反而比土壘容易攀登，是其缺點。

敲打接 堆石的合端（接合部）經過加工，增加石塊之間的接合面、減少空隙，這就是所謂的敲打接。這裡的「接」，就是指接合。石壁的大部分都是這種敲打接，其特徵是和野面相比之下，石材更有稜角。石材之間僅剩下些許空隙，很難攀登。

從石壁需求激增的十六世紀末期起，便開始廣泛運用敲打接。

切整接 將堆石徹底加工，讓石材之間完全沒有空隙，這就是切整接。

一六〇〇年（慶長五年）以後，石壁角落邊緣的加工水準提高，首先從角落邊緣開始採用切整接。接著在一六一五到二四年以後，開始大量使用切整接。

石壁依序由野面、敲打接，發展到切整接，許多學者因此判斷，若為野面則年代較為古老；若為切整接則年

石壁的種類

同一座城中可能因地點不同，有不同種類的石壁。石壁的角落邊緣或城門附近為切整接的布積，其餘多為敲打接的布積。野面石垣則多出現在古老的石壁，或者年代較新、但發生財政困難的時代；谷積多半是明治時代以後所重建的。

布積 橫向石材排列整齊。

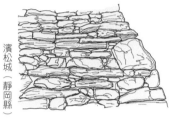

濱松城（靜岡縣）

亂積 橫向石材排列紊亂。

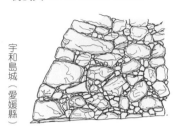

宇和島城（愛媛縣）

野面積
自然石塊未經加工堆積而成，因此堆石之間空洞較多。

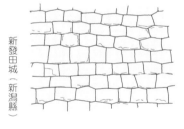

伊賀上野城（三重縣）

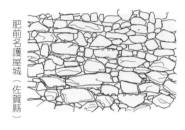

肥前名護屋城（佐賀縣）

敲打接
加工處理堆石的接合部，減少空隙。

新發田城（新潟縣）

高松城

切整接
徹底加工堆石，讓空隙完全消失。

龜甲積 石材加工為六角形，堆積時完全沒有空隙。

福山城（北海道）

谷積 讓石材的對角線縱向排列，斜向堆積。

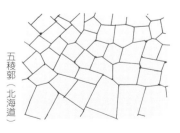

五稜郭（北海道）

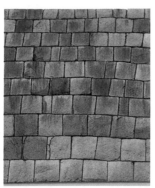

切整接的布積　江戶城

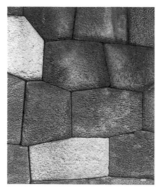

切整接的龜甲積　江戶城

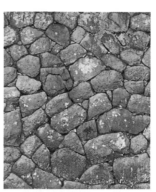

切整接的谷積　駿府城
（靜岡縣）

笑積　江戶城
在巨石（鏡石）周圍以許多石頭包圍堆積，成為重點。

間知石積　駿府城
大小均等的四角錐石塊（間知石）以谷積方式堆積。

注意堆積方法

石材的堆積方法基本上有布積和亂積兩種。

布積 注意石壁橫向石材的排列，如果石材大致沿橫向整齊排列，就是布積。將石材每一段相併橫排，對齊橫向接縫的堆法。雖然必須注意挑選相同高度的石材來堆積，但這種堆法在技術上並不困難。

亂積 橫向的石材排列紊亂者為亂積。這是堆積了不同大小、不規則形狀石材的石壁，不對齊橫向接縫。乍看之下雖然堆積得相當混亂，其實必須要

石壁解體再次利用該石材，即使年代較新也仍是野面。所以，在幕末也可能看到野面，江戶初期當然也會有切整接。

代較新，事實上這種判斷並不正確。

石材的加工程度會受到石頭種類、採石方法，或者當時經濟狀況不同的影響。像砂岩這種加工簡單的石材很容易就可以應用切整接，若是將古老

精準地組合上下左右的石材，需要相當高的技術水準。

另外，有一種亂積的失敗作品，對齊縱向接縫，這種石壁在強度上有缺陷，容易崩塌，甚至可以說是出自外行人之手，大部分是明治以後的近代之作。

其他堆法

組合以上三種加工程度分類和兩種堆法分類，總共可以分為六種石壁——如敲打接的布積堆法。

除此之外還有一些變化形的堆法，像是斜堆石材的谷積（落積），以及將石材整形為六角形後堆積的龜甲積。但是目前所知的城郭中，龜甲積僅出現於江戶後期較低的石壁，而谷積則出現在江戶末期的新石壁中，兩者的數目都不多。而明治時代以後重新堆積的石壁，多半是不須太高技術即可堆積的谷積。尤其是進入昭和時代以後，還出現了將谷積規格化，使用小石材的間知石積。

專欄

俗稱的「穴太積」是什麼？

西元1576年（天正4年）織田信長開始興工的安土城（滋賀縣），是一座劃時代的大城。安土城的石壁比以往的城堡石壁高出許多，而這也是首次完用石壁來建築城的中心部。建築這些高大且數量龐大石壁的技術者，就是被稱為「穴太眾」的工匠。

穴太眾原本住在天台宗總本山，也就是比叡山延曆寺山麓（現在的大津市坂本穴太町附近），自古以來從事與寺院相關的工匠，高度的技術能力深受讚賞，被委託擔任安土城的石壁土木工程。之後受到全國各地大名的石壁土木工程徵召，「穴太」遂成為工匠的代名詞。

安土城的石壁是稍微接近野面的敲打接，堆積方法介於布積和亂積之間。由於這種石壁是穴太眾所堆積的，因此經常被稱為「穴太積」，但這種稱呼是到了昭和時代才出現的。

穴太眾指導全國的石壁土木工程，無論野面或切整接、布積或者亂積，皆可勝任愉快。

現在只有野面被稱為穴太積，這樣未免太小看穴太眾的技術廣度，對他們太失敬了。

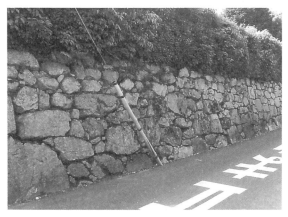

據說是穴太積的石壁
照片／滋賀縣安土城郭調查研究所

興築石壁——【石材的加工及搬運】

切割石材

若為野面的工程的石壁，只需從海岸或河畔或山中，撿合用的大量石材即可，但敲打接或切整接的石壁，比野面多了許多大規模的工程，這時候所需要的大量石材，多半會從巨岩切割出來。

雖說是從巨岩切割出石塊，但並不是用鋸子等工具來裁切，而是使用鐵製的「矢」來切割石塊。用鐵鎚將矢敲進巨岩表面，挖出長四寸（十二公分）、寬一寸（三公分）、深三寸左右的四角形洞。這個洞稱為「矢穴」，挖出成排的矢穴，看起來就像是郵票的裁切線一樣。接著利用這條裁切線，來切割巨石。

但是，並不是巨岩上的任何地方都可以任意切割。唯有優秀工匠才能眼尖地發現巨岩上的天然小裂痕，並沿著這些裂痕挖出成排的矢穴。話雖如此，還是經常看到石塊分裂的地方和矢穴的位置完全不同，或者不管怎麼排列矢穴都完全起不了作用，最後只好放棄切割的失敗作品。

說到利用矢穴來切割石塊，這倒是不分東西、不問古今，世界共通的方法。現代雖不用矢，改用電鑽來開圓洞，但原理都是相同的。

搬運石材

築城所使用的石材有許多種大小，在切石場切割出來的標準尺寸為一到二噸。石材重量極重，邊長一公尺的立方體約重達二點三噸，如果要用在石壁的角石

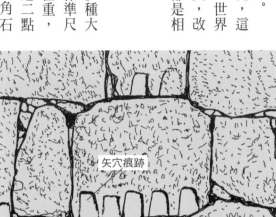

矢穴痕跡

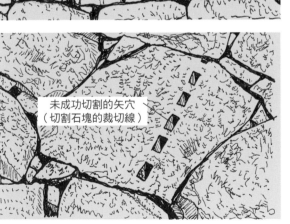

未成功切割的矢穴
（切割石塊的裁切線）

石垣上殘留的矢穴
福山城（廣島縣）伏見櫓台
如果順利利用矢穴的裁切線切割石塊，就會留下像骷髏齒列一樣的圖案。有些石塊上面還會留下沒有成功切割的矢穴列，完全沒有隱藏失敗的意思，大大方方地展現著。

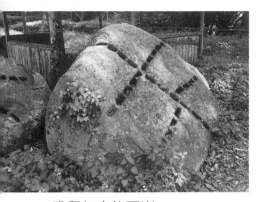

殘留矢穴的巨岩
萩城（山口縣）詰丸
石塊上留有矢穴的裁切線，不過看樣子最後放棄切割了。

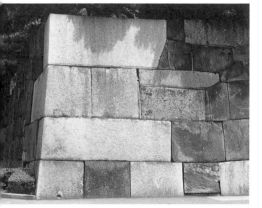

江戶城二之丸表門
（下乘門）**升形巨石**
可以在這附近和天守台看到江戶城內最大的石塊。

上，大多會使用長寬約一公尺、深二公尺的石材，重約四到五噸。

本丸和二之丸的升形大門通常會使用特別巨大的石材，讓經過城門的人感受到城主的權威，這種巨石稱為鏡石。有些鏡石表面大過兩片榻榻米，看上去很巨大，不過其實並不厚，但也多半有超過十噸的重量。

巨大的石材經常利用海路搬運，例如江戶城使用的石材是從伊豆半島搬來，而德川重建的大坂城，石材則是從小豆島等瀨戶內地區用石船運來的。在這些切石場附近，現在還留有放棄搬運棄置途中的巨石，被稱為「殘念石」（譯註：殘念是日文遺憾之意）。

石船和當時普通的商船沒什麼太大不同，僅是將巨石堆積在甲板上。這些石船相當不安定，只要遭遇暴風，馬上就會沉沒，據說有三百艘修築江戶城的石船，曾經在一六〇六年（慶長十一年）同時沉沒。後世有人畫過一種石船，船中央沒有底，由此將石塊懸吊在海中，利用水的浮力讓石塊變輕，這種方法看似巧妙，其實完全是異想天開，有船底的船浮力當然會遠遠大上許多倍。

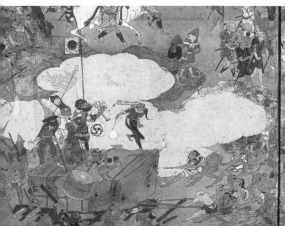

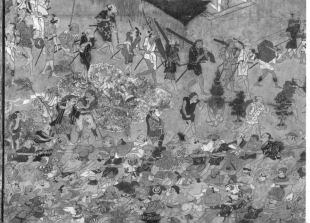

搬運巨石《築城圖屏風》（部分）　名古屋市博物館藏
可以看到將巨石放在稱為「修羅」的大型木橇，在圓木上拖曳的樣子。站在石塊上的人物為了配合拖動石塊人的氣息，利用太鼓和法螺貝來帶領節奏。

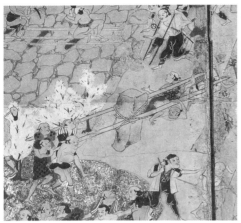

以石棒扛起石塊搬運
《築城圖屏風》（部分）名古屋
市博物館藏

小豆島（香川縣）留下的
大坂城殘念石

在陸地上搬運石塊時，會將巨石放在稱為「修羅」的巨大木橇，在下面鋪上多條圓木（丸太），由許多人用繩子拖曳。聽說用這種方法連超過十噸的巨石，都可以比較容易拖動。

稍微小一點的石塊會直接放在圓木上用繩子拉，再小的石頭則會使用石棒（石持棒），這是用二根木棒夾住石塊兩側綁緊，像扛轎子一樣以肩扛搬運。有時也會放在兩輪車上，由人或牛來拖拉。

專欄

城郭使用的巨石

日本最大的巨石是大坂城本丸櫻門升形所使用的「蛸石」，高5.5公尺，最寬處12公尺，相當於37個榻榻米大，推測重量超過百噸。緊接著第二大的石頭，也在大坂城內，為二之丸京橋門升形和大手門升形。除了大坂城，名古屋城本丸東門升形「清正石」、今治城（愛媛縣）鐵門升形「勘兵衛石」也相當大。以上所舉的都是鏡石的例子；隅石方面有大坂城本丸和江戶城二之丸下乘門升形和天守台是比較大的石塊。

大坂城本丸櫻門的「蛸石」

專欄

轉用石和刻印

利用手邊現有的石材

城堡土木工程是兵役的一種，通常會在備戰狀態下召集。這時候收集石材的方式就不太講究，往往是直接利用身邊發現的材料。從切石場採石，採用敲打接布積或切整接的石壁，會使用所謂的新石材；但是野面或者敲打接亂積的石壁，也會利用中古石材，稱為「轉用石」。

最有名的轉用石就是，姬路城乾小天守台北面，使用了小石臼，聽說這是一位老婆婆捐贈的。

古蹟挖掘之後發現，豐臣大坂城本丸石壁使用了古代建築（寺院或宮殿）的礎石以及古墳的石棺，石壁背後的填石（請參照60頁）甚至借用了墓石。

或許有人認為拿墓石來造石壁有點不吉利，其實使用墓石作為轉用石時，經常會和石佛一起出現。這些石材可能是取自寺院或舊領主的墓地，同時也象徵著權力的輪替，因此經常被用在醒目的地方。最有名的例子就是福知山城（京都府）本丸。

表示大名所有範圍的刻印

德川幕府動員諸大名進行的築城土木工程，稱為「天下普請」，包括了丹波龜山城（京都府）、名古屋城、江戶城、德川重建大坂城等。在這些城中會畫分石壁工程現場，分配給各個大名，稱為「丁場」。為了標示丁場的範圍，也為了標示各大名家搬運來的石材所有權，會在石材表面刻上各種記號，這就是所謂的刻印。如果沒有刻印，聽說會有不少人將石材據為己有，造成工地現場紛爭不斷。

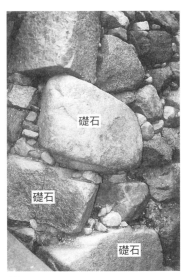

礎石

礎石

礎石

轉用石
豐臣大坂城
本丸石垣
利用古代建築的礎石和古墳的石棺等。

刻印　名古屋城二之丸
天下普請時，標示大名的負責區域，或擁有石材所用的印，每個大名都有不同的刻印。

興築石壁——【建立石壁】

打造基礎

山城或平山城的石壁由於建在地面安定的地盤上，所以基礎工程較為簡單。稍微將地面往下挖，安置好石壁最下段的根石，再將數個調整角度以及安定性的小石塊「栗石」，塞進根石下方即可。

不過，如果是從水堀底部起建的平城石壁，基礎工程就有需要注意的地方。因為水壕溝底部的地盤較軟弱，如果是現代的做法，可能會將長幾十公尺的混凝土椿打進地面，在上面建造鋼筋混凝土的基礎，然後開始堆高石壁，石壁本身也會用水泥固定。

然而，古城的石壁做法卻出乎意料的簡單。先在壕溝底鋪上粗壯的松木椿，為了防止木椿移位，先打上短松木釘固定。接著便直接在木椿上安置根石，由此堆高石壁。這種方法當然完全不會使用混凝土或水泥，而在水壕溝或低濕地方以外，並不使用木椿。

高度達二十公尺到三十公尺的石壁，竟然僅靠松木椿來支撐，實在很不可思議，不過其實是足夠的。石壁崩壞的原因之一，是經年累月後根石陸續下沉（稱為「不均勻沉陷」）。因此只要將根石載放在木椿上，即使下沉也會是石壁全體整齊地下沉，即使稍有問題，也不至於崩塌。

也許有人以為松木埋在地下很快就會腐爛，其實木

石壁的構造

鋪上松木椿，在上面安置根石作為石壁的基礎。積石後方放進飼石固定，在背後塞滿填石的小石。

天端石
間石
積石
根石
松木椿
松木釘
飼石
填石

石材表面	木材剖面
石材剖面	土砂
木材	間石、飼石

（製圖：千原美步）

58

材在水中絕對不會腐爛，可以保持數百年，尤其松木材，因為富含樹脂所以很耐水，同時具有黏性不易折斷，最適合放在壕溝底當作木樁。可是當壕溝水乾涸，而讓木樁乾燥時，它很快就會腐爛。當然，在陸地上的石壁絕不會放置木樁。

從土中出土的木樁　名古屋城

木材沾水後容易腐朽，但相反的，若長時間保持浸在水中的狀態，則幾乎不會腐朽。其中尤以松木的耐水性最佳，即使受到擠壓彎曲也不易折斷，另外也比較容易取得大型木材，所以經常被用在石壁的基礎上。照片右上為木樁的連接處。

從水壕溝底部起建的石壁 白河小峰城（福島縣）

從水壕溝底部起建石壁，始於十六世紀末期，此時因為發明了木樁，才開始能夠在水壕溝底部起建，很有可能是從土木技術先進的中國明朝傳來。

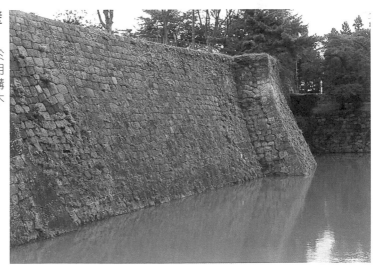

石壁的內側

基礎工程完成後，將在根石上堆起積石。

積石會放置在石壁表面略後方，彼此相接（接合部稱為合端），其後方放入飼石（視空隙選擇尺寸適當的小石，從拳頭大到人頭大都有，大小不一），牢牢固定。積石最重要的就是以合端和飾石確實固定，只要固定得夠牢固，就可以保持穩定。

積石背後會緊緊塞滿稱為「填石」的栗石，一五九六到一六一五年極盛期的石壁，積石背後塞的填石厚度竟達五公尺左右，年代越新，填石的寬度就越來越窄，開始偷工減料，幕末的石壁幾乎都沒有填石。

填石從內側支撐著石壁，並且負責石壁裡的排水。也就是說，在石壁背後彷彿存在著巨大的暗渠。降落在石壁上面的雨水很快的會沿著填石的間隙流下，到達石壁的基底，因此不會給石壁帶來多餘的水壓。所以一座填石寬幅充分的石壁，安定性較佳、不容易崩塌，量少則比較危險。

另外，雖然石壁在背後有填石在支撐，但也不能蓋出完全倚靠填石的石壁。最要緊的還是必須努力讓石壁可

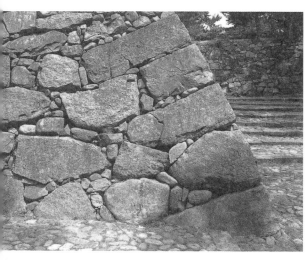

石壁的填石 廣島城

正在進行挖掘調查的三之丸櫓台，可以看到積石背後厚厚的填石層。只有櫓台中央部看到少許土砂，其餘部分的櫓台幾乎都有填石。

石壁的積石和間石
伊賀上野城（三重縣）

間石是在石壁堆完後放入，是修飾的動作，所以完全不會承受石壁本身的重量。

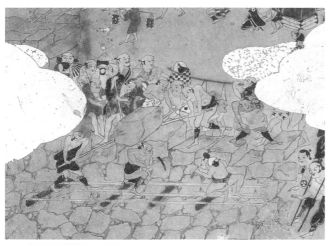

堆石壁的樣子《築城圖屏風》

名古屋市博物館藏

在堆到一半的石壁上插進木頭當作暫時的踏腳處,利用
「手子木」這種木棒,安置積石。踏腳處上用鑿刀切削
石壁表面,修飾平坦。

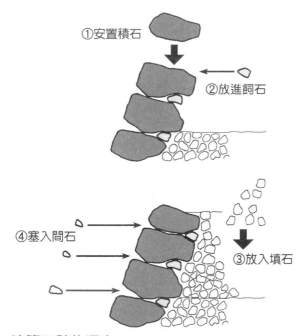

①安置積石

②放進飼石

④塞入間石

③放入填石

建築石壁的順序

在積石下方或左右放入飼石固定,在背後塞滿填石。最後
在表面的空隙裡放進間石。　　　（製圖:山田岳晴）

以光靠積石和飾石自立。

野面和敲打接等石壁,在積石表面會看到石材之間的縫隙,在這些空隙中,可以在堆積完成後塞入間石(相間石、小詰)等小石塊。

積石的接合並不在表面,而在後方,所以即使表面出現空隙,在強度方面也完全沒有問題,可是這些空隙會成為敵軍攀爬石壁時抓攀踏腳處,外觀上也不好看,所以會塞進間石。

間石是在石壁堆完之後塞入,所以並不會承受來自上方的重量,也因此經常脫落。古老的石壁常常看到間石脫落,處處是空隙的狀況,但不用太擔心。

構造單純的石壁,卻遠比今天用灰漿固定的石壁來得堅固。除非遇到強烈大地震,否則不太容易崩塌。

石壁角落的堆疊

城牆轉彎的石壁角落（隅部）較容易崩塌，而且上方還會蓋有隅櫓或天守，所以是最需要謹慎施工的地方。

石壁角落使用的角石（隅石）會使用比平石（在角落以外一般部分使用的石材）再大一點的石材。另外，角石的加工程度通常會比較高。比方說平石為敲打接、角落為切整接，就是很常見的組合。

石壁角落通常採用算木積，算木是算盤傳入日本以前，用來計算的木棒，呈棒狀長方形的角石形狀很像算木，所以被命名為算木積。

算木積使用的角石，需為長邊是短邊兩到三倍的長方形。在石壁角落隔段輪流放置長邊短邊，如此組合堆疊。這種算木積法，角石的長邊會夾住短邊和與其相鄰的石材（角脅石），使石壁角落一體化，相當堅固。

算木積始於十六世紀後期的一五七三到一五九二年（天正年間），當時的算木積還不算技術完成，只是偶爾有細長形的石材，把這些石材輪流堆疊起來而已。很少看到從石壁角落的最底部到天端（頂部）完全使用算木積的例子。最常看到的是角石最下一段安置著巨大石塊。另外，角石長邊比短邊兩倍還要短的堆法也經常看到。

不過在一六○○年（慶長五年）的關原之戰後，西日本的外樣大名同時開始新城的土木工程，石壁技術因而有了日新月異的進展。接著在德川家康召集的天下普請中，動員了這些人，成為將新穎技術傳達至全國的場域。於是，在一六○一到一六一五年（慶長年間）的築城極盛期興起了一波技術革新，算木積也有了明顯的發展，終至完成。

算木積的角落和非算木積的角落　廣島城

讓角石的長邊等於短邊的兩倍到三倍，呈現整齊地長短交錯狀堆積者，即為算木積，1605年（慶長十年）左右完成，在此之前並不算是完全的算木積。

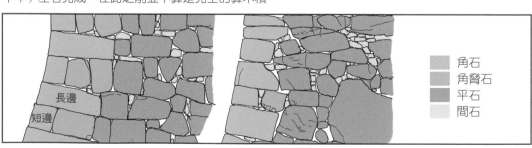

角石
角脅石
平石
間石

長邊
短邊

廣島城二之丸
算木積的角落

廣島城本丸
非算木積的角落

專 欄

從角石看建築年代

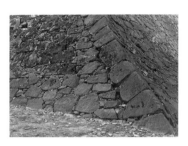

非算木積的角落

1605年（慶長10年）以前

熊本城

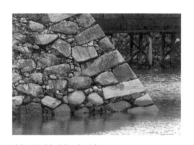

整齊的算木積

1605年（慶長10年）以後

高松城

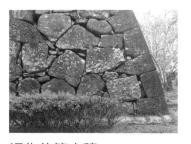

退化的算木積

十七世紀後期以後

平戶城（長崎縣）

從角石看建築年代

利用手邊現有的石材

　　判斷石壁建築年代，只要把注意力放在算木積上，就很容易。

　　算木積完成是在1605年左右，因此如果角石的長邊為短邊的兩倍以上，並且排列整齊的算木積，就可以判斷出現在1605年以後。

　　如果不是整齊的算木積，就應該出現在1605年以前。近世城郭大部分都建築於關原之戰後的1601年，到大坂夏之陣的1615年（元和元年）之間，所以用中間的1605年來區別，相當方便。

　　能區分出屬於1605年以前或以後，接下來可以試著挑戰判斷是否為江戶時代中期以後（十七世紀後期）。

　　新建石壁到元和以後急遽減少，而到了江戶時代中期以後，幾乎都是石壁的修理，很少有新建工程，石壁建築技術也一路下滑。如果使用長邊只有短邊一點五倍的角石，退化的算木積，就可以判斷出現在江戶中期以後。

　　另外，從平石也可以知道建築年代。如為谷積（落積）則為十九世紀中期以後重新堆積者，其中大部分是明治、大正、昭和的近代之作。

從平石看建築年代

谷積　將石材斜向放置的堆法，
十九世紀中期以後重堆者。

名古屋城

專 欄

費事的修復申請書

擅自修築廣島城而被處罰的城主

1619年（元和5年）6月1日，福島正則被撤下廣島城主之位，四十九萬八千石的俸祿被沒收。原因是他在沒有許可之下進行廣島城修築，犯下違反幕府制定的武家諸法度之罪，這是著名的歷史事件。

豐臣家滅亡後的1614年（元和元年），幕府對諸大名公布了武家諸法度，其中規定修復居城（自己的本據之城）時，一定要向幕府申請報備。另外，武家諸法度中也嚴禁城的新建和改增建，全國許多城自此凍結在元和元年的狀況，之後只允許維持現狀的單純修復工程，迎接明治維新的到來。

1600年（慶長5年）的關原之戰中，贏得輝煌戰功的福島正則，獲得原為毛利元就居城的廣島城，從第二年馬上開始盛大地進行廣島城的增建工程，新設了許多石壁和櫓。然而，根據元和元年的武家諸法度，之後並不能隨意從事修理。在這樣的背景之下，元和三年廣島城遭遇大洪水，本丸、二之丸、三之丸、外郭等，全城範圍內的石垣和櫓、土牆全都損壞。

因為有法度的規定，福島正則委請幕府老中本多正純提出修復許可，但是本多正純遲遲未向將軍傳達，終於在1619年1月12日，還沒有等到將軍的許可，就命令家臣開始修築。1月24日開始動工，2月中完成重堆崩塌石壁的工程，3月9日時，福島正則因為參勤交代*而前往江戶。

沒想到在4月21日，福島正則因為未經允許修築廣島城，遭到幕府詰問。當場因為福島正則不斷道歉而獲得原諒，但條件是必須將重新建造的石壁、櫓，也就是未經允許而修築的部分全部拆毀。接獲這道命令的福島正則，完全沒有拆毀修築部分，卻將本丸上段正面的石壁、櫓、城門徹底毀壞。但是幕府的裁斷相當嚴格，判斷福島正則沒有依照約束進行拆毀，而「僅移除上石」，於是撤除福島正則的城主之位。

武家諸法度 國立公文書館藏

經過1635年（寬永12年）的法度改訂後，已稍緩和的內容。左側三行為與城普請規制相關的部分，其中規定禁止築新城、壕溝或石垣破損時須向幕府報告申請、櫓或牆或門應修復為原來的狀況。

*【參勤交代】：江戶幕府管理大名的政策之一，原則上以一年為期，諸大名必須輪流居住在江戶和其領地。亦簡稱參勤。

修復城的事務手續嚴格

　　自從福島正則因為違反武家諸法度而遭到改易，諸大名就戰戰兢兢地提出城的修復申請。修復申請不像福島正則用口頭傳達，而以文書提出。在該文書上，必須逐一記載修復處所，再附上城堡全體的繪圖。城的繪圖中畫有石壁、土壘、櫓、城門、土牆等圖式，以紅線將石垣或土壘的修復處所圈起，再一一記載其長度和高度、修復事由，例如：石垣的孕出（譯註：經年石垣的突出現象，詳見84頁）或崩塌等，相當仔細。

　　實際的行政手續，首先以藩主之名向幕府提出附有繪圖的修復申請，經過將軍的許可，才會批示有幕府老中連署的修復許可奉書。這段時間大約要一星期，收到奉書後，才能開始進行工程。雖為將軍親裁的嚴密手續，但行政處理相當迅速，比起等了一年多都等不到上意的福島正則，對照相當鮮明。

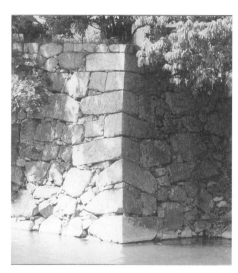

廣島城本丸南櫓台石壁

1619年（元和5年）福島正則未經許可修築的石壁。據說為一氣呵成的工程，角石的下三段不是算木積，為之前的舊石壁，第四段起以算木積重新堆積。這座未經許可修築的石壁，正是福島正則被撤職的原因。

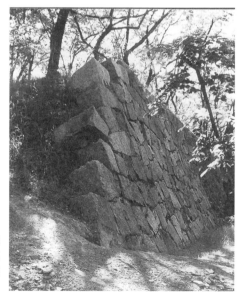

廣島城本丸上段東北角的石壁

廣島城內最高的石壁在中途崩塌，最後未能完成。遭到幕府詰問的福島正則，拆毀了此處石壁來代替自己修築的處所，這個謊言最後成為撤職的理由。

興築石壁──【決定斜度、弧度】

石壁的斜度

日本古城石壁的最大特徵，就是有著徐緩的斜度。築城先驅的中國或朝鮮的城郭石壁，幾乎都呈垂直地聳立，和日本城堡石壁外觀上有著明顯不同。

由於日本是個經常發生地震的國家，為了穩定石壁使其不容易崩塌，所以讓城堡石壁留著傾斜的角度。當然，特別是較低的石壁，也有許多呈現垂直聳立的狀態。越是建造技術低、年代久遠，斜度就會越平緩。另外，石材加工程度也會影響斜度，一般來說，依照野面、敲打接、切整接這個順序，斜度會越來越陡。

石壁的弧度

熊本城的石壁上方有一道回彈的弧度，形成扇子展開般的曲線，俗稱為「扇形斜面」石壁。石壁下方為徐緩的斜坡，但越往上方斜度越陡，最後呈現垂直。這種石壁可以阻止想攀登

陡急的石壁和徐緩的石壁

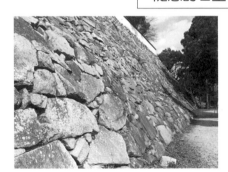

岡山城本丸本段
約四十五度左右的徐緩斜面。

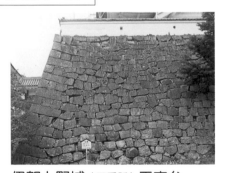

伊賀上野城（三重縣）天守台
七十五度左右，相當陡急。

垂直的石壁

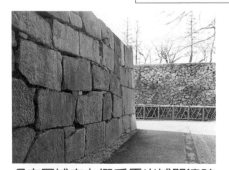

名古屋城本丸搦手馬出城門遺跡
日本在城門旁等較低石壁上，也經常作成垂直角度。

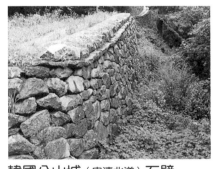

韓國公山城（忠清北道）石壁
中國或朝鮮的城牆不像日本一樣使用大石塊，斜度也接近垂直。

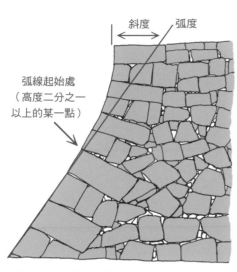

斜度　弧度

弧線起始處
（高度二分之一
以上的某一點）

石壁的斜度和弧度概略圖
（福山城天守台）

從底部算起二分之一左右的高度為止，僅為直線斜面，超過二分之一處開始拉弧線，只有最上面那一塊石頭為垂直角度。

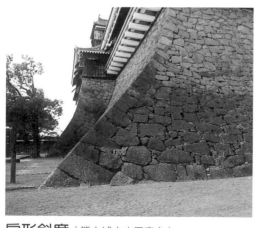

扇形斜度（熊本城大小天守台）

上來的敵兵或忍者，因此又稱為「武者返」或「忍返」，另外由於這種石壁是建造石壁的名人熊本城主加藤清正所築，所以也有人稱為「清正流石垣」。還有人覺得這種石壁類似寺院陡斜的屋頂，所以又稱為「寺勾配」（譯註：勾配即指斜度）。

但是實際上，城的石壁像扇子般展開，也就是從底部到頂端都是連續圓弧的扇形斜面石壁，只在江戶時代後期的神社佛寺才有。被稱為扇形斜度的石垣，實際上並沒有使用圓弧。

令人意外的是，觀察清正流石垣弧度時，只有石壁的上半部，或者上面的三分之一出現弧線，其下方僅有直線的傾斜，並不是從石壁底部就開始拉出弧線。呈現弧度的石壁下方，只有直線斜度，但和沒有弧度的石壁相比，斜度會較為徐緩，多半為四十五度左右。底部的斜度若太陡，在其上方拉弧線時弧度會太大，甚至超過垂直軸線。

高度的一半到三分之二處為直線斜坡，由此以上每塊石頭的斜度都稍微陡一些，如此一來，就可以像畫圓（實際上較接近拋物線）一樣拉出弧線。而最後在接近石壁最上端處，則呈現垂直的角度。

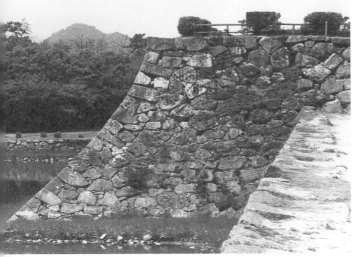

有弧線的石壁 萩城（山口縣）天守台
具有稱為扇形斜面的美麗弧線。

沒有弧線的高聳石壁 伊賀上野城本丸
號稱日本最高，達三十公尺的石壁，完全沒有弧
線，僅有呈一直線的斜面。

沒有弧度的石壁

雖然熊本城石壁拉有弧線，但並不表示所有的石壁都有。建築石壁的名家加藤清正偏好弧度，而另一位名家藤堂高虎則築起了完全沒有弧線的日本最高石壁。

藤堂高虎為外樣大名，但深受德川家康信賴，他擔任家康築城天下普請時大部分的工程設計，為當代數一數二的築城名家。高虎所築的石壁，至今在今治城（愛媛縣）、伊賀上野城（三重縣）等地都仍可見，石壁上並無弧線，為一直線的斜面。高虎所築的石壁特別高，所以不拉弧線的一直線設計，的確較為合理。

果，這也是僅有斜度的石壁所無法達到的。

如此形成的優美弧度，可以有效阻止敵軍攀登石壁，由於石壁上方呈現垂直，的確具有遏阻武者或忍者的效

設置跳出

為了提升石壁防禦性能，還有另一個方法，那就是最上層石塊（天端石）的跳出（桔出）。

將天端石切割成板狀的石片，排列成類似屋簷般突出，這麼一來可以驅走攀登石壁的敵兵，因此和扇形斜面一樣，又被稱為「武者返」或「忍返」。

這種嶄新方法出現在林子平於一七八六年（天明六年）所著的《海國兵談》中，實際上的例子很少，僅在人吉城（熊本縣）和五稜郭（北海道）等地看得到。至於有沒有效果，實在令人懷疑，好像反而方便了敵軍由此攀爬。

跳出 人吉城（熊本縣）
讓石壁頂部向外突出，用以阻止敵軍攀登石壁。

專 欄

日本最高石壁

江戶時代以來，伊賀上野城（三重縣）本丸一直被認為是日本最高的石壁，起建於水壕溝中，聳然屹立的石壁，包含水中的部分共高約三十公尺。其他城，較高的石壁多在十六公尺上下，因此三十公尺的高度遙遙領先。

豐臣大坂城淪陷焚毀後，德川重建的大坂城本丸石壁，實際測量後有三十三公尺，高出伊賀上野城一些，成為日本最高。

建築伊賀上野城石壁的是被譽為當代頂尖的築城名家藤堂高虎。當時為了和避居大坂城中的豐臣秀賴進行最後決戰，而築了伊賀上野城。德川氏重建大坂城時，也是藤堂高虎建議，石壁的高度必須為豐臣的兩倍。

簡單來說，藤堂高虎的石壁不管哪一座，都是日本最高。

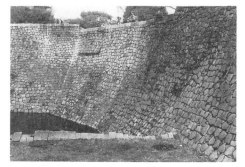

日本最高石壁 德川重建大坂城本丸

興築石壁──【修飾石壁】

雕鑿表面

現代石壁通常不會進行表面的修飾，但古城的石壁在堆積石材之後，會進行表面修飾，稱之為「化粧」。

化粧方法只需要在石材表面用鐵鑿一點一點地「雕琢」（敲鑿），但卻是一項相當需要耐心的工作。

化粧的首要目的是提升美感，消除石壁表面醜陋的凹凸，將之修飾得美麗平坦。

修飾方法有兩種：一是在整片石面上敲出一公分左右的小鑿痕；另一種方法是像竹簾般削出直線凹痕。

簾狀鑿線直到現在還可以清楚分辨，但細碎的小鑿痕如果是經過四百年的石壁，就可能因風化而不太明顯，不仔細注意是很難發現的。。角石的修飾尤其講究，會將角石角落的稜線，修飾為從石壁底部到天端呈現漂亮的直線。

近年來重建的石壁，修飾手法著實低劣；有些石壁甚至完全沒有施以雕鑿，一點修飾都沒有，或者雕鑿功夫粗劣又隨便。修飾是人類的文化，少了修飾的現代石壁上，簡直看不到一點文化的痕跡。

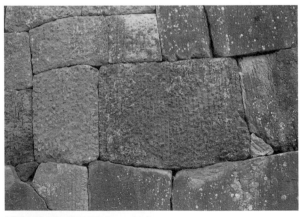

雕琢修飾 福山城（廣島縣）本丸
從斜一點的角度比較容易看出雕琢修飾的痕跡。每一個細小的敲痕會呈點狀出現。

簾狀修飾 駿府城二之丸
縱向敲出鑿線，多半會從石塊的上方到下方一口氣連續削鑿，但外觀上稍微差了些。

觀察江戶城的石壁

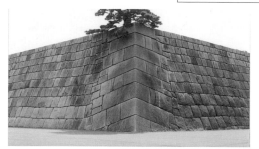

天守台
切整接、布積。提高了角石的角度。

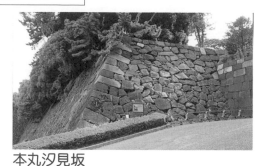

本丸汐見坂
年代久遠的敲打接、亂積。右邊是新的切整接、布積。

本丸書院門升形櫓門的袖石壁
被幕府末期火災燒毀的石壁。原為切整接,但接角修整為弧形。

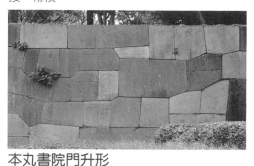

本丸書院門升形
使用不同形狀和顏色的石材堆積而成,充滿藝術性的切整接。

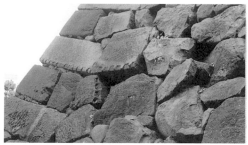

本丸汐見坂二重櫓台
留有切割石塊的矢穴。

天守台角石
雕琢修飾、作工仔細,為日本第一。

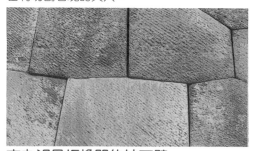

本丸汐見坂櫓門的袖石壁
精細的簾狀修飾,線條細密,為斜向敲鑿。

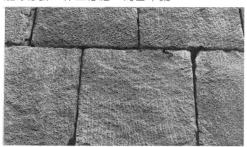

天守台平石
簾狀修飾,稍嫌隨便。

專　欄

加藤清正的傳說

築城名人傳

1600年（慶長5年）的關原之戰中，東軍德川一方大為活躍的中心人物加藤清正，因其戰功成為肥後（熊本縣）五十四萬石（實祿七十四萬石）的大領主。慶長8年，敘任從四位下（日本古時的位階等級）肥後守，被稱為加藤肥後守。

1601年（慶長6年，也有一說是4年）起，他大幅改建居城熊本城，興築了壯觀的石壁和天守以及櫓。熊本城的石壁一般被叫做扇形斜面或武者返，以其大弧度的曲線為特徵，甚至有人替它取了「清正流三日月石垣」（意指形狀像三日月一樣的石壁）這麼一個煞有介事的名稱。

江戶城普請時找來孩童嬉戲

江戶城石壁建造工程中，從櫻田到日比谷附近由加藤清正和淺野長晟（當時為和歌山城主）受命負責。當時那附近是一片沼地，很難強固石壁的基礎。這時，加藤家的奉行森本儀太夫命人到武藏野（相當於現在的銀座一帶）割了大量茅草回來，將這些茅草鋪在沼地上，聚集一群十到十四歲的孩子在這上面遊玩。孩子們覺得很新鮮，在茅草上來來回回又跑又跳。

過了幾天，淺野家負責的石壁幾乎快要完成，但加藤家的石壁建造工程看來卻一點都沒有進展，受到大家取笑。不久後，被孩子們踏實的地面終於穩固，加藤家這才開始興建石壁，比淺野家晚了許久才完成。後來有一天下了大雨，淺野家負責的石壁處處可見崩塌，而加藤家的石壁卻完全沒有損傷。當然，事後淺野家被命令得重建石壁。

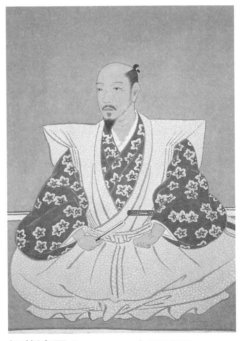

加藤清正（1562-1611）勸持院藏

肥後熊本城主，是位傳說相當多的武將，例如在文祿慶長之役曾經打退老虎、1611年（慶長16年）在二條城讓德川家康和豐臣秀賴會面，並在當時被逼吃下毒饅頭而死等等。

名古屋城築城時以圍幕遮蔽

　　1610年（慶長15年），德川家康命令諸大名進行名古屋城所謂的「天下普請」*，決定石壁建造的責任分擔時，加藤清正自願一個人負責城內最高的石壁天守台。

　　名古屋城天守在當時是日本最大的天守，因此必須築起以往從無先例、足以支撐龐大重量的石壁。這座石壁現在仍然存在，而且可以看見清正流漂亮的弧線。高度19.5公尺，相當於六層樓高的大樓，石壁的底部也是無懈可擊的算木積。

　　建築這座天守台石壁時，加藤清正表示：「堆積角石時，需圍起帳幕，不得示人。」有弧線的石壁要正確地決定角石角度而安置，需要相當高度的技術。天下普請的現場，諸國大名相鄰左右進行彼此的工程，所以彼此雖然有所謂的技術交流，同時也處處有產業間諜環伺。熊本城在興建石壁時歷經數次嘗試與錯誤，才終於得出結果，如此重要的石壁技術，豈能輕易透露給其他家知道。於是，加藤清正才決定把特別機密的角石安置方法用圍幕的方法隱藏起來。再怎麼說，就連自己的居城熊本城石壁，都還留有相當多未完成清正流工法的舊式石壁。名古屋城天守台石壁的角石，現在還留著「加藤肥後守，內小代下總」的刻銘。

　　當時在搬運這巨大角石時，是由五、六千人拉繩，穿戴美麗的小姓*和加藤清正一起乘在石上，伴隨響震雲霄的吆喝聲（木遣，音頭），還發酒水給圍觀的民眾，盛況空前。

　　由於加藤清正名古屋城普請故事實在太有名氣，後來甚至流傳那有著耀眼金色鯱（虎頭魚身的想像動物）天守本體也是加藤清正所建，或者本丸東門升形使用的巨石，是加藤清正乘在上面運來，所以叫做「清正石」等，並不符合史實的傳說。其實天守本體是幕府直接執行的工程，大工棟樑為中井大和守正清，搬來「清正石」的則是福岡城主黑田長政，和加藤清正並無關係。

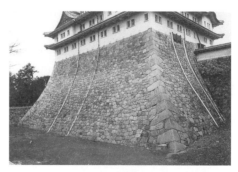

*譯註：「天下普請」是德川家康讓諸大名幫德川家築城及修城，強化德川家的基業，並且壓迫其他大名的財政，這也是為了測試諸大名對德川家的忠誠度，修築城對諸大名來說是相當大的負擔。

*譯註：「小姓」是日本古時貴人身邊隨侍打雜者，多為少年，亦為好男色者的對象。

名古屋城天守台（上）以及角石的刻銘（下）

加藤清正自願要單獨負責，出色的清正流三日月石垣，角石上刻著「加藤肥後守，內小代下總」。名古屋城內刻有大名之名的，只有天守台。

興築石壁──【構築邊坡】

平城的石壘

建於平地的城稱為平城，建於山上的城稱為山城。將本丸建於低矮的山上，而三之丸及外郭則建於周圍平地的城，稱為平山城。在平城、山城、平山城上，石壁的形狀則會完全不同。

山城、平山城的石壁是建在山的斜面，所以很容易築起較高的石壁；但是平城的城內和城外沒有太大的高低差，想建起高的石壁就需要特別費心，所以就在郭外圍建起像堤防般的石壁，稱為石壘。

平城的石壘通常以上端寬度兩間（約四公尺）左右者較多，從郭內築起，高度為一間到兩間，石壘上從前建有多門櫓或土牆。

石壘上為重要的防禦線，因此必須讓城兵能夠容易攀降，這時便需要攀登上石壘的通路。

雁木和合坂

攀登石壘的通路稱為「坂」，雖說是坂，其實是用石塊堆成的樓梯。平城中有許多形狀的坂，其共通點就是斜度都非常陡急。每段高度超過三十公分是稀鬆平常，讓人不禁感嘆，從前武者的腳真長啊！

在防備上的重要處所，會築起稱為「雁木」的坂，這是將石壘靠城內這一側完全築成階梯，形成一道寬幅相當大的階梯。雁子成群飛行時，會呈現く狀的行列，因為類似雁行的形狀，這種坂被稱為雁木。和這種城的雁木完全一樣的形式，也曾用在江戶時代或明治時代的海邊岸壁，也稱為雁木。港邊的雁木和城中相比，傾斜度較為徐緩。

城兵人數不需太多的地方，則建築「合坂」，這是兩道面對面的狹窄階梯。建造合坂時，先將石壘靠城內這一側挖出細長的長方形，從其中央分為左右兩邊，造起登上石壘的階梯。石壘極為寬長，所以合坂必須等距離設置在多處。

翻開江戶時代的軍事學書，裡面批評雁木和合坂並不理想，雁木的構造會在敵兵翻越城牆時，讓城兵宛如雪崩般退散，而合坂則會造成兩個方向的樓梯在中央聚集混雜的現象。生於太平之世，沒有實戰經驗的軍事學家所推薦的坂稱為「重坂」，是將兩道階梯平行地排列，但是至今仍未見過實際例子。

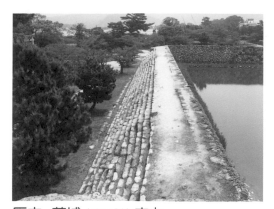

雁木　萩城（山口縣）**本丸**

石壘靠城內一側完全造為石頭階梯，大批城兵可以一同登上石壘，設於防備上的重要處所。

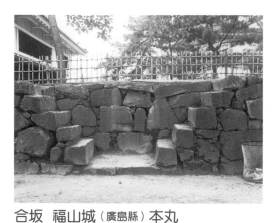

合坂　福山城（廣島縣）**本丸**

合坂為既窄又陡的階梯，全副武裝在此升降，想必不簡單。

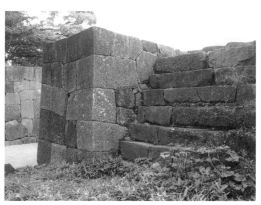

高麗門的雁木　駿府城（靜岡縣）**二之丸**

高麗門的兩側連接著載有土牆的石壘，這裡必定造有雁木。

曲折的雁木　名古屋城二之丸

升形由城牆向外突出時，雁木就會沿著這條曲線彎曲。

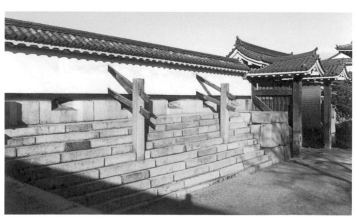

**土牆和雁木
大坂城大手門**

雁木不僅作為攀登之用，也是定置槍砲的地方。土牆下的石塊，被切割出鐵砲槍眼。

專欄

守城機關──橫矢掛

攻城武者最害怕的，就是受到來自側面或背面的弓箭或槍砲攻擊。

軍事學上來自兩個方向以上的射擊，稱為橫矢，對敵軍發動這種攻擊，就稱為「橫矢掛」。橫矢很難避開，發動橫矢攻擊的城牆或城門，不管是再怎麼身經百戰的猛將，都無法接近，橫矢可說是城的設計裡基本中的基本。

形成橫矢掛的方法有二，其一是將通往城門的通路建造得較狹窄，限制敵軍的行動，再將城牆的橫向長度拉長。面對朝向城門前的通路，由其他城郭發射橫矢的巧妙建築設計，也不在少數。

橫矢掛的另一個方法極為單純，就是使城牆彎曲。城的石垣複雜地彎曲，就是為了要發動橫矢攻擊，我們可以認為，城牆曲折的原因，就在於橫矢掛。

然而，從發射弓箭和槍砲的狹間（在櫓或土牆牆面上挖空的小窗）望出去的視野，其實相當的狹窄，只能對正面有限的範圍施加攻擊，所以在城牆底部角落會形成一處對四十五度角方向的廣大死角，位在這個方向的敵軍，就讓人束手無策了。而如果將城牆底部角落往內側折入，便可以發射橫矢，即便是來自四十五度角方向的敵軍，也可以讓他們吃上一頓槍林彈雨，便是橫矢的基本。

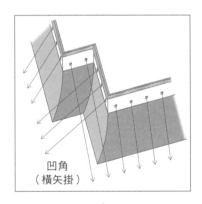

凹角
（橫矢掛）

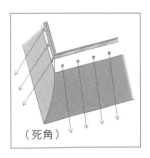

（死角）

城的建築設計中重要的是如何巧妙地彎曲城牆，不管敵軍想從任何方向侵入，城內都可以發射橫矢攻擊，城牆曲折的方法相當多彩多姿。

城牆底部角落除了剛才介紹的凹角，也有完全相反、令城牆突出的凸角。將城角的瞭望樓（隅櫓）架於凸角之上，則更為完美。

城牆中央部經常運用連續曲折的屏風折，槍砲的有效射程距離約三十公尺，每隔一個射程便折入一段，這麼一來就萬無一失了。

讓城牆中央部向內側凹入，就可以從兩側發動橫矢，形成守備相當嚴密的合橫矢。

相反的，中央部朝外側突出便形成橫矢升形，可以對其左右發動橫矢。大型城郭中，多半會在這種橫矢升形上設角落的瞭望樓。

將城牆全體朝內側彎成徐緩弧形者，稱為邪（斜），可以讓敵軍分不清楚弓箭從哪裡飛來，擾亂敵陣，實例很少。

彎曲部不是直角而是鈍角者稱為「隅落」，可以讓橫矢的方向增加變化。不過，因為城的角落並非直角，所以很難設置城角的瞭望樓。

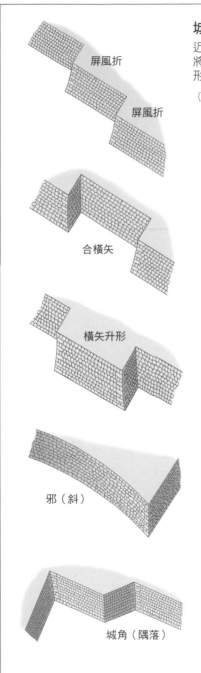

屏風折

屏風折

合橫矢

橫矢升形

邪（斜）

城角（隅落）

城牆的曲折方法

近世城郭為了橫矢掛往往會讓城牆曲折得相當複雜，主張將曲輪建造成圓形，縮短城牆的軍事學完全不可行，只會形成龐大城牆，但城郭內卻相當狹窄。

（製圖：千原美步）

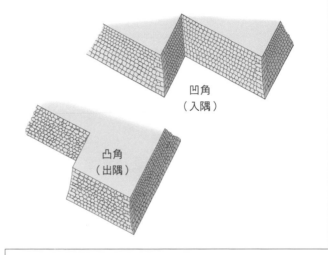

凹角
（入隅）

凸角
（出隅）

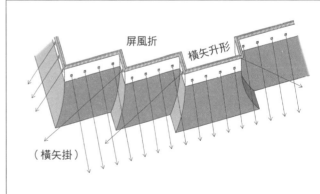

屏風折

橫矢升形

（橫矢掛）

城牆的底部角落

從一個狹間發射的射擊範圍狹窄，不可能往四十五度方向發射攻擊。為了彌補狹間這種構造上的缺陷，只好令城牆曲折形成凹角或屏風折，或者架設城角的瞭望樓，活用其石落或出窗。

名城復原故事——【中世城郭】

高根城（靜岡縣）

高根城：靜岡縣磐田郡水窪町
詢問處：水窪町教育委員會
電話：0539－82－0013

埋藏在土中的名城

高根城建於遠江（靜岡縣西部）北端的三角山頂，俯瞰天龍川上流的水窪川，是一座中世的山城。這座山城標高四百二十公尺，從山麓到山頂的相對高度為一百五十公尺，在山城中屬於特別高的一類，也就是所謂要害堅固的「所堅固」之城。

高根城可能是在地領主奧山氏在十五世紀前、中期（室町時代中期）所建立的，奧山氏歸屬於有力的守護大名今川氏，但在一五六〇年（永祿三年），今川義元在桶狹間之戰敗給織田信長，其後奧山氏便夾在今川、德川、武田這三大勢力之間，持續了一段不穩定的局勢。

一五七一年（元龜二年），武田信玄率大軍攻進了三河（愛知縣東部）。

據說位居進攻遠江、三河要衝之地的高根城，就是在這時候以武田氏先進的築城技術進行了大幅改修。也有另一種說法認為，可能是武田勝賴在一五七五年（天正三年）長篠之戰落敗後，為防禦德川家康的進攻，緊急命令改修。不管是哪一種說法，總之到了一五七六年，武田氏的勢力已經被逐出遠

遠望高根城

建於標高420公尺，相對高度150公尺，俗稱三角山頂部的中世山城。位居連接遠江和信濃，也就是抑制「鹽路」的交通要衝，為當地國人領主奧山氏在15世紀前期到中期所興築，16世紀後期由武田氏加以改修。經過近年來的挖掘調查和復原整備，再次重現了武田時代的巧妙山城。

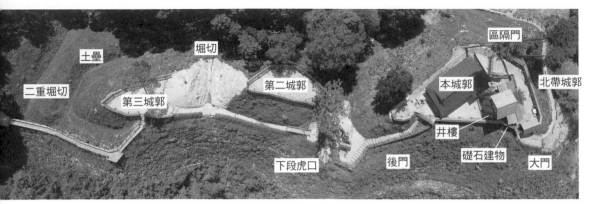

上空俯瞰高根城全景　照片／水窪町教育委員會

由照片左邊開始依序為第三城郭、第二城郭、本城郭，幾乎排成一直線。第三城郭的左邊是壯觀且森嚴的二重堀切，本城郭左下方為巧妙的下段虎口，本城郭內可以看到復原的建築物。

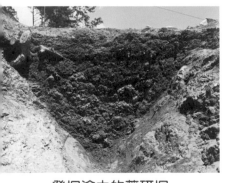

發掘途中的藥研堀

廢城後堆積了四百年的土砂，照片中只除去了前面的部分。堀雖然完全被埋沒，但是在土砂下面還是發現了又深又尖銳的藥研堀。

挖掘調查的成果

高根城是一座削平山頂建造城郭的典型山城，其設計方式為在最高處建築南北長三十公尺、東西寬二十公尺的本城郭，由此往南方接連建有第二城郭和第三城郭連成一直線。第二城郭和第三城郭皆為南北長二十公尺、東西長七到八公尺，本城郭和第二城郭之間為山谷，第二城郭和第三城郭之間則是切斷山脊，以新挖的壕溝來區隔。

高根城乍看之下是座比較單純樸素的中世山城，但其實這是因為廢城已經四百年，這期間累積的大量土砂，將巧妙的土木工程設計完全埋沒的緣故。挖掘調查開始之後，土木工程的設計才慢慢揭曉。

高根城的發掘調查是以加藤理文為中心，還有織豐期城郭研究會的本戶雅壽、戶塚和美、中井均、松井一明、溝口彰啟等人參加，可說是集結了城郭遺跡挖掘的佼佼者，是破天荒的突破性調查。

江，高根城也隨之廢城。沉睡了四百年的山城，建築物皆已腐壞殆盡，城堀被土砂掩埋，本城郭中設有當地鄉里居民敬拜的神社。

從第三城郭的土壘（切岸）下，發現了完全被埋沒的藥研堀（壕溝底為又深又尖銳的倒三角形剖面）。而且這道藥研堀還是以雙重形式包圍著第三城郭，為二重堀切。二重堀切總寬約二十九公尺，從壕溝底到第三城郭的深度約達九公尺，經過四百年後，這非同一般的嚴密防衛終於再次重現。

本城郭和第二城郭間的山谷（本城郭南下方向），也發掘出構造複雜的虎口（通往城郭的入口）。通過第二城郭下方，以木橋度過山谷一端的堀，這時先向右轉，背向本城郭處可以看到城門。穿過這條路時，來自本城郭的橫矢可以從前後左右發射，再怎麼轉一百八十度，即可通往本城郭後門的城門。穿過城門後，再大幅度回精銳的軍隊都不免心生恐懼吧！高根城中竟有如此巧妙的設計，實在讓人驚訝。

這次的發掘成果還衍生出這樣一句名言：「中世城郭的真面目，要挖過才知道。」對於今後中世山城的調查或研究，一定也帶來了莫大影響。

發現建築物遺跡

在本城郭發現許多建築物的遺跡，目前出土的共有三棟城門，一棟有礎石形狀細長的建築，一棟有大型堀立柱（譯註：掘立柱為在地上挖出洞穴，在洞底豎立的柱子。挖出的土回填入洞中，固定柱子周圍，成為建築物的基礎）。還有一些區隔用的木柵列，另外還發現可能是櫓的部分礎石。中央部看起來曾經存在城主居住的殿舍，但殿舍的礎石後來曾被移動。

城門的遺跡共有建於本城郭東北端，有礎石的壯觀城門，和建在南端稍小型的城門，還有位在城郭內區隔木柵之間的城門，共發現了以上這三棟。東北端的城門規模較大，在門旁有看設置了礎石的櫓的建築物遺跡，門內為以柵欄區隔的小廣場，判斷應是大門口（大手口），如此看來，南端的城門應該是後門口（搦手口），木柵之間的應是區隔門（仕切門）。

本城郭的中央偏東處起，發現了邊長約三點八公尺正方形平面的掘立柱建築物。以十六世紀的建築來看，這個掘立柱的柱孔出奇的大，直徑約六十公分，深度達五十公分，而且這八根柱子稍微往內側傾斜，運用了「內轉」的技法。由於它位於城郭中心部附近，再加上從柱孔狀況看來應該是座高層建築，所以負責發掘者一致判斷很可能是井樓的遺跡。被認定是井樓遺跡的掘立柱建築，在其他山城的挖掘調查中也時常可以發現，但是能夠這麼明確判定的，可以說是全國第一座。

山城的復原

要將中世山城的完全復原，以往從無先例，是一項劃時代的遺跡整備工程，復原分為土木工程和建築工程兩部分。

土木工程部分，需要復原挖掘調查中所發現，守護本城郭西面的低土壘（高度一公尺左右，土牆的代用品），並且修復復原城郭各個崩壞部分。而土木工程最主要的部分，便是植草坪，這是為了防止發掘出的土壘（包含切岸）及壕溝，受到雨水侵蝕，而這樣植草坪工程的面積相當廣大，甚至必須在隨隨便便就超過四十五度的陡急斜面上進行，非常艱難。

建築工程方面，必須復原出土的四棟城門（本城郭三棟和本城郭南下方向虎口的一棟）、本城郭的井樓和礎石建物、本城郭周圍的土牆、本城郭內的區隔木柵，以及第二城郭和第三城郭周圍的木柵等（復原照片請參照下頁）。

根據挖掘調查的結果，發現城門有設置礎石和掘立柱兩種，另外還分有無控柱。本城郭大門口經判定為設置礎石的藥醫門，其他為掘立柱的棟門。城門門扉的作法，會根據位置和柱子的粗細，進行綜合判斷，使其有各式各樣的變化。

井樓的高度，由於必須具有看得到本城郭各面城牆的機能，所以推定為八公尺左右。井樓的形式是參考了明治維新前後赤穗城（兵庫縣）和二條城（京都府）的井樓舊照片，和島原之亂的繪圖中所畫的井樓而復原。井樓的腰部附近圍著板牆，還有腰部以及腰部以上的望樓部分並非通柱，和其他城中所復原的井樓在構造上和外觀上都完全不同。

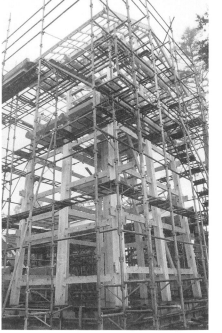

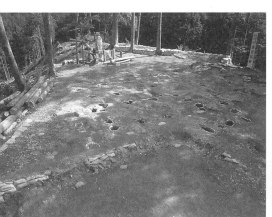

發掘調查結束後的本城郭全景（下）以及
重建工程中的井樓（右）

發現了許多礎石和掘立柱的柱孔，井樓遺跡為邊長3.8公尺的正方形掘立柱建築物，柱孔直徑約有60公分，判斷是高層的井樓遺跡。

復原後的高根城

通往本城郭後門的上坡道

中央可以看到後門，後門的右上方是井樓。接近城門的敵軍可以從井樓看得清清楚楚，可以從照片左上方的土牆發射橫矢攻擊。

第三城郭的內部

左上方可以看到第二城郭的柵欄，通過其右下方，有一條連接到本城郭的道路。到本城郭為止，會受到來自第二城郭的攻擊。

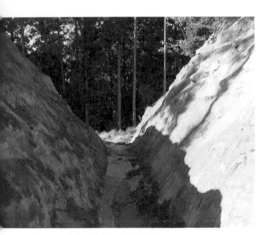

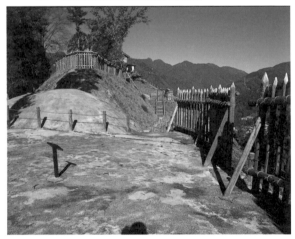

第二城郭南邊的壕溝

區隔第二城郭和第三城郭之間的壕溝，寬度約二十公尺，深五公尺。

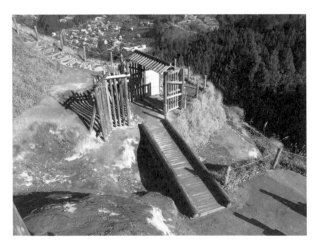

本城郭南下方向的虎口

度過木橋走向右邊的城門，背後會受到來自左邊本城郭的攻擊。通過城門後再次轉換方向，道路通往左上方的本城郭後門。

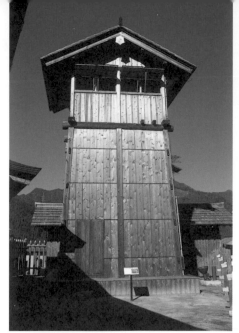

礎石建築物（上）以及井樓（左）

礎石建築物可能是儲藏武器和軍糧的倉庫，井樓是高8公尺的偵查周邊用瞭望台（物見櫓），望樓四方設有突上戶*的窗子。

*譯註：突上戶即上掀窗，在上方裝有鉸鏈等零件固定在窗框上，開窗時以棒子向前推，掀起如簷狀遮頂的窗。

正門

本城郭的表門，為格調較高的藥醫門。左上方設有井樓，可以監視接近正門的敵軍。

後門

從第二城郭或第三城郭通往本城郭的城門，右上方設有井樓，可以從城門左方發射橫矢。

本城郭內的柵欄區隔門

區隔正門內的廣場和本城郭中心部，門扉和柵欄一樣皆為垂直格狀，不貼木板。

本城郭南下方向虎門的城門

迫使穿過第二城郭下的敵軍通行在此暫停，從右上方本城郭可以發射橫矢一舉殲滅。城門極為簡略，看來可以輕易攻破，但短暫的停留將成為致命關鍵。

專 欄

石壁崩壞

　　整個江戶時代都在不斷地修復城的石壁，全國各地的城中都出現因為地震或洪水而崩塌，或者在火災中燒毀，需要重建的石壁。石材經火燒損後，角落會變圓、剝落，同時岩石中的鐵分也會氧化，帶有一點紅色。修復時如果重新利用這種燒毀的石材，就可以看到這種特徵。

　　除了上述災害以外，石壁也會隨著時間的經過逐漸傾斜，呈現岌岌可危的狀態。石壁中央偏下方的部分朝外側呈弧狀突出，而上半部則向後下垂，這稱為「孕出」症狀。其實需要重建石壁的第一大原因，就是這種孕出現象。

　　孕出的原因是因為石材之間的合端和飼石（參照60頁）的相對位置不佳，或者因為地震的衝擊造成飾石移位、填石往下掉落，所以將石材向外推壓所致。而開始出現孕出症狀的石壁可能有兩種命運，一種是讓孕出現象繼續惡化，直到崩塌；另一種是孕出到達某種程度後，合端和飼石再度順利咬合，回到安定狀態。

　　最近石壁崩壞的原因，還有明治維新以後長出的樹根推擠石材。生長在石壁的百年老樹或許看來賞心悅目，其實對石壁來說有百害而無一利，應該盡早根除。

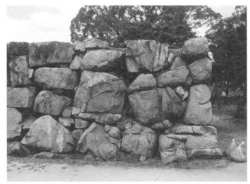

燒損的石壁
廣島城二之丸

原子彈爆炸燒毀表門時，石壁受到那場火災的熱度而燒損。

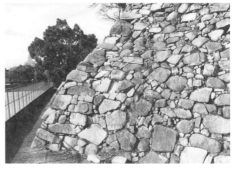

嚴重孕出的石壁
岡山城本丸

嚴重的孕出現象看起來就像隨時會崩塌，但似乎已經達到安定的狀態。

三、建築作法

建築天守——【築天守】

天守閣為俗稱

初期的天守，是在大型的櫓上應用高級住宅建築「書院建築」的形式。織田信長在一五七九（天正七年）所完成的安土城（滋賀縣）天主，就是第一個大規模天守。

信長將其命名為「天主」，但不久以後開始出現天守、殿主、殿守等稱呼。（這些稱呼在日文中發音皆與天主相同，讀為「Ten-Shu」。）

然而到了江戶時代後期，庶民之間出現了天守閣這個俗稱，明治以後天守閣的稱號開始普及。但到了這個時候，天守沒有了內部的榻榻米，成為與櫓一樣的建築，不再配得上例如金閣、銀閣這種高級建築所謂的「閣」這個稱號。

被指定為國寶的四大天守

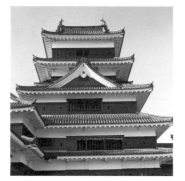

松本城（長野縣）天守
1615年（元和元年）左右

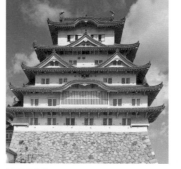

姬路城（兵庫縣）天守
1608年（慶長13年）

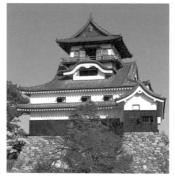

犬山城（愛知縣）天守
1601年（慶長6年）

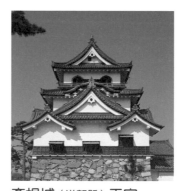

彥根城（滋賀縣）天守
1606年（慶長11年）

現存的天守除了被指定為國寶的四大天守，被指定為國家重要文化財的還有弘前城（青森縣）、丸岡城（福井縣）、備中松山城（岡山縣）、松江城、丸龜城（香川縣）、高知城、宇和島城（愛媛縣），以及伊予松山城（愛媛縣）等。

專 欄

沒有天守的城

　　並非所有城都有天守，有像仙台城這樣連天守台都沒有的城；也有蓋了天守台，卻沒有築天守的城；或者在災害中天守毀損而沒有重建的城等，沒有天守的城相當的多。

　　另外，1615年（元和元年）幕府公布武家諸法度，禁止城的新建或增改，天守除了重建之外，原則上不再新建。放棄新建或重建天守時，經常會建起稍大的三重櫓代替天守，這些例子多半出現於關東或東北的譜代大名城中。

未建天守的天守台
福岡城

雖然蓋有天守台，最後終止或放棄的城還有伊賀上野城（三重縣）、篠山城（兵庫縣）、明石城（兵庫縣）、赤穗城（兵庫縣）等。

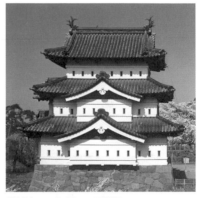

代替天守的三重櫓
弘前城 1810年（文化7年）

除此之外還有福山城（縣）、米澤城（山形縣）、白河小峰城（福島縣）、水戶城、新發田城（新潟縣）、長岡城（新潟縣）、金澤城、丸龜城、岡城（大分縣）等，都有代替天守的三重櫓。幕府時代以後，被稱為天守。

沒有重建天守的天守台
江戶城

天守在火災或地震中喪失，之後並未重建的城另外還有駿府城（靜岡縣）、金澤城、福井城、二條城（京都府）等。

天守台決定天守形式

天守建於高大的石壁台座上，稱為天守台的石垣，高度多半為五到十五公尺。

有些天守台建於本丸中央，但建於本丸角落的例子較多，因為這種配置方法可以當作防守本丸的屏障之一，同時可以增加本丸內的使用空間。

但是建於角落時，天守台石壁靠本丸的內側較低，靠外側是從內壕溝底部興建，所以高度將近內側的三倍，造成內外的高度差距很大，這對天守形式帶來很大的影響。

然而，石壁建築技術急速進步是在一六一○年（慶長十五年）左右，從此之後，知道正確建築較高天守台的方法。

在這之前，只能蓋出歪斜的石壁。特別是蓋在角落的天守台，本丸內外高度相差懸殊，石壁建築的技術難度頗高，歪斜的程度更加嚴重，本來應為長方形平面的天守一樓，可能成為梯形或不等邊四角形。更早之前的天守台，似乎原本無意要蓋成四角形，例如安土城為不等邊七角形、岡山城為不等邊五角形。

這種天守台的歪斜，對天守形式帶來了影響。天守可大致分為舊式的望樓型和新式的層塔型兩種。天守台若歪斜，或者為七角形或五角形，就只能蓋望樓型天守。

根據天守台形狀的不同，天守台有歪斜，或者為格外細長的長方形，就只能蓋望樓型天守。根據這種天守台構造的不同，天守可大致分為舊式的望樓型和新式的層塔型兩種。

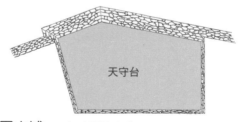

岡山城 1597年（慶長2年）
舊照片（左）**和天守台復原圖**（上）
在呈現不等邊五角形，而且格外細長的岡山城天守台上，只能建築望樓型天守。

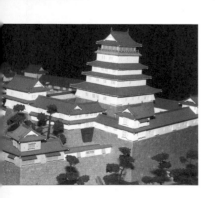

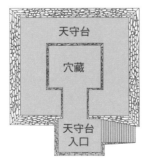

津山城（岡山縣）
1615年（慶長末期）
天守復原模型（左 津山鄉土博物館藏）**以及**
天守台復原圖（右）
接近正方形的津山城天守台，可以建築層塔型天守。

88

建築新式的層塔型天守時，蓋在沒有歪斜的正確四角形並且是接近正方形的天守台上，是絕對必要的條件（參照九〇到九二頁）。

建築穴藏

天守要建於天守台上，所以從本丸築起天守，需要花一點工夫。在天守台內部建築地面層，先從本丸進入地面層，再從地面層上內部的木造樓梯，到達天守一樓。地面層從前被稱為「穴藏」，四面用石牆包圍後開始建築，大部分的天守都採用這種方式。

沒有設穴藏時，會在天守台外部建築付櫓，利用付櫓內部的木造階梯登上天守一樓。另外還有一些天守沒有設地下室也沒有付櫓，直接利用石階登上天守一樓，但這種防備性能較差。

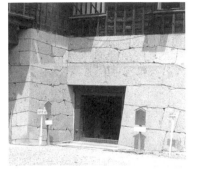

天守台穴藏入口
伊予松山城

地下室（穴藏）入口一半會切開到石壁上端，也有較為新型的會切成隧道。

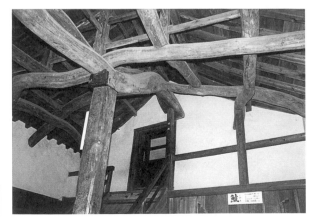

穴藏內部（左 犬山城）**和付櫓內部的天守入口**（右 彥根城）

穴藏和付櫓都會在內部設木梯，付櫓會用較厚的土牆和土戶來嚴密防守天守入口，可作為最後的抵抗以及防止延燒。

建築天守——【選擇天守形式】

望樓型和層塔型

天守形式有舊式望樓型和新式層塔型兩種。

辨別望樓型和層塔型的方法相當簡單：天守一樓或二樓的屋頂若為入母屋破風則為望樓型；如果不是則為層塔型。

和入母屋破風極為類似的還有千鳥破風，千鳥破風在望樓型和層塔型都會使用，所以必須先區別。

這兩種破風皆為三角形，不過觀察破風的下方，可以發現入母屋破風連接至屋頂角落的屋脊（隅棟），千鳥破風則只接觸到下方屋頂面（參照一一二頁「入母屋破風和千鳥破風的分辨方法」）。

建築望樓型天守

望樓型天守是在天守台上設置一樓高或二樓高的入母屋造建築物，再於屋頂上設置望樓的形式。望樓從前被稱之為「物見」，是在屋頂上設置瞭望台的建築。望樓型天守的一樓或二樓需要有入母屋破風，是因為會看見承載望樓基部的屋頂端部。

望樓型天守的優點是，不管天守台的平面再怎麼歪斜，都可以興建。在天守台石垣建築技術較不發達的時期，天守台的平面多為梯形或多角形，或者特別細長。不管是任何天守台，望樓型天守都可以在整個天守台面建造一樓。因此，一樓平面會成為歪斜的形狀，在其中央部取正確長方形的「身舍」（譯註：由主要柱子圍繞起來的屋舍中心部分），將身舍區隔為數間房間。身舍周圍會留下形狀不完整的通路部分，這裡即為「武者走」。守城時，成為使用弓箭和槍砲的軍事據點。

一樓平面的歪斜，會延續至覆蓋上方的入母屋造屋頂，但是承載於這個屋頂上的望樓，可以和下方屋頂形狀沒有關係，成為正確的正方形平面。這樣的望樓型天守，可以建在任何平面歪斜的天守台上。

望樓型天守立面圖
豐臣大坂城

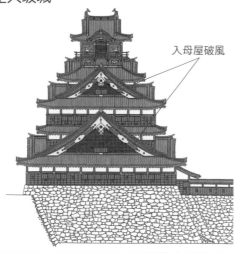

入母屋破風

望樓型的基本構造就是在入母屋造的大屋頂上設置望樓，1615年（慶長20年）被攻陷的豐臣大坂城天守就是典型的望樓型，而德川家光重建的大坂城天守則是層塔型。

（復原圖：石井正明）

望樓型天守平面圖
彥根城一樓

望樓型天守一樓平面經常可見歪斜成梯形（犬山、姬路城等），或者呈現明顯細長形（彥根城等）的例子，四周武者走的寬度不平均者也不在少數。

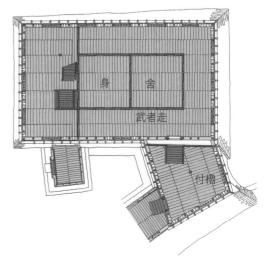

身舍

武者走

付櫓

層塔型天守立面圖
江戶城

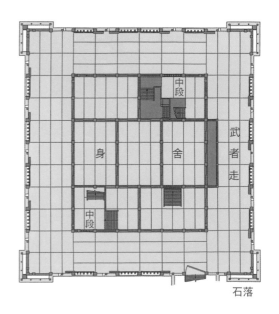

千鳥破風

層塔型天守的基部沒有入母屋造的大屋頂，德川將軍家和親藩譜代大名紛紛建造層塔型天守，也誕生了名古屋城天守、江戶城天守、家光重建大坂城天守等巨大天守。

（復原圖：金澤雄記）

層塔型天守平面圖
津山城一樓

層塔型天守的一樓平面接近正方形，在其中央取接近正方形的身舍。　　（復原圖：石井正明）

中段

身　舍

武者走

中段

石落

建築層塔型天守

層塔型天守必須建造在絲毫無歪斜的正確四角形、且接近正方形的天守台上，層塔型天守的一樓平面是正確的四角形，在中央部規畫身舍，隔成數間房間，四周包圍寬度平均的武者走。

接著，讓上層比下層規律地遞減（一點一點縮小）往上堆積。二階比一階的四邊縮小一至二間（編按：間為長度單位，一間為六尺，約二公尺）。如果一階正面的寬度為九間，二階正面的寬度即為七間，深度六間。三階、四階、五階也重複著相同規律，最後完成層塔型天守。

另外，層塔型最上層就是望樓。

層塔型中各階的正面的寬度和深度都等比例遞減，所以如果天守台歪斜，斜度就會直接延續到上一層。遞減得越來越小的最上層中，歪斜的比率越來越嚴重，使得全體成為一座歪斜的天守。因為沒有像望樓型天守一樣的入母屋造屋頂，所以無法在中途修正平面形狀。

細長型天守台

望樓型天守

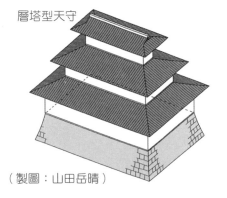

層塔型天守

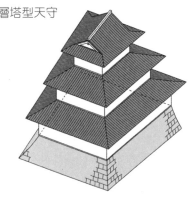

歪斜型天守台

望樓型天守

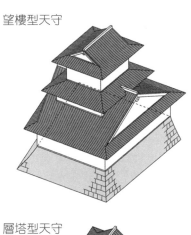

層塔型天守

（製圖：山田岳晴）

望樓型天守不管天守台是細長或者歪斜，都可以在入母屋造屋頂處進行修正，所以能夠繼續建造完成；相對之下，層塔型無法進行修正，所以最高層將成為扭曲的形狀。

專 欄

天守雛形

即使在現代，建造形狀複雜的建築時，也經常會先製造「雛形」（模型）。在平城京就出土了一件奈良時代的寺院建築雛形，表示這是從很久以前即有的習慣。

城的天守在細部設計上比寺廟、神社建築單純許多，但構造方面，也就是骨架上卻更複雜，製作雛形是不可缺少的過程，近年來重建天守的工程也都會製作雛形來確認設計。

天守的雛形，就是試做天守的柱或樑等骨架，我們可以說，這是把天守上的瓦和牆拿開，再加以縮小後的樣子。比例尺從十分之一的大模型，到四十分之一的小模型，可能有種種不同類型，但是除了必要的柱和樑等主要結構材料，就連椽條*（垂木）、橫木（貫）、線板（長押）等小零件，也都製作得相當精細，簡直跟實際的天守一模一樣。

雛形除了在創建天守時會製作，還有在修理天守時也會出現。另外，還有些天守雛形空有建造計畫，最後並未實際興建。由於明治時代的破壞和戰火，毀損了許多天守，到了現在城的雛形具有特別高的資料價值。

現存的江戶時代雛形中，有小田原城（神奈川縣）天守、松江城天守、宇和島城天守、大洲城（愛媛縣，參照128頁）天守、延岡城（宮崎縣）三階櫓等。未實際興建的和歌山城五重天守和姬路城天守的雛形，在戰前仍然存在。根據記載名古屋城在西丸的古木多門這個多門櫓中，收納了天守雛形和櫓的雛形。另外，沒有天守的仙台城，也在本丸建築物內放有五重天守的雛形。

＊譯註：椽條（垂木）是為了支撐屋頂板，從屋頂頂部的橫樑（棟木），跨架至屋頂下緣樑上橫木（軒桁）的長形木材。貫是橫向連接建築物的柱子和柱子間的木材，長押則是裝設在建築物側面、連接柱子和柱子之間的線板。

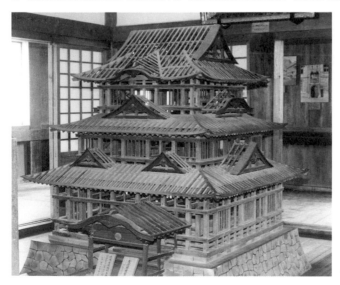

宇和島城雛形

現存十二天守之一，宇和島城中留下的雛形。大小為實物的十分之一，連細部都製作得和實物一模一樣。據推測是幕府末期修理天守時所製作，為現存雛形中作工最佳者。

建築天守——【豎立柱子】

在基座上架立柱子

天守的骨架是以基座、柱、樑、桁以及柱盤（基座桁）所組成，而且其組裝的方法極為簡單。

首先，在天守台的石垣上鋪設基座。石垣上要承載建築物時，基座是不可缺少的部件，這也是社寺建築沒有、城郭建築特有的部分。天守台四周的石垣上鋪設以角材整形的基座，靠石垣內側的地方安置礎石，在礎石上鋪設圓木（或者角材）的基座。

在基座上架立柱子，外牆部分每隔一間（約二公尺）立一根柱子，在其中間約一半左右的地方架立稍微細的間柱。間柱僅負責支撐較厚的土牆，而每隔約一間架設的柱子則支撐天守本體。

武者走裡不架設柱子，保持寬敞的走廊。武者走內側的身舍周圍，每隔一間即架立柱子，和外牆的柱子之間以樑相接。身舍內的柱子，身舍原則上沒有土牆，以木板窗（舞良戶）和紙門（障子）＊來隔間。

天守的柱子相當粗，有的寬度約一尺（約三十公分），大約是現代一般住宅的十根柱子粗細，強度超過八十倍。如此結實的柱子，當然可以輕易支撐起五層高度的天守，遇到大地震也能夠文風不動。

柱上架樑

柱子上架有樑，在柱子的前端部製作稱為「凸榫」的突起，將樑插進凸榫內固定，這時候當然不會使用釘子。樑通常為松樹的圓木，粗兩尺到三尺（約六十到九十公分）。在舊天守所使用的

柱和樑、桁的接合　（製圖：山田岳晴）

將樑架於柱上，使其前端稍微往外側突出。許多天守從外牆可以看到樑的端部，樑上方承載著與其正交的桁。

＊譯註：「舞良戶」是表面以極細的間隔，在橫向或縱向裝設「舞良子」這種細骨架的木板窗。「障子」是和風建築中屏障道具的總稱，在木格兩側貼上布或紙，立於房間分界或窗戶，等處。

屋架

三樓

二樓

一樓

基座

大引

樑，有的僅將圓木的樹皮剝去，有的則將表面削出細細的條狀，就像削去瓜類的皮一樣，而新天守則會修飾成八角形。

連接外牆的柱子，或者身舍周圍的柱子，會在樑上先架好與樑正交的「桁」。桁是使用一種和柱子差不多粗細的角材，在桁上會排列支撐屋頂瓦的「椽條」這種細棒（說是細棒，其實粗細相當於現代住宅的柱子）。

天守的骨架　彥根城

交叉組合粗壯的柱和樑，建造天守的骨架。其中並未使用現代住宅中的斜撐或釘子、螺栓等結構，只是單純組合堆高的構造，但因為材料相當粗大，所以強度很夠。

〔製圖：工學院大學　後藤研究室　高橋孝次、吉川道一〕

■	基座（含大引*）
□	柱
■	樑
■	桁（含母屋）
■	柱盤

（＊譯註：位於基座，支撐地板小樑的大樑。）

不使用通柱

天守雖為高層建築，但幾乎不使用通柱。由於屋樑相當粗壯，所以在屋樑上另外豎立柱子，強度上更為有利。

通常會將上下樓層柱子的位置錯開，當然也不使用通柱，下樓層的樑上架著稱為「柱盤」的角材，將上層樓的柱子架設其上。

大家或許覺得意外，其實通柱在舊式望樓型天守偶有使用，但在新式層塔型天守中則幾乎不使用。

通柱中位於天守身舍中央部位，比其他柱子粗了一圈的柱子稱為「心柱」。使用心柱的例子有安土城（參照第七頁的剖面圖），現存天守中以姬路城較為有名。

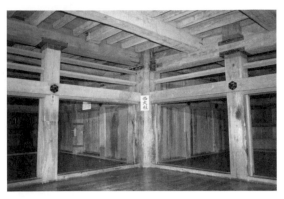

姬路城天守的心柱

姬路城天守中有東西兩根心柱從地下一階貫穿到最高的六階地板下，最大的粗細之長邊約90公分，長度約24公尺的一木造（西邊心柱在三階地板下連接）。看起來好像很結實，但是粗壯的樑在每一階都有十字交叉的洞孔，構造遠比想像中脆弱。

望樓型（岡山城）和層塔型（津山城）
柱子的位置

上方樓層的柱子立於下方樓層的樑，或者架於樑上的柱盤上。望樓型一開始就有對齊各樓層柱子位置的傾向，而層塔型因為各樓層的面積依序遞減，所以柱子位置通常不會對齊。層塔型中對齊柱子位置的，僅有福山城天守（廣島縣）以及江戶城天守等，相當少見。

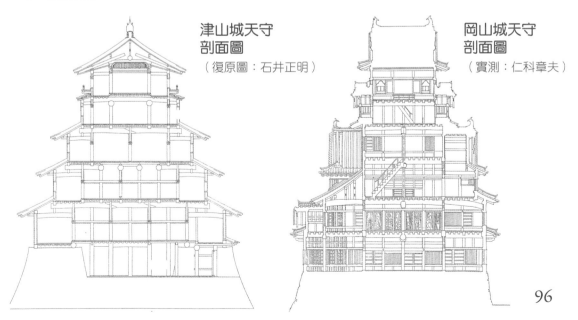

津山城天守
剖面圖
（復原圖：石井正明）

岡山城天守
剖面圖
（實測：仁科章夫）

姬路城四階的武者走

前面解釋過武者走係為了防備所設，其實這裡的武者走，只是單純因為窗戶位置太高，手搆不到而設。

天守的重數和階數

姬路城天守為五重六階（樓），丸龜城天守為三重三階，以此類推，天守和櫓會以「重」和「階」來表示其高度。

外觀的屋頂數為重數，內部的地板數為階數。例如說五重六階，就是指從外面看起來有五重屋頂，而內部則為六層樓建築。

另外，「層」有時會用來表示「重」，有時也表示「階」，意思較曖昧不明，最好避免使用。

天守的重數和階數不一致的例子相當常見，這是因為可能在屋頂下建造閣樓層，或者省略掉兩個樓層間屋頂的關係。屋頂閣樓在舊式望樓型天守中較常見，省略屋頂則在新式層塔型天守中較多。

特別有一種將最上一層建造得比下面樓層大，省略中間屋頂的唐造（俗稱南蠻造），應用在小倉城（福岡縣）和高松城天守中（參照二一八頁）。

不過天守各樓的地板位置和窗戶高度有時並不太講究。如果地板鋪設為與下重屋頂下緣高度一樣，將窗戶開在外牆中央，那麼從地板到窗戶的高度就會特別高，手甚至搆不到窗戶。姬路城天守的三階和四階就出現這樣的缺陷，不得已只好沿著窗邊建造一排高架走道，稱為「武者走」。

姬路城天守剖面圖

摘自《國寶 重要文化財姬路城保存修理工程報告書》

（圖中標示）

六階

五階

四階窗戶

四階

四階地板

武者走

三階

三階地板

武者走

二階

一階

地面層

專欄

守城機關——開設石落

以訛傳訛的用法

石落是一種單純的機關，是一種開於地面，細長附蓋的孔洞。正如其名，這是一個可以由此丟落石頭，擊退敵兵的裝置。從前又被稱為「武者返」或「塵落」。

到了江戶時代的太平盛世，從未經歷過實際戰爭的學者們所著作的軍事學書中，極力陳說著石落的用法。對直逼城牆正下方的敵軍，已經無法從窗戶或鑓孔（狹間，參照106頁）施加攻擊。因為面對窗戶正下方，無法使用弓箭或槍砲。這時候就可以對開始登上城牆的敵軍頭上，丟下石頭攻擊，這就是所謂的石落。尤其是石壁角落相當容易攀登，所以天守或櫓的角落最好都開有石落。

江戶軍事學中還提到，從石落不僅可以丟下石頭，也可以倒下煮沸的糞尿或污水，或者拿槍刺擊接近敵軍的頭部。這些都是直接取自內容充滿誇張和野史的軍事故事《太平記》（1375年到1379年）中的楠木（楠）正成戰法。

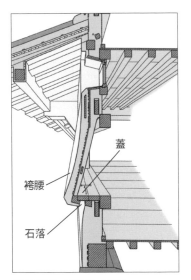

袴腰型石落的構造
姬路城

將外牆建造為斜面，讓地面突出於城牆上，在此開設附有蓋子的孔洞。敵軍到達城牆下時，就可以打開蓋子以槍砲還擊。　　（製圖：千原美步）

蓋

袴腰

石落

正確用法和製作方法

如果說上述這些是正確使用方法，那麼只要在登上城牆時，選擇上方沒有石落的地方即可，反正石落每隔二十到三十公尺才會設置一個，而且石落的空隙僅有二十公分左右，就算從這個空間掉下來像握拳般大小的石頭，想必也沒有多大效果，況且只要稍微選離石落，管他是石頭還是糞尿，全都可以躲開。

其實石落真正的作用是朝下方發射槍砲攻擊的小窗。針對從頭頂上沒有石落的地方爬上來的敵軍，石落可以從側面發射攻擊，一個石落能夠防守左右各數十公尺。

石落是將天守或櫓的地板向外突出而製作，長度約為一間；也就是說，一個柱間的全長往往皆為石落，地面的開口部會以鉸鏈裝上厚木蓋，方便迅速打開。

石落分成袴腰型、戶袋型、出窗型三種，最後修飾時有的會貼上雨淋板（橫向分段貼上的板牆），或者是灰泥的塗籠（白色裝修的土壁），展現各座城的風格。

櫓門則不會突出於外牆，而是開設在門扉前方正上方的渡櫓地面。土壁也會以20、30公尺的間隔開設石落，但現在幾乎已經看不到了。

袴腰型　高松城

外牆下緣斜斜往外突出者稱為袴腰型，
以姬路城天守為代表，最為常見的類
型。

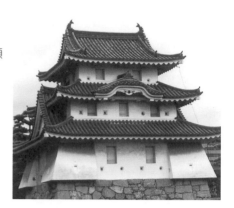

戶袋型　伊予松山城

像防雨窗（雨戶）的收納箱（戶袋）一
樣，呈四角形突出，例如熊本城現在還
可以看到的櫓等實例。

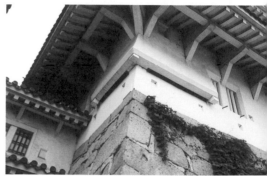

石落的外觀（上）與室內（下）　姬路城

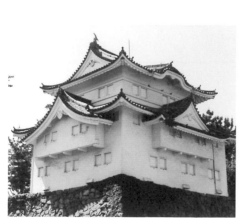

出窗型　名古屋城

在幕府的城中最為普遍，設於凸窗下方
的雅致石落。和袴腰型及戶袋型不同，
不設於角落，而造於中央。

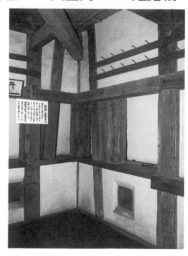

建築天守——【塗牆】

牆壁的構造

天守或櫓的外牆，基本上必須是有優異防火和防彈性能的土牆。

厚度通常在一尺（約三十公分）以上，特別厚的甚至有三尺。有了如此厚度就足以應付一般的火災，別說是槍砲的子彈，連當時的大砲彈都發揮不了作用。

土牆的骨架是將竹子縱橫組成格子狀的「小舞」，和江戶時代一般人家相同，差異只有土牆的厚度。

首先，在小舞上使用黏土成分多的壁土，塗成底塗。黏土成分多可以提高強度，但乾燥之後會嚴重地收縮，出現許多龜裂痕跡。

荒壁上再塗上混合了許多砂的壁土作為中塗，抹平牆壁，最後則塗上灰泥修飾。石灰可以將牆壁塗得既白又漂亮，同時具有相當程度的防水性能。牆壁表面如要貼上木板，可以省略中塗或灰泥。

灰泥牆與貼雨淋板

外牆表面通常為將柱子隱藏起來的「大壁造」，修飾方法大致有兩種方法，一是塗上白灰修飾的「灰泥牆」（塗籠，用石灰、黏土、海藻等攪拌灰泥用來抹牆），一是貼上「雨淋板」（下見板），也就是用煤和柿汁製作墨，塗在木板上，再貼上外牆。

灰泥牆（塗籠）的天守展現著雪白優雅的姿態，其代表範例姬路城又有著「白鷺城」的別名。張貼「雨淋板」（烏就是指烏鴉）之稱的岡山城為代表。雨淋板中最高級的就是塗黑漆，但塗黑漆既昂貴，又很快就劣化褪色，只出現在信長的安土城和秀吉的大坂城等古老時代的小部分城中。

目前為止的城郭史中，一般認為古老時代的天守為雨淋板，新時代的天守為灰泥牆；因為雨淋板的防火性能較差，被認為是較舊的形式。其實就算雨淋板燒毀，其背後的厚實土牆也仍是耐火牆，所以不可能延燒到天守本體。雨淋板和灰泥牆在防火性能上的優劣，幾乎是不分軒輊。

但是如果談到耐久性，可以承受風雨的雨淋板分數就高出許多。灰泥牆的石灰容易被水分滲透，使得底層黏著力降低，所以必須頻繁地重塗。

現存的天守中，犬山、彥根、松江、丸岡、松本等較古老時期的天守的確都是貼雨淋板的形式，但年代較新的丸龜、備中松山、伊予松山也貼有雨淋板，特別是伊予松山是幕末時期重建的城。可見牆壁的塗法與建築年代無關，要採用泥牆或者雨淋板，端視強調外觀，或者注重耐久性罷了。

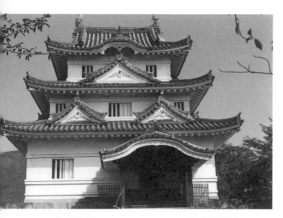
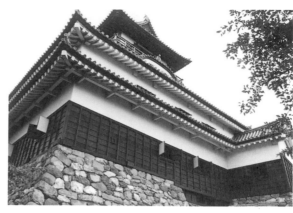

灰泥牆（左 宇和島城）和雨淋板（右 犬山城）
白灰牆外觀美麗，但禁不起風雨、耐久性差；雨淋板雖較粗糙，但可耐受風雨，較為經濟。

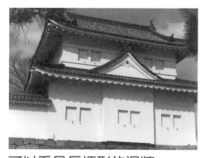

可以看見長押形的泥牆
二條城隅櫓

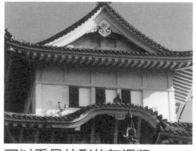

可以看見柱形的灰泥牆
姬路城天守最高樓層

海鼠壁
新發田城隅櫓

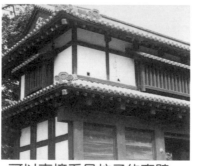

可以直接看見柱子的真壁
弘前城櫓門

泥牆除了重複塗抹使厚度足以隱藏柱子的大壁造法之外，在仍然留有古老形式的城中，外側也採用真壁造法（看得見柱子的塗牆法）。天守或櫓的最高層，為了表現不凡的格局，可能會露出柱形，或是建造長押形（窗上的橫條）。

年代繼續推進，出現了代替雨淋板的另一種耐久性高的海鼠壁，這是將瓦片固定在牆上，再用石灰塗在縫隙間的方法，常見於倉庫（土藏）的外牆。

專欄

守城機關──製作防彈牆

從火繩槍到大砲的攻城方法

　　天守和櫓的土牆厚度達一尺（約三十公分）到兩尺，以往火繩槍*的子彈只不過是約22.5公克的鉛彈，所以厚實的土牆就充分具有防彈性能。

　　可是城牆會遭遇到的不僅是槍彈，當時已經從西歐進口了大砲（大筒），日本國產大砲也已經出現。

　　大砲攻城始於1600年（慶長5年）關原之戰的前哨戰，東軍德川的京極高次所守的大津城（滋賀縣），受到西軍石田的毛利勢等一萬五千大軍攻擊，在距離約一公里的山上架設大砲猛攻大津城。當時大砲的命中度相當低，不過西軍運氣很好，竟打入天守二樓，聽說京極高次的妹妹松之丸還因而昏厥。

　　下一個受到大砲洗禮的是豐田秀賴據守的大坂城，1614年（慶長19年）的大坂冬之陣中，德川家康準備了大量的大砲，彈洗大坂城本丸。雖然沒有命中天守，砲彈命中了本丸御殿，也因此淀殿（豐臣秀吉之妾）才答應談和。

　　不過當時的大砲彈為重約3.75公斤的鐵球，即使砲彈直擊，也只具有擊毀天守或櫓一根柱子的威力。

*譯註：火繩槍是舊式槍支之一，從槍筒前端塞入黑色火藥和子彈，以火繩點燃引爆填充劑發射。

太鼓壁的構造

在需要防彈的牆面從中央到下方製作兩層牆壁，在中空部分塞進小石塊。上半部不需要防彈，所以通常為一層牆。

從內側看太鼓壁　丸龜城天守

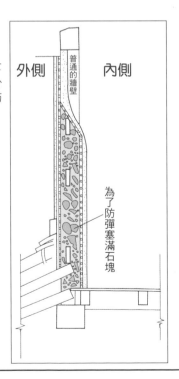

外側　內側

普通的牆壁

為了防彈塞滿石塊

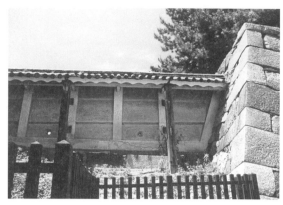

從內側看貼欅木板的防彈牆
名古屋城本丸土壁

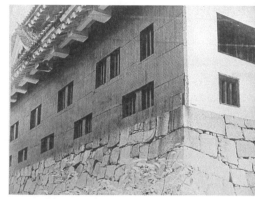

貼鐵板的防彈牆（左側牆面）
戰災前的福山城（廣島縣）天守

貼欅木板的防彈牆 名古屋城天守
厚度四寸的欅木板重疊坎入，在外側塗土牆、在
內側貼化粧板。三角形的洞為隱藏式的小窗（詳
見148頁）

圖中標示：
- 欅木防彈板
- 檜木化粧板壁
- 柱
- 隱狹間的蓋子
- 隱狹間（出口以石灰塞住）

防彈牆的製作方法

　　關原以後的天守或櫓大幅提升了對槍砲或大砲的防彈性能，單純的厚實土牆已經不再讓人放心，所以出現了凝聚許多不同巧思的牆壁。

　　最簡單也最廣泛普及的就是塞了瓦礫的太鼓壁，太鼓壁的做法是讓兩片土牆中間稍微留點距離，在這道間隙中塞滿小石塊或者碎瓦後就完成了。只要有厚度一尺左右的瓦礫層，就能夠輕易地讓當時的大砲彈反彈。瓦礫層兩側的薄土牆看起來就像太鼓的鼓皮，所以稱為太鼓壁。

　　最高級的防彈牆是江戶城或名古屋城中所使用的牆，不愧是以大砲攻城的權威德川家康所築的城，其構造是將厚度四寸（約十二公分）的欅木板裁為鎧狀製作牆體，在其外側塗上厚厚的土牆，內側貼了漂亮的檜木化粧板。

　　守勢更嚴密的像是在戰火中燒毀的福山城（廣島縣）天守北側牆壁，在厚實土牆表面上貼滿了鐵板。因為城北側的防守較弱，為了抵禦來自北方的大砲攻擊，築起一道名副其實的銅牆鐵壁來防備。

建築天守——【開窗】

排列窗戶的方法相當困難

天守或櫓，其柱子和柱子的間隔約為一間（約二公尺），窗的寬度為一公尺（半間），因此窗的左右某一側會緊靠著柱子，剩下半間則為土牆。窗戶上裝有橫拉窗（引戶，左右滑動開關的窗）時，便會朝另一端留白的牆壁推拉。

排列窗口並不簡單，一般而言，會在一根柱子左右兩邊各排列一扇半間的窗，這麼一來，兩扇半間窗合起來就像一扇一間窗，外觀比較好看。仔細觀察天守上寬度看似一間的窗，應該會發現中央立有一根粗柱。

不過，其實這才是難題的開始。天守牆面會輪流排列著夾有窗口和夾有牆壁的柱子，如果是五間或七間等牆面，牆面正中央並不會有柱子，所以絕對無法在中央開窗。這時如果想在中央這一間的兩側附近開窗，就必須選擇左右的某一方開窗，另一半則為牆壁。結果將使得牆面整體呈現左右不對稱的狀態，這個難題最後並沒有獲得解決。江戶城天守的一樓窗口配置，以及名古屋城天守二樓的出窗，就呈現左右不對稱的狀態。

裝上格柵和窗戶

天守或櫓的窗，為了防禦敵人侵入和槍彈攻擊，會裝上粗格柵。

格柵為木造，考慮到防火性能，表面多半會塗灰泥。

格柵的間隔不能讓敵人的頭進入，但必須能放入握弓的拳頭，因此標準為半間三根、一間七根。近年來號稱以木造忠實重建的天守或櫓中，偶爾會看到無法射弓的狹窄格柵，實在可笑。

窗戶有兩個種類

上推窗 從格子外側將窗板吊起，使其在外側往上掀開。防火性能雖然不佳，但利於防風避雨。

土窗 在厚窗板表面塗上壁土，重量很重，所以通常會作成橫拉

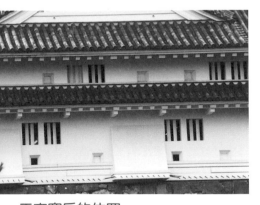

天守窗戶的位置

基本上窗的寬度為半間，挾著柱子左右各開一扇。上下樓層的窗戶位置最好儘量錯開，減少禦敵的死角。

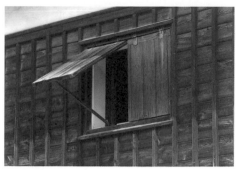

上推窗　伊予松山城天守
高層建築的天守為了抵禦風雨，最適合使用
原始的上推窗，但上推窗的防火性能較低。

窗推拉窗（引戶，左右推拉的窗戶，在犬山城和水戶城也看得到）。防火性能雖高，但打在土窗上的雨水會積在窗檻（敷居）裡，所以門窗檻的溝底必須開排水口，利用鋼或鉛製排水管，將水排到窗外流走。

除此之外，在天守最高層經常會使用裝飾性高的華頭（又稱花頭、火燈）窗，這是一種具有尖頭形窗框的曲線窗戶，在內側設有推拉窗。

內　　　　　　　　　　外

土戶
宇和島城天守
塗上灰泥的土窗防火性能高，但窗檻容易堆積雨水。

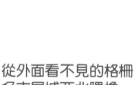

內　　　　　　　　　　外

從外面看不見的格柵
名古屋城西北隅櫓

在格柵外側拉上土窗，就看不見格柵，多用於將軍家的城。

內　　　　　　　　　　外

窗檻的排水口
宇和島城天守

窗下可以看到的小管子，是做為排出積在窗檻的雨水的排水口。

專 欄

守城機關——切鑿小窗

鐵砲槍眼和矢狹間

開在天守或櫓的牆壁，還有土壁上的小窗般洞孔稱為「狹間」。從這裡可以發射槍砲或弓箭，是防備一座城時最重要的機關。

小窗有長方形、正方形、三角形、圓形，位置也有高低之差。觀察姬路城的小窗，甚至會覺得當時的人彷彿相當陶醉在製作種種不同形狀的小窗。

根據不同使用方法和製作方法，小窗的形狀會不一樣。縱長的長方形稱為弓箭箭眼（矢狹間、弓狹間），是配合拉弓動作的形狀，洞口外側的寬度約五寸（約十五公分），縱長為其三倍左右。拉弓時需要站立，所以從地面起的高度大約為二尺五寸（約七十五公分）上方，相當於胸口高度。

其他還有鐵砲槍眼，正方形的稱為「箱（筥）狹間」，三角形的稱為「鎬狹間」（鎬是指刀側面的山形），圓形的稱為「丸狹間」。如為槍砲靠在單膝上的姿勢時，從地面起的高度為一尺五寸（約四十五公分），比腰略低，也稱為「居狹間」。另外，在此架好槍砲瞄準敵人的靜止姿勢時，洞孔（外側）直徑做得較小，約為四、五寸。

簡單的說，與窗同高者為弓箭箭眼，位於窗下的就是鐵砲槍眼。

小窗的製作方法

製作小窗時會在厚度達一尺左右的土牆上開孔。

從前製作小窗被稱為「切鑿」小窗，是切割掉厚實土牆的一部分，其中不填土而製作的洞孔。室町時代的中世城郭土牆較薄，所以只要空出小窗位置不填上土開洞即可，但近世城郭中則會在塗土牆之前先組好小窗的框架。

四角形或三角形的小窗會用木板製作一個無底的箱子作為邊框。

這個邊框的內側開口會比外側開口大上一倍左右，這種稱為「足搔」的技法由於外側較狹窄，所以可以防止敵軍的射擊，而內側較寬廣，所以槍砲或弓箭的瞄準角度較為自由，對我方有利。

圓形小窗會用竹子或木材製作無底的桶狀邊框，同樣令外側較窄。

此外，足搔並非單純的圓錐形或角錐形，為了確保位於高石壁上的小窗容易瞄準下方的敵軍，多半會斜向下方，也有的會斜向側面。

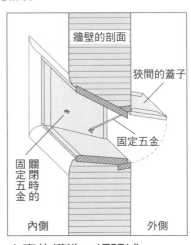

牆壁的剖面

狹間的蓋子

固定五金

固定五金

關閉時的

內側

外側

小窗的構造　姬路城

天守或櫓的小窗會在外側加上木蓋，用五金固定。小窗是用木板做的箱子框出，外側開口較小、內側開口較寬，土壁的小窗不加蓋子。（製圖：金澤雄記）

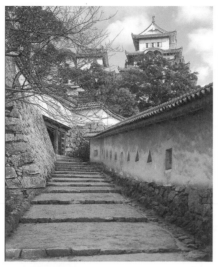

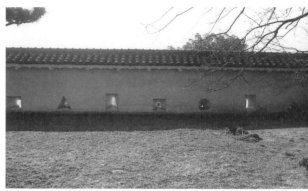

姫路城土壁上的種種不同小窗

鐵砲槍眼（左）和弓箭箭眼（右）
的足搔
伊予松山城天守

高知城天守
鐵砲槍眼（位於窗下的孔）的內側（左）和外
側（右）

小窗的數量和排列方法

　　天守或櫓等處的小窗，通常會在各柱子之間開一處。土壁的小窗多半也會在各柱子之間開一處，但因為很多土壁的柱間都在五尺以下，所以每個小窗之間的間隔較狹窄。

　　弓箭箭眼和鐵砲槍眼會交互排列，這是因為雨天無法使用火繩槍，交互排列的比率相當重要，一處弓箭箭眼大約會對上二到五處的鐵砲槍眼。這個比率是依照各大名家弓箭步兵（弓足輕）和鐵砲步兵（鐵砲足輕）*的比率而定，所以越大的大名，其鐵砲槍眼的比例就越大。

＊譯註：足輕原指腳步輕快、快步行走者，引申為戰鬥時的步卒、雜兵。室町時代末期編
　　　　制有弓足輕和鐵砲足輕等，在江戶時代為武士的最低層。

建築天守——【裝飾破風】

天守的象徵

破風是指屋頂的端部，早在桃山時代天守初次出現時開始，破風就是天守的象徵。

初期的天守是以入母屋造的建築物為基座，在其屋頂上載建望樓（物見）的望樓型（參照九〇頁），所以基座的入母屋破風相當大，也相當醒目。

天守出現之前唯一的高層建築五重塔或三重塔上，並沒有破風。所以在天守出現之前，以往的日本人從來沒見過這種最高層的屋頂兩端裝上入母屋破風，下方的基座也設有入母屋破風的天守，對他們來說是一種既新鮮又震撼的造型。

自此以來，便會選擇天守和重要的櫓來設置破風。天守中只有最高層有破風的，是後來出現的初期層塔型，只出現在丹波龜山城（京都府）、小倉城（福岡縣），以及津山城這三座天守上。戰後重建小倉

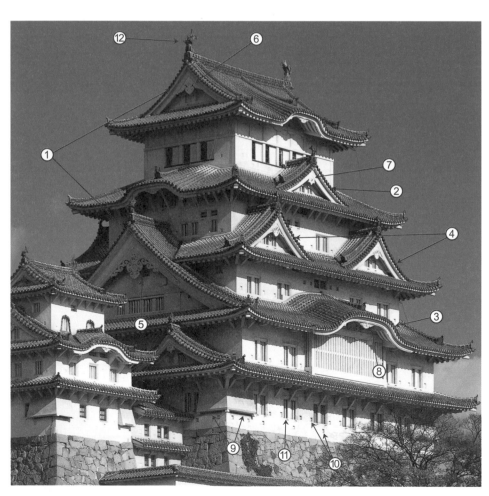

108

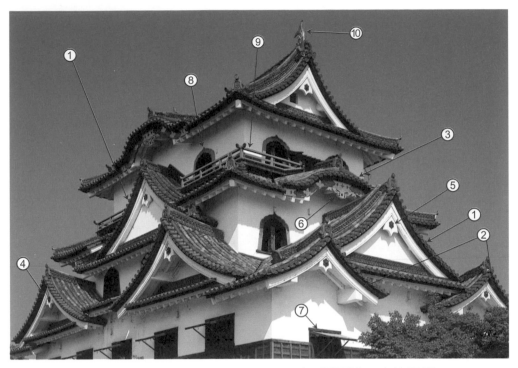

上　彥根城天守的設計

現存天守中破風數量最多，共計十八處。在切妻破風中裝有阻擋日光、雨水等的小片屋頂（庇）者，僅有此例。

①入母屋破風　②切妻破風　③唐破風　④切妻破風裝上庇　⑤梅鉢懸魚　⑥兔毛通　⑦上推窗　⑧華頭窗　⑨迴緣　⑩鯱

右　姬路城天守的設計

望樓型天守特有的巨大入母屋破風給人深刻印象，第二重的唐破風相當雄偉，是日本最大。

①入母屋破風　②千鳥破風　③唐破風　④比翼入母屋破風　⑤三花蕪懸魚　⑥蕪懸魚　⑦梅鉢懸魚　⑧兔毛通　⑨石落　⑩小窗　⑪格子窗（窗下可以看到的是排水口）　⑫鯱

破風的種類和裝法

破風分類如下：

入母屋破風　入母屋造的屋頂端部，天守最高層一定會有。而在望樓型天守中，因為建築構造上的需要，第一重或第二重會有入母屋破風。此外，也可以在第二重屋頂上突出特別巨大的出窗，在上方建造入母屋破風（如岡山城、松江城、會津若松城等）。橫向排列兩個入母屋破風者稱為比翼入母屋破風，用於特別大的天守（如姬路城、名古屋城等）。

千鳥破風　和入母屋破風極為類似，一種設於屋頂面的三角形出窗，目的是裝飾和採光。裡面經常設有破風之間（參照一一二頁）。由於千鳥破風載置於屋頂面，所以在任何地方

城天守時，許多意見認為天守不能沒有破風，因此不顧違反史實，加裝了大型破風，可見得破風的確是天守的象徵。

兔毛通
伊予松山城天守

三花蕪懸魚
姬路城乾小天守

蕪懸魚
宇和島城天守

梅鉢懸魚
伊予松山城天守

都可以建造，相當便利。大部分會比入母屋破風者稱為比翼千鳥破風，和比翼入母屋破風一樣，用於大型天守（如名古屋城、江戶城等）。

唐破風 常用於神社寺院建築，為裝飾性高的破風。分為將屋簷前端一部分呈圓弧形拉高的「軒唐破風」，以及屋頂本身建造為圓弧形的「向唐破風」。軒唐破風的格調較高，適合放在最上層。向唐破風和千鳥破風一樣只要載置於屋頂面即可，不過向唐破風本身已較為誇張繁複，不適合加裝太多裝飾。

切妻破風 切妻破風是讓整個三角形屋頂端部突出至屋簷前端的破風，主要裝在一樓的出窗上。

裝飾天守時，會巧妙組合種種形式的破風，避免過於單調。

破風的設計

破風是以破風板（破風端部的板材）和山牆面（妻壁）所構成，破風板會合的頂部（拜合處）掛著稱為懸魚的裝飾。

古式天守（如廣島城、姬路城等）中，屋簷會從山牆向外側突出，與破風板分離。但是破風板和山牆分離比較容易延燒，所以在一六一二年（慶長十七年），名古屋城天守出現了破風板和山牆緊密結合的手法，從此漸漸普遍。

山牆為了防火會採用灰泥牆，而不採用灰泥牆的古風範例可以在松江城天守、丸岡城天守（福井縣）上看到。也有的山牆會採用木連格子（縱橫交叉的木格，又稱狐格子）的書院建築風，或者貼銅板（弘前城天守）。

懸魚是社寺建築中所用的裝飾部材，天守中所使用的是梅鉢懸魚、蕪懸魚、三花蕪懸魚這三種。

使用哪一種懸魚，要視破風的大小而定。小型破風使用梅鉢；一般大小的

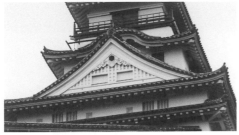

入母屋破風
高知城天守

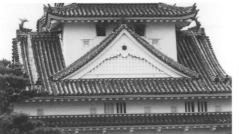

千鳥破風
高知城天守

切妻破風
弘前城天守

入母屋破風

連接

角脊
（隅棟，屋頂四角的稜線）

分離

角脊

千鳥破風

入母屋破風和千鳥破風
的分辨方法

與天守本體的角脊接合的為入母屋破風；分離的是千鳥破風。

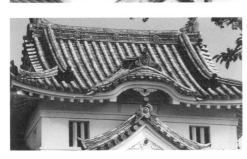

軒唐破風
宇和島城天守

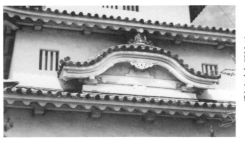

向唐破風
丸龜城天守

破風使用蕪；望樓型天守的第一、第二重所裝的大型入母屋破風則裝設三花蕪。另外，唐破風上會裝設「兔毛通」這種懸魚。

專 欄

守城機關——藏於破風之間

破風為最前線的陣地

　　裝飾天守或櫓屋頂的破風之中，千鳥破風和入母屋破風會在其內部設有一狹小的房屋，這個房間稱為「破風之間」。

　　破風之間大的有約六坪（十二個榻榻米），也有很多僅有一坪（兩個榻榻米），還有的小到一站起來就快要撞到頭。破風之間，就是個屋頂下的小閣樓。

　　破風之間不裝天花板，可以直接看到三角形的屋頂內側，就像是露營時的帳篷裡面一樣。從天守或櫓往下走幾階樓梯，就可以進入破風之間。外側的垂直牆面上開有小型格子窗，但也有完全不開窗，灰暗宛如密室的破風之間。

　　不管有沒有窗戶，都會開一到兩個鐵砲槍眼。破風之間極為狹小，所以在裡面拉弓相當困難，先別說拉弓，因為弓本身造成阻礙，要帶進破風之間內就已經很困難。所以在破風之間裡可以使用的武器只有槍砲。鐵砲步兵躲在這狹窄的空間中，持槍狙擊接近城的敵軍。

　　破風之間會突出至下方屋頂的屋簷前端附近，所以屋頂面造成的死角很少。破風之間可以說突出於天守或櫓的建築本體，與敵軍對峙的最前線陣地。

建造破風之間

　　破風之間有兩種，一是活用入母屋破風的閣樓形式，一是特地設一處千鳥破風。

　　入母屋破風夠大，所以可以形成寬廣的破風之間。破風之間的建造方法相當簡單，只要能夠進入閣樓即可，再開設窗口和鐵砲狹間後就算完成。但是即使某些天守有較多入母屋破風（如岡山城等），頂多也只有六個（最上層之外），很多天守連一個都沒有。所以從防備方面看來，仍以千鳥破風為主角。

　　千鳥破風是在屋頂上裝設三角形出窗，位置不限，相比下較為自由，而且通常數目很多。像江戶城天守這種巨大的天守，甚至有十二個。

　　千鳥破風的建造方法也很簡單，在下方屋頂面上開孔，鋪上破風之間的地板，建造出一個嵌在屋頂中的小房間即可。地板的上方架起三角形的千鳥破風屋頂，尾端裝設妻壁，再切出窗口和鐵砲狹間，就完成了破風之間。

　　破風之間很狹窄，所以狹間最好儘量切在較低的位置，大約從地面算起高一尺（約三十公分），可以坐著發射槍砲。

　　1596到1615年（慶長年間）的築城極盛期所建的實戰型天守，設有許多這種破風之間。但是到了豐臣氏滅亡的1615年（元和元年）以後的太平盛世，千鳥破風慢慢成為單純的裝飾，例如宇和島城天守（愛媛縣）等，就裝設著沒有破風之間的千鳥破風。

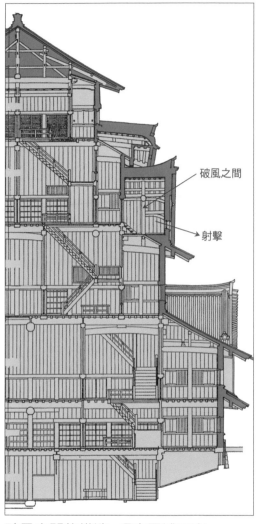

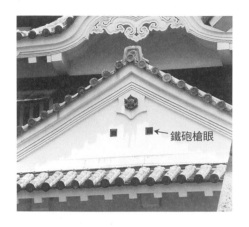

千鳥破風的外側（上）
和內部（下）
伊予松山城天守

破風內很狹窄，無法射箭，所以多設鐵砲
槍眼。

破風之間的構造　名古屋城天守

破風之間是從天守本體向外突出，在屋簷前端
附近以槍砲攻擊敵軍的小房屋。雖然狹小，卻
是重要的前線陣地。

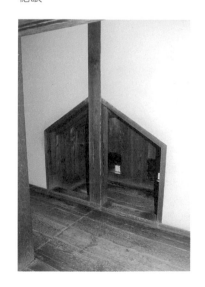

專 欄

城主與天守

無人居住的天守

歷史上曾住在天守裡的只有織田信長，安土城（滋賀縣）天主（天守的古名）內部為豪華的書院建築，柱子塗有黑漆，推拉門（襖）上為狩野永德所畫的金碧障壁畫，數間房間都裝飾得極盡豪華。這座天主從一階到三階為信長的住處，若有賓客來訪，他會親自帶賓客登上最高層第六階，從迴緣（參照116頁）遠望城下。

繼承信長之後的豐臣秀吉雖然建造豪華的大坂城天守，但是他沒有住在裡面，而是在本丸御殿中生活，天守只是給賓客參觀之用。

到了德川家康時，再也不讓客人進入天守。德川家康所建的名古屋城等超大天守中，內部相當樸素，襖上也沒有繪畫，也不作天花板，成為一種無法稱為「書院建築」的建築物。德川家康的天守把重點放在外部的巨大外觀，更甚於內部的豪華。

現存最早的天守是1601年（慶長6年）左右建築的犬山城（愛知縣）天守，擁有豪華內部的天守一個也沒有。當然，城主進入天守的機會很少，大多是一年一次；少則一生一次，只有當上城主第一次入城的時候。

城主要進入天守時，準備工作相當繁複，打掃就不用說了，還必須修補數量龐大的榻榻米，往往讓城中一陣忙亂。所以各城的天守在江戶時代大部分都是空屋。除了每年一次的大掃除，多半是關著的。

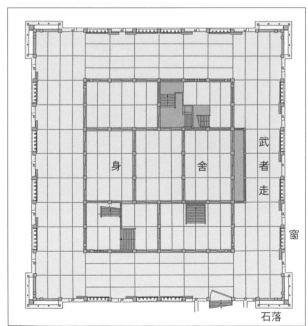

津山城天守一階復原圖

1615年左右（慶長末期）完工的津山城天守，是軍備最進步的天守之一，為了方便守城，全部鋪設榻榻米。

（復原圖：石井正明）

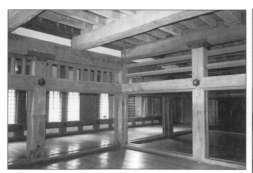

天守的床之間　伊予松山城

沒人住的天守不需要床之間（用來擺設壁畫
等收藏品的地方），幾乎所有的天守都沒有
床之間。

榻榻米和木板

鋪設榻榻米的姬路城天守（左上）門檻
比樓板高，原本即鋪設木板的丸龜城天
守（上）則沒有門檻。

從前的天守鋪設榻榻米

　　現在我們登上天守，幾乎不會看到榻榻米。頂多有一個房間鋪有榻榻米，其餘都鋪著木
板。但是除了江戶中期以後重建的天守，從前天守內部是鋪滿榻榻米的。特別是築城極盛
期的1596到1615年間（慶長時期）的天守，為了準備守城，內部全部鋪上榻榻米，有戰
事發生時，兵士可以直接在此睡覺，當作軍營。仔細看看當時所建的犬山、彥根、姬路等
天守地面，可以發現門檻突出於地板上。這是因為後世沒有用榻榻米，所以會看到門檻高
出了相當於榻榻米的厚度。

　　天守榻榻米的張數，多到讓人頭昏腦脹。例如名古屋城天守，根據江戶時代的紀錄，一
間以七尺的大京間疊（比現在的榻榻米大了三十公分以上）鋪設了兩千零三十一疊。不過
後來太平之世持續，漸漸不再鋪榻榻米。

建築天守——【圍建迴緣】

展現高格調

寺院的本堂和神社的本殿周圍設有迴緣，迴緣是在建築物本體周圍豎立短柱（又稱緣束），以此支撐緣板。迴緣會裝設上防止跌落的扶手，這種高級的扶手稱為高欄或欄杆，四角立有圓柱，上面裝飾著像青蔥的花般前端尖銳，稱為「擬寶珠」的圓球。擬寶珠相當高級，從前並不能大量使用，庶民當然更不可能使用。

第一座真正的天守，是織田信長在一五七九年（天正七年）所完成的安土城天主（天主的古名）。安土城天主中最高層的四周繞有迴緣，從此以後，裝有高欄的迴緣就成為顯示天守格調的象徵。天守雖為俗人的建築物，但有足以與社寺建築匹敵的最高級裝飾。

在安土城之後，豐臣秀吉的大坂城、毛利輝元的廣島城等關原之戰前主要天守的最高層，都造有迴緣。關原以後的犬山城（愛知縣）、彥根城（滋賀縣）、丸岡城（福井縣）、高知城、伊予松山城等，許多天守的最高層也以迴緣裝飾。

其中，在關原之戰中受賜土佐一國的山內一豐，更是強烈希望一座有迴緣的天守。當時在四國還沒見過有迴緣的天守，所以家臣紛紛上諫，此舉會引起幕府側目，但山內一豐不顧眾人的反對，有迴緣的高知城天守於是誕生。後來山內一豐的天守被燒毀，一七四七年（延享四年）重建現在的天守，繼承了藩祖的願望，重現了在當時看來落伍、設有迴緣的天守。

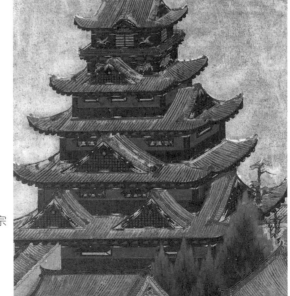

豐臣大坂城
大坂夏之陣圖屏風（一部分）
大坂城天守閣藏

天守最高層設有迴緣，秀吉讓大友宗麟等大名由此遠望大坂城下。

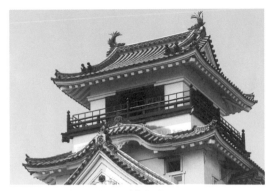

突出外部的迴緣及其內部
（皆為高知城天守）

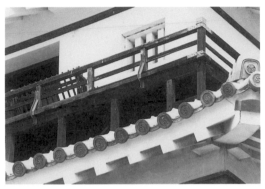

裝飾用的迴緣（伊予松山城）
和其內部（丸岡城天守）

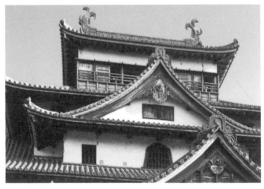

納為室內一部分的迴緣及其內部
（皆為松江城天守）

迴緣的缺陷

迴緣是表現天守規格的重要裝飾，但並沒有太大的實用性。走出迴緣眺望城下，因而龍心大悅的城主不過信長和秀吉兩人，在他們之後，再也不曾有其他城主有這種興趣。

在天守這種高層建築上裝設迴緣，其實是相當不合理的。登上天守就會知道，高處的風速很強，一下雨迴緣馬上就會淋濕；更糟的是如果遇上颱風，雨水會從迴緣吹進室內，造成最高樓層的積水。

有些天守特地裝設了迴緣，但到了江戶時代中期以後，為了防雨紛紛用木板將迴緣圍起。例如福山城（廣島縣）、津山城、米子城（鳥取縣）等，在舊照片中可以看見木板包圍的樣子。熊本城天守，後來在迴緣前方新設了防雨窗（雨戶）的戶袋來避雨，而昭和年代重建的天守則裝設了玻璃窗。

也有的天守一開始便將迴緣納入室內，例如姬路城、名古屋城、松江城，還有江戶城的天守，都在迴緣外側建造外牆。彥根城和伊予松山城的迴緣僅為裝飾，裝在外側。這麼一來雖然不能真的站出戶外，但雨水也進不來。

南蠻造

在高松城天守的舊照片中，可以看見天守最高層比其下層突出了一大圈，這種建法俗稱「南蠻造」（從前稱為唐造），在最高層迴緣的外側設置外牆，將迴緣室內化，省略下重的屋頂。

看起來雖然有點不平衡，但可以減少一重天守的屋頂，對於不喜歡諸大名高層天守的幕府來說卻是再好不過。

福山城（廣島縣）
天守舊照片
最高層的迴緣以木板斜斜圍起。（園尾裕氏藏）

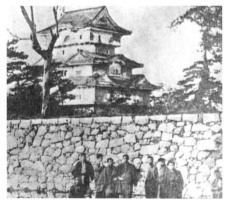

高松城天守舊照片
最高層將迴緣納入室內，向外側突出這段迴緣的寬度。（松平公益會藏照片／香川縣歷史博物館）

專　欄

守城機關——忍返

　　高知城天守的一樓外牆下緣，可以看到緊密排列著突出的鐵槍尖端，尖銳的前端朝著城外。這種裝置稱為「忍返」，是用來阻止攀登城牆的忍者和敵人的機關。現存的例子只在高知城天守中可以看到，現在看到的槍，尖端已經生鏽，但創建當時磨得相當銳利，讓人連碰都不敢碰。

　　關於忍返的製作方法，如果是天守或櫓則在外牆下方，如果是土壁則在屋簷前端，水平地裝上槍的尖端即完成。

　　設於土壁的例子，有因戰火而燒毀的名古屋城本丸。在連接天守和小天守橋台的土壁，和不明禦門兩邊的土壁屋簷前端上，緊密排列整隻長度一尺（約三十公分）多的槍，稱為「劍牆」。簇新的槍尖相當尖銳，效果極佳，但很快就鏽蝕，究竟有多大效果，令人存疑。

　　威力更強大的忍返，是讓天守或櫓的一樓外牆比石垣更突出於外側。在萩城（山口縣）、高松城、熊本城的天守都應用了這種方法，地板下設有石落。

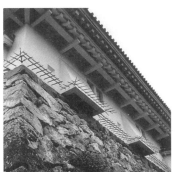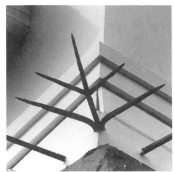

高知城天守的忍返
石落周圍也緊密地裝上（照片左）。

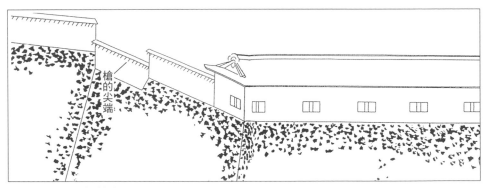

名古屋城本丸的劍牆圖（摘自《金城溫古錄》）
槍的尖端從土壁屋簷下水平飛出，據說尖端研磨得相當銳利，發出閃閃亮光。

建築天守——【葺瓦、掛鯱】

石瓦 丸岡城（福井縣）天守
用石材做的瓦，既大又重。

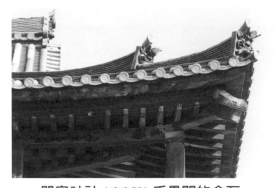

嚴島神社（廣島縣）千疊閣的金瓦
奉豐臣秀吉之命建造的大型建築，屋簷前端的
金瓦是近年來復原的。

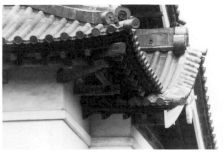

銅瓦 弘前城天守
銅瓦可以做得比一般的瓦薄許多，重量相當
輕，很適合天守這種高層建築使用。另外，
在寒冷地區也不會因冰凍而碎裂。

安土城的金瓦
（滋賀縣安土城郭調查研究所藏）
和秀吉的金瓦相反，在繪著圖樣的瓦片
凹陷處貼有金箔。

劃時代的瓦葺

現在所知的天守，幾乎都是屋瓦（瓦葺），很少有例外。

從最早的真正天守，織田信長的安土城天主就已經是屋瓦，而且屋簷前端的瓦使用了用漆貼上金箔的金瓦（金箔瓦）。

豐臣秀吉繼承了金瓦，在大坂城中廣泛地使用，另外豐臣旗下的大名天守也用金瓦裝飾屋頂。廣島城、岡山城等，關原之戰前的古城遺跡中，也發掘出金瓦。

不過，真正具有劃時代意義的不僅僅是豪華的金瓦，而是在天守使用瓦的技術。

安土城天主是將將軍家等身分崇高的武家住宅建築「書院建築」縱向堆高而建造的高層建築。正式的書院建築殿舍，原本採用重疊數片薄木板葺的「柿葺」*，或者使用檜木皮的「檜皮葺」，原本安土城天主也應該是柿葺或檜皮葺。

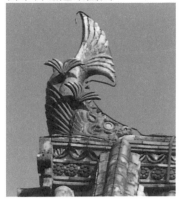

瓦製的鯱
宇和島城天守

青銅製的鯱
高知城天守

木造、包銅的鯱
松江城天守

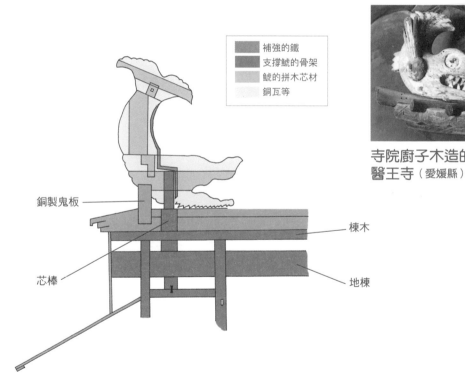

	補強的鐵
	支撐鯱的骨架
	鯱的拼木芯材
	銅瓦等

銅製鬼板

芯棒

棟木

地棟

寺院廚子木造的鯱
醫王寺（愛媛縣）

金鯱的構造（名古屋城天守）

由許多木片組合而成的拼木製法，接近製作佛像的技術。和瓦製的鯱一樣，以插入棟木的木棒來固定。在木造的芯上貼上黃金板材，則成了金鯱。天守北側為雄鯱，南側為雌鯱，雄鯱大六公分左右。

＊譯註：柿葺是拿薄度僅數公釐的木片用竹釘釘在屋頂，現存著名的代表為桂離宮；檜皮葺則是用檜木皮釘在屋頂，現存著名的代表為京都御所。

到室町時代為止，用於蓋覆寺院建築屋頂的瓦，到了桃山時代應用在城門和櫓上，最後用於剛誕生不久的天守上。

121

銅瓦的發明

天守的瓦由土瓦貼上金箔的金瓦，繼續朝著更高級的方向演變，那就是金屬製銅瓦及鉛瓦的發明。

金屬在當時就等於錢，用錢來葺屋頂，用現在的話來說，就像是拿千元紙鈔來當壁紙貼一樣。

彷彿是為了對抗豐臣的金瓦，德川家康在名古屋城天守使用了銅瓦（一開始只有最上層為銅瓦，後來除了第一重之外全部改為銅瓦），在駿府城天守使用了銅瓦和鉛瓦，在江戶城天守使用了鉛瓦（後來家光改建的江戶城天守則為銅瓦）來葺屋頂。

家康建築的天守是一座大過以往天守兩倍之多的超巨型天守。也有可能為了盡量減少沉重的重量，而嘗試將厚重的土瓦，改為輕薄的金屬瓦。

另一方面，寒冷地帶也在尋找葺屋頂天守的材料。一般以土作成的素燒瓦片會吸水，到了冬天就會凍壞碎裂，丸岡城天守使用了切削石塊作成的石瓦。

沉重的石瓦並不合用，但輕薄的銅瓦或鉛瓦則很耐寒，弘前城天守使用銅瓦，金澤城櫓和城門則用了鉛瓦。

裝鯱

虎頭魚身這種幻想中的靈魚稱為鯱，裝飾於天守屋頂的頂上，為天守的象徵之一。除了天守，在重要的隅櫓或者上方有櫓橫架的城門櫓門，也會使用鯱來裝飾。因此，在平屋的櫓或城門上就不會使用。

鯱（鯱在日文中可以讀為Shachi或Shachihoko）使用於，天守之前，在室町時代裝飾於安置在寺院本堂內陣的廚子（安納佛像的小型佛教建築）屋頂上。當時的鯱皆為木造，是頭部較大姿態可愛的魚。

第一次將鯱用於天守的當然是織田信長，安土城天主屋頂上，在瓦上貼了金箔的金鯱躍然而上。

裝在天守上的鯱，安土城以來壓倒性的以瓦製為多。說來或許令人意外，瓦製的鯱裡面為中空，所以又薄又容易壞，挖掘調查中出土的鯱的殘骸皆為小碎片。當然，如果不是中空，重量將會很重，而且在燒成瓦之前就已經會因為乾燥收縮而產生許多裂痕，無法製作。

這種中空構造有助於在天守屋頂設鯱，將短木棒從上插入橫跨天守木造骨架最頂部的棟木，這根短木棒穿過堆積於瓦屋頂頂部的大棟往上突出；接著在短木棒前端，插上中空的鯱，所以瓦的鯱中有木頭骨架穿過。

各色各樣的鯱

瓦製的鯱可以塗上漆貼金箔，製成金鯱。除了安土城以外，豐臣秀吉的大坂城、毛利輝元的廣島城、宇喜多秀家的岡山城等，應該都裝飾著瓦製的金鯱。當然，一般的鯱用的只是平常的黑瓦。

真正使用黃金製作金鯱的是德川家康，在一六一二年（慶長十七年）竣工的名古屋城天守屋頂，閃耀著名副其實的金鯱，那是在拼木製法的檜材芯上打上黃金板，使用了慶長大判金一千九百四十片（小判為一萬八千兩，換算純金為二一五點三公斤）。讓黃金曝曬在風吹雨淋中，全世界恐怕也只有這裡了吧！

另外木造貼銅板的鯱（松江城）有許多例子，既輕量又大型，而且價錢便宜。將此高級化的是鑄造的青銅製鯱（高知城），在江戶城的櫓或城門上也看得到。

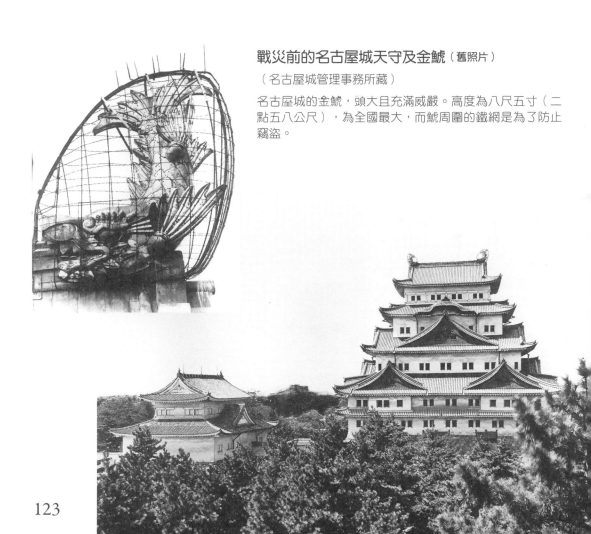

戰災前的名古屋城天守及金鯱（舊照片）

（名古屋城管理事務所藏）

名古屋城的金鯱，頭大且充滿威嚴。高度為八尺五寸（二點五八公尺），為全國最大，而鯱周圍的鐵網是為了防止竊盜。

建築天守——【天守的構成】

小天守與付櫓

附屬於天守的櫓稱為付櫓，付櫓通常為平櫓（一重櫓），偶爾也有二重或三重。

付櫓中最上層與天守分開獨立者，又特別稱為小天守。這時候有人也會把天守稱為大天守來加以區分，不過算是近代的叫法了。

但是現在的稱呼相當混亂，例如松本城，天守的西北方連結式地附屬著乾「小天守」、東南方複合式地附屬著異（辰巳）「付櫓」，兩者都應稱為小天守。順帶一提，乾（戌亥）和異這兩種用字法最好不要混合使用。

說得再複雜一些，附屬於天守以外高層的櫓或櫓門的櫓，不稱為付櫓，叫做續櫓。

城郭用語既粗糙又複雜，不必太過在意。

天守的構成形式

根據小天守及付櫓的設置方法，天守的構成可以分成以下四種形式。

獨立式 單獨建築天守的形式。例如丸岡城、宇和島城、高知城、水戶城等。

複合式 小天守或付櫓直接連接天守而設置的形式，實例很多。設置付櫓的例子有熊本城和福山城（廣島縣），設置小天守的例子有犬山城、彥根城、松江城、岡山城等。

連結式 以渡櫓連接天守與小天守的形式。例如連接一座小天守的名古屋城（只不過以土壁挾著橋台來代替渡櫓連接），連接兩座小天守的廣島城（小天守在明治時代毀壞）等。

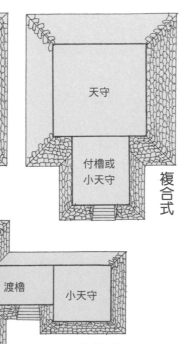

獨立式

複合式

天守

天守

付櫓或
小天守

連結式

天守　渡櫓　小天守

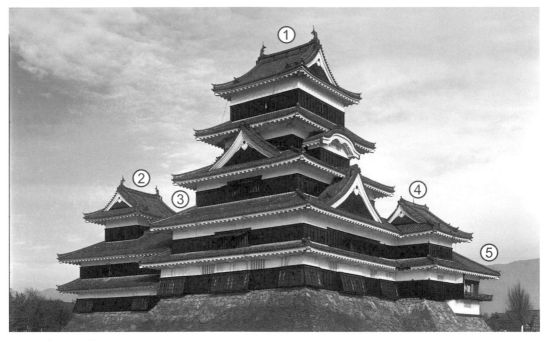

松本城天守群　①天守　②乾小天守　③渡櫓　④辰巳付櫓　⑤月見櫓

姫路城天守群
①天守　②乾小天守　③波之渡櫓　④西小天守　⑤仁之渡櫓

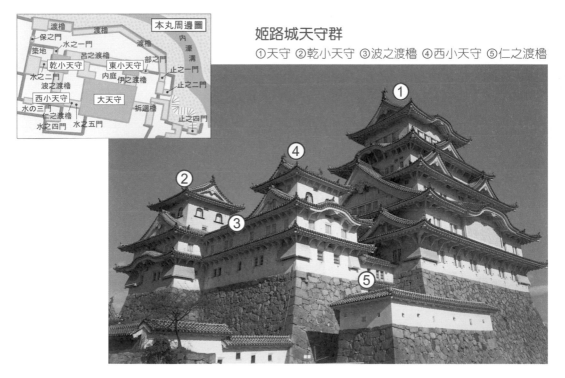

連立式　由天守和兩座以上的小天守（隅櫓）圍繞著中庭而建，並以渡櫓連接這些建築的形式。例如以二重渡櫓連接三重小天守的姬路城，或者以一重渡櫓連接二重小天守或隅櫓的伊予松山城。

擴大連立式的中庭面積，則成為一個曲。以多門櫓包圍天守曲輪或本丸等整體，使天守位於其中一隅，可稱為連立式的進化形式。

天守構成的發展變化

有人認為天守的構成是依照獨立式、複合式、連結式、連立式這個順序而發展，其實這種說法並不正確。小天守或付櫓為進入天守的入口（參照八九頁），同時也具有橫矢掛（參照七六頁）等防衛設施的作用，所以初期的天守是以複合式為主流，只有一部分天守為獨立式。

一五九六到一六一五年（慶長年間）的築城極盛期中，出現了連結式，又發展出連立式。其目的在於把天守作為最後抵抗的地方，強調實戰，強化守備。

豐臣大坂城淪陷後的一六一五年（元和元年）以後，為了避免重要的天守在火災中延燒，開始以獨立式為主流。例如江戶城或德川重建大坂城，小天守台皆為空地，讓天守獨立存在。

連立式

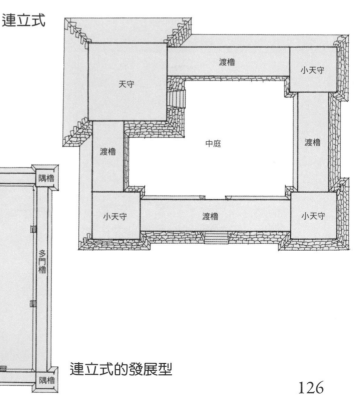

連立式的發展型

專 欄

天守祕史

截斷屋頂的津山城天守

津山城（岡山縣）天守是最新銳的五重五階層塔型天守，除了最上層的入母屋破風以外沒有任何一個破風，是初期層塔型天守的典型範例，竣工於1615年左右（慶長末期），可惜的是在明治時期毀壞。

在津山城天守的舊照片中可以看到，只有第四重的屋頂異樣地短，而且屋簷前端很薄。根據古紀錄，第四重屋頂為板葺（用木板鋪屋頂），和其他重屋頂的瓦葺並不一樣。

津山城築城當時，幕府限制諸大名建造五重天守，但津山城主森忠政卻反而建造了五重天守。這件事傳到幕府耳中，森忠政在江戶城內受到詰問，他不知該如何回答，主張自己蓋的不是五重而是四重，對這個答案不太滿意的幕府，派人到津山去，探察實際狀況。

慌張的森忠政派遣家臣伴唯利到津山，命令他在幕府官員到達之前想想辦法。據說伴唯利使用仙術只花了一夜就從江戶到了津山。於是，他截斷天守第四重的屋頂，讓五重天守看起來像四重，成功的欺騙了較晚到達的幕府官員。

其實津山城天守第四重屋頂並不是被切掉的，而是一開始就用板葺造得較短，這也是為了巧妙閃避幕府限制建造五重天守的規定。因為板葺的屋頂可以不用計算重數，南蠻造（參照118頁）也是圖方便的方法之一。

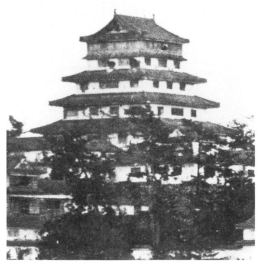

津山城天守舊照片
津山鄉土博物館藏

名城復原故事——【復原天守】

大洲城（愛媛縣）

大洲城：愛媛縣大洲市大洲

詢問處⋯大洲城

電話⋯0893-24-1146

明治時代解體的天守

大洲城是位於伊予國（愛媛縣）的近世四城之一。

近世四城中伊予松山城和宇和島城的天守現在還存在，是國家重要文化財。今治城中全國最早的層塔型天守是由築城名家藤堂高虎所建，在一六○八年（慶長十三年）因藤堂高虎轉封其他領地而解體，之後成為沒有天守的城。近年來，曾以混凝土模擬重建今治城天守，所以只剩下大洲城為沒有天守的城。

大洲城從前有四重四階的天守，在明治前期拍攝的照片中，可以看見現存的重要文化財的台所櫓和高欄櫓從兩側守護著天守的雄姿。可惜的是，在一八八八年（明治二十一年）因為建築物老朽，而拆毀了天守。

大洲城天守的特色

根據舊照片，大洲城天守的外觀為四重天守。據說以往因為「四」和「死」諧音，所以大家都不喜歡這種不吉利的象徵，因此很少見到四重天守。但是實際上有大垣城（岐阜縣）、尼崎城（兵庫縣）、府內城（大分縣）、八代城（熊本縣）等許多四重天守的例子，只不過現在都已經不存在了。

大洲城天守貼著雨淋板，第一重的千鳥破風在長邊

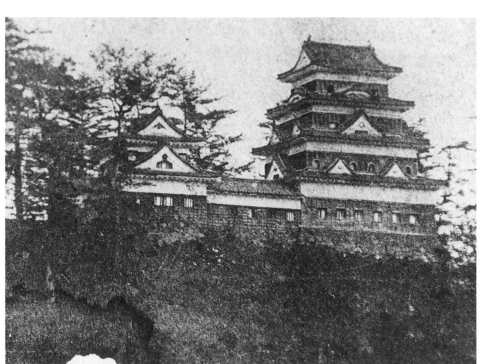

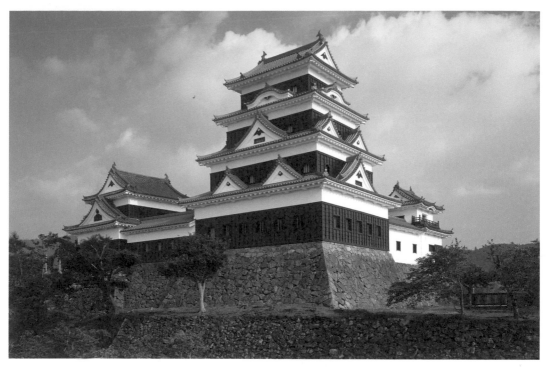

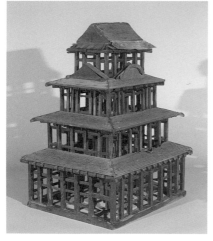

天守雛形 大洲市立博物館藏

由大洲藩的建築工事負責人大木匠師中野家所傳，江戶時代製作的天守骨架模型。雛形為天守復原時的第一手資料，小田原城（神奈川縣）天守也是參考雛形而重建，現存的雛形相當少（參照93頁）。

甦醒的大洲城天守

重建了四重四階的天守和在其左右延續出去的渡櫓。自其兩端延續的台所櫓（左）和高欄櫓（右），現存的是江戶末期所重建的天守（皆為重要文化財）。天守台石垣在重建天守時，只補足了上端二段的缺損部（照片中可以看見新的石塊），其下方並未解體，仍完好地保存著。

右 明治時代大洲城天守（北面）

大洲市立博物館藏

大洲城天守在明治初期免於被毀壞，但因為漸趨老朽，在1888年（明治21年）終於解體。復原這座天守的資料，有明治時期的舊照片四張和天守雛形（左方照片），可以正確知道外觀以及內部構造。其中這張照片尤其鮮明，連屋簷前端的垂木數量和下見坂的片數都一清二楚。另外，還可以知道重建前天守台石垣上端的石二段有缺損。

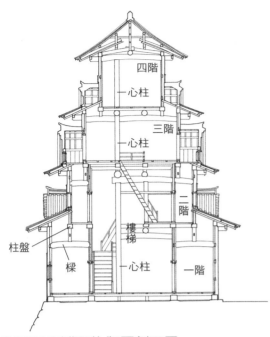

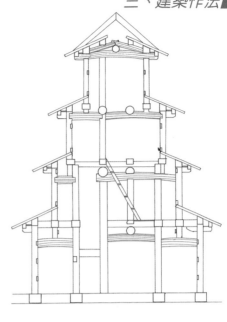

利用天守雛形的復原剖面圖

僅修正材料尺寸，利用雛形製作的復原圖。依照雛形製作的天守，比舊照片所看到的天守更接近縱長形，由此可知雛形製作得比實際建築更為細長。天守近中央立有心柱，以及廣大的天井。橫向連接柱子的樑等部材很少，存在著構造上的缺陷。這說不定是1888年因老朽化被拆毀的原因。

天守雛形的實測剖面圖

關於柱間的尺寸，將一間（約二公尺）縮小為三公分，為三十二‧五分之一的比例尺，但零件部分製作得較粗，大約是二十分之一的比例。

中途截斷等構造上的缺陷。

但是處處可見因為心柱使得重要的大樑大的挑空，這樣的壯觀更是史無前例。有少見的心柱，在這根心柱旁還留有佫板；接著，第三、四階亦為通柱。不但心柱，一、二樓為通柱，支撐三階的地相當驚人。接近天守的中央立有粗壯的

利用雛形可以知道，天守的骨架結構遺。

型，一二九頁照片）。雛形不但可以了解內部平面，連骨架結構都可以一覽無片，還留有江戶時代的天守雛形（模關於這座天守，除了明治時期的舊照的天守。

一六一五年（元和元年）前之間所創建十四年）成為大洲城主的脇坂氏，到的層塔型天守。可能是一六〇九（慶長了最上重以外不設入母屋破風，為新式（上部呈現曲線形的寺院風窗戶）。除一個向唐破風，二樓的窗戶皆為華頭窗在短邊裝有兩個，第三重則在各面各裝個，第二重則相反，在長邊裝有一，（平側）有兩個，在短邊（妻側）有一

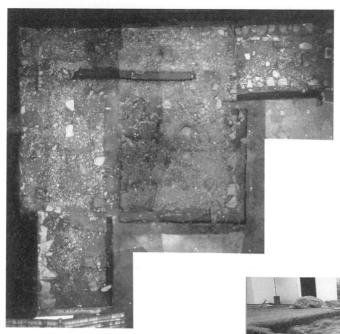

大洲城天守台的挖掘調查發現的遺跡全景

（照片：大洲市教育委員會）

在天守重建工程之前，先進行了天守台的挖掘調查。右上和左下為渡櫓台。天守台左側和上側的小石塊為石垣的填石。從這下面發現了橫斷天守台左右的藤堂時代基礎石。為了保存這些基礎石，變更了支撐新天守的混凝土椿的設計。

出土的藤堂時代天守基礎石

根據天守台的發掘調查，發現了橫斷現在天守台中央左右的巨大基礎石，很可能是藤堂高虎所計畫的夢幻天守。

通往復原天守之路

筆者在調查天守雛形時，已經出現天守重建的相關討論。但是當時聲浪較大的，是已經漸漸落伍，只以鋼筋混凝土復原外觀的方法。但是最後決定以木造正式重建，根據已故宮上茂隆博士的復原設計（一三三頁復原圖），開始著手進行重建工程。

前半段的工程當然是天守台的挖掘調查，在這項調查中有了重大的發現，在幾乎橫斷脇坂氏天守台中央的部分，出土了早一時期的古老巨大石列。根據筆者的判斷，這是在天守創建以前，前城主藤堂高虎開始建造的夢幻天守的基礎石。他很可能計畫在這裡建造新天守，但因為已經決定以今治城為居城，所以最後計畫未能執行。

天守最後決定以木造重建，但仍有兩個令人擔憂的問題：第一是在天守台地下所發現的藤堂時代天守基礎石，影響了支撐重建天守的混凝土基礎，所以幾乎必須全部撤除；另一個問題是現存的天守台石垣無法支撐新天守，因此必須先解體，再以混凝土補強。

（照片：大洲市商工觀光課）

復原作業的現場

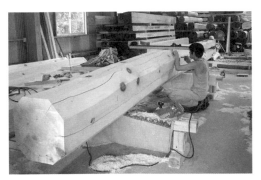

木材加工
重建天守使用的粗壯檜木，是由大洲市民等許
多人所捐贈的。

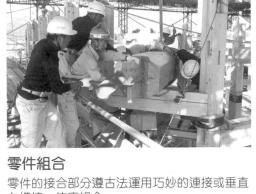

零件組合
零件的接合部分遵古法運用巧妙的連接或垂直
向榫接，依序組合。

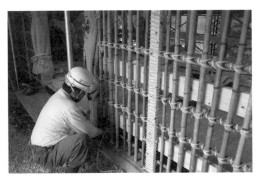

塗土牆
天守外觀的厚土牆採用古代的方法，以竹編的夾泥牆（小舞）為基底，在上面重複塗了好幾次。

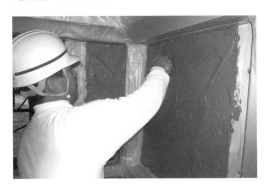

製作和釘
固定垂木和長押的鐵釘，由住在松山的製釘名人白
鷹氏親手製作。

葺屋頂瓦
軒丸瓦上採用挖掘調查中所出土，為數眾多的
江戶時代城主加藤家的蛇目紋。

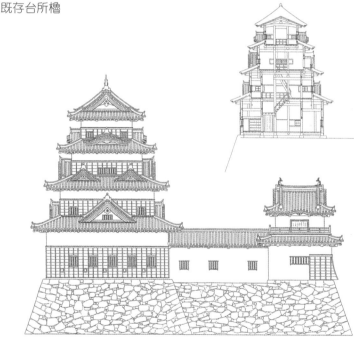

既存台所櫓

既存的高欄櫓

大洲城天守復原圖（復原圖：宮上茂隆博士）
上 北側立面圖（左端為台所櫓）
中 剖面圖
下 西側立面圖（右端為高欄櫓）
四重四階的層塔型天守，以渡櫓連接台所櫓和高欄櫓，為連結式天守。實際上的重建是根據舊照片再進行細微修正。

但這兩個問題實在讓人無法接受，於是筆者請願變更新天守的基礎設計，要求讓藤堂時代的基礎石直接保存在地下，並且建議解體天守台石垣會有損這座史蹟的文化財價值，應該中止計畫，只需要增補明治以後缺損的天守台石垣頂部一部分，嚴重脫落的地方添加間石即可。

所幸這個構想獲得大洲市當局的理解，天守台石垣和沉眠於地下的藤堂時代基礎石都得以安全地保存。重建工程順利地進行，到了二〇〇二年天守動工，在二〇〇四年竣工，時隔一百二十六年，四重天守再次輝映了大洲的天空。

以木造重建天守，其他還有白河小峰城（福島縣）等三重天守的例子，但比它更高的四重天守，這還是第一遭。另外，這也是戰後施行建築基準法以來，第一座木造四層建築，在在稱得上是一項值得紀念的重建工程。

架櫓——【櫓的構造】

中世的櫓僅為端板的排列　《後三年合戰繪詞》（部分）　（東京國立博物館藏）
描繪著十四世紀中期景況的繪卷，可以看見當時山城中暫設的櫓。

櫓的歷史

　　櫓又可以寫為矢倉或矢藏。據說櫓原本是收納弓箭（矢）的倉庫，也就是武器倉庫，另外還有一種說法，認為櫓就是「矢之座」，也就是發射弓箭的地方或陣地，其實兩種都對，因為這裡平時可以當作武器倉庫，戰時則可以作為攻擊陣地。

　　櫓和天守不同，有較古遠的歷史。彌生時代的吉野之里遺跡中，就已經有面堀而建的物見櫓（瞭望台），而奈良、平安時代的城柵多賀城（宮城縣），也發掘了由土壇和掘立柱構成的櫓跡，中世的軍記物語中，更是一定會出現櫓。

　　室町時代所製作的合戰圖畫卷軸《十二類合戰繪詞》（參照一六六頁）、《後三年合戰繪詞》等中，便描繪了只在三個方向圍上防止弓箭端板（相當於腰高的楯板）的物見台兼射擊台，也就是櫓。

　　畫中所見皆為在圍牆的背後暫時搭建的狀態，比現在盂蘭盆節舞會場中央的櫓更為粗糙。

　　相對之下，近世城郭中櫓的出現先於天守，早在室町時代末期的十六世紀中期就已出現，且是建造於城牆上貨真價實的建築物，可以說是將後世天守小型化或者簡略化後的產物。

　　不過，正由於規模比天守小，使用的零件也較細，所以使用年數相對的也比較短。現存的櫓幾乎都是江戶時代後期所重建，即使加上移築的櫓後，也不過百餘座，一想到從前單單廣島城就聳立著七十六座櫓，現在的光景實在讓人唏噓。

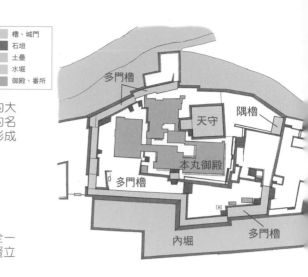

圖例：
- 櫓、城門
- 石垣
- 土壘
- 水堀
- 御殿、番所

丹波龜山城（京都府）本丸復原圖

丹波龜山城是受德川家康之命天下普請而建築的大城郭，由當代築城名手藤堂高虎進行工程設計的名城。本丸的角落建有隅櫓，再以多門櫓包圍，形成宛如銅牆鐵壁的嚴密守備。

多門櫓　隅櫓　天守　本丸御殿　多門櫓　內堀　多門櫓

櫓的構造 大坂城千貫櫓

上為剖面圖，下為平面圖。櫓的骨架與天守完全一樣。在基座上豎立柱子，架上粗樑，在其上方豎立二樓的柱子，再架樑。一般不使用通柱。

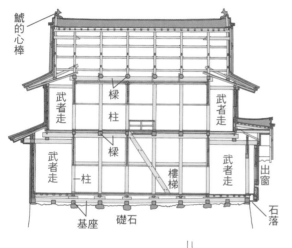

鯱的心棒　武者走　樑柱　樑　武者走　武者走　柱　樓梯　武者走　出窗　基座　礎石　石落

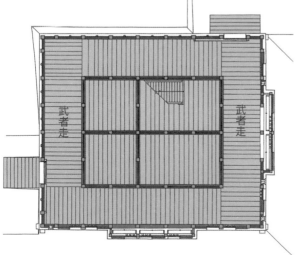

武者走　武者走

架隅櫓

守城中重要的地方，為城郭（本丸或二之丸等，屬於城的範圍）的角落。想要觀察對方動向，並且對接近城牆的敵軍發射弓箭攻擊，最有效的方法就是在城郭角落架櫓（在江戶時代稱「建造櫓」為「架櫓」）。所以，櫓多半建造於城郭角落，經常被稱為隅櫓。

城郭若為四角形，位於其四個角落的櫓便會利用方位，稱呼為東北隅櫓或東南隅櫓等等。當然，如果城郭與東西南北呈斜向，則會稱作東隅櫓或南隅櫓等等。

江戶時代表示方位時，除了東西南北之外，從北依順時針方向，每隔三十度一個區隔，經常使用子丑寅卯十二支來表示。特別是東北位於丑和寅之間，稱為「丑寅」（也寫成一個「艮」字），同樣的東南寫作「辰巳」（異），西南寫作「未申」（坤），西北寫作「成亥」（乾），相當常用。

東北隅櫓為艮櫓，在住宅風水中屬於鬼門，為不好的方位，所以在艮櫓會祭祀神佛來驅邪。日出城（大分縣）特別把艮櫓稱為鬼門櫓，還將由此再往東北的角落斜切來「避鬼門」，相當徹底。

櫓也分望樓型和層塔型

大型的櫓如三重櫓或二重櫓，其構造和天守沒有太大不同，可以分為望樓型和層塔型。和天守一樣，望樓型為舊式，層塔型屬於新式。

望樓型的櫓現存的例子有福山城伏見櫓（廣島縣，一四六頁）和伊予松山城野原櫓（二二四頁）。在細長的入母屋造屋頂上，使大樑垂直相交，承載著小型上重（望樓）的櫓，看起來幾乎就是一座小型的望樓型天守。

層塔型的櫓，自從一六一○年（慶長十五年）層塔型天守出現以後急速地增加。現存的櫓大部分都是層塔型。櫓和天守不同，即使一樓為梯形的歪斜平面也不管，遂自以層塔型方式建造二樓。這種方式建造的櫓稱為菱櫓，在許多城中皆看得到。另外，也可以看到上重並不遞減，像重箱般重疊的形狀，稱為重箱櫓（岡山城西丸西手櫓，二四二頁）。

根據重數分類

櫓和天守一樣以「重」和「階」來表示其形式。重為外觀屋頂的重數，階為內部的層數（參照九七頁）。如果為低層建築，重和階多半一致，但高層建築則可能出現不一致的現象。例如說，名古屋城本丸隅櫓的屋頂為二重，但內部為三層樓，為二重三階的櫓。高層的櫓通常重階不一致，所以使用「階」比用「重」聽起來樓更高，感覺更好。熊本城的三重櫓都叫做「五階櫓」，二重櫓都稱為「三階櫓」。

正式的櫓為二重櫓，在特別巨大的城中，本丸和重要地方多半建造三重櫓或者三階櫓。根據重數的不同，櫓的規模和功用也隨之不同。

三重櫓 三重櫓為最高規格的櫓，在沒有天守的城中，為天守的代用櫓。現存的弘前城天守（青森縣）和丸龜城天守（香川縣），原本就是天守代用的三重櫓。除了天守代用櫓以外，有三重櫓的城並不多，僅限於大型城

郭。具有多座三重櫓的特別古城中，德川重建大坂城有十二棟，岡山城和福山城（廣島縣）有七棟，熊本城有六棟等。其中熊本城具有五棟天守級的三重五階櫓，其中唯一現存的宇土櫓為地上五層地下一層，從前還被稱為「三之天守」。另外，四重以上一定會被視為天守，不屬於櫓。

二重櫓 二重櫓為江戶時代櫓的標準。有很多城的隅櫓全部皆為二重櫓，沒有三重櫓或平櫓（一重櫓）。櫓是作為偵察和射擊據點的軍事建築，所以平櫓無法充分發揮功能，以二重櫓較為理想。二重櫓和三重櫓相比，構造上的限制較少，所以還會有特殊的形狀。現存大坂城二之丸的乾櫓，在邊長約十六公尺的平面上，讓城內側切進四分之一，成為彎折的平面。讓守備上並不重要的城內側內凹，可以節省櫓的建築面積，有不少類似的例子；也可以如同上述，建造為菱櫓或重箱櫓。

平櫓 平櫓即為一重的櫓，一重櫓或單層櫓是近代的說法，就文字上來說並不是精緻的日文。平櫓為最簡單的櫓，平面規模通常也比二重櫓小。屋頂為切妻造，多半規格較低。因為望遠的效果小，所以很少建造平櫓來當本丸和二之丸等隅櫓，大多設置為天守或三重櫓、二重櫓等的付櫓（續櫓）。三之丸和外郭反而是以平櫓為主流。平櫓的構造很簡單，在歪斜的石垣上也可以建造，像姬路城的伊之渡櫓和戶之櫓等，就是歪斜的。

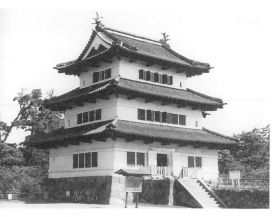

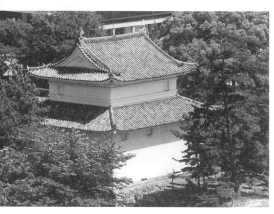

分辨天守和櫓的方法（上 弘前城天守 下 名古屋城東南隅櫓）

天守和櫓的明顯區別之一，就是俯瞰本丸御殿那一側（城內側）是否開窗。江戶時代禁止家臣俯瞰藩主的住處，所以包含御殿那一側，能夠在四方開窗者只有天守。上兩圖是從城內所看的照片，上圖的弘前城天守有窗，下圖的名古屋城東南隅櫓則沒有窗。

現存的隅櫓

櫓的外觀充滿了個性。幕府所建造的江戶、名古屋、大坂、二條等各城，皆以塗籠在牆面中央建造出窗。熊本城、伊予松山城貼下見板、姬路城為塗籠，各建造向外突出的石落。北國的金澤城、新發田城（新潟縣）則為海鼠壁。

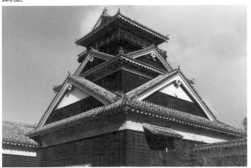

三重櫓 熊本城宇土櫓

內部有五階，規模大於其他城的天守，為望樓型。其入母屋破風（照片右方）和大型千鳥破風（左方）為特徵。

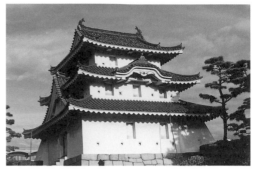

三重櫓 高松城舊東之丸艮櫓

層塔型的三重櫓，內部有三層。裝飾了許多破風，有著相等於天守的設計。

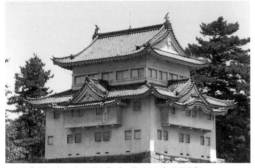

二重櫓 名古屋城本丸西南隅櫓

由於省略了第一重屋頂，所以外觀看起來像二重，但內部有三層。二樓的出窗相當有創意。

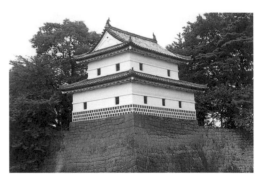

二重櫓 新發田城 舊二之丸隅櫓

典型的層塔型，沒有裝飾性的破風，著重實戰。窗戶極小，是位於雪地的因應對策。外牆下部為海鼠壁。

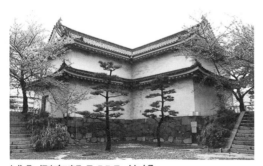

城內側有部分凹入的櫓
大坂城二之丸乾櫓

減少櫓的建築面積，從城外看來為一大規模的櫓。

平櫓 伊予松山城一之門南櫓

為了防守通往天守的最後一道關門，在狹窄建地上排列了三座平櫓，其中的一座。

現存的多門櫓

多門櫓為造價便宜的土木工程，現存的例子特別少見。外觀可以發現和各城的隅櫓共通的獨特個性。二重或二階的多門櫓現在僅在姬路城和金澤城以及津和野城（島根縣）看得到。另外，也可看到端部的隅櫓缺損的例子（金澤、熊本等），必須特別注意。

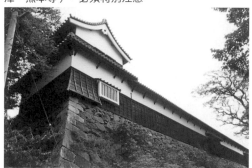

福岡城南丸多門櫓
長四十間，在兩端建有二重櫓（北端為昭和時重建）。

姬路城西之丸多門櫓
在呈現不等邊多角形的西之丸城壁上連綿的多門櫓和隅櫓群所構成的多門櫓。目前仍現存九十二間。

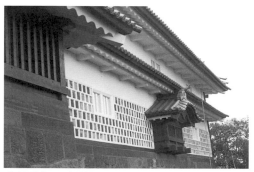

金澤城三十間長屋
全長三十間的二重多門櫓，在重要部份設有唐破風的突窗。

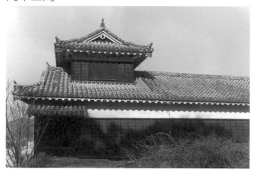

熊本城宇土櫓的續櫓
延續宇土櫓的十六間多門櫓，其端部為二重櫓。

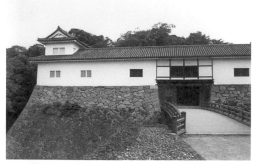

彥根城天秤櫓
呈ㄇ字形延續三十二間半的多門櫓，其中央部為城門，左右架有二重櫓。

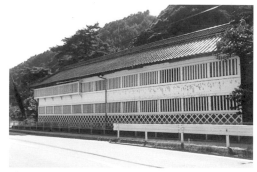

津和野城物見櫓
建於山麓居館，長十三間的二重多門櫓。圍繞居館的二階多門為日本唯一現存的例子。

139

在城壁上綿長延續的櫓稱為多門櫓，現在多半寫為「多聞櫓」。

關於多聞櫓這個特殊的寫法有兩種說法：一說是因為曾經祭祀過佛教武神毘沙門天，也就是多聞天的緣故。總之，多聞城是因為多聞天而得名，究竟是哪一種說法，其實都無所謂。

多聞櫓在江戶時代僅稱為「多門」，多門就是指長屋（詳見二〇三頁），就是步兵們所住的共同住宅。到了近代，才出現「多聞櫓」這樣的寫法。正確說來應該寫為多門櫓，表示細長形的長屋，不管是多聞天或多聞城都無妨。

多門櫓建於本丸周圍或重要城門附近。本丸的角落建有天守或者二重或三重的隅櫓，連接這些高層建築的長屋，便設有多門櫓。連接隅櫓和天守之間的短多門櫓，也稱為渡櫓。

通常在隅櫓之間只要架有土牆就足夠了，但如果改為多門櫓，則可形成絕對無法攻破的終極防衛線。在多門櫓守護下的城壁，無論採用何種攻勢，以當時的兵器和戰術都完全無法動搖。

多門櫓在戰時的守勢堪稱銅牆鐵壁，但平時則有其他的功能。畢竟是座形狀細長的建築，面積廣大，怎可不加以有效利用。

第一種利用法是作為倉庫，內部每隔五間便做一區隔，可以儲藏各種物資。

第二種利用法是發揮原本作為集合住宅的長屋功能。尤其是本丸和西之丸等御殿內側的多門櫓，通常會當作長局，為在奧御殿服侍的御殿宮女（女中）們的居所。

龐大的多門櫓

幕府動員諸大名進行築城，天下普請的大城郭，環繞著龐大的多門櫓。例如江戶城、駿府城（靜岡縣）、名古屋城、丹波龜山城（京都府）、二條城（京都府）、德川重建大坂城、篠山城（兵庫縣）等。

外樣雄藩的大城郭中，姬路城、津城（三重縣）、金澤城等的多門櫓特別龐大宏偉。尤其是名古屋城中多門櫓的總長為一千二百四十一公尺（六百三十間），德川重建大坂城的總長達到一千七百二十九公尺（八百七十三間），由此可知當時城郭的宏偉。

現在此等龐大規模只留有姬路城西之丸多門櫓（連續的化粧櫓以及加、與、太、禮的渡櫓和奴、留、遠、和的櫓），其中有部分缺損，現存部分的總長約一百八十四公尺，實在令人遺憾。

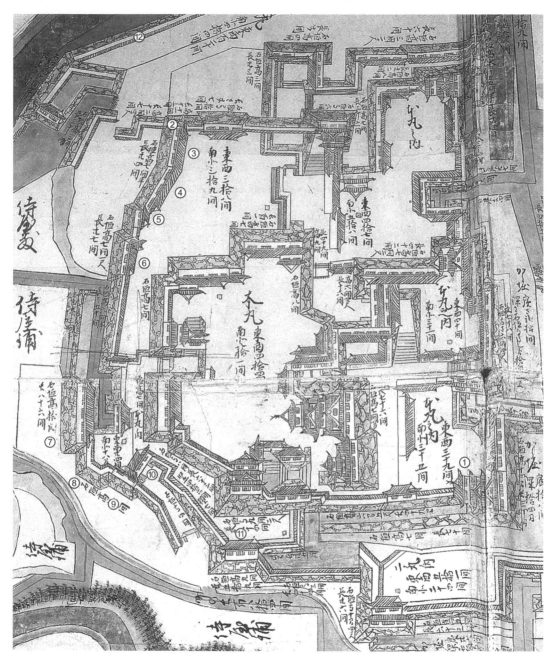

平山城肥後國熊本城迴繪圖（部分） 熊本縣立圖書館藏

熊本城的中心部建有多座大型三重五階櫓和二重三階櫓，並以多門櫓相連接。熊本城的多門櫓是連接了多座較長平櫓的形式。以櫓的數目和規模看來，為全國最大的城之一。①宇土櫓 ②田子櫓 ③七間櫓 ④十四間櫓 ⑤四間櫓 ⑥源之進櫓 ⑦東十八間櫓 ⑧北十八間櫓 ⑨五間櫓 ⑩不開門 ⑪平櫓 ⑫長壁，以及監物櫓，現存共計十三棟，為日本重要文化財。

架櫓──【櫓的功用】

棟數很多的櫓

桃山時代和江戶時代的近世城郭中，建有為數眾多的櫓。尤其是近畿地方以西的西日本，其中的櫓和東日本的城相比更是多數。

其中德川重建大坂城、姬路城、岡山城、津山城（岡山縣）、福山城（廣島縣）、廣島城、熊本城，數目遠遠超越其他。就棟數來說以廣島城最多，二重櫓三十五棟、平櫓三十棟、多門櫓長約四百一十五公尺（二百二十八間）。

相對之下，在東日本如果將軍家的江戶城另當別論，那麼最大規模的仙台城也只有三重櫓四棟、二重櫓二棟、平櫓一棟、多門櫓長約一百四十二公尺（七十八間）。關東譜代大名的城一般都只有二重櫓二棟左右。

櫓的名稱和儲藏物資

關於櫓的名稱，每座城都有極具個性的叫法。姬路城由於數量多，所以使用〈伊呂波之歌〉（イロハの歌）*這首歌，依序稱為伊之櫓、呂之櫓等等，以此類推。也有很多成只用方位來稱呼，例如名古屋城即為代表性的例子。

不過櫓的重要功能是在於儲藏軍需物資，所以也有相當多的櫓是以其中儲藏的物品名來稱呼。其中以武器、武具和兵糧佔了大多數。

保管武器、武具的櫓有如下的例子。

鐵砲櫓 鐵砲櫓並非在此發射槍砲，而是收納槍砲的櫓。守城時將這些槍砲出借給步兵。可見的例子有新發田城（新潟縣）、福山城（廣島縣）、宇和島城（愛媛縣）、大洲城（愛媛縣）等多處。

弓櫓、弓矢櫓 和鐵砲櫓一樣是收納弓箭用的櫓。在會津若松城（福島縣）、名古屋城、犬山城（愛知縣）、岡山城、津山城、宇和島城中可見。

石火矢櫓、大筒櫓 石火矢和大筒指的都是大砲，因此指的是收納大砲用的櫓。見於高取城（奈良縣）等。

槍櫓、槍多門 收納槍的地方。在名古屋城、岡山城、福山城等中可見。

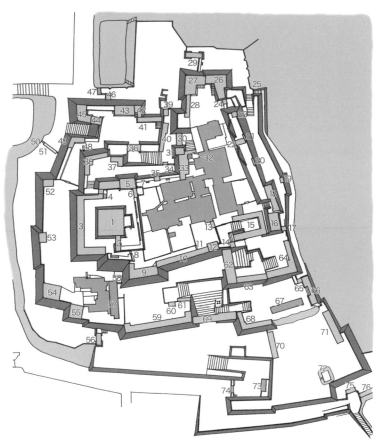

津山城復原圖

具有許多櫓的城的代表之一，櫓也被賦予許多名稱。其中39、41、42、43、45、53、54、55、59、63、66、67、71為根據儲藏物資所命名。另外，「道明寺」指道明寺鍋粑餅（譯註：在大坂府道明寺所製作的乾飯，作為軍用、旅行用的保存食品），「昇」是指旗子。

1	天　守	14	使者櫓	27	大戶櫓	40	長　　屋	53	塩　　櫓	66	玉　　櫓
2	六番門	15	表鐵門	28	長屋櫓	41	荒和布櫓	54	昇　　櫓	67	鹽　　倉
3	多門櫓	16	包　櫓	29	櫻　門	42	道明寺櫓	55	長柄櫓	68	見付櫓
4	七番門	17	十四番門	30	裏鐵門	43	干飯櫓	56	十八番門	69	表中門
5	長　櫓	18	太鼓櫓	31	腰卷櫓	44	裏下門	57	二之丸台所	70	長屋門
6	八番門	19	瓦　櫓	32	埋　門	45	紙　櫓	58	十七番門	71	槍砲庫
7	九番門	20	走　家	33	七間廊下	46	池上門	59	鐵砲櫓	72	彈藥庫
8	五番門	21	走　家	34	十三番門	47	番　所	60	四足門	73	番　所
9	備中櫓	22	矢切櫓	35	涼　櫓	48	格子門	61	毛　櫓	74	冠木門
10	長　局	23	月見櫓	36	裏中門	49	肘　櫓	62	切手門	75	二階門
11	十番門	24	十一番門	37	小姓櫓	50	十九番門	63	弓　櫓	76	長　屋
12	到來櫓	25	十二番門	38	色付櫓	51	腰　掛	64	辰巳櫓		
13	台處門	26	粟積櫓	39	麥　櫓	52	白土櫓	65	十六番門		

*伊呂波之歌：

波	奈	太	左	加	安
は	な	た	さ	か	あ
比	仁	知	之	幾	以
ひ	に	ち	し	き	い
不	奴	川	寸	久	宇
ふ	ぬ	つ	す	く	う
部	祢	天	世	計	衣
へ	ね	て	せ	け	え
保	乃	止	曽	己	於
ほ	の	と	そ	こ	お

无	和	良	也	末
ん	わ	ら	や	ま
	為	利		美
	ゐ	り		み
		留	由	武
		る	ゆ	む
	惠	禮		女
	ゑ	れ		め
	遠	呂	與	毛
	を	ろ	よ	も

玉櫓、煙硝櫓、火繩櫓　這些櫓是作為發射鐵砲時所需的彈藥庫。煙硝（鹽硝、焰硝）是指火藥。在福山城、宇和島城中可見。

具足櫓、具足多門櫓　具足是指甲冑，這也是出借給步兵使用的，在名古屋城等城中可以看到。

旗櫓、旗多門櫓　保管區別敵我的旗幟（譯註：插在鎧甲背後，在戰場上當作識別標誌的小旗）。在名古屋城等城中可以看到。

接下來舉出幾個儲藏兵糧的櫓，一樣沒有現存的例子。

鹽櫓　儲藏鹽的地方。在津山城、福山城（廣島縣）、萩城（山口縣）等可看到。

鍋粑餅（糒）櫓、糒多門　鍋粑餅是指緊急時期用的速食食品，是將蒸過的米乾燥所製成的。在名古屋城、大坂城、岡山城、津山城等中可見。

荒和布櫓、荒和布多門　荒和布（荒布）是海草，曬乾之後利於保存，可以用來代替蔬菜，深受重視。在名古屋城、津山城、福山城中曾出現。

另外還曾經聽過麥櫓等名稱，但不可思議的是，竟然沒有聽過「米櫓」。這是因為兵糧米的數量相當龐大，無法完全收納在櫓中，所以通常會建造好幾棟大型米倉來保管。

收納其他物品的櫓，以大納戶櫓和小納戶櫓為其代表。這些櫓保管的不是軍用物資，而是城主所使用的器物，屬於貴重品的收藏倉庫。另外還有保管紙的紙櫓，和保管飲茶道具的數寄方櫓等等。

特殊用途的櫓

櫓是戰時的防衛據點，平時則為軍用物資的儲藏倉庫，但除此之外，城內還需要有一些特殊用途的櫓。

太鼓櫓　太鼓櫓是任何一座城中都不可或缺的，通常為二重櫓，在二樓懸掛著太鼓（像姬路城一樣使用平櫓的例子極為少見），和其他櫓的小窗形成強烈對比。二樓的窗戶會特別大。為了讓太鼓聲音傳到很遠的地方，二樓有報時的功用，告知天亮和日落的時刻。現存的太鼓櫓有姬路城和掛川城（靜岡縣）。

著到櫓　戰時分辨城中參陣的我方將兵之用，為建於本丸或二之丸的二重櫓或三重櫓。有著到櫓這個名稱的，僅有少數例子，像是府內城（大分縣）的大手門旁的二重櫓，或者三原城（廣島縣）本丸東南隅和西南隅的二重櫓，但是各城中應該都有功能相當的櫓。

下見櫓　監視海象所設的櫓，僅在海城中才有，例如赤穗城（兵庫縣）、福岡城、宇和島城等。

台所櫓　設於平山城的本丸，守城時作為將兵的廚房使用。現存的例子有大洲城。也有很多城不設台所櫓，而在本丸中央建設大型廚房。

以此作為城內各處城門開關的信號。根據太鼓櫓所敲出的信號，城門的門扉會同時開啟、同時關閉。有些城會以敲鐘來代替太鼓，則稱為鐘櫓。

井戶櫓 在內部設有水井的櫓，在姬路城中稱為井郭櫓。另外，守護有水井的郭，稱為水手櫓。

富士見櫓 富士見櫓只在東海和關東地方的城中看得到，據說是為了眺望富士山而建造，不知有幾分可信度。富士見櫓通常為三重櫓，在江戶城和川越城（埼玉縣）中，為代替天守的櫓。

名稱有淵源的櫓

伏見櫓 據說是移築伏見城（京都府）的櫓而來，在江戶城、大坂城、尼崎城（兵庫縣）、福山城等皆有。其中現存的福山城本丸伏見櫓中，在二樓樑上留有刻著「松之丸的東櫓」的刻銘，可確認是從伏見城松之丸東櫓所移建。伏見城是由豐臣秀吉創建、德川家康再興的重要古城，但當二條城整備完成後，伏見城就成為廢城，城內建築物被分到全國各地的城中。

宇土櫓 據說熊本城中現存的宇土櫓，是移建了名將小西行長所築的た宇土城（熊本縣）天守而來，但應該是誤傳。

千貫櫓 關於大坂城二之丸現存千貫櫓的由來，據說這座櫓經常對從前在大坂城中的石山本願寺發射側面弓箭攻擊，當進攻的織田軍陷入困境時，甚至願意出千貫（相當於後來的千石）獎賞，也想攻下這裡，因而有千貫櫓之稱。後來在豐臣大坂城，以及德川重建大坂城中，也幾乎在相同位置重建。

化粧櫓 仍現存於姬路城西之丸，據說是千姬曾經居住的櫓。內部設有鋪有坐墊的房間的櫓，相當少見。

享受風流雅趣的櫓

和天守一樣，城主也不會進入櫓中。

根據廣島藩的公式紀錄，一七七五年（安永四年）十月二十一日，第七代藩主淺野重晟曾說想登上太鼓櫓，足見城主進入櫓中的稀罕，甚至值得藩史一書。雖然有此背景，但有些櫓卻屬於例外，是常見城主進入的，那就是城主為了享受風流雅趣而設的櫓。

月見櫓 如同字面上的意思，是舉行觀月之宴的櫓。考慮到城主登閣之便，大部分的月見櫓都緊鄰本丸御殿，有的甚至可以從御殿以一條走廊相通。由於城主會登閣，所以月見櫓明顯地比其他櫓規格更高，安置了許多裝飾破風，窗戶上下也裝上長押（書院建築和社寺建築所使用的材料，是裝在柱子表面的橫材），呈現出等同於天守的規格。當然，這裡要是不能賞月就失去了原本的意義，所以為了不讓城內其他建築物阻礙到視線，會以二重櫓或三重櫓的最高層鋪有坐墊的房間（座敷）做為賞月的地方，在能看得見滿月的東面裝設外側走廊（緣側，呈開放式的結構）。有月見櫓的例子相當多，現存的例子有松本城（長野縣，天守的付櫓）、岡山城、高松城等。

涼櫓 涼櫓是為了城主納涼而建造，結構上特別開放。除了津山城本丸以外，在名古屋城二之丸有數寄屋建築的迎涼閣和逐涼閣，係代替隅櫓之用。

各式各樣的櫓

台所櫓 大洲城
守城時內部作為廚房使用，因此有部分為土間
（譯註：屋內未鋪設地板，直接為地面，或者
三和土）。

太鼓櫓（在戰火中燒毀前）**廣島城**
開關城門時作為暗號擊打太鼓的櫓，幾乎每座
城中都有。

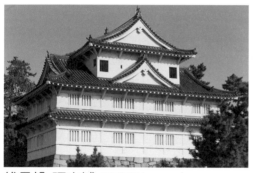

伏見櫓 福山城（廣島縣）
移建京都伏見城松之丸東櫓而來，牆面可以看
到長押，格調極高。是一座在二重櫓上承載小
型望樓，較古式的櫓。

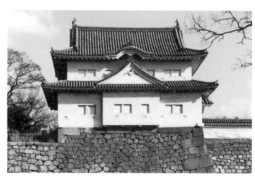

千貫櫓 大坂城
守護大坂城大手門的隅櫓，因其難攻而有了千
貫櫓之名。中央的出窗在幕府的城中經常可
見。

化粧櫓 姬路城
位於西之丸，據說千姬曾經居住在這裡。內
部有會客室，在櫓中相當罕見。為了室內採
光，開有大扇窗戶。

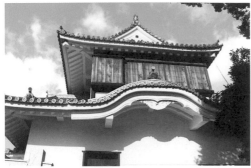

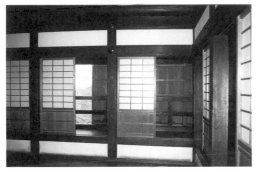

月見櫓 岡山城

從上面開始依序是城外側、城內側、內部的照片。由於城主要登閣，所以裝飾性的破風比其他櫓多，表現出較高的規格。為了可以看見月亮，城內側為開放式，並設有含走廊的會客室。

月見櫓（照片左下）**松本城**

月見櫓是晚於天守群，以付櫓的形式增建的，設有迴緣，呈開放式構造，看起來不太像一般的櫓。

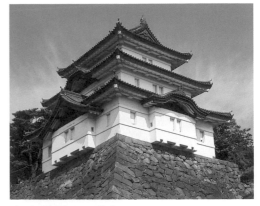

富士見櫓 江戶城

富士見櫓僅在東海以及關東地方的城中出現，據說是眺望富士山之用。代替天守用的櫓。

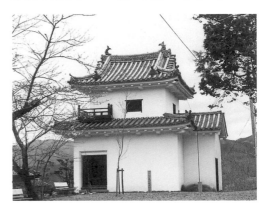

高欄櫓 大洲城

有高欄的櫓相當少見，具備僅次於天守的高規格。

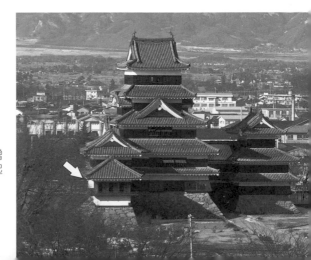

專 欄

守城機關──隱狹間和隱石落

隱藏小窗

　　光是排列小窗，就可收抑止敵軍接近之效。但是，如果能讓敵人掉以輕心，吸引他們接近城牆，再出其不意地施加攻擊，則更有效果。要達到這種效果，只需要將小窗隱藏起來，讓敵軍從外側看不見即可，這種小窗就是所謂的「隱狹間」。

　　隱狹間的作法相當簡單，只要用薄薄一層壁土塞住小窗外側的出口就可以了。當敵人接近時，可以從內側戳破那層壁土打開小窗的開口，以槍砲攻擊敵軍。

　　江戶城和名古屋城的隱狹間是最高級的作品。將厚度十二公分的欅木板置入土牆中，在板上切出三角形的鐵砲槍眼，用壁土塞住槍眼開口，內側貼上檜木板修飾，裝上三角形的蓋子（參照103頁圖示）。長年都是太平盛世的背景下，為了節省維持費用，慢慢廢除隱狹間，改為單純的土牆，但從外側看去其實分辨不出來，連隱狹間的消失都被隱藏了。

　　大量使用隱狹間的是幕府系列的城。例如江戶城、名古屋城、二條城（京都府）、德川重建大坂城等，由幕府動員諸大名所興築，天下普請的大城中的天守和櫓，從外面看不到任何一個小窗，全部都是隱狹間。在天下普請之中，隱狹間的存在其實是眾人皆知的事實，所以即使製作為隱藏式，也沒有軍事上的意義。

　　將軍的城和旁系大名的城不同，看起來必須有不凡的格調。如果露骨地呈現出小窗，會助長軍備擴張，成為天下大亂的元兇。因此，一座隱藏了小窗姿態清爽的城，才能彰顯出將軍權威的崇高。

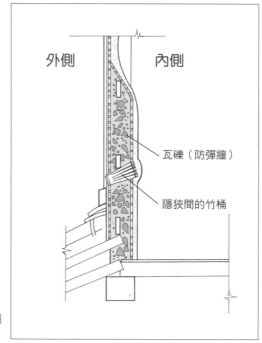

外側　　　　　內側

瓦礫（防彈牆）

隱狹間的竹桶

隱狹間的構造　大洲城

劈開竹子作出一無底箱型小窗，埋入土牆中。以壁土塞住外側出口即完成。

隱藏石落

　　隱藏守護城壁的重要防禦
裝置「石落」，稱為隱石
落。隱石落只需要將開口部
設在二樓，而不是一般的一
樓即可。在二樓設出窗，在
其地下製作石落，開口處設
於一樓的軒裡，如此一來敵
人便看不見石落的存在。對
於未察覺石落的存在而接近
城牆的敵軍，可以突如其來
地從隱石落發動射擊。在戰
火中燒毀的名古屋城天守就
有這種機關。但是，這也是
同樣為了避免外觀粗劣，基
於高度美感所產生的設計。

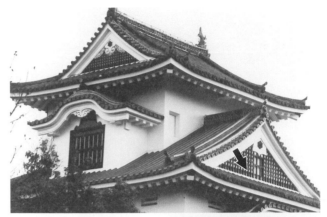

**隱狹間的外觀與室內
岡山城月見櫓**

外觀照片中格子的一升（箭
頭右側），即為室內照片的
隱狹間（箭頭）。

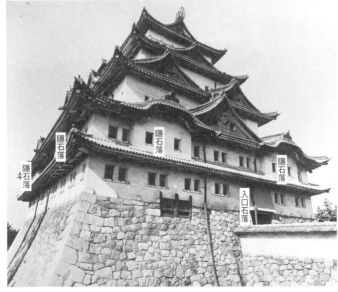

隱石落 名古屋城天守
（戰災前）

從外面看不到任何一個狹間
和石落，相當乾淨的構造。

（名古屋城管理事務所藏）

建造城門——【城門的種類】

城門構造大致相同

城郭建築中最早成為真正建築物的，就是城門。

從古代遺跡中也發掘出城門礎石，在《一遍上人繪傳》等中世畫軸中，也可以看到上面承載著簡單小屋的城門，這個結構到了中世末期，很可能發展為後來正式的櫓門。

到了近世（桃山、江戶時代），城門種類增加，名稱也各有不同。但是基本構造都沒有什麼改變，是由鏡柱、冠木、控柱、門扉所形成。

城門的正面立有剖面為長方形的粗厚主柱，稱為「鏡柱」；其上橫架著粗壯水平木材「冠木」；鏡柱之間裝有兩片朝內開的門扉。接著，為了防止鏡柱傾倒，在鏡柱後方立有剖面為正方形的稍細「控柱」，和鏡柱之間以「貫」（水平橫跨的棒狀部材）來連結。

櫓門 新發田城（新潟縣）本丸表門
上圖為城外側 下圖為城內側

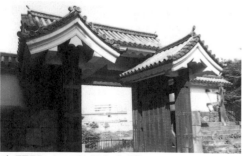

高麗門 江戶城清水門
上圖為城外側 下圖為城內側

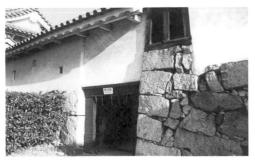

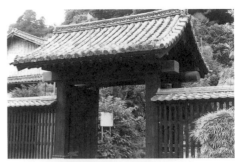

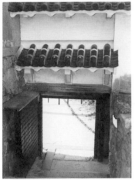

埋門　姫路城
保之門

上圖為城外側
下圖為城內側

藥醫門　宇和島城（愛媛縣）上立門
上圖為城外側　下圖為城內側

長屋門　二條城（京都府）桃山門

冠木門　松代城（長野縣）居館表門

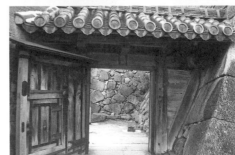

棟門　姫路城水之一門
上圖為城外側　下圖為城內側

城門種類因承載物而改變

城門種類會根據在基本構造上所承載的東西而變化。

櫓門 在基本構造上承載櫓的城門。樓下為城門，樓上為櫓。兩邊通常有石牆在側，因為櫓門二樓的櫓跨著兩側的石牆，因此也稱為渡櫓。在城門中最為堅固，大手門或本丸正門等重要城門一定會是櫓門。提高虎口（曲輪的入口）守備能力最佳的方式就是升形（請參照三二二頁），在升形的外側建造高麗門、內側建造櫓門，整個稱為升形門。櫓門樓上的櫓通常為一重一階，但也曾看過二重二階較為嚴密的例子，從前在金澤城、彥根城、熊本城等也出現過，但仍存在的只有姬路城奴之門和水之五門（仁之渡櫓）。

藥醫門 將基本構造中的鏡柱和控柱，以一個切妻造屋頂覆蓋的城門。這是武家宅邸正門原本即會使用的高規格。基本構造的鏡柱剖面為長方形，其實正是因為承繼了藥醫門的特色。在防禦性能上比櫓門差，另外，新發明的高麗門性能也較佳，所以藥醫門僅會建在少數重視規格甚於防備的地方。

高麗門 一五九二到九八年豐臣秀吉侵略朝鮮（文祿、慶長之役），發明了高麗門這種最嶄新、最進步的城門。高麗雖然是指朝鮮，但是在韓國卻完全沒有類似的例子，應是日本人所發明的城門。以往的藥醫門屋頂極大，從隅櫓或櫓門看不清楚藥醫門軒下的敵我情況，為一大缺陷，於是，遂有將屋頂改為僅覆蓋冠木上的小型切妻造屋頂。因為控柱會突出這座屋頂之外，所以在兩根控柱上另外架設小型屋頂。門扉開啟時碰到控柱即會停止，涵蓋在上方小屋頂範圍內，所以下雨天也可避雨。由於性能優異，在江戶時代相當流行。

埋門 在狹窄的石壁之間建造基本構造，而在基本的冠木構造上連通土壁的城門。雖然看起來並不太好看，不過因為構造簡單，防備性能卻很高，經常用來作為後門。

棟門 省略了基本構造中的控柱，只在鏡柱上載置小型切妻造屋頂的城門。因為沒有控柱較不安定，所以僅在極少地方用來作為簡略的門。

冠木門 高麗門和棟門等非櫓門平屋形式的門，在江戶時代統稱為冠木門。但是現在只有基本構造沒有屋頂的門，都叫做冠木門。這種沒有屋頂的冠木門，在江戶時代幾乎沒有被當作城門使用，反而是在明治以後，經常用在宮廳等公共建築大門上。

長屋門 將基本構造建於長屋（多門）中的城門。用來當作曲輪內的區隔或者家臣宅邸的長屋等。

壁重門 建於通往御殿廣間（譯註：桃山時代後半到江戶時代之間，初期書院建築中主要會客室）前庭的入

城門的名稱

城門的名稱很單純，在本丸和二之丸等主要城郭中，會以城郭名再加上大門（或者正門）或後門等來稱呼。在三之丸或外郭中，由於城門數量眾多，所以多以地名或街道名當作城門名稱。江戶城中以櫻田門、赤坂門、日比谷門等名稱為主流。此外，城門規格僅次於天守，江戶時代都會冠上「御」字，稱呼為「某某御門」。

城門數量多得驚人的姬路城，不得已只好用《伊呂波之歌》的順序替門命名，例如伊之門、呂之門、波之門等。依此順序，一直到仁、保、部、止、知、利、奴之門為止，現在都仍存在。

接下來介紹一般說來較有名的門。

大手門 建於城的前方入口大手最外側的城門，為城的正門。和本丸表門為不同的城門，多半為三之丸或二之丸的大門。有些城稱之為追手門。

搦手門 建於城的後方入口搦手最外側的城門，為城的後門。

不開門（不明門） 城門經常關閉的城門，為後門之一。位於鬼門（東北方）的門通常為不開門。有時也被稱為僅在凶事使用的不淨門。

口，僅有門柱和門扉的門。在廣間前庭閱兵時，為了避免擋住武者的旗幟物，遂省略了冠木。現存的例子皆為近代的建築。

太鼓門 門上的櫓為太鼓櫓的櫓門。

隱門 將城門隱藏，讓敵軍看不見。例如伊予松山城的隱門即為一實例。

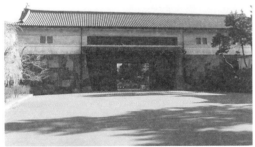

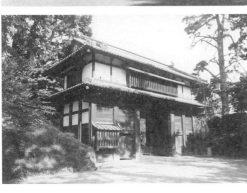

石垣的櫓門（上 江戶城外櫻田門）和
土壘的櫓門（下 弘前城二之丸南門）

各式各樣的城門

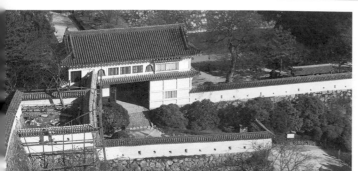

姬路城菱之門

通往姬路城內郭的表門，門前設有以土壁突出包圍的升形，防止門內被窺探。僅在單側的石牆上承載有渡櫓，屬於形式不規則的櫓門。

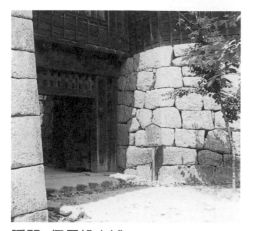

隱門　伊予松山城

隱藏在大門城門（筒井門）旁而建。

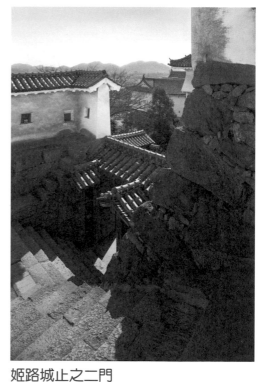

姬路城止之二門

防守搦手口的城門群（止之一門到四門），將陡急的階梯細細區隔，就像是升形的連續。

不開門　熊本城

建於熊本城的鬼門側，常態性關閉。

154

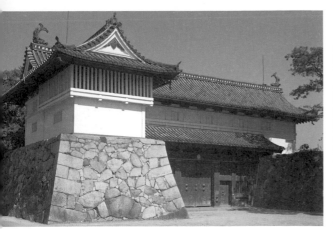

魷之門 佐賀城
大型櫓門，左方的續櫓的外推格子窗相當獨特。

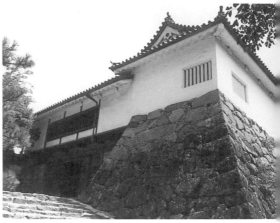

太鼓門 彥根城
兼為太鼓櫓的櫓門，右方為續櫓。

鐵的城門

貼有鐵板的門，始於織田信長在1576年（天正4年）開始築城的安土城（滋賀縣）正門。自此以來，最需要嚴密守備的城門，就會建造為鐵門。鐵門的建造方法，是在門板上貼著由鐵板成形的短帶狀筋鐵（帶鐵）。像右邊的姬路城尼之門毫無縫隙緊密貼著筋鐵的，稱為「總鐵板張」，這種門即使遭受大砲直接砲擊也可以承受。現存的例子另外還有高知城本丸黑鐵門、名古屋城本丸表二之門等。左下的筋鐵門筋鐵之間留有空隙，右下的銅門是以銅板代替鐵板而造（見本文165頁）。

鐵門 姬路城仁之門

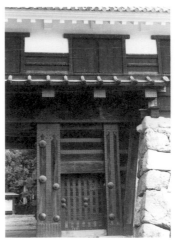

筋鐵門 福山城（廣島縣）
本丸筋鐵門

銅門 高知城追手門

專　欄

日本建築與古城

城郭建築為日本建築的綜合體

日本傳統建築可以分為寺院、神社、統治者住宅、庶民住居這四種。

寺院和神社為宗教建築，正式建築使用圓柱，柱子上放置有「斗拱」這種複雜木材組合裝飾，為寺院和神社的共通之處。不同的是，寺院以土牆、瓦葺為主流，屋頂以入母屋造和寄棟造為高貴象徵，而神社則以板壁、檜皮葺（重疊檜皮鋪設的屋頂）和柿葺（重疊薄板鋪設的屋頂）為主流，屋頂則以切妻造，或者相同流派的流造或春日造為高貴。

另一方面，住宅和住居則為俗世的建築。近世城郭出現的室町時代末期中，住宅應為書院建築，住居應為農家，兩者皆使用角柱（低層農家則使用圓木柱），不使用斗拱。

但書院建築和農家的差異相當顯著。書院建築幾乎沒有牆壁，大部分都是障子、襖以及板戶（舞良戶）等建築部件，利用床（俗稱床之間）、棚架、付書院（桌型的外推窗）等裝飾室內，地板上鋪有榻榻米。屋頂以柿葺為正式。而相對之下當時的農家外圍以土牆占了大部分，別說床、棚這些裝飾和榻榻米了，就連地板也以土間形式最常見，屋頂則為茅葺。

室町時代末期出現的正式城郭建築，究竟屬不屬於這四種之一，是個相當難解的問題。在這之前，中世城郭建築多半以圓木和角柱作為掘立柱，塗上土牆，和當時的農家沒什麼兩樣。畢竟農家和中世城郭的掘立小屋，在當時都算是出自非專家的建築。

城郭建築中最早正式建築化的城門，是應用了書院建築宅邸表門的藥醫門形式，再擷取寺院建築中的瓦。

櫓則是從農家建築出發，逐漸高級化，開始利用瓦，但土牆這個農家的基本要素依然留到了最後。

天守是將書院建築縱向堆積而成，屋頂上使用寺院建築的瓦，同時吸收了千鳥破風、唐破風、高欄、華頭窗、鯱等社寺建築的細部設計所完成的高級建築。但外牆卻是取自農家的土牆。

這麼看來，近世城郭建築網羅了日本四種傳統建築加以混合，可以說是一種綜合性的日本建築。

日本建築的基本構造

日本傳統建築為木造，因此其基本構造具有共通性，即使是城郭建築，也必須依照相同的原理。

日本建築的基本構造很單純：前後豎立兩根柱子，在柱子上架樑，建造出門形。左右排列門形，以桁連結兩個門形；在桁上斜向架設許多支撐屋頂的垂木，即完成基本構造的骨架。如果需要建造大型建築物，只要增加柱子的數量，連接起樑木即可；如果要蓋成兩樓，就在基本構造上再承載一基本構造。如此看來就不難了解，即便像天守的複雜骨架，其實原理相當簡單。

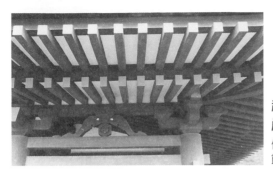

社寺建築的圓柱和斗拱
嚴島神社祓殿（廣島縣、國寶）

使用比角柱更高貴的圓柱，在柱上放置斗拱裝飾。

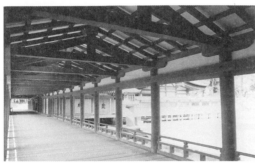

日本建築的基本構造
嚴島神社迴廊（國寶）

排列以柱和樑形成的門形，用桁連結，斜向架設椽子。

書院建築的室內
淨土寺方丈（廣島縣、重要文化財）

使用角柱，室內裝飾有床和棚等。有許多門窗，但沒有土牆。

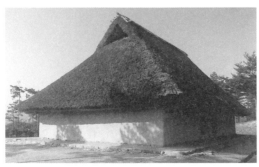

農家的土牆 舊真野家住宅
（廣島縣、重要文化財）
土牆厚到完全看不見柱子，屋頂為茅葺。

建造城門——【建築櫓門、高麗門】

城門的基本構造

城門可分為兩層樓的櫓門，和平房形式的冠木門。

冠木門可再細分為架有一個屋頂的藥醫門、架著ㄇ字形三個屋頂的高麗門、將門嵌入長屋中的長屋門，還有沒有屋頂的狹義冠木門。

這些城門的形狀和大小，還有出現時期以及使用方法都各有不同，但重要的門扉裝設方法，以及支撐門扉的柱子等骨架結構，則完全相同。

總而言之，不管任何城門，基本構造都是一樣的。

櫓門的構造 新發田城（新潟縣） 本丸正門

橫跨鏡柱上的粗壯冠木上架有樓板大樑，樓板大樑前端為腕木，將二樓外牆拉向外側。由冠木向外突出的地板上，設有石落。

二樓柱子的柱盤（基座）

石落的蓋子

床樑

出桁　腕木

冠木　　鏡柱　　門扉

門閂

▨	木材剖面
▨	木材
▨	鐵
▨	瓦、牆、石

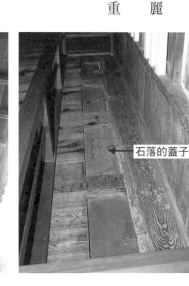

腕木

石落

冠木

石落的蓋子

櫓門的冠木、腕木、石落（左）和從裡面看的石落（右）　新發田城本丸正門

城門的柱子有立在門扉兩側的鏡柱，和立在鏡柱後方的控柱。

鏡柱為特殊的柱子，正面寬度大，而側面寬度小，剖面呈長方形（稱為五平柱）。正面寬度為側面寬度的一‧五倍到兩倍。正面寬度在大手門或本丸正門等重要城門為約有兩尺（六十公分），為城中最粗的柱子。控柱剖面為正方形，通常與鏡柱側面寬度相等。

鏡柱和控柱以分為上下二段，或者三段的粗貫來連結，從後方支撐保持鏡柱不傾倒。

接著在鏡柱上架設粗的角材作為冠木，即完成城門的骨架。櫓門和藥醫門為了支撐上層或屋頂，在控柱上也架有粗的內冠木。內冠木不需要太高級，通常使用圓木材。

接著讓我們來看看近世城郭中最常使用的城門：櫓門和高麗門的建造方法。

高麗門的構造　名古屋城舊二之丸東二之門

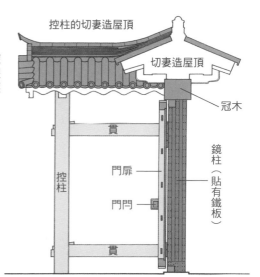

控柱的切妻造屋頂

切妻造屋頂

冠木

貫

門扉

門閂

控柱

貫

鏡柱（貼有鐵板）

鏡柱上架設冠木，上方載有小型切妻造屋頂，後方控柱上另有一小型屋頂。屋頂尺寸為所需要的最小限度，減少防衛上的死角。開啟的門扉可收容在控柱屋頂下，不會淋到雨。

舊式高麗門　名古屋城本丸表二之門

鏡柱上承載平坦的冠木，上方直接架設屋頂，與左右土壁同高，外觀不太好看。

新式高麗門　江戶城外櫻田門

冠木插入鏡柱中，冠木上立有短柱。高度較高，外觀氣派。

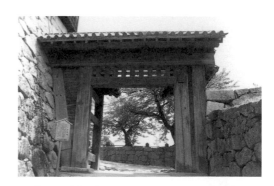

沒有門扉的高麗門　伊予松山城戶無門

雖然沒有門的功用，但敵軍說不定會因而受到混淆。

櫓門為最考究的城門

一樓為城門，二樓為櫓的櫓門，是城門中最為堅固的種類，依照以往攻城的方法，絕對無法攻破，算是一道最為考究的關門。對於接近城門的敵軍，可以從門上的櫓逐一監視其動向，集中施加弓箭或鐵砲的射擊。

平屋形式的高麗門或藥醫門，面臨來到門前的敵人，可以說完全束手無策，甚至連想觀察敵軍的狀況都很困難。如果敵人直驅到門前，門扉反而成了阻礙，無法從城內及早攻擊敵軍。

而性能優異的櫓門面對到達門扉前的敵軍，還可以打開敵人頭上的石落，很容易就可以擊退。簡而言之，不管敵軍是遠是近，都可以從櫓門自由地進行攻擊。

櫓門的建造方法

西日本的櫓門建在石壁之間，東日本則建在土壘之間，因此，櫓門的建法東西各有不同。東日本會在土壘的連接處建造樓高兩層的櫓門，相當簡單。登上櫓的樓梯，只要設在一樓門內即可。在西日本，櫓門的兩側築有石壁，石壁的空隙被一樓的門塞住。由於石壁有斜度，並非垂直，如果垂直豎立柱子，和石壁之間將會產生細長三角形的空隙，所以必須在門的兩端使用多餘柱子沿著石壁斜向架立，手續相當麻煩。

接著，必須在二樓建櫓。櫓要造得比門的正面寬更長，延伸到兩旁石壁上。門的冠木和內冠木作為承載櫓的基座。這時候重要的是冠木的位置，也就是冠木承載鏡柱所豎立的位置，應往城內拉近兩尺（六十公分）左右。這麼一來，二樓櫓的地板將會突出於冠木外側，所以可以在地面開啟石落。另外，如果讓二樓突出，重要的門扉就不會淋到雨，可收一石二鳥之效。而櫓的入口則設在二樓。

冠木和內冠木之間，每隔約兩公尺架著樓板大樑，在其上方建造櫓。從櫓門正面看去，冠木上每隔二公尺就有床樑的前端突出，可以看得出是以這些床樑當作腕木，來支撐櫓的外牆。由於床樑支撐著二樓柱子，所以必須要正確地每隔一間（二公尺）排列，即使和下方鏡柱位置無關也無妨。近年的重建例子中，便出現許多配合鏡柱位置的失敗作品。

新型城門高麗門

高麗是統治朝鮮半島古代、中世王朝的名稱，於一三九二年滅亡，由李氏朝鮮重新建國。但是日本並沒有忘

記高麗這個名字，諸如高麗茶碗（抹茶茶碗的一種）、高麗緣（榻榻米邊緣的一種）、高麗人參（高級中藥）等，留下許多高級品的名稱。從一五九二年（文祿元年）到一五九八年（慶長三年）的文祿、慶長之役，是由豐臣秀吉下令出擊的侵略朝鮮戰爭，在當時也被稱為「高麗陣」（或者稱唐人）。

在這場文祿、慶長之役的激戰中，新發明的「新兵器」據說就是高麗門。登陸朝鮮半島的日本軍，在各地建造日本式城郭，現在這些都被稱為倭城。為了這些倭城的城門所建的最新型城門就是高麗門，不過並不是朝鮮式城門，完全是日本式。但名稱上充滿著高級感。

高麗門的建法

高麗門是最先進的城門，完全沒有一點浪費。主要的組件只有懸吊門扉的左右鏡柱、鏡柱上的冠木，還有預防鏡柱傾倒從背後支撐的控柱，屋頂也控制在所需要的最小限度。屋頂分為覆蓋在冠木上的屋頂，和橫架控柱上的兩個小屋頂，屋頂僅覆蓋主要部材上方，多餘的地方完全不加以覆蓋。所以來到高麗門前的敵軍，很難將屋頂利用為弓箭槍砲的盾牌。

高麗門的建造方法，根據冠木用法的不同，可以分為舊式和新式兩種。舊式的為一五九六到一六一五年（慶長時期）的做法，是在鏡柱上承載平坦冠木，冠木相當安定，上方屋頂只要放在冠木上即可，做法相當簡單且合理。姬路城和名古屋城的高麗門，都是這種形式。

新式高麗門出現於豐臣家滅亡後的太平之世。應用在幕府所進行的江戶城改修工程中，成為權威的象徵。

新式高麗門的冠木採用插入左右鏡柱的方式，冠木上形成一片小牆壁，在這片牆壁中央豎立短柱（正確名稱為「束」），形狀宛如一座鳥居。冠木上的小牆面提高高麗門的高度，替外觀增色不少。

舊式高麗門高度較低，左右土壁和屋頂同高，而新式高麗門則可以建得高過土壁。

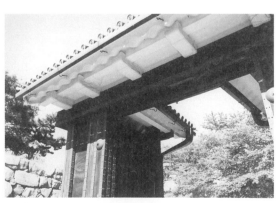

高麗門　名古屋城二之丸大手二之門
敞開的門扉可以收納在城內屋頂下。

城門門扉的內側　福山城（北海道）本丸御門

以橫向細貫束起縱向格子，外側橫向貼著木板。兩片門扉之間橫架著門閂。左右的門扉為側邊小門。

橫棧的門扉　姬路城伊之門

小型城門有許多橫棧。

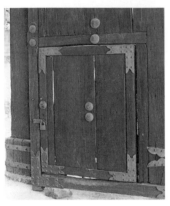

空出上下的門扉
伊予松山城一之門

可以窺探敵兵的情況。

潛戶
宇和島城上立門

設於大門門扉中的小門，又稱為切戶。

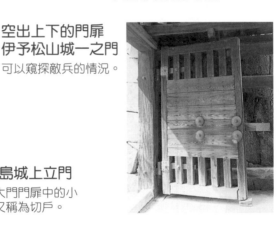

建造城門──【裝設門扉】

製作門扉

用在城門上的門扉，堅固的程度超乎想像。要看它究竟有多厚實，從門扉的內側，要比外側看來更容易理解。

在門扉的內側，可以看到粗細相當於現代住宅中的柱子般寬的格狀，緊密地縱向排列著。縱向格柵以橫向貫穿的細部材固定。像這樣的構造，即使時代劇中經常出現的大型兩輪拉車（大八車）堆滿圓木猛撞，也很難輕易攻破。

城門的門扉光靠這種縱向格柵就已經十分堅固，不過格柵的外側還要橫向貼上厚度一寸（約三公分）左右的木板。貼木板時，通常會在門扉上從上往下排列得完全沒有空隙，但也可以空出門扉的上部和下部。如此一來，可以穿透正面看到木板內側的格狀，看起來就像格子窗一樣。透過這扇門扉上的窗，可以在關上門扉的狀態下窺視接近的

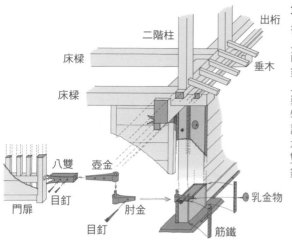

二階柱
床樑
床樑
出桁
垂木

八雙
壺金
目釘
門扉
肘金
目釘
乳金物
筋鐵

城門的構造

從剖面為長方形的鏡柱後方敲入肘金（譯註：插入肘壺用的突起五金，用於門扉的開關），從側面打入目釘（譯註：原為固定刀身和刀柄之用的釘子，在此指沒有螺紋的小釘）固定，在正面裝上乳金物（譯註：為了遮住門扉等上面的釘痕而裝上的五金，因半圓形狀類似乳房，而稱乳金物，又稱饅頭金物）隱藏住前端。將壺金（譯註：裝在門框上，為能開關門扉裝置的五金。裝承作為轉軸的肘金之壺狀環形）插入門扉，從八雙（譯註：前端分為兩股的裝置五金）上打入目釘固定。把壺金嵌入肘金中即完成。

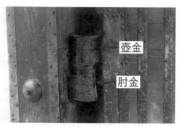

壺金
肘金

肘壺　福山城（廣島縣）筋鐵御門

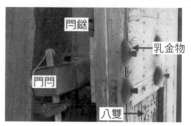

門鎹
乳金物
門閂
八雙

門鎹、乳金物　伊予松山城隱門

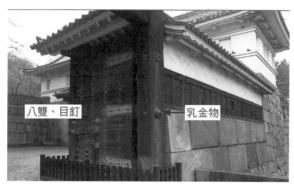

八雙、目釘
乳金物

八雙、目釘和乳金物
丸龜城（香川縣）大手門

城門的門扉採用懸吊固定

城和社寺的門扉裝法有著根本上的差異。社寺的門扉在上下有木軸突出，以此軸插入門框的橫木中。但這種做法的強度不足，所以城門的門扉另外打入鋼鐵，採用「懸吊」方式安裝。

懸吊城門的門扉使用「肘壺」這種類似鐵塊的堅固金屬零件。肘壺是由插入門扉側面的壺金，和敲進鏡柱背面的肘金所組合而成，兩者都是圓柱形本體加上平坦把柄的形

敵兵情況。

在不太重要的城門所裝設的門扉，多半會偷鬆地裝置棧。不作縱向格子，而在橫向寬鬆地裝置棧（作為骨架的橫木），並在這橫棧表面貼木板。因為棧為橫向，所以木板也自然地貼成縱向。

要知道每個城門的重要程度，只要觀察門扉木板的貼法即可。縱向格子加上橫向貼板為重要的門，而在橫棧上縱向貼板則為不重要的門。

狀。把柄因為插入門扉或鏡柱中，所以看不見。壺金的圓柱形上開有洞孔，肘金上則在圓柱形上面突出一芯棒。將肘金的芯棒嵌入壺金的洞孔中，即可懸吊門扉。門扉可利用此肘壺構造而旋轉、開關。

每一扇門扉上下各裝設一個肘壺，或者上中下共裝設三個。為了防止壺金或肘金從門扉或鏡柱脫落，其把柄上開有目釘孔，可以從旁敲進目釘固定。目釘在門扉上會穿透鋏形「八雙」零件後打入壺金固定，在鏡柱上則使用簡單的飾釘。

肘金的把柄從鏡柱後方敲入，把柄前端會突出於鏡柱表面。作工仔細的門，會將把柄前端彎曲，使其不容易脫落。突出於鏡柱表側的把柄前端外觀上不好看，所以會打上乳形的乳金物來隱藏。

裝在門扉上的金屬零件

門扉上裝有五種金屬零件。前面提過有懸吊門扉用的壺金、支撐關門用門門的門夾鉗、補強和裝飾壺金的八雙、隱藏修飾門門夾鉗前端的乳金物、補強門扉表面的筋鐵。除此之外，再加上將木板打上格子或棧的飾釘，則共計有六種。

壺金把柄會插入開在門扉縱框（門扉左右的框）側邊的洞孔中，穿過兩三條門扉的縱格子而固定。壺金把柄上開有一到兩個小型目釘孔，從門扉板表面打入目釘，使柄不容易自門扉脫落。八雙打在壺金的表面，八雙中央的飾釘即為壺金的目釘。

支撐門扉內側閂門的冂字形鐵製金屬零件為門門夾鉗，通常會在正面看去的右側門扉打入兩個、在左扇門扉打入一個。門會穿透表面木板，所以在其上下各打上一對乳金物來隱藏。

貼上鐵板

天守或櫓的柱子和牆壁，有厚實土牆來保護，但城門的門扉和支撐門扉的鏡柱上卻不能塗土牆，光是白木看起來感覺不太踏實。如果想有任何改變，只能貼上鐵板。

日本史上第一座正式大規模近世城郭安土城（滋賀縣）的正門上，便建有鐵門。所謂鐵門，是指在門扉或鏡柱上貼著鐵板的城門，織田信長的繼承者豐臣秀吉所建築的大坂城本丸內門也是鐵門。自此以來，一

肘金和壺金　高遠域（長野縣）
把柄較長的是壺金，較短的是肘金。
把柄上開著目釘孔。

鐵門、筋鐵門、銅門

城中最重要的城門都會建造為鐵門。

鐵板是將成形為厚度約三公厘、寬度約六公分左右的短帶狀筋鐵（帶鐵），打入釘子來固定。筋鐵貼法，在門扉或鏡柱上如果採用橫向貼法，則雨水將會從筋鐵的連接處滲入裡面，所以採用縱向貼法。冠木不會淋到雨，所以通常會採橫向貼法。

打上筋鐵後，裝設乳金物等裝飾零件即完成。

在門扉和鏡柱表面毫無空隙地緊密貼上鐵板，稱為鐵門（也寫為黑鐵門）。稍微留出一些空隙呈筋狀貼上鐵板的，稱為筋鐵門，有些城也把筋鐵門叫做鐵門。以銅板代替鐵板的城門則稱為銅門（第一五五頁照片）。

將筋鐵貼在門扉或鏡柱表面，可以反彈大砲的攻擊。除了這種實戰上的效果，江戶時代中期以後，還使用筋鐵來修飾。

城門的鏡柱為正面寬度約達六十公分的木材。而且用松木或杉木這種廉價木材，並不適合作為放在裝飾城表的建築物上，所以最理想的木材是木紋美麗又堅硬的高級木材──櫸木。

不過要取得大型櫸木相當困難，就算取得櫸木，經年累月之後，可能會出現反翹或彎曲的現象。這時候就會捆起數根松木或杉木角柱，在其表面貼上薄櫸木板，將此合成木材的櫸柱做為鏡柱使用。

貼在鏡柱上的筋鐵，目的在隱藏櫸木板的連接處。不妨試著輕敲櫸柱，應該會聽到中間空洞的聲音。

裝飾性筋鐵
膳所城（滋賀縣）舊城門（膳所神社）
有筋鐵的地方表面有櫸板連接痕跡。尤其是柱子角落為櫸板連接處，一定要打上筋鐵。

架掛土圍牆

「架掛」土圍牆

現在不管任何工程我們都泛稱為「製作」，但古時候用的字彙要比現在豐富多了。例如說「築」石壁、「架」櫓、「圍」柵，而土圍牆則是「架（懸）掛（或稱為架設）」。

在描寫南北朝動亂的軍記作品《太平記》中，南朝方面的智將楠木（楠）正成，在具有堅固要害的赤坂城（大坂府）架上內外兩重土圍牆，而外側土圍牆以繩子懸吊著。攻近此地的鎌倉幕府軍來到土圍牆前時，剪斷吊繩讓外側土壁落下，書中記載一次即擊潰千餘人。

《太平記》對任何事都誇大表現，所以即便其中描寫的計略屬實，犧牲者可能也不過數人，但重要的是，土圍牆的確是用「掛」的。

另外我還想告訴大家一個關於土圍牆的奇聞。位於名古屋城西北的御深井丸，從前並沒有土圍牆，只有以竹子組成的簡易柵欄（矢來）。即使想新設土圍牆，但根據武家諸法度，禁止強化城郭（參照六四頁）。

於是在竹柵欄後方先做好土圍牆的骨架，等到暴風雨來襲時，趁著風雨將外側竹柵欄往下拉到壕溝中，就可以假稱土圍牆在風雨中破損，在其骨架上塗上土，重新架設土圍牆。

中世土圍牆的構造

相信有很多人因為姬路城土壁帶來的印象太過強烈，所以一直以為土壁就是土塊。但是自從中世以來，許多城的土圍牆都有木頭骨

設於土圍牆上臨時的櫓

土圍牆的掘立柱

竹製小武

弓箭箭眼

中世的土圍牆
（《十二類合戰繪詞》仿作）

圓木柱子加上竹製小舞為骨架，塗上薄薄的土牆，沒有塗上的地方留作弓箭箭眼。另外，這張繪卷中守護山城的「武者」是各種動物。

166

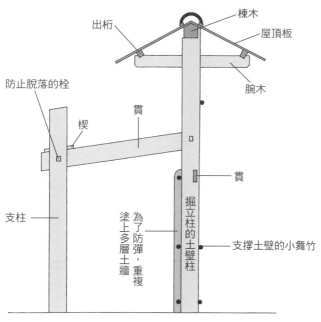

（圖中標示）出桁　棟木　屋頂板　腕木　防止脫落的栓　貫　楔　貫　支柱　掘立柱的土壁柱　為了防彈，重複塗上多層土牆　支撐土壁的小舞竹

土壘上的土壁骨架
（廣島城三之丸土壁古圖）

挖掘掘立柱，在後方豎立控柱。在柱子之間架上竹製小舞，塗上土牆，牆壁上架著簡單的木板屋頂。

土圍牆的礎石　宇和島城本丸腰曲輪

（圖中標示）土壁主柱　狹間　控柱　石落　基座

石垣上有基座的土圍牆
伊予松山城土圍牆

在石垣上架立土壁時，會先鋪上木製基座，再豎立柱子來支撐控柱。這座土壁省略了貫，而以斜向傾倒的控柱來支撐。控柱以木頭連接石柱的掘立柱。

架。這種在木頭骨架塗上土的結構，和櫓的土牆構造完全一樣。

中世古城的土圍牆，是以圓木柱子為掘立柱，在柱子之間綁上小舞（將細竹子縱橫交錯組成的格子），在小舞上塗上九公分左右厚度的土而製作。塗上土的時候，就可以製成弓箭箭孔不要塗，留下窗狀的小眼（參照一○六頁）。因為構造單純，所以外行人也能夠容易架設土壁。

中世的單純土圍牆上，後來附上木板作成的屋頂，另外，在土圍牆柱子後方豎立了防止傾倒的支柱（控柱）。土圍牆的柱子也從圓木發展為角柱。

到了江戶時代，土壘上的土壁大部分都應該是這種構造，以往幾乎每一座城都架設過總長度長達數公里的土圍牆，可惜的是現在連一公尺的遺跡都看不到了。

有骨架的土圍牆

城郭中心部築有石壁，中世土圍牆的骨架掘立柱，也對應著石壁，進化為有基座的形式。

沿著石壁的邊緣，鋪滿粗約二十四公分左右的木製基座，在上面以一‧五公尺左右的間隔豎立角柱主柱。主柱頂部穿過腕木，承接橫跨土圍牆表裡的出桁，在上方載置小屋頂。屋頂為瓦葺（北方則多為板葺）。

主柱與主柱之間和中世時一樣，綁上竹製小舞，塗製土牆，但隨著槍砲的普及，必須提升防彈性能（參照一〇二頁），牆壁厚度倍增，超過了二十一公分。以上步驟後便完成了土圍牆本體，但光是這樣很可能會傾倒，所以在主柱後方豎立掘立柱的控柱。

控柱的豎立方法有兩種。

第一種是垂直豎立控柱，和主柱之間架著稱為貫的棒狀材料來支撐。這種加設有控柱的木造骨架土圍牆性能很好。聯繫控柱的貫上，暫時架著棧板，成為可從土圍牆上監視敵軍的臨時多門櫓（利用土圍牆控柱者稱之為石打棚）。在一六一四年（慶長十九年）大坂冬之陣中，大坂城土圍牆全部臨時變成多門櫓，德川的軍隊沒有一人能夠突破這些土圍牆。

另一種較偷工減料的方法，不使用貫，僅將控柱斜向傾立，直接撐住土圍牆的柱子。

無論為哪一種方法，由於控柱為掘立柱，只能撐十年左右。年代較久的控柱遂加以改良，下方改為石柱的掘立柱，在中途連接木製控柱。

土圍牆外側的修飾，和天守及櫓完全相同，以石灰塗籠為全白，或貼上黑色下見板張來避風雨（參照一〇〇頁）。土圍牆在高石壁上連續而建，所以破損時的修復經費相當龐大。但是從外觀上看來，總塗籠較勝一籌，最後的選擇取決於重視外觀，或者重視經濟性。

相反的，內側地面和曲輪內相連接，所以較容易修理，因此經常不貼下見板。此外，也有的土圍牆外側為總塗籠，內側則是露出柱子的真壁造。

沒有骨架的土圍牆

具有木造骨架的土圍牆雖為主流，但有一部分的城也應用了沒有骨架的土圍牆。姬路城即為其代表例，其他還有備中松山城（岡山縣）。

沒有骨架的土圍牆建造方法（這就很難說「掛」土壁了）有兩種。

其中一種和現代的磚壁相同，先做好邊長三十公分左右的黏土塊，也就是方塊，以黏土黏接這些磚塊後堆高。最後在表面薄薄塗上土牆。和西元前西亞的日曬泥磚（土坯磚）的方法一樣。

另外一種是以黏土黏接古瓦和石頭建造，稱為「練壁」。缺點是裡面含有的瓦造成阻礙，不方便開小窗。所以侍屋敷經常用練壁，不過以城的土圍牆來

說，仍屬於少數。

其他較特殊的例子有築地壁，原本用於古代或中世的寺院和宅邸中，現存城郭中的築地壁，只剩下二條城二之丸御殿周圍，和姬路城水之一門旁的土圍牆。建造築地壁需要在兩側以木板製作型框，在其中間逐次鋪上厚度數公分的壁土，再用木棒敲槌固定，重複這個作業（稱為版築）。拆開型框後即完成，在表面會留下層狀的橫條紋圖案。

姬路城的築地壁（譯註：亦稱築地，將土夯實而建造，以瓦等葺屋頂的土圍牆），立在區隔通往天守通路的重要場所，是一座稱為「油壁」的堅固土圍牆。有人說壁土中混入了油，也有人說混入煮糯米的湯汁。

這座油壁長度僅有五・二公尺，但既高且厚，相當具有震撼力。

名古屋城二之丸北面，留有名為「南蠻練壁」的築地。明治維新以後，因棄置未經管理而崩塌，但剩下的部分非常堅固，好像是在黏土和砂礫中，混入石灰和漿糊或者油等，加以攪拌固定。它的名稱，可能就是來自這種特殊製法吧！

壁庇 姬路城保之門東方土圍牆
設於土圍牆背後，守城時讓步兵據守在此。

專欄

土圍牆長度前十名

江戶時代，壯觀長大的土圍牆多不勝數。最長的土圍牆當然就屬江戶城，現在土壘上只剩下了樹木，從前蜿蜒連續的土圍牆，總長少說也超過十公里。

到了現在，全國古城中的土圍牆幾乎都不復見，江戶時代以來的土圍牆還存在的，只有僅少數的例子，下面列舉最長的前十名。這些都是日本的國家重要文化財。

排名	名稱	長度
	熊本城長圍牆	二五二・七公尺
	金澤城石川門右方土圍牆	一四八・一公尺
	姬路城呂之門西南方土圍牆	一四○公尺
	姬路城伊之門東方土圍牆	一○六・二公尺
	金澤城石川門左方土圍牆	九四・四公尺
	姬路城太鼓櫓南方土圍牆	九二・三公尺
	姬路城菱之門東方土圍牆	八八・七公尺
	高知城追手門西南方土圍牆	七一・二公尺
	姬路城科之櫓北方土圍牆	七○・九公尺
	高知城天守東南土圍牆	六一・二公尺

有骨架的土圍牆

最常使用的土圍牆形式,從內側看來,可以看到主柱和掘立的控柱。

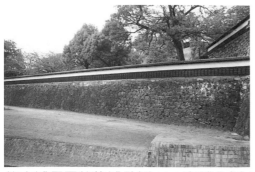

熊本城長圍牆的城外側(左)和城內側(右)

為了讓土圍牆外側看不到骨架的主柱,在上部塗籠、下部貼上下見板。內側則可以看得見主柱。控柱為石柱。

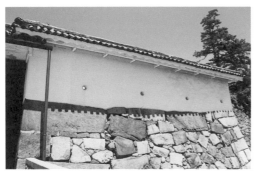
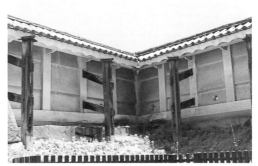

名古屋城本丸表門土圍牆城外側(左)和城內側(右)

從內側可以看到的橫向區段,為嵌入牆中木製厚板重疊的部分。

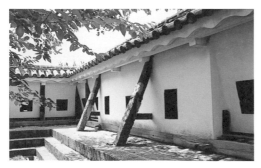
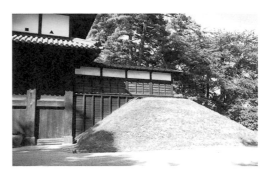

伊予松山城仕切門的內圍牆

架設著斜立的控柱。

弘前城追手門土圍牆(重建)

沒有骨架的土圍牆

由於沒有骨架，牆壁很明顯較厚，光靠土圍牆便可以自立。沒有控柱，土圍牆內側顯得很清爽。

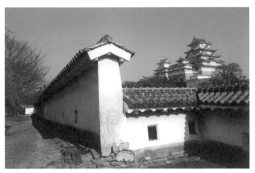 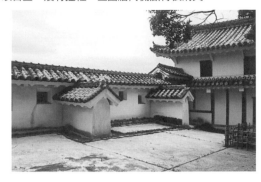

姬路城土圍牆

現存土圍牆的數量居全國之冠，大部分都被指定為重要文化財，以白石灰塗籠後的厚牆上，開有長方形、正方形、三角形、圓形等四種小窗。右邊為帶郭櫓北方的土圍牆，設有控壁而不是控柱，這也是沒有骨架的土圍牆。

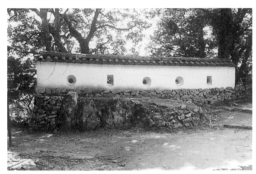 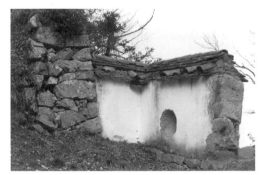

備中松山城（岡山縣）的土圍牆

從沒有骨架的土圍牆剖面（右邊照片）可以看出，就像是堆起磚圍牆般，堆起黏土塊。附帶一提，現在已經修復，所以看不見剖面。

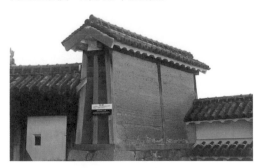 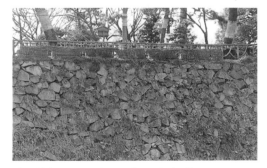

築地壁　姬路城

在水之一門和保之門之間，建有僅僅二間（約五·二公尺）。由於需要特別高的土圍牆，所以特別例外地採用過時的築地壁。

南蠻練壁　名古屋城二之丸北面

沒有屋頂，上方也已經崩塌，但鐵砲槍眼還留著。雖然是土圍牆，堅固程度卻不亞於混凝土。

專欄

守城機關——瞭望窗和瞭望台

土壁的缺陷

　　和多門櫓及隅櫓相比，土壁的製作大為簡單，而且也便宜，所以城牆的防衛經常使用土壁。尤其是三之丸和外郭，幾乎沒有櫓，大都是以土壁來守備。

　　明治維新以後，城中土壁成為無用長物，漸漸被摧毀，到了今天，江戶時代真正的土壁只有姬路、金澤、伊予松山、高知、熊本等十一城中各剩下一部分，全國的總長也只有二三〇‧四公尺。江戶時代這些城還發揮功能時，土壁相當龐大，一城有數公里，全國共計有數百公里。這樣算下來，土壁上開設的鐵砲槍眼和弓箭箭眼，竟有數十萬個之多。

　　如此龐大的土壁，卻有著重大的缺陷：土壁本身成為絆腳石，幾乎無法看到敵軍。

　　土壁上所開的小窗，寬度僅有十五公分，從厚度超過二十一公分的土壁內側穿過小窗往外眺望，只能看見正面的狹窄範圍。特別是城的三之丸和外郭，可以說僅靠土壁來防守，當敵軍攻到土壁前時，如果不能從與敵軍對峙的最前線土壁看清敵軍動向，那麼守城的勝算也不高。

中世的土壁和臨時瞭望台（《結城合戰繪詞》模寫）
中世的合戰繪卷中，經常出現臨時瞭望台。

土壁的瞭望窗　高知城本丸
從前的土壁在重要處所開有觀察敵軍動向的瞭望窗。現存的例子僅有高知城。照片中瞭望窗的右下方開有鐵砲槍眼。

土壁的控柱　高知城本丸
守城時在控柱之間架設棧板，排列楯板，迅速變身為觀測敵軍的瞭望台。

擴大視線的創意

　　如果要從土壁仔細觀察敵軍，只有兩個方法：一是在土壁上開出大型洞孔，設置瞭望窗；或者架起可以從土壁上眺望的瞭望台。

　　瞭望窗只是把櫓和天守所使用的窗戶應用在土壁上而已，從前會在各個重要處所開設瞭望窗，但現存的例子只有高知城本丸土壁。

　　想擴大視線，只能增設突窗。突窗不僅可以讓視線更廣，也可以在突窗的地下開設石落，從突窗側面可以與土壁平行地發射側面弓箭射擊。金澤城石川門左右的土壁，在重要處所設有唐破風造屋頂的大型突窗，為土壁突窗的最高傑作。

　　如果希望建造視線超越土壁的瞭望台，可利用土壁背後的控柱和貫（參照167頁），臨時設置。在控柱和貫上架設棧板，排列上防彈用的木楯即完成。這是中世以來的做法，稱為「石打棚」。在中世的繪卷《結城合戰繪詞》和《十二類合戰繪詞》（參照166頁）皆有描繪。石打棚在1614年（慶長19年）大坂冬之陣中也曾應用，讓攻城的德川軍隊傷透腦筋。現存的土壁中，高知城土壁設有石打棚。

建築宮殿——【宮殿的構造和功能】

近世城郭的宮殿位於城內

室町時代建築在山頂的山城，和城主所居住的宮殿（御殿），距離相當遠，步行一個小時並不稀奇。

到了近世（桃山、江戶時代），平山城和平城越來越普及，宮殿也開始建在城內的平地。近世城郭的特色之一，就是在城內包含了宮殿。

近世城郭中最理想的便是將宮殿建在本丸中，不過這種理想並不容易達成。身為城主的大名所居住的宮殿，就相當於現代縣市長的官邸兼縣市政府，其範圍之廣大遠遠超乎我們的想像。

也有不少城因為本丸狹窄，不得已只好將宮殿設在二之丸或三之丸中。這些例子以平山城居多，例如姬路城（兵庫縣）設於三之丸、彥根城（滋賀縣）設於二之丸。

另外，有些城像高知城或岡山城這樣，將宮殿分配在數個城郭中，也有的像熊本城或津山城（岡山縣），因為本丸狹窄，所以連櫓或城門內部都代替宮殿殿舍來使用。

廣大的本丸宮殿

如果是勢力較強的大名居城宮殿，需要高達三千坪的建地；即使是中小型大名的宮殿，也希望至少有一半大小。因為當時宮殿的處所除了較特殊的例子外，原則上都是平房形式，再加上正統形式為讓各房舍從右手前方往左手後方斜向逐棟配置（雁行），所以會不斷向側面延伸。

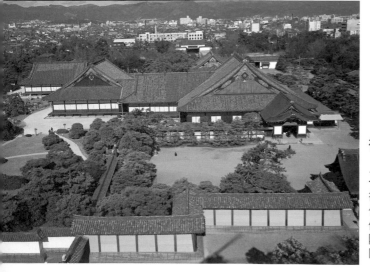

從南面看去的二條城
（京都府）
二之丸宮殿

從右手前方往左手後方延伸，可以看見車寄、遠侍、式台、大廣間、黑書院。大廣間旁有一片庭園。

高知城本丸宮殿玄關

現存的宮殿只剩下二條城、高知城、川越城、掛川城（靜岡縣），和位於埼玉縣川越市的喜多院中、自江戶城宮殿（春日局房舍）移建的客殿。

高知城本丸宮殿上段之間

川越城（埼玉縣）本丸宮殿玄關

吉田郡山城（廣島縣）本館復原圖

在幕府末期由廣島藩支藩所建造。小藩的宮殿構成大致相同。連結多座書院建築殿舍，以障子和襖隔間的房屋不斷連綿。幾乎沒有牆壁和壁櫃，就是當時宮殿的特色之一。　　　　　　　　　　　（製圖：山田岳晴）

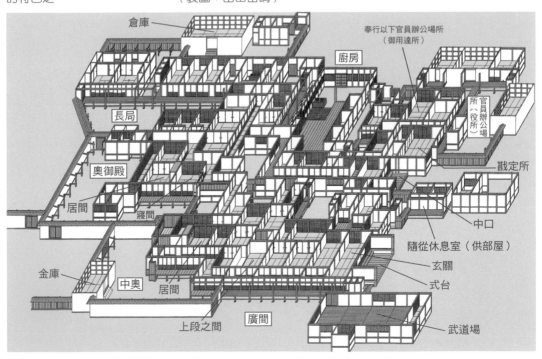

宮殿房舍的建坪（建築面積）經常看得到超過一千坪（兩千個榻榻米）的例子。全國最大的江戶城本丸御殿，竟有一萬一千三百坪。不管是多廣大的建地，房舍都會緊密相連，屋頂和屋頂互相交叉，為世界上獨一無二的超密集木造建築群。

排列房舍

構成御殿的房舍，大者相當於寺院本堂，小者相當於現代一般住宅。這樣的建築會連續排列著數十棟。

房舍和房舍之間，或者軸心稍微偏移互相連結，或以走廊相接，每一棟都完全相連，所以會有遠遠超過百間的房間連續相接，形成複雜詭怪的迷宮。若有外人進入，想必不容易順利走出來吧！

但排列房舍的法則其實很單純。首先，將整體房舍分為朝向正面（表）和朝向後面（奧）兩種。

表是由正殿（表御殿）、辦公起居間（中奧）、廚房（台所）、宮廳（役所）等所構成的城主公邸，奧是由後宮居所（奧御殿）、女眷居所（長局）等構成的城主私宅。宮殿的建地以朝南為理想，南側為表，北側為奧。

表的房舍群south正面，從右側前方（東南）向左側後方（西北）斜向排列著城主和家臣行對面儀式的三棟正殿、玄關、廣間、書院。若為小藩，則會濃縮為兩棟或一棟。另外，宮殿入口的表門，考慮到風水，以東南為佳。

正殿後方（西北）連接著作為城主居所的辦公起居間（中奧）。這個位置是在風水上最好的方位。以居間（御座所，譯註：居間現指家中客廳、起居室，但在近世以前係指一家之主或夫人的居室）和臥室（寢間）這二棟（小藩的話可能僅有一棟）為中心，大藩則會再附加蒸氣三溫暖（風呂）或能劇舞台。

接著，在東北空地上建官方辦公處所（役所）和廚房（台所）。廚房相當巨大，為城中最大的建築物；官方辦公處所中除了負責財務的勘定所之外，也排列著許多藩士執勤的執務室。

奧方面，連接中奧之後建有城主的私宅後宮（江戶城稱為大奧）。

最後方設置「長局」，提供在後宮工作的宮殿女官（女中）居住。長局為長屋形式。

正殿為會面的場所

玄關、廣間、書院這三棟（小規模的城則為兩棟）所構成的宮殿房舍，是城中最為豪華的建築。書院建築的最高級建築，連接了數間從十八疊到三十疊的寬廣房屋，襖和牆上畫著鮮豔多彩的金碧障壁畫。

玄關的古名為「遠侍」，也有人稱小廣間。玄關正面會突出一片式台這種低矮的鋪板，這就是進入宮殿的正式入口。玄關內的主室很寬廣，襖和牆壁畫著普通的老虎，稱為「虎之間」。

廣間建於玄關旁，規模龐大，又格外華麗，有些城

176

又稱為「大廣間」或「大書院」。

廣間的最後方房間，會將地板墊高一層，成為上段之間，設有氣派的壁龕（床間，房間正面主座架高一層，放置掛軸、裝飾品、花瓶等）、櫥架（棚）、付書院（譯註：書院建築中，突出床間旁的外廊所設的外推窗般的部分。由高度相當於與矮桌几的木板，以及其前方的採光紙窗所形成）、帳台構（譯註：書院建築中，面對床間，設於付書院相反方向的裝飾位置。上檻較低、下檻較高，立有高度較低的華麗襖門等），在設置城主座席的房間，做這些裝飾。連接著上段之間，排列著幾間附屬於主要房間的小房間（次間）。

書院建在廣間後方，是將廣間稍微小型化後的房舍。當然其中也會有上段之間，作為設置城主的座席的空間。

當時會利用玄關、廣間、書院這三棟，進行會面這種重要儀式。這是城主，也就是大名和家臣會面，確認主從關係的地方，家臣要對坐鎮上段之間的城主行平伏之禮，以行動表示自己的絕對服從。豪華的會客室裝飾是增加城主威嚴的舞台裝置。

如此莊重對面儀式，在年初或者城主從江戶歸城時會重複進行，讓服從精神深植在家臣心中，具有絕大的效果。

廣間和書院這樣相同的房舍有二棟，是為了要配合家臣身分，改變會面的場所。後方的書院規格較高。

廣間配置為本勝手

眼前左側設置床間，右側設置棚的會客室稱為「本勝手」，反之，右側設置床，左側設置棚者則為「逆勝手」。因為床會建在靠近庭院的一邊，所以根據會客室的位置，就可必然地決定為本勝手或逆勝手。

上段之間做為廣間的會客室，位於最深處，因為在書院建築的形式中，越後面的房間位階越高。從廣間的正面看去，將上段之間置於左後方，則其左側為庭院，屬本勝手的配置；若將上段之間置於右後方，則為逆勝手。由於江戶城本丸御殿為本勝手，所以其他城的宮殿也紛紛仿效，所以本勝手的數量較多。

如果會客室要配置為本勝手，只要將宮殿玄關置於右側前方，將廣間置於其左後，再將書院置於其左後即可。如此一來便可完成從右側前方往左側後方斜向延伸的正殿。而採用斜向配置，是為了有良好採光，如果排成橫向一列，那麼上段之間就會顯得陰暗。

本勝手的廣間　名古屋城本丸御殿

名古屋城管理事務所藏

正面左邊為壁龕，右邊為棚架，壁龕的左邊可以看到付書院，棚的右邊為帳台構。

二條城二之丸宮殿

右 二之丸宮殿平面圖

遠侍（玄關）、大廣間、黑書院這三棟為表御殿，呈斜向連接。黑書院後方的白書院為中奧。

下 式台之間

連接遠侍而建的式台（玄關入口較低的木板地面部分，為送客迎客的地方），有由老中（江戶幕府職制中，具有最高地位、資格的執政官，直屬於將軍）所控制的老中之間。

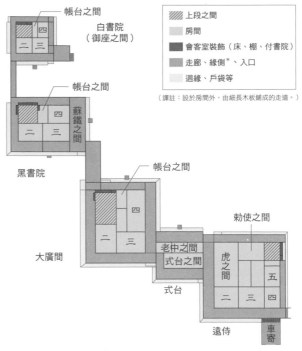

右 遠侍

由前方開始依序為二之間、三之間、四之間。襖上畫有老虎的畫。

下 大廣間

裝飾得最豪華的上段之間，為將軍的正式會客所。

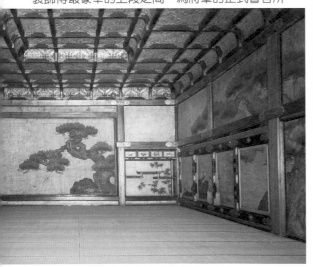

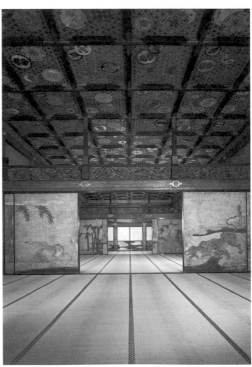

（圖中標示）

帳台之間
白書院（御座之間）
帳台之間
蘇鐵之間
黑書院
帳台之間
勅使之間
大廣間
老中之間
式台之間
虎之間
式台
遠侍
車寄

圖例	
▨	上段之間
☐	房間
■	會客室裝飾（床、棚、付書院）
▨	走廊、緣側*、入口
☐	迴緣、戶袋等

（譯註：設於房間外，由細長木板鋪成的走道。）

178

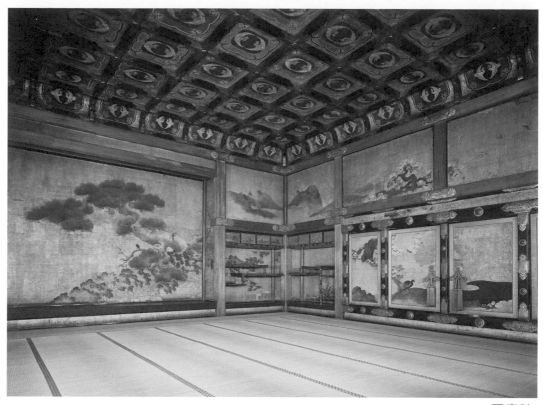

黑書院

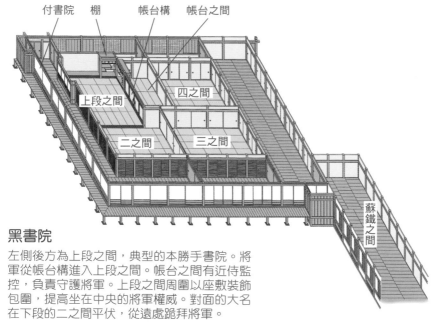

付書院　棚　　帳台構　帳台之間

上段之間　　　　四之間

二之間　　　　三之間

蘇鐵之間

黑書院

左側後方為上段之間，典型的本勝手書院。將
軍從帳台構進入上段之間。帳台之間有近侍監
控，負責守護將軍。上段之間周圍以座敷裝飾
包圍，提高坐在中央的將軍權威。對面的大名
在下段的二之間平伏，從遠處跪拜將軍。

（製圖：山田岳晴）

179

現存宮殿極少

城內宮殿的現存例子相當少。由於名古屋城本丸宮殿在戰災中完全燒毀，所以現存的大規模宮殿，只剩下二條城二之丸宮殿。除此之外，僅剩下川越城本丸宮殿（埼玉縣）、掛川城（靜岡縣）二之丸宮殿、高知城本丸宮殿。

另外，據說喜多院（埼玉縣）的客殿，是從三代將軍家光時代的江戶城宮殿（大奧的春日局殿舍）移建而來的。

宮殿雖是城內的建築物，但因為是藩主的住居，所以並不被歸屬為城郭建築，也不像石垣、堀、天守或櫓等，需要受到武家諸法度的規範。在幕府下令製作的正保城繪圖中，也並沒有畫出宮殿，姑且不論正殿，排列在後方的日常生活之用宮殿房舍，經常會重建。

名古屋城本丸宮殿（在戰爭中燒毀）　　名古屋城管理事務所藏

名古屋城本丸中排列多座宮殿房舍的景觀，甚是壯觀。這座本丸宮殿比現存的二條城二之丸宮殿更古老、更為貴重，但卻在戰火中燒毀了。但許多襖繪因為避難疏散的關係，逃過被燒毀的命運，再加上剩下的舊照片，一起傳達著往日的豪奢光景。

書院（上洛殿　上）和書院一之間（下）

玄關、式台（上）和玄關次間（下）

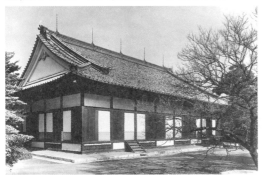

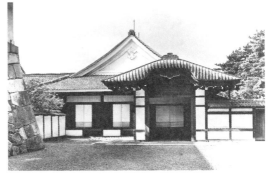

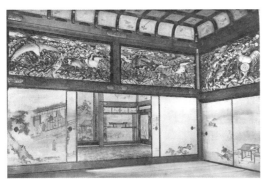

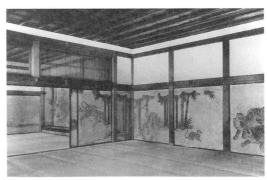

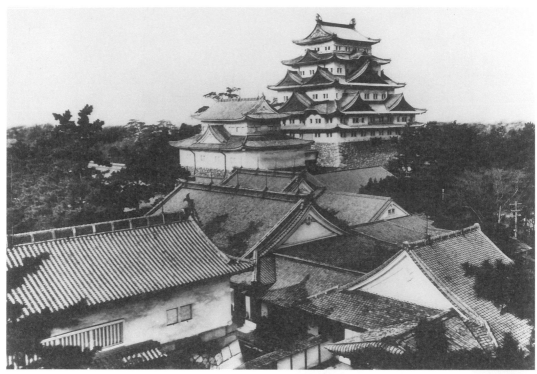

本丸宮殿全景

名古屋城的本丸宮殿，是由玄關、廣間（表
書院）、會客所（原本的書院）、書院（上
洛殿）、黑木書院、上場宮殿（湯殿書
院）、廚房和上御膳所所構成。玄關、廣
間、對面所建立於1612年（慶長17年），書
院和上場宮殿是家光赴京都的1626年（寬永
3年）時增建。照片左邊可以看到的是本丸正
門，也就是表一之門。右下唐破風屋頂為玄
關的式台，其上方為玄關，其左方，也就是
照片中央可以看到的大型入母屋破風屋頂為
廣間（表書院），在廣間和小天守之間可以
看到的屋頂是會面所。

上場宮殿（湯殿書院）和
上場宮殿一之間（下）

名古屋城管理事務所藏

上場宮殿是為了蒸氣三溫暖而有
的房舍，其更衣室為書院建築。

建築宮殿——【宮殿的生活】

居住在中奧、奧

城主日常生活的場所，是建在正殿後方的中奧。正殿的房舍原則上為平屋形式，但奧的房舍有一部分為二樓者也不少，幕末的盛岡城本丸宮殿，甚至有樓高三層的部分。

中奧以「居間」和「寢間」這兩棟房舍為中心，再加上為了城主遊興而附設的浴室、茶室、能劇舞台等。

居間又稱為「御座之間」和「御座所」，為白天處理公務的場所，通常為上段之間的形式。接著是重臣參謁的「次間」，然後是警備人員監控的房間，面積之大是現代庶民住宅所無法相比的。

寢間和居間的屋頂棟木互相連接，由大小八疊到十二疊左右的寢室，和值夜勤者的執勤室所構成。

除了中奧之外，奧也建有居間和寢間，位於中奧者稱為「表居間」和「表寢間」，位於奧的稱為「奧居間」和「奧寢間」。當然，奧的宮室警備是由宮殿女官來執行。

中奧居間為藩主的執務室，相較之下，奧的居間和寢間則是和公務完全無關、作為休息之用，和中奧的分界上，設有嚴謹的區隔，原則上不允許公務的官員通行。

中奧和奧為具備床間和棚等會客室裝飾的高級書院建築房舍，但因為是日常生活的場所，所以設計上比正殿來得沉穩。在紙門上的畫也避免使用正殿般鮮豔的彩色，而選擇水墨畫。

在二條城二之丸宮殿，黑書院後方建有白書院，前者為正殿的書院，後者為中奧居間（御座之間）。白書院的柱子較細，天花板較低，整體建造得極樸素。

名古屋城本丸場宮殿（湯殿書院）
風呂屋形（在戰火中燒毀）名古屋城管理事務所藏
唐破風造形的浴室。屋形中為蒸氣三溫暖。

182

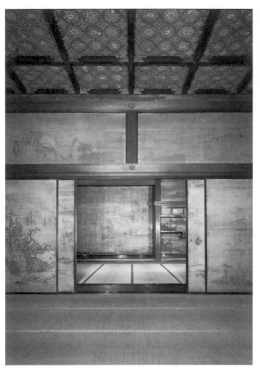

左 二條城二之丸宮殿 白書院

將軍的御座之間。白書院位於宮殿房舍最後方，相當於中奧。由一之間、二之間、三之間、四之間這四間房間所構成，照片中的一之間為上段之間，屬於將軍的私生活空間，以沉著色彩的襖繪來裝飾。

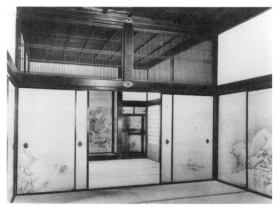

上 名古屋城本丸宮殿 黑木書院（在戰火中燒毀）

名古屋城管理事務所藏

使用黑木（松木）的樸素書院，是中奧的房舍。據說是從清洲城移建而來，家康也曾經使用過。

浴室的構造
萬德院遺跡（廣島縣）
復原浴室

由爐火間（焚場）的熱水鍋（湯釜）所產生的蒸氣，集中在扇蓋這個木箱中，被導入浴室中。為了溫熱屋形的座板（助廊板），蒸氣的一部分也導入了地下。浴室中充滿了五十到六十度的蒸氣，可以坐在裡面享受蒸氣浴。比現代的三溫暖溫度低，坐在裡面感覺很溫和舒服。

（製圖：山田岳晴）

扇蓋
湯釜
灶

浴室
座板
下水板

焚場　　　　　浴室（湯殿）　　　　更衣室（上場）

多種遊樂設施

江戶時代城主的興趣相當高尚，當然也很是奢侈。需要建築物的遊樂興趣，有三溫暖、茶道（茶之湯）、能劇等等。

中奧和奧的日常入浴，使用湯殿。湯殿是大小從三疊到六疊左右的鋪板小房間，裡面沒有浴缸（湯舟），只放著裝熱水的淺盆（湯盥）供洗熱水澡使用。

作為遊興一環的入浴就是三溫暖。煮沸湯釜產生蒸氣，將其引進一疊大左右的浴室（附有唐破風屋頂）中，進行蒸氣浴。簡單地說，就是蒸氣三溫暖。

此外，不管是湯殿或是三溫暖，城主的入浴方式法皆為西洋式，絕不是和式。蒸氣三溫暖的浴室就不用說了，不使用浴缸而用盆子來清洗身體的湯殿，再怎麼想都屬於西洋式的入浴法，而不是在浴缸外清洗身體的和式入浴法。這麼看來，江戶時代的城主要比現代人更加西化。和式入浴法是從江戶町人開始去公共澡堂後開始的。

沏茶為武家重要的嗜好，現在雖然被認為是一種精神上的修養，但當時屬於一種娛樂。一向恪守禮法的城主逃離日常生活，在「離開塵囂的山中」草庵沏茶，享受短暫的逃避現實。

茶室稱為數寄屋和小座敷，為了表現出山中草庵的氣氛，製作一處樹木茂密的茶室庭院（露地）。雖然位於城的宮殿中，卻必須讓人感覺到身在山中，實在困難。於是在中奧居間的前庭設置了正式能劇舞台，可以從居間觀賞能劇，或者演出能劇，也是武家的嗜好。

觀賞能劇，或者演出能劇，也是武家的嗜好。能劇舞台還附屬了稱為「橋掛」*的演員通道和後台演員休息室（樂屋）。現存的例子很少，只有彥根城和高島城（長野縣）還留著能劇舞台。

宮殿女官的住處

奧的宮殿以女性為主角。許多宮殿女官在後宮執勤，她們的住處是蓋在後宮最深處的長屋——長局。

長局的構造和現代公寓完全一樣。許多住戶排列成一棟長屋，小則二、三戶，大到十幾戶。大規模的宮殿會連續建造好幾棟長局。

每一戶是由六疊到八疊左右的主室附上小的次間，再加上專用的廚房和廁所，也就是等於兩房一廳的住宅，

大洲城（愛媛縣）
廚房

宮殿房舍已經損毀，只剩下廚房。外觀看起來像個倉庫，是相當罕見的廚房。在本丸另外建有台所櫓。

喜多院（埼玉縣）
客殿的廁所

城主所使用的廁所有大小之分，大廁所是在二疊敷的中央，設置木製方形的便器。

湯殿分成共用和專用兩種。每一間住戶會有一位重要女官（局樣）和數位侍女一起居住。長局和後宮的房舍之間以走廊相連結。

巨大的廚房

宮殿的廚房通常建在玄關後方。廚房為宮殿的房舍中最大的建築物之一，除了負責正殿的料理，戰時也烹煮將兵們的餐點。內部是由烹調時使用的土間和鋪設木頭地板的房間所構成，是非常實用的建築物。

當時的廚房和現在不同，烹調時都坐著進行，所以沒有調理桌或流理台。令人不敢置信的是，砧板竟也是直接放在木頭地板上使用。

為了城主烹調的料理，另外設有上廚房（上台所亦稱上御膳所），在此特別製作。

＊譯註：橋掛是能劇舞台中從化粧間通往主舞台時，附有勾欄的斜向通路。除了演員的進退場，有時也當做舞台的一部分使用。

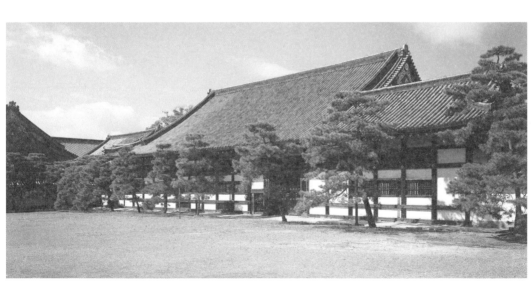

二條城二之丸宮殿廚房

建於遠侍（玄關）後方固定位置的大型廚房，由廚房本體和配膳所（御清所）二棟所構成。和豪華的正殿殿舍不同，是沒有天花板露出巨大屋樑的壯觀建築物。和正殿以走廊相連接。

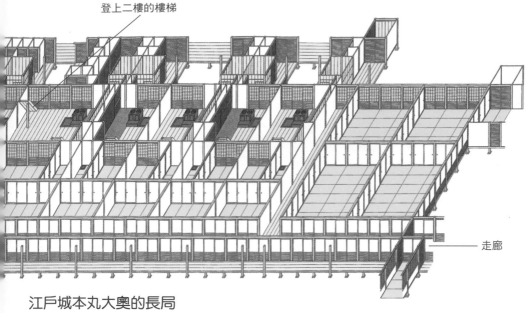

登上二樓的樓梯

走廊

江戶城本丸大奧的長局

由三代將軍家光的1624到1644年（寬永年間）時江戶城本丸宮殿繪圖所復原。長局是在大奧工作的宮殿女官所居住的長屋，當時有大小各一棟長局，上圖為全長八十公尺的較大長局。內部區分為十一個住戶，各住戶有八到十四疊的主室再加上一間較小的次間，附設有專用的廚房和廁所。這種長局每個住戶還附有一個湯殿。長局通常為平房，但江戶城長局為兩層樓高，二樓為侍奉各住戶主人的傭僕睡覺的閣樓房間。（復原圖：千原美步）

廚房

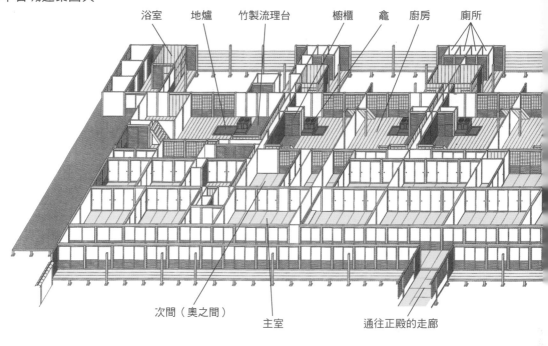

浴室　地爐　竹製流理台　櫥櫃　竈　廚房　廁所

次間（奧之間）　　主室　　通往正殿的走廊

附屬屋

吉川元春館（廣島縣）的廚房

吉川元春館是毛利元就之子，勇猛的
戰國武將元春隱居的地方，1583年
（天正11年）所建造的館，近年來
積極進行復原修整。根據挖掘調查的
結果在復原圖中連同當時的飲食生活
也一併重現。廚房是由進行烹調配膳
的廚房本體（右方），和收納食器等
工具的附屬屋（左方）所形成。廚房
的土間有灶竈，右方鋪設木頭地板的
房間設有烹調用的長形地爐。右後方
的房間中，料理人直接將砧板放在木
頭地板上使用，處理魚類（鯉或鮭等
等）。土間中也有坐著工作的男人。
左方木頭地板的房間，看起來像是配
膳室。

（製圖：川后望、柳川真由美）

專　欄

守城機關——種植樹木

不同往昔的古城樹木

　　現在的古城遺跡處處都是賞櫻勝地。在知名的〈荒城之月〉中，也寫道「春天高樓賞花宴」，傳唱的是城內賞花的光景。

　　但是在城內種植櫻花，是在拆毀建築物的明治廢城時期之後。現在樹立著櫻花老樹的地方，從前是櫓或宮殿的建地。當然，這些櫻花的樹齡頂多也只有百年。

城內樹木為軍事用途

　　江戶時代時，城內的樹木除了宮殿的庭園之外，幾乎都是因軍事用途而種，所以不可能種植像櫻花這種除了觀賞之外毫無功用的樹木。

　　在每一座城中都種了許多松樹。由於松樹含有許多樹脂，生木也能夠燃燒，在守城時可以作為燃料使用，同時也是重要的火把原料。另外，自古即認為松竹梅是能象徵吉祥的好樹種。

　　杉樹是樹葉很茂密的樹木，所以可以種來遮蔽來自城外的視線。

　　竹子雖然不是樹木，但同樣有遮蔽視野的效果，同時也可以當作防火帶。再加上竹子可以當作建築材料，用在土牆的小舞（牆壁的骨架）上，相當有用。

　　果實可以食用的樹木在守城時很有幫助，所以江戶時代的軍事學者非常推薦，但這又是一個證明太平之世軍事學僅是紙上談兵的例子。還是先介紹一下有哪些樹木，例如栗子、柿子、胡桃、椎等等。為什麼說是紙上談兵呢？試想，守城的兵士有多少人數，光靠這些果實的數量，效果根本如同杯水車薪吧！不過說到椎的果實，因為在出陣時的祝膳有準備椎的習慣，這倒是派上了用場。

　　比較之下，梅樹就實用多了。和松樹一樣，梅有象徵幸運的意義在，梅花也可供觀賞，最重要的是果實可以製成梅乾，當作兵糧。

　　較為特殊的例子，例如種植樫樹，再將其枝幹彎曲，作為馬具鞍骨的材料。

種植松樹和杉樹

　　城內應種植的樹木，最後只有松樹和杉樹兩種，其目的在於遮蔽從城外望進城內的視線，又稱為「屏翳植物」。

　　翳的植物排列在曲輪的周邊部，為了遮蔽建在裡面的宮殿等的屋頂。

　　繞有多門櫓的地方，因為多門櫓本身極有遮蔽視線的功用，所以不需要屏翳植物，在僅有低矮土壁的部分需要種植。在三之丸或外郭土壘上，有很多連土壁都沒有，這時候可在土壘上種植樹木，代替土壁。

　　江戶城的土壘從前本來有土壁，後來因為維持費太高而改成種植松樹。

　　種植松樹或杉樹時，要注意不能太靠近石壁，因為樹根會毀壞石壁。和石壁邊緣至少應該相隔二間（約四公尺）的距離。此外，種來當遮蔽之用的松樹或杉樹不能裁減下枝，因為會減少遮蔽的效果。

山城的土壘（切岸）　**高根城**（靜岡縣）

土壘（參照46頁）上沒有種植樹木。因為敵兵可能會藏身在樹木之間，或者利用樹木攀爬而上。

平山城的土壘　佐倉市（千葉縣）

土壘上種植松樹或杉樹等常綠樹當作遮蔽之用，但不能種在外側的斜面上。

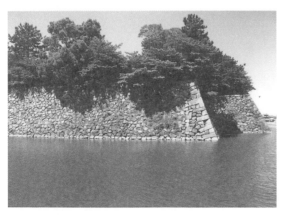

平城的石壁　名古屋城

石壁上沒有多門櫓時，便需要屏翳植物。在城內空地積極種植松樹或杉樹，呈現茂密蒼鬱的林貌。

建築倉庫、崗哨、馬舍

建築倉庫

為了守城，城內必須儲備許多軍用物資。天守和櫓裡面也成為物資的倉庫，但光倉庫這樣還不夠，所以建築了許多倉庫。

城內數量最多，同時也規模最大的就是儲藏兵糧米的米倉。

米倉相當龐大，長度約二十公尺以上是理所當然，超過六十公尺的也不在少數。像這樣大型的米倉會排列數棟而建。

米倉中所儲藏的兵糧米相當龐大，例如說名古屋城，兩萬石的米以未去糠的狀態上納，如為玄米一千六百八十噸，每人一天一升（約一‧四公斤），共可供一百二十萬人一天的分量。

每年交換五千石新米，但去年的舊米和前年、大前年的舊米，還是多到裝不進倉庫裡。

除了米倉之外，還建有鹽倉，及各種武器庫、金庫。武器庫裡有槍砲庫、大筒（大砲）倉、具足（鎧）倉和武具倉等。這

米倉　二條城（京都府）

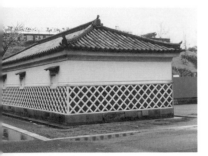

金庫　大坂城

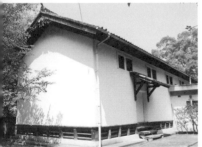

武器庫　宇和島城（愛媛縣）

彥根城（滋賀縣）的馬舍

日本唯一現存的馬舍。外側和環繞侍屋敷周圍的長屋一樣，內部排列著可以將馬一頭一頭區隔開來的柵。當時的馬是比現在賽馬用馬小上一號的日本馬，較接近矮種小馬。

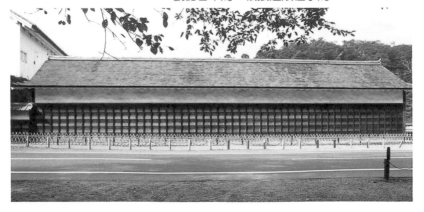

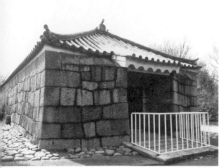

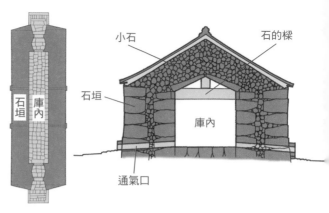

煙硝庫的構造 平面圖（左）和剖面圖（右）

煙硝是指槍砲和大筒（大砲）用的火藥。因為必須是耐火、耐彈、耐落雷的構造，所以構造和其他倉庫完全不一樣。上圖為大坂城焰（煙）硝庫的構造，具有超乎想像的厚實石牆壁體，牆壁、天花板和地板，都是用石頭作成的。在江戶時代的建築物中，是全國最為堅固的。

（製圖：千原美步）

大坂城煙硝庫的外觀（上）和內部（下）

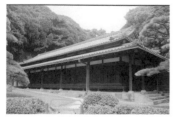

江戶城二之丸崗哨

大手三之門有同心崗哨（上）和百人崗哨（中），通過三之門後，有大手中之門的大崗哨（下）。

弘前城（青森縣）**的二之丸與崗哨（力番所）**

掛川城（靜岡縣）**的大手門崗哨**

些雖有規模大小的差異，但構造幾乎一樣，為塗上厚土牆的瓦葺倉庫，和一般民家的倉庫沒有太大差異。

不過，只有收納槍砲極大筒火藥的煙硝庫，為特殊的構造。

建造煙硝庫

當時的火藥是在木炭和硫黃裡混入硝石（硝酸鉀）的黑色火藥，現在大概只能作成線香煙火。但是如果大量儲存，仍然相當危險。

一六六○年（萬治三年），雷打在大坂城二之丸青屋口存放的煙硝庫上，所儲藏的兩萬兩千貫（約八十二頓）火藥爆炸，造成莫大災害，連遠離的本丸天守和櫓也遭到損壞，有多人死傷。於是在一六八五年（貞享二年），重建了可以承受落雷的最先進煙硝庫，也就是現存的煙硝庫。

由此可知，煙硝庫必須要再三小心，以耐火、耐彈、耐落雷的構造製作。當然，防範上也很重要。

為了要達到上述目的，煙硝庫的牆體和一般倉庫有著根本上的差異，為石牆建築。從外面看來，像是在塊狀石壁上承載著屋頂。牆體的石壁厚度需為八尺（約二‧四公尺），所以牆體所占面積會是收納煙硝的倉庫內部空間的一倍以上。樑和天花板也以石塊製造，在屋頂後塞滿許多小石塊。這樣的構造說不定連現代的飛彈攻擊都能承受。

如果想更簡單地建造煙硝庫，還可以蓋成半地下式的穴藏。以石壁建造穴藏，地上部分蓋成土壘，上方架設瓦葺屋頂。遺憾的是這種形式的煙硝庫完全沒有現存的例子，無從參考。

設置崗哨

崗哨（番所）和城內其他建築物相比，屬於最低層的種類，但其功能相當重要，比起光是象徵權威的天守，更為有用。

江戶時代的城內到處都是崗哨，這些崗哨有各式各樣的種類，規模和形式也各有不同。在主要城郭內，有該城郭的巡邏和管理中樞的崗哨，有在主要城門附近，監視城門開關和出入城門者的崗哨，也有在三之丸或外郭的道街上，相當於現在派出所的「過番所」等。另外在正殿的主要出入口，也設置了類似現在警衛駐守室的小型崗哨。所以崗哨的數量非常多，一座城中有多達數十處。

設於城門附近的崗哨尤其重要，常時間有官員駐守。畢竟城門必須在每天早上都要隨著日出開啟，並在每天

傍晚隨著日落一同關閉，負責開關城門門扉的工作。

而崗哨的官員，會經常監視著通過城門的人，叫住形跡可疑的人來查問（相當於現在警察的職務質問）。如有急用或急病等必須在夜間通過城門的小門，則會打開城門的小門，仔細查問後放行。崗哨的官員不僅要負責這些警備工作，如果城門附近有人突然身體不舒服，他們更要負責照顧這些急病患者。除此之外，他們還有巡迴城門附近，監視城門或城牆有無破損，去除土壘和門的屋頂雜草等工作。

城門的崗哨若為升形門，則會在升形內設置小型外崗哨，在通過櫓門的地方設置大型內崗哨（大番所）。若非升形門，則僅會在門內設置一個大崗哨。

大崗哨為平屋形式，由兩、三間八疊的房屋排成一列，在其正面設土庇（土間的庇）。在入母屋造屋頂正面有低了一段、突出較短的土庇，這種獨特的外觀，是為了讓任何人都可一眼即知是崗哨。江戶時代的崗哨不管是城內的崗哨，或者是關所、港口，或者國境的崗哨，大都為類似的形式。

設置馬舍

馬舍和崗哨同樣都是低層的建築物，但為了要繫住重要的車馬，在本丸或二之丸等，城的中心部都設置有馬舍，其實就等於現在的車庫。

馬必須一頭一頭排列繫好，所以馬舍為細長形的建築物。如果是車庫，車子會倒退後停車，但馬並不懂得後退，所以必須從頭進入馬房，在裡面繞一圈後停止。所以，每一頭的寬度需要有八尺（約二點四公尺），如果要停十頭，就需要二十五公尺，從前還有超過一百公尺的馬舍。

設置腰掛

建城時不能忘記的還有腰掛，這是一種壯觀的建築物，建在城門外和御殿玄關旁。當藩士登城時，隨行的侍者會在這裡等待，所以又稱為「供待」。

大多為深度約四公尺、長度超過二十公尺。內部為土間，隨行侍者坐在沿著後方牆壁所設的木板上，所以稱為腰掛或總供腰掛。豐臣時代的大坂城本丸樓門外也建有長度十間半的腰掛。

江戶時代每座城都設有腰掛，但到了明治以後，因為沒有用途而被摧毀，現在已經看不到實例。

名城復原故事——【城郭建築復原的艱辛】

大坂城天守的昭和復興

現在的大坂（近代寫為大阪）城天守，已經是第三代了。第一代天守是豐臣秀吉在一五八五年（天正十三年）左右所建，在一六一五年（慶長二十年）大坂夏之陣中淪陷燒毀。第二代天守是德川幕府在一六二六年（寬永三年）所重建，但在一六六五年（寬文五年）因落雷而燒毀。之後持續了很長一段沒有天守的時期，進入昭和時代，將天守再列入天皇即位紀念事業的計畫之一，鋼骨鋼筋混凝土建築的第三代天守遂於一九三一年（昭和六年）竣工。

這座大坂城第三代天守是參考「大坂夏之陣圖屏風」（一一六頁圖）中所繪的第一代天守，建築於第二代天守所建的天守台上。第一代天守（第八頁圖）為舊式的望樓型，外牆塗黑漆貼下見板。第二代天守為新式的層塔型，外牆為白石灰的塗籠。第二代天守為了彰顯幕府的權威，面積超過第一代天守的兩倍；而第三代天守在一樓平面的形狀和巨大程度繼承了第二代天守，但望樓型的外觀則繼承自第一代天守，至於白壁和銅瓦葺則是繼承自第二代天守；誇張地說，這種復原就像是將竹子接在木頭上。

這座大坂城天守是戰後以混凝土建築重建天守的先驅。木造天守需要以每隔約兩公尺豎立的柱子為基準，平均分設窗或石落，但混凝土建築則不同，可以自由地排列窗戶。在昭和戰後重建天守的極盛期中，許多不了解城郭建築的現代建築設計師也能夠設計天守，這都要歸功於自由度極高的混凝土建築。

伊賀上野城天守的創建

伊賀上野城（三重縣）是被譽為當代首屈一指的築城名家藤堂高虎在一六一一年（慶長十六年）開始修

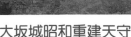

大坂城昭和重建天守
在德川時代層塔型天守接近正方形的天守台上，建造對應呈略細長平面的望樓型天守，因此第一重入母屋破風很接近二樓牆面，外觀感覺有些窮酸侷促。

舊天守和現有天守的比較

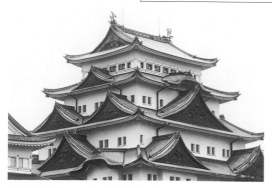

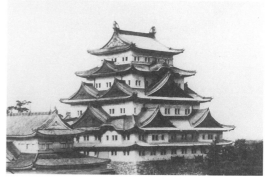

名古屋城天守　左邊為戰後重建天守　右邊為舊照片（戰災前）

戰災前的最高層成對排列著寬度半間的小型窗戶，戰後重建的天守，則改為連續排列寬度為一間的大玻璃窗。

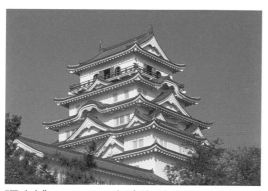

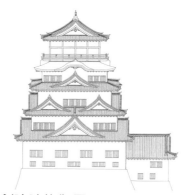

福山城（廣島縣）　**左邊為戰後重建天守　右邊為創建時的復原圖**

創建時第四重的屋頂為柿葺，五樓環繞著迴緣，但江戶時代後期第四重也成為瓦葺，迴緣部分為了遮雨，以板子圍住。這是戰災前的樣子（118頁照片），而戰後重建天守的第四重為瓦葺，五樓設有迴緣。各樓的窗戶也較大。

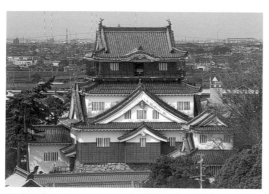

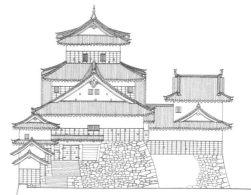

岡崎城（愛知縣）　**左邊為戰後重建天守　右邊為明治毀壞前的復原圖**

三樓沒有設迴緣，但戰後重建天守則新設有迴緣。另外，三樓貼下見板的部分太大，反而二樓沒有貼下見板。天守左方付櫓的形狀也不一樣。

築的名城。藤堂高虎將在此之前的居城今治城（愛媛縣）天守（第二二五頁圖）解體，打算移建作為伊賀上野城天守。但是這座天守在一六一〇年作為丹波龜山城（京都府）天守（第七頁圖）獻給了德川家康，所以伊賀上野城只好新建一座層塔型五重天守，可是在工程中遭遇暴風，使得建造中的天守倒塌損毀，結果天守的建造工程中止，只留下宏偉的天守台。

到了一九三五年（昭和十年），藤堂高虎所建築的天守台上，建造了木造三重天守。但因為藤堂高虎的天守並未竣工，所以這座昭和天守可以算是伊賀上野城的創建天守。

這座昭和天守計畫作為陳列三重縣轄下物產的產業館，當初並未預計要蓋成正式天守形式，不過工程途中決定變更，改為較接近傳統天守外觀。藤堂高虎建築的天守台，是承載五重天守的巨大天守台，但昭和天守僅使用天守台一半的面積來建造。也就是說，建造在偏於大型天守台一角，其餘的地方則架有土壁，高度也從五重五階縮小為三重三階，所以規模為藤堂高虎所計畫建造天守的三分之一以下。

伊賀上野城的昭和天守，是以木造重建天守的先驅，這一點值得給予正面評價。但是實際上，要興建一座未曾建立的天守，設計時完全忽略天守台的規模和天守台上留有的舊礎石等，因此仍有不少問題。另外，由於用來當做產業館使用，為了採光的關係開了較大的窗戶，感覺變得不像天守的樣子，令人覺得很遺憾。

昭和戰後的重建天守

在太平洋戰爭的空襲中，燒毀了全國多座珍貴天守。例如名古屋、岡山、福山（廣島縣）、廣島的五座五重天守、大垣城（岐阜縣）的四重天守、水戶、和歌

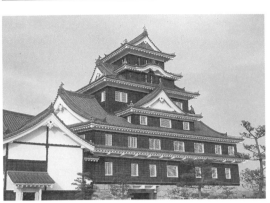

現岡山城天守

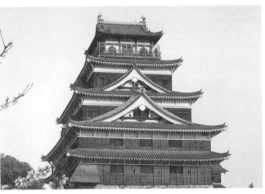

現廣島城天守

196

完全憑想像建造者	和舊照片及實測圖相比， 差異相當大者

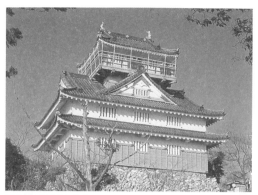

現岐阜城天守

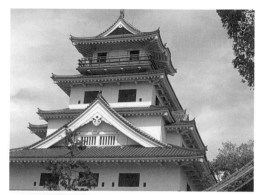

現今治城天守

現濱松城（靜岡縣）天守

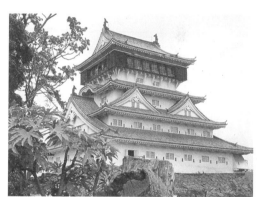

現小倉城（福岡縣）天守

山的三重天守。之後在戰後的火災中，又燒毀了福山城（北海道）的三重天守。

有了木造天守在戰火中燒毀的教訓，戰後普遍傾向使用耐火的混凝土建築。另外，根據戰後所制定的建築基準法，禁止新建三樓以上的木造建築，所以到近年為止，無法以木造重建天守。

混凝土建築的天守僅進行外觀上的復原，所以大家都知道內部和從前完全不同。不過，其實外觀上也有很大的不同。例如在昭和重建的大坂城天守便已經出現，窗戶的分配並沒有以約兩公尺（一間）為基準。混凝土建築天守中有大部分都屬於這種「昭和新型天守」。以一間為基準來配置窗戶相當困難（參照一〇四頁）；相對之下，昭和新型天守在設計上則比較輕鬆自由，但這種輕鬆自由，卻讓天守外觀喪失了美感和莊嚴。明治或戰前舊照片中的天守和昭和新型天守比較下，總覺得呈現的味道不太一

樣，主要是因為窗戶配置和大小不同的關係。

成為瞭望台的天守

在江戶時代時，天守並未用來當作瞭望台使用，但昭和新型天守的使用目的之一，就是從天守最高層上遠望。日本人很喜歡從高處遠望，不管到任何昭和新型天守，大部分在最高層甚至都設置有望遠鏡。

天守演變為瞭望台，正是導致復原天守外觀時產生嚴重錯誤的元凶。和戰前清楚而威嚴的外觀截然不同，形成一種鬆散呆滯的樣貌。一八七七年（明治十年）西南戰爭中燒毀的熊本城天守，也撤去最高層雨戶的戶袋，改為大型玻璃窗，讓建築風味明顯不同。高島城（長野縣）天守也增加了窗戶。

瞭望台的形式越來越進化，也出現在天守最高層增設原本沒有的迴緣（參照二一六頁）的例子。小田原城（神奈川縣）和岡崎城即為其代表例。原本沒有迴緣的天守如果新增迴緣，很顯著地破壞美感。而如果在從前的天守樣貌完全不清楚的狀況下，重建例子中有很多都設有迴緣，讓人誤解迴緣是為了要瞭望城下之用。看樣子設計者並不知道，江戶時代設有迴緣的天守其實相當少。

增加破風的天守

天守上設有許多入母屋破風、千鳥破風，或者唐破風；可是也有部分層塔型天守，例如丹波龜山城或小倉城是完全沒有破風的。在江戶時代已經毀壞的小倉城天守，重建時總覺得沒有破風的天守少了些什麼，決定增設大型入母屋破風。因而使得新式層塔型天守成為舊式望樓型天守。

今治城天守是全國第一座層塔型天守，復原時使用明治以後製作的假文書作為資料，因此成為設有入母屋破風的望樓型。而重建沒有復原資料的天守時，一定會增設千鳥破風或者入母屋破風，在昭和新型天守中，普遍都有破風。

總結以上所述，可以說昭和以後沒有一座外觀像樣的建築天守被復原。木造的重建天守雖比混凝土建築像樣許多，但仍有許多細部有待商榷。

四、城下町

城下町的功用

失去町則為裸城

近世城的外郭或城外，一定會有城下町。城下町面積相當廣大，由城主的家臣們所居住的侍町、商人和工匠居住的町人地以及神社寺院等形成。室町時代的山城山麓和居館周圍只有侍町，所以還不算是城下町。

城下町在室町時代最末期才出現，到了桃山時代，由於平山城和平城的普及，得以利用周邊平地，城下町開始急速發展。這是因為要建設城下町，必須要有廣大充裕的平地。

桃山時代的攻城方法，首先會燒光城下町。包圍城周圍的城下町建築物，會成為攻城時的阻礙，而這裡的居民雖然沒有戰鬥能力，但心態上也和城主站在同一陣線，不能掉以輕心。織田信長攻城的第一步，無論如何就是要先燒掉城下町，當敵人據守在城中不出來的時候，便會趁勢放火燒掉城下町，沒有城下町的城稱為「裸城」。城下町可以說是重要的防禦線。

城下町的結構

城下町由侍屋敷和町家占了絕大部分，侍屋敷是城主家臣們所居住的地方，町家是在城下經營商工業的町人們居住兼營店鋪的地方，另外再加上寺院和神社，還設有藩的役所，和城主的別邸下屋敷等。

這些住居和各種設施不能隨便混雜。當時集中了侍屋敷的地方為侍町，僅僅集中了町家的稱為町人地（町屋建地）；也有不少城將寺院集中，稱為寺町。

江戶圖屏風（部分）國立歷史民俗博物館藏

描繪江戶城和其城下町的屏風中最古老也最出色的傑作。據推測是十七世紀中期的作品，上圖右上是以1657年（明曆3年）江戶大火中燒毀的天守為中心的城內；左上和中央偏右者為大名屋敷，中央下方為日本橋，周邊排列著町家。這裡刊載的僅為一部分，整體為六曲一雙（譯註：彎折為六面的屏風，左右各一片），包含了直到現在埼玉縣北部的廣大範圍。以三代將軍家光的事蹟為繪畫主題，描寫了獵鷹、獵鹿等狩獵場面，還有幕府軍船的船隊，還有朝鮮使節來訪的狀況等等，登場的人物共有五千人，宛如家光一生的傳記。

201

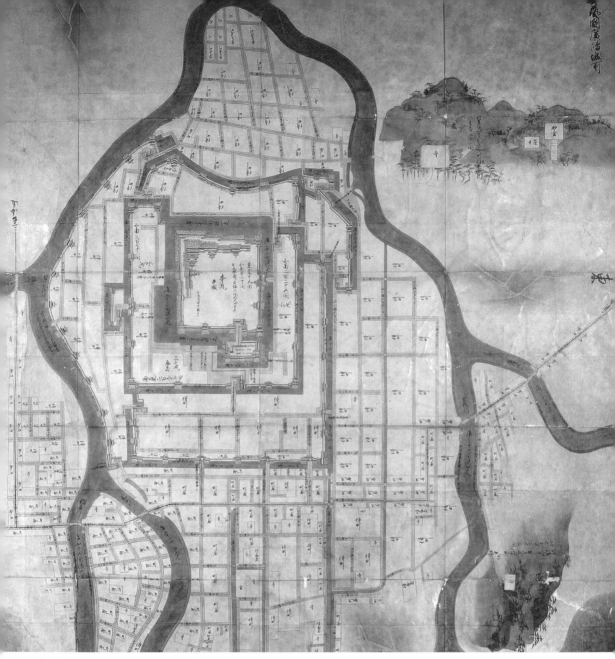

上　安藝國廣島城所繪圖（部分）國立公文書館藏
左　廣島城下町模式圖

上圖為1644-1648年（正保年間）時幕府命令諸藩製作而提出的正保城繪圖其中一張，描繪廣島城和其城下町。城內和城外的街區上，寫著「侍町」、「步之者町」（足輕町）、「町屋」（町人地）、「寺」等，表示出城下町的結構。左頁將其畫為易懂的模式圖。廣島城城外南方（圖下方）有西國街道穿過，城西方（圖左方）有三次街道的分歧口。這兩條街道通過城下的範圍中，街道兩側由町人地緊密地包圍，成為街道的防禦線。侍町占了城內三之丸的大部分還有外郭全境，並且突出城外包圍著整個城。町人地的南方也有侍町，看起來就像町人地貫穿了侍町。神社寺院設於城下町的邊緣，但廣島城下並沒有將社寺特別集中在一處。

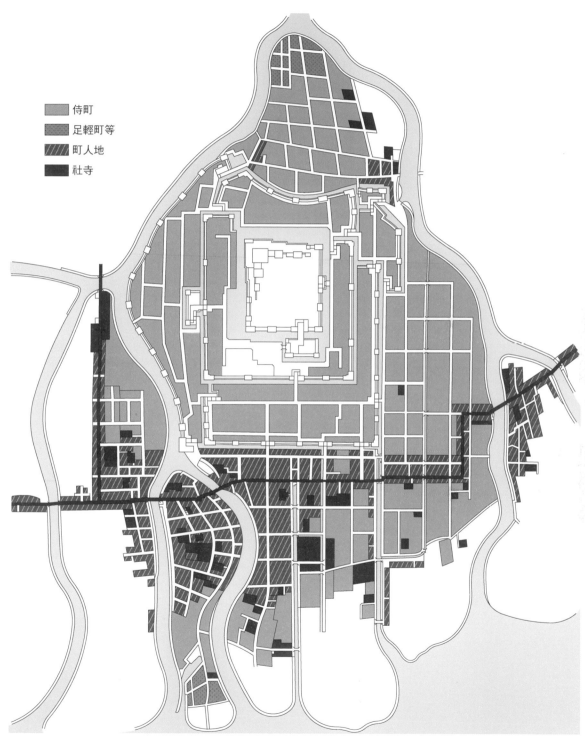

侍町

足輕町等

町人地

社寺

（製圖：山田岳晴）

建設侍町

侍町是將廣大的土地借給家臣們，讓他們建立宅邸（屋敷）。以前叫做侍屋敷，但最近經常被誤稱為武家屋敷。武家屋敷是指大名屋敷，正確來說應是大名家在江戶和京都所設的廣大宅邸（和城內正殿相同的宅邸）。相對之下，侍屋敷為家臣們的住居，配合各自的身分和俸祿，設置比城中御殿規模小且簡略的宅邸，每座宅邸的外周以長屋和土牆包圍著。

侍屋敷的排列方法

城主的宅邸正殿，建於本丸或二之丸等城中心，侍屋敷則配置在外側的三之丸或外郭。在平山城中通常本丸並沒有充裕的建地來蓋正殿，所以會以二之丸或三之丸作為城主的正殿建地。如此一來，侍屋敷便會被向外推擠，設於外郭或城外。

而在享有厚祿的強大大名城下，家臣人數相當多，就算是像平城一樣在城內有寬廣的面積，有許多侍屋敷也會往城外延伸。以五十萬石級大身大名（譯註：身分較高，居高位、俸祿高的人）的城來說，光是侍身分較高，居高位、俸祿高的人）的城來說，光是侍（能見到城主的上級家臣）就有千人左右，再包含以下的徒（譯註：武士身分之一。徒步執行保護主人的警備工作，不得騎馬的下級武士）及步兵，便會超過五千人。

家臣中的家老和地位最上級者的屋敷，置於城的中

心附近。他們的宅邸占地廣大，這些上級者的宅邸排列起來，會占滿普通城的整個三之丸，這些上級者的宅邸，會在正面建造龐大的長屋，長屋的一部分建設為長屋門，這就是表門。當上大身大名的家老後，甚至有俸祿超過一萬石者，建造起大名級的宅邸。這些長屋的長度經常超過五十公尺。

許多上級家臣將宅邸建在外郭。他們的宅邸通常建有長屋門作為表門，每一座城的外郭街道上，應該都看得到成排而建的長屋門。

無法建造長屋門的中級以下家臣宅邸，則環繞有土牆或石垣，建造較簡略的小型藥醫門作為表門。總之，當時的侍町只看得到門或牆不斷延續，是極殺風景的町。

中級或下級的家臣們，租借城外的獨棟建築當作住居，類似現在的員工宿舍，如果獲得升遷，就可以搬進城去。這些建築會設在外堀的更外側，有些城會在外堀的更外側設置「總構」（譯註：包圍城最外側的防線，或其內部），以狹窄的壕溝和河川來區隔。這種壕溝或河川也稱為「總堀」。

在侍町最外側建有提供給步兵（足輕）的長屋（也稱為多門），作為共同住宅。這種長屋是將許多住戶排成相連的一列，就像現在的公寓一樣。為了和侍町作出區別，多半稱為足輕町。

最高級的長屋　彥根城下（滋賀縣）西鄉家

家老和藩中重臣的宅邸，會在正面建造龐大的長屋（多門），將其部分作為表門（長屋門）。中級或上級的侍屋敷也有許多為長屋門。

中級侍屋敷的主屋
岩國城下（山口縣）目加田家

將城的正殿小型、簡化後的住宅，將表和奧統整為一棟主屋，可說是現代日式住宅的原型。

中級、下級的侍屋敷表門
弘前城下（青森縣）仲町重傳建地區

以簡單的表門和石垣、土牆、板牆包圍屋敷，防禦性能低。

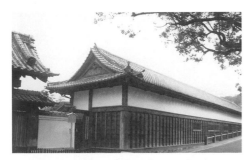

下屋敷的長屋　高知城下山內家

下屋敷為城主或家老的別邸，通常設於城外，建造龐大的長屋（多門）包圍著。

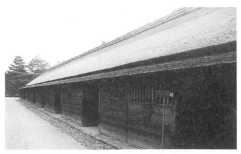

足輕長屋　新發田城下（新潟縣）

稱為長屋（多門）的共同住宅提供給步兵居住。這座長屋長達四十四公尺，區隔出許多住戶。

205

開設町人地

為了聚集町人，町人地執行了建地廉價讓渡和優遇稅制等。信長在安土城下實施的樂市樂座＊，也是聚集町人的一種手段。另外，在大名轉封等時，會要求有力商人和有能職人一同前往新領地。

以町家為城牆

在町人地裡會建造町家，町家通常樓高二樓，家的正面牆面正對著街道，和隔壁鄰居之間幾乎沒有空隙。這種町家的特色，就在於其守城防衛的功能。

主要的街道會穿過城下町，其街道兩側會密集地建造町家。

穿過街道侵入城下町的敵軍，會被兩側的町家遮蔽住視線，非但很難接近城中心，就連想從縫隙中窺探狀況都很困難。再加上街道如果在途中轉好幾次彎，視野就完全被阻礙，侵入城下町的敵軍，此時就宛如甕中之鱉，難以脫逃。

依照這種軍學上的考量而建造的城下町為數不少，現在也還可以看到許多街道頻繁彎曲，留有往日風情的街道。

簡單的說，町家就如同是道蜿蜒的城牆，豎立在穿過城下町的街道兩側。

因此，城下町的構造首先在接近城中心有侍町，其外側為呈帶狀連續的町人地，再往外又是侍町（大部分為步兵等身分低微者的長屋，和重臣們的下屋敷）。侍町就像三明治的外層，將町人地前後包夾起來。

為了更加慎重，城下町的入口，也就是穿過町人地的街道進入城下町的地方，會建造和城門同等的總門，或者加上土壘建造虎口。這種虎口因為街道彎曲，妨礙視線，所以又稱為升形，但是這往往也成為交通的阻礙，所以在明治以後皆已徹底被拆除。現在已經看不到實際的例子，如果覺得哪條路有頻繁的彎道，那裡可能就是舊時的升形遺跡。

町家與家業

町家可以讀為「Chou-ka」，或者「Machi-ya」（這時也可以寫作町屋），意思是指在城下町或宿場町等町中的家。因此，和該戶的家業並沒有直接關係。如果居住的是商人，可能兼營店鋪，如果住的是工匠，就可能兼為工作場所。當然，也可能有作為純住宅，不在此經營家業的人家。

家業的不同，除了看板之外，從町家的外形和隔間上，幾乎看不出任何差異。一般的隔間相當單純，從外側到內側皆為土間，在其單邊排列房屋。最外側的房屋為店面，不管是酒店或旅館，都是同樣形式。

206

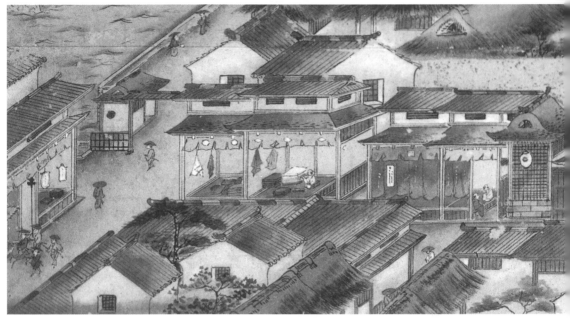

排列在街道上的町家　廣島城下屏風畫（部分）廣島城藏

描繪江戶時代後期廣島城下的屏風繪畫，可以由此了解東西向貫穿城下町的西國街道兩側排列的町家光景。町家皆為「廚子二階」這種低矮的兩層樓建築，一樓為店面，販賣種種商品。店的內側建有白牆土藏，可看出當地的繁榮。在這裡描繪的街景，已經在原爆中消失，但戰後重建復興，成為廣島第一的商店街。

町家　川越城下（埼玉縣）大澤家住宅

1792年（寬政4年）所建的町家，是外牆為厚塗籠、屋頂採瓦葺的防火構造。在數次燒遍川越城下的大火中，依然倖存至今。這種狀似土藏的町家，稱為「藏造」。

町家　弘前城下（青森縣）
石場家住宅

江戶時代中期的建築，高度低矮的廚子二階，為江戶時代町家的特徵。城下町的町家房屋、土地等正面的寬度（間口）相當大。屋頂的斜度徐緩，為雪國町家的特徵。

專欄

町家的構造

町家為低矮兩層建築

　　町家最大特徵，就是面對街道而建。街道的總長度有限，因此，要在此建立多數町家，面對街道的建地寬度就會相當狹窄，只能有二間半（約四點五公尺左右）。不過建地深度上空間比較寬裕，經常可以看到深度為間口的五倍以上，超過十倍的也並不稀奇。街道兩側便排列著這種稱為「鰻魚寢床」的細長長方形建地。

　　建地的寬度狹窄，所以町家必然會和鄰家之間緊密相貼，不留空隙。而為了有效利用狹窄的建地，通常為兩層樓的構造。但是二樓部分和現在的住宅相比，挑高相當低。

　　江戶時代町家這種低矮的二樓，稱為廚子二樓。進入其中後會發現，屋樑極低，幾乎要撞到頭，這也是町家獨有的特色，因為町家前面為大名行列會通過的天下街道，從二樓俯瞰大名相當無禮，因此當時禁止町家住在二樓，低矮的二樓只能夠當作儲藏室。到了明治時代，可以建築像現在一樣高度的二樓，所以光從外表，就可以判斷町家屬於江戶或明治時期。二樓低矮者為江戶時代，較高者則為明治時代以後的建築。

町家為防火構造

密集排列的町家,很容易在火災中延燒。1657年(明曆3年)的江戶大火(振袖火災)中江戶城下完全燒毀,就是因為當時町家許多皆為茅葺或柿葺(以薄板葺的屋頂),因此屋頂的防火為防止大型火災的第一步。

1660年(萬治3年)時,江戶市內頒布了一則無理的官方命令(御觸),為了防火,命令町家在茅葺屋頂上塗土,在柿葺上覆蓋牡蠣殼,或者種草。即便如此,還是經常在大火災中有町家延燒的現象,終於在1720年(享保5年)江戶大火中,解除了以往因為奢侈而加以限制的瓦葺和「塗家」(塗籠家),之後反而加以獎勵甚至強制。

町家特徵之一為其防火構造,二樓外牆以土塗籠,屋頂為瓦葺。藉此,延燒的危險大幅地減少。

另外,與鄰家相接的屋頂兩端像土牆一樣築高的「卯建」*,據說也是防火對策之一,但自古以來卯建也是茅葺,目的並非防火,而是防止雨水落在和隣家之間的空隙。

*譯註:防火短牆,建在房屋第一層的房簷上,塗有白色灰泥的部分,原本做為相鄰房屋之間所設的防火牆,在巨商的宅第中,甚至裝上了裝飾瓦,以顯示其豪華。

面對城下町街道的町家 尼子清松氏藏

描繪1654年(承應3年)廣島城下街道排列的繪圖,面對街道排列著長方形的町家建地。町的十字路口設有木戶(町門)。

建造街道和港口

開通街道

開通街道

街道不管在任何時代，控制交通要衝，是城的重要功用之一。若為中世山城，便會選擇可以俯瞰通過領內特別重要的地方築城。近世除了陸路之外，海路也相當受到重視，如何能夠同時抑制這兩者，為築城時的一大考量。

近世城郭的土木工程越來越趨大規模，也當然開始隨意改變中世以來的主要幹道位置。中世的主要幹道多半順應著地形而蛇行，而且寬度狹窄，能有約六十公分已經算寬。近世的城下町雖然會在中途故意彎折為直角，但是道路多半為直線，寬度也相當充裕，達到四至十公尺，成為名副其實的「馬路」。這些馬路成了連接他國的街道。順帶一提，當時只要出了城下町一步，街道的寬度就會縮小為兩公尺左右。

開通街道的方法

在軍事上或經濟上抑制街道最好的手法，就是讓街道穿過城下町中，如此一來就可以完全掌握住街道。街道兩側緊密排列建造町家，在軍事上可以阻礙敵軍觀察城的中心部，大幅限制敵軍行動。而在經濟上這條寬廣的馬路亦有利於商業活動的進行。

在城下町開通街道時，重要的是要通過城的正面，

街道不管在任何時代，控制交通要衝，是城的重要功用之一。若為中世山城，便會選擇可以俯瞰通過領內，近世的平山城或平城，則會選擇自中世以來的主要幹道中，近世除了陸路之外，海路也相當「往還」（通往其他領地的主要幹道）的山或丘。

也就是正門（大手）那一方。不管在軍事上如何有利，也不能通過後方的後門（搦手）。近世的城郭首重其城主權威之象徵的角色，所以必須要讓人看到城正面的氣派氣勢。

另一項應注意的是街道是穿過城內、還是穿過城外。穿過城內時，儘量在外郭中穿過較長距離，以求可以將最多數量的町家收容在城內。如此一來，在戰時町家將可發揮防守之效。

穿過城外時，應在外壕溝附近並行通過，使街道兩側的町家行列和外壕溝之間不出現空地。實在無法避免，產生空隙時，便可以在其中塞入一部分侍町。另外，考慮到戰時，街道通過城外，最好築起包圍城下町全體的護城河（總堀）或土堤，作為防禦措施（總構），以保護城下町。

江戶圖屏風中
描繪的東海道（部分）
國立歷史民俗博物館藏

211頁左邊為品川的驛站（宿，位於交通要衝，具有住宿設備或提供運輸人馬的聚落），自此往右直到江戶城下為東海道。由於年代久遠，背景為十七世紀中期，町家大部分都還是柿葺屋頂。210頁左邊附近為新橋，其右方進入江戶城的外郭，街道兩旁的町家也更加氣派。尤其是新橋右邊的町家樓高三層，外觀宛如三重櫓，不過後來就禁止三層建築了。210頁右端為京橋，這幅屏風一直延續到右邊的日本橋（201頁插圖）。

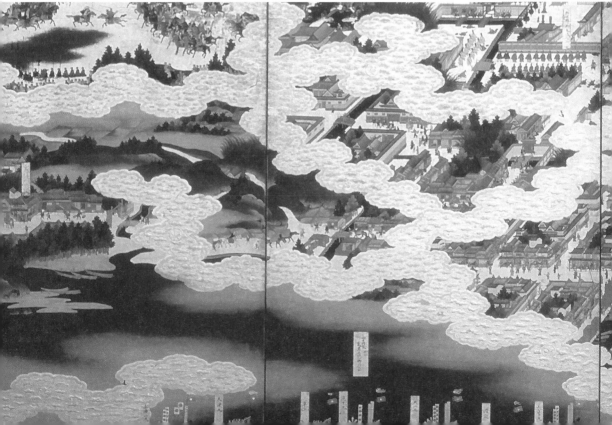

建造港口和舟入

江戶時代物資的搬運以水運為中心，當時的陸路狹窄，即使主要街道在山區也僅有約兩公尺的寬度，再加上載貨的車無法通過山路，只能靠馬或人來背負，所以如果要將大量的年貢米搬運到江戶或大坂去販賣，或者搬入城內或城下町的生活必需品，就必須整頓好水運航路，尤其是海運。

決定城地時，有堅固的要害固然相當重要，但在近世為求城下町能有繁榮的經濟活動，更需要考慮水運的便利性。因此，本身即面海的海城，或者城下町面海的城相當討好。或者是在大河河口附近或川邊土地築城，利用河川作為水運航路的例子也很多。海城的例子以海象穩定的瀨戶內海最多，例如赤穗城（兵庫縣）、三原城（廣島縣）、高松城、今治城（愛媛縣）、宇和島城（愛媛縣）、臼杵城（大分縣）等，日本代表性的海城比比皆是。在海邊築城，以城下町為港灣都市的城，以江戶城為首，遍及全國各地皆有，現在的大都市多半都是由此種城下町發展而來。反過來說，完全沒有考慮到水運的城下町，僅有內陸的部分山城。

當時的大型商船為木造的辯才船（大者俗稱千石船）*，無法像現在一樣直接靠岸在港邊的岸邊，商船裝載的貨物要以小船運到岸邊。為了確保無論漲退潮都能從小船卸載貨物，在港邊築有「雁木」這種石造階梯般的岸壁，這是應用了城中攀登城牆的雁木而有的構造。

另外，瀨戶內的大名在街道尚未整備的江戶時代前期，前往江戶進行參勤交代時利用船隻，因此築有舟入，停泊大名乘坐的御座船（譯註：天皇、將軍、大名等，貴人所乘坐的船）。舟入是一種港口，專指狹窄的水面深入陸地的港口。今治城將舟入設於城內，但許多城皆設於城下町邊緣，在其附近設置船員（水主）居住的街區。御座船是帶有裝飾的軍船，大小只有大型辯才船的一半以下。

*譯註：「辯才船」是日式船隻之一，江戶時代由於海運興盛而遍及全國，其特徵為船首的形狀和兩側的欄杆，主要結構為一根船柱加上一張橫帆，航行性能和經濟性均佳。

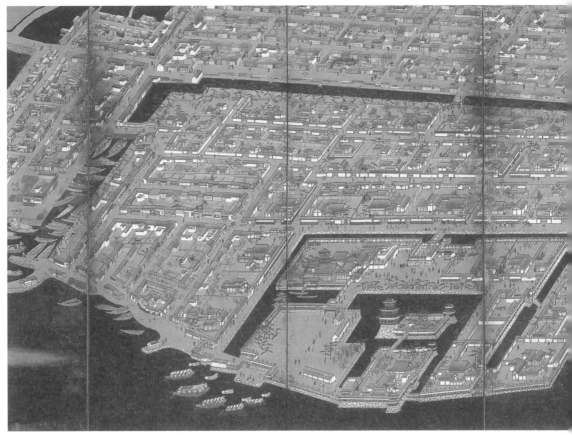

高松城下圖屏風（部分）香川縣歷史博物館藏
高松城從前是面對瀨戶內海的海城。圖左下方可以看到高松城主的御座船，右方為舟入。

宇和島城黑門櫓的泊船場（明治時期）照片／宇和島市教育委員會

宇和島城為築城名家藤堂高虎最早建築的海城，城內設有泊船場（港），並建有直接面對泊船場的長屋門黑門（照片左邊看到的入母屋造為其端部）。為了守護泊船場，黑門櫓（中央的二重櫓）突出海面而建。櫓的對面為從海進入泊船場的入口。現在已經填埋為一般街道，沒有一點往日的痕跡。

專 欄

守城機關──町的木戶

　　江戶時代的城下町為防犯功能完備的都市。城下町的各個重要地方都設有木戶（町門），由木戶番來管理。木戶中以設於城下町入口的總門守備最為嚴密，許多城都在此建造與城門完全相同的高麗門，甚至以石垣和土壘建築升形。即使是較為簡單的形式，也至少建有冠木門。若是城下町完全納入城內的地方，外郭的城門本身即為總門。

　　穿過總門踏入城下町之後，街道兩側挾有緊密相併的兩層樓高町家，一直到城下町另一側的總門，都持續著一樣的狀況。城下町中由街道向左右分枝的岔路，也都建有小型木戶。在特別嚴謹的城下町中，城下町內的每個過口（用現代的說法來說就是每一個十字路口）都建有木戶，可以說放眼望去盡是木戶。當然在町人地和侍町的交界處也有木戶，並且規定不管是町人或者侍，或無特別需要應儘量避免通過木戶。另外，一進入侍町裡就沒有木戶，僅在町人地徹底的設置木戶管理。

　　城下町的木戶並不是蓋了就算數，每天都得要定時開關。日出而啟，日落而閉，以城內太鼓聲為準，同時開關。和城內的城門一樣。

　　木戶在夜間會關閉，因此半夜不可能通過城下町。另外，夜間如有急用需要通過木戶，必須向木戶番說明理由，簡直像禁止夜間外出的戒嚴令一樣。不過如果城下町遭到祝融肆虐，這些木戶可能成為避難時的阻礙，所以到了江戶時代中期以後，漸漸開始撤除。

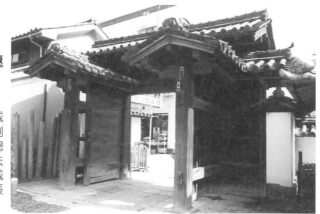

城下町的總門　赤穗城下（兵庫縣）**現花岳寺山門**

城下町的入口總門，和城門的形式相同，在這個例子中採用的是高麗門。總門邊上掛有高札（記載法令的立札），旅人進入城下町時，想必相當緊張吧！

五、城的歷史及地方特色

國家都城的誕生

六九四年（持統天皇八年）遷都的藤原京，還有七一〇年（和銅三年）遷都的平城京等，都是模仿中國古代都市長安和洛陽的都城。本來應該以既高又堅固的羅城（包圍古代都市的城壁）從四面包圍，但和中國的羅城相比規模較小，平城京只有正面的南側有城牆，中央築有知名的羅城門。日本的古代都城並沒有防衛都市的功能，稱不上是城。真正的羅城，還要等到很久以後，豐臣秀吉在京都周圍築起御土居（在北野天滿宮附近有部分現存遺跡）時才出現。

經營東北的上古、古代城柵

從新潟縣到東北地方，分布著由朝廷所築的上古、古代的城。最早始於六四七年（大化三年）在新潟縣北部海岸所築的停足柵、隔年的磐舟柵，到平安時代前期為止的期間，逐漸北上，陸續築有出羽柵（山形縣）、多賀城（宮城縣）、秋田城（秋田縣，移轉出羽柵而來），膽澤城（岩手縣）、志波城（岩手縣）、德丹城（岩手縣）等。膽澤城是八〇二年（延曆二十一年）、志波城則是在隔年，由有名的坂上田村麻呂所築。這些城一般是號稱「征討蝦夷」，也就是律令國家侵略東北時的基地以及統治所用的城，稱為城柵（當時的城在日文讀音似乎和柵一樣，為「Ki」）。

這些城柵通常會設有築於丘陵上的平地、邊長數百公尺到一公里的方形外郭，在其中央設置方形內郭，配置行政機構等建築物。從挖掘出的例子看來，經常有以夯土（土壁的一種，基底部厚度為兩到三公尺）作為城牆者，不過將角材和圓木呈列狀緊密排列，設置一種木柵來代替夯土也並不少。重要處所建有物見櫓。防備性能並不太高，若說是一種武裝化的行政機構，或許比較容易了解。

城柵　多賀城 （製圖：山田岳晴）

城的歷史——【中世城館（十三世紀到十六世紀）】

中世城郭的出現

平安時代前期以前建築的城，都是由朝廷進行的國家事業，相對之下，其後便轉為主要由武士進行的私人築城活動。中世唯一可以稱得上是國家規模的築城，就是鎌倉時代後期，一二七六年（建治二年）為了抵禦蒙古來襲，幕府在博多灣沿岸建築的石築地（被稱為元寇防壘的石垣）。中世城郭中幾乎沒有使用石垣，這個石築地可說是個特殊例子，就像是日本版的萬里長城一樣。

武士築城的知名古例如安倍氏的衣川柵（岩手縣）和廚川柵（岩手縣），可回溯至十一世紀平安時代中期。這些城如同字面，是以木柵防衛的城，根據《陸奧話記》記載，廚川柵是在河岸的河階上築柵，在柵上建樓櫓（物見櫓），河川和柵間也挖有空壕溝（隍）。東北地方是個特殊地域，同時具有武士築城和朝廷城柵，但如果將安倍氏的城視為特例，一般來說，武士築城可歸屬於鎌倉時代以後的中世城郭，這樣區分或許比較清楚。

中世城郭在數量上呈現壓倒性的多數，但城的規模和構造遠比古代退化，顯得較不堅固，和後來出現的近世城郭，更有著天壤之別。中世築城者大部分為武士，尤其是從南北朝到室町時代的中世築城盛期，主要都是由本地武士和土豪等在地領主進行築城。中世的在地領主和近世大名相比，經濟上遠遠不及。所以每座城的城兵人數也明顯地較少，很多城都只有數十人左右。另外，中世城郭有很多是建在山上的山城，其中大部分都是準備當做非常時期逃匿之用。

在山城的生活很不方便，所以大部分城主平時都住在城下居館。這些居館會設在建有山城的山麓（根小屋），或者稍微有段距離的平地，在周圍環繞土壘（土居）或壕溝（有水壕溝也有空壕溝的例子）等，為武裝化的住居。廣義地來說，這也包含在城的範圍裡，現在都把山城和居館合稱為「中世城館」。至於居館，每個地方的稱呼都不一樣，有屋形（館）、館、土居等稱呼。

另外，近年的研究指出，還有一種名主階級*所持有的城，在中世山城中規模特別小，例如說城郭只有一個的小城即為其例。名主持有的城，應為戰火波及村落時，村人逃難的避難所。

中世城郭中占大多數的山城，一般的形式是在山上連接山脊，連起數個呈梯田狀的小曲輪，在重要處所配置空壕溝或土壘，但也有利用河岸河階或低矮小丘，類似近世平山城或平城的形態。無論何種形式，皆僅在部分使用石垣，多半用來固定土壘或裝飾虎口（曲輪入口）旁。中世的野面低矮石垣幾乎沒有防備性能，反倒是天然斷崖或者是人為加工後所形成的陡急懸崖（亦稱為切岸），要來得堅固許多。

而由於位於山上的城很多，很難應用水壕溝，所以幾乎都使用空壕溝。壕溝的配置也和近世城郭不同。近世城郭為平城或平山城，所以壕溝設於平地，包圍住曲輪或城周圍，但是位於山上的中世山城則為截斷山脊的堀切，或者縱向區隔山斜面的豎堀，無法成為圍繞城郭周圍的形態（仍有少數例子存在，稱為「橫堀」加以區別）。城內的建築也多半為使用掘立柱類似小屋的形態，城中有使用礎石的道地建築者，為極少數的例外。當然當時還沒有天守，也沒有城下町。

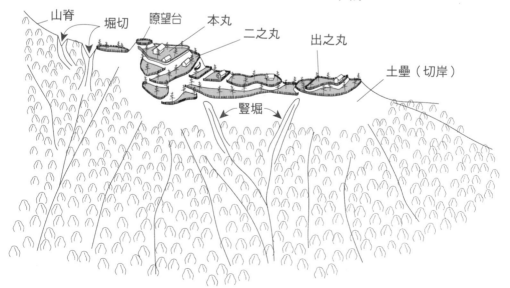

中世城郭　河後森城（愛媛縣）
平地為城郭，以壕溝切區隔。

中世山城　吉田郡山城（廣島縣）
本城　（製圖：山田岳晴）

山脊　堀切　瞭望台　本丸
二之丸　出之丸
土壘（切岸）
豎堀

戰國大名之城

到了室町時代後期，因迫使隣近領主歸順而強大的領主以及戰國大名，紛紛建築了大規模的中世城郭。築城時選擇的是相對高度較高的山，有的城郭數量也超過百個。隨著戰亂的常態化，城主居館納入山城內的例子也變多了。石垣和建築物都整頓得更有規模。

北條氏的小田原城（神奈川縣）、上杉氏的春日山城（新潟縣）、六角氏的佐佐木觀音寺城（滋賀縣）、淺井氏的小谷城（滋賀縣）、尼子氏的月山富田城（島根縣）、毛利氏的吉田郡山城（廣島縣）等，就是幾個代表性的例子。

不過武田信玄並沒有建築大型山城城郭，他平時住在平地的居館躑躅之崎館（山梨縣），為了戰時之用，另設有要害山城，像武田信玄這樣因襲舊有方式的戰國大名，也越來越少。

中世的居館
一乘谷朝倉館（福井縣）

中世時會分別建造山城和居館。山城是非常時期的避難所，同時也是對領地內居民和鄰近領主宣示自己統治權力的象徵。

（製圖：山田岳晴）

中世的石垣　長岩城（大分縣）

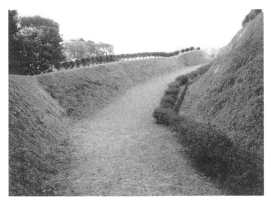

中世的土壘　山中城（靜岡縣）

城的歷史——【近世城郭（十六世紀後期到十九世紀）】

近世城郭的出現

室町時代末期從東海地方到近畿地方戰亂紛擾，對近世城郭的誕生產生極大影響。為了因應戰亂，城的建築出現了大幅改善，一五七六年（天正四年）織田信長所築的安土城（滋賀縣），可以說是正式近世城郭的完成型。

信長的出身地尾張地方（愛知縣西部）有著寬闊的濃尾平野，從中世開始出現許多城就建在極低的山丘或平地上，為近世平山城或平城出現的搖籃。信長初期的居城清洲（須）城（愛知縣）就是這種典型的平城。

另外，六角氏所築的佐佐木觀音寺城中，大量使用中世城郭裡極為少見的石垣，松永久秀的多聞城（奈良縣）首次繞有多門櫓，甚至建有天守級的大櫓。

集結這些近世城郭要素完成了近世城郭的就是信長。信長和他的武將們為了收容日益強大且常備的軍隊，捨棄了可用面積有限的中世山城，以近世城郭廣大的平山城和平城作為居城。秀吉的長濱城（滋賀縣）和姬路城（兵庫縣）、明智光秀的坂本城（滋賀縣）和丹波龜山城（京都府）等，就是在安土城前後所建築的城。城的中心部使用大量石垣，本丸建有天守，城內建築正殿作為城主居館，為近世城郭的形式。建設城下町也是從這段時期開始的。

安土城在一五八二年的本能寺之變後，在混亂中燒毀成為廢城，近世城郭普及至全國，可以說是靠著繼承信長之位的秀吉。一五八三年（天正十一年）秀吉開始建築大坂城，當時實施天下普請，將工程分配給諸大名負責，一五八五年（天正十三年）五重天守竣工，出現了遠超越安土城的近世城郭。接著，在京都市中建築聚樂第，作為在京都的宿館。天下普請對築城技術的發展和普及有很大的影響。而近世城郭隨著秀吉的一統天下，也急速擴展到地方，一五八五年（天正十三年）起有羽柴秀長的大和郡山城（奈良縣）；一五八八年（天正十六年）起有生駒親正的高松城；一五八九年（天正十七年）起有毛利輝元的廣島城；一五九〇年（天正十八年）起有宇喜多秀家的岡山城；一五九二年（天正二十年）起有蒲生氏鄉的會津若松城（福島縣）等，近世具代表性的大城郭紛紛開始動工。但是，這些工程因為秀吉在文祿、慶長○○年（慶長五年）關原之戰前。這期間秀吉實施天下普請，陸續完成了一五九一年起建的肥前名護屋城（佐賀縣）和一五九二年（文祿元年，天正二十年十二月八日改元）以及一五九五年（文祿四年）起建的伏見城（京都府）等等。

222

在這裡值得特別注意的是，近世城郭正式在全國興築，約略要等到秀吉統一天下後，此時已經失去體驗實戰的機會了。曾在實戰中使用的，是在此之前建造的中世城郭，而中世城郭大部分都曾有守城或失城的歷史。相較之下，近世城郭中有過實戰經驗的城，例如關原前哨戰中的伏見城、大津城（滋賀縣）、津城（三重縣）、上田城（長野縣）等，多半是以多數攻城軍隊，對抗由少數城兵守備的城，所以無法發揮原本的防備能力，除了上田城以外，皆開城投降。

關原之戰以前建築的近世城郭，在關原之戰後進行了大幅改修，因此現在很少能看到創建當時的部分。例如在岡山城中僅有本丸東半部的本段石垣，在廣島城只有本丸的一半石垣，秀吉的大坂城和伏見城則完全消失。關原之戰時廢城的肥前名護屋城和竹田城（兵庫縣）等，則是保存良好的重要範例。

另外，關原以前建築的天守現在一座也沒有留來，只有一五九七年左右竣工的岡山城天守和一五九八年左右竣工的廣島城天守，好不容易留到一九四五年（昭和二十年）的戰災之前。其他秀吉的大坂城天守和肥前名護屋城天守外觀，只能從屏風繪中得知。信長的安土城天守內外狀況僅在《信長公記》*中有所記載。此外，也有少部分的城郭建築在《信長公記》*中有所記載。此外，也有少部分的城郭建築包含天守進行移築改造（例如彥根城天守和太鼓門、姬路城土之一門等），但沒有一座完整保留著當時的景況。因此，現存的近世城郭，可以說幾乎都是關原以後所建。

＊譯註：《信長公記》是部半傳記式的回憶錄，由織田信長舊將太田牛一（和泉守）所著。內容主要描寫戰國時代名將織田信長與其父織田信秀的生平事蹟，全書共16卷。

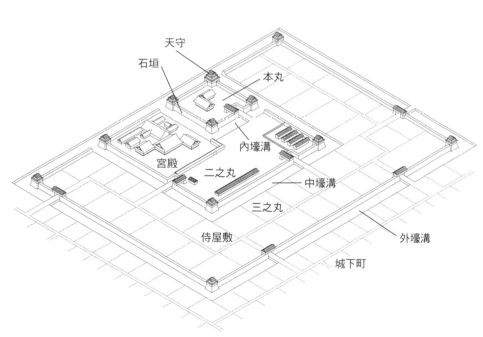

天守
石垣
本丸
內壕溝
宮殿
二之丸
中壕溝
三之丸
侍屋敷
外壕溝
城下町

近世的平城（製圖：山田岳晴）

慶長的築城極盛期

在關原之戰的戰後處理中，進行了全國性的大名配置變更（轉封），同時屬於東軍（德川軍）大名的俸祿大幅提高，因此促成了全國性的築城極盛期。增俸的外樣大名大部分在中國、四國、九州地方獲得廣大的新領地，有了幾乎倍增的俸祿後，開始新建相應的大城郭作為居城，或者把關原以前的舊城進行大幅翻修。所以關原以後的慶長築城盛況，是以西日本為中心而開展，同時也在西日本和東日本的近世城郭規模及形式上，留下很大的差異。築城盛況延續到一六一五年（慶長二十年，元和元年）大坂夏之陣，大約持續了十五年，同年因為幕府公布武家諸法度，禁止城的新建或增改建，方替盛況期畫下了句點。

現在在全國各主要都市所見到的近世城郭，大多都是在慶長築城極盛期創建、或者進行根本改造的城。在此極盛期之間，有石垣建築技術的發展（隅部算木積的完成、石垣斜面回彈的弧度）和新式層塔型天守（之前為舊式望樓型天守）的開發，土木建築技術產生了飛躍性的進展。新式技術以德川家康的天下普請為媒介，同時傳給全國的大名，應用在各自的居城中。德川家康實施天下普請的城郭，有伏見城重建、加納城（岐阜縣）、彥根城、江戶城、駿府城（靜岡縣）、篠山城（兵庫縣）、丹波龜山城重建（京都府）、名古屋城、高田城（新潟縣）等多數，動員了全國大名進行工程。這些三天下普請中，龜山城、篠山城等為包圍豐臣秀吉之子秀賴居住的大坂城之要衝，名古屋城也具有對大坂城戰略上的功用。

這個時期外樣大名進行的築城（創建和大幅翻修）工程，較知名的代表例子有加藤清正的熊本城、鍋島直茂、勝茂的佐賀城、黑田孝高、長政的福岡城、細川忠興的小倉城（福岡縣）、加藤嘉明的伊予松山城、藤堂高虎的今治城（愛媛縣）、山內一豐的高知城、毛利輝元的萩城（山口縣）、堀尾吉晴的松江城、森忠政的津山城（岡山縣）、池田輝政的姬路城、藤堂高虎的伊賀上野城（三重縣）、伊達政宗的仙台城、佐竹義宣的久保田城（秋田縣）、津輕信枚的弘前城（青森縣）等。福島正則的廣島城和小早川秀秋的岡山城，則是進行了增修。

記載此時代的築城盛況者，有《鍋島直茂譜考補》的記述極為有名，講述完一六○九年（慶長十四年）佐賀城天守竣工後提到：「今年日本國中之天守，為數二十五。」可見這個時期全國的城中都紛紛興建天守。另外在《當代記》中一六○七年（慶長十二年）八月的記事也提到：「此來二、三年中，九州、中國、四國等，時有聞城普請。」一六○九年五月，德川家康來到岡崎（愛知縣），根據《慶長見聞錄案紙》的記載，家康聽說

慶長時期建築的現存天守

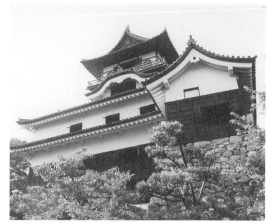

犬山城天守　1601年（慶長6年）

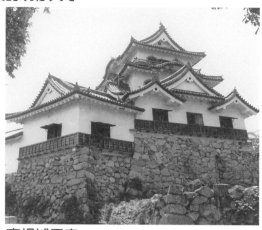

彥根城天守　1606年（慶長11年）

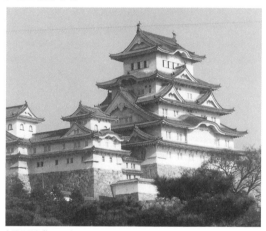

姬路城天守　1608年（慶長13年）

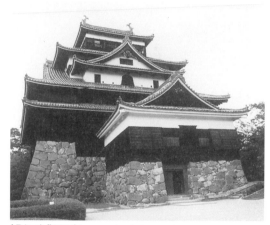

松江城天守　1611年（慶長16年）

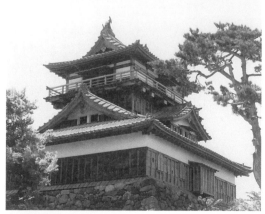

丸岡城天守　慶長末期

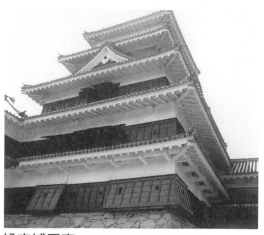

松本城天守　1615年（慶長20年）左右

現存慶長時期建築的櫓

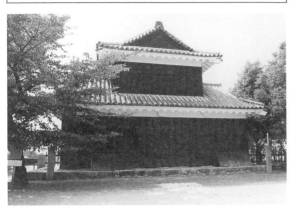

伊予松山城野原櫓

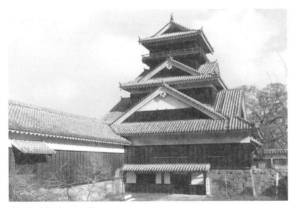

熊本城宇土櫓

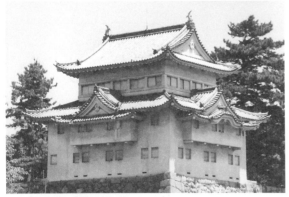

名古屋城西南隅櫓

「中國、四國的大名於各處進行城普請，皆極堅固」，相當不悅。上述記載說的都是西日本外樣大名的城普請盛況。

慶長時期雖然還沒有明確規範大名城普請的法令，但因為建築新城而讓家康不悅的廣島城主福島正則，在一六○九年（慶長十四年）七月寫給鹿兒島島津家久的書狀中便提到，要毀棄新城（應為廣島縣龜居城），向家康說明請求原諒：「遵從上意，一往如前奉仕普請。」從這個時候開始，加強對大名擅自修築新城的管制，「一往如前奉仕普請」此一依現狀凍結的政策，就成了不成文的規定。

另外，似乎也是以此時為分界，開始避建五重天守，例如津山城天守（參照一二七頁）將第四重屋頂以板葺，成為實質五重、名義四重的天守，而小倉城天守藉由應用唐造（南蠻造，參照一一八頁），省略了第四重屋頂，想必都是因為同樣的目的。黑田氏的福岡城、伊達氏的仙台城、藤堂氏的津城等，這些大藩的居城沒有蓋天守，也是因為顧忌家康，前田氏的金澤城在一六○二年天守燒毀之後，也沒有再重建。

226

專 欄

天下普請與藤堂高虎

　　城普請為兵役的一種，城主命令家臣城普請是理所當然的。像秀吉或家康這種得天下之人，便可動員諸大名實施天下普請，要求大名免費修築巨大的城郭。將天下普請利用到最極致的為家康，他在1600年（慶長5年）關原之戰中成為天下人後，便陸續下達天下普請的築城命令。在家康的天下普請中，工作最勤的就是藤堂高虎。

　　由藤堂高虎負責工程設計的天下普請之城，依照年代順序有膳所城（滋賀縣）、伏見城（京都府）重建、江戶城、篠山城（兵庫縣）、丹波龜山城（京都府）、大坂城重建，被譽為當代第一築城名家。丹波龜山城普請時，藤堂高虎將自己的居城今治城（愛媛縣）天守獻給家康，建造為龜山城天守（參照第7頁圖）。

　　藤堂高虎不僅善於工程設計，更是建築日本第一高石垣的大名；另外，更不能忘記他也是新式層塔型天守的創始者。1601年（慶長6年），他建造自己第一座天守宇和島城（愛媛縣）天守時，當然採用舊式的望樓型，但在1608年（慶長13年）建造完成的今治城天守，則是全國第一座層塔型，成為之後天守的規範。

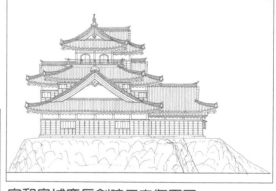

宇和島城慶長創建天守復原圖
現存宇和島城天守的上一代天守。
為具有複雜屋頂的望樓型。

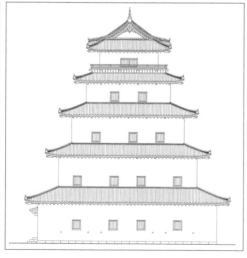

今治城天守復原圖 （復原圖：松田克仁）
全國第一座層塔型天守，1610年（慶長15年）移建至丹波龜山城（京都府）。

幕府對城的規制

一六一五年（慶長二十年）五月大坂城被攻陷，豐臣氏滅亡，同年閏六月幕府公布了一國一城令，七月公布武家諸法度，對諸大名的城開始嚴格管制。

一國一城令是指針對每一國（當時所稱的國，合併一到三國約為現在的一個縣）官方僅承認一個城，其餘的城皆要廢城，目的在限制各大名家只能擁有一個居城。如果一國由複數大名家分治，可依照大名家的數量保留居城，例如說伊予國（愛媛縣）便留有松山城、大洲城、宇和島城、今治城等四城。領有兩國以上的大藩，便適用一國一城的規定，例如藤堂藩便可以在伊勢國保有津城、在伊賀國保有上野城，雖然領有周防和長門兩國，但僅留下長門國的萩城，而毀棄了周防國岩國城也有像毛利藩這樣，共計兩城。

（山口縣）的例子。

一國一城令導致部分近世城郭（岩國城、丸龜城等）的廢城，而在此之前以支城角色殘存下來的中世城郭，除了極少數的例外，幾乎完全被消滅。這些支城經常被當作大名家臣的居城，支城的廢城，使得保有城郭成為藩主才有的特權，讓藩主和家臣的身分差異更加明確，帶來強化幕府體制的效果。站在這個角度看來，一國一城令未

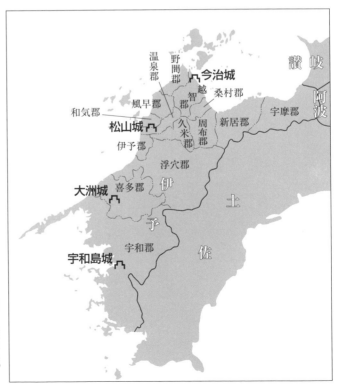

伊予國的四城

此四城在元和元年當時的城主，松山城為加藤嘉明、大洲城為脇坂安治、今治城為藤唐高吉、宇和島城為伊達秀宗。之後，松山城的城主改為松平氏、大洲城城主為加藤氏、今治城城主為松平氏。

名古屋城北面（戰前）

北面石垣上不僅沒有櫓，連土壁都沒有，幕府不允許新建土壁。
江戶時代還曾經發生農民游泳渡壕溝，從這沒有土壁的地方侵入
城中的事件。

必只對諸大名帶來不利。

武家諸法度是往後兩百五十多年間成為幕府主幹的法令。在法度中與城郭有關的規定僅有一條：「進行諸國居城之修補，必先言上，何況新建構營，斷應停止。」其中嚴格規定大名要修復居城時，有義務要事先向幕府提出，獲得將軍裁許後方可動工。更別說修築新城了，即使是既存的城，都禁止所有修復以外的

新工程。福島正則擅自修築廣島城（參照第六四頁）而在一六一九年（元和五年）因為違反法度被改易，是相當有名的事件。或許是忌憚幕府嚴厲的態度，甚至有外樣大名即使城破損了也不修復，放置不管（生駒氏的高松城和加藤氏的大洲城），一六二七年（寬永四年），幕府暗訪四國諸藩的《讚岐伊予土佐阿波探索書》中，便記載了這些城的破損狀況。除了暗訪之外，幕府也正式派遣諸國巡見使到諸藩監察，諸大名絕不可能祕密進行城普請。

武家諸法度在一六三五年（寬永十二年）改訂後（六四頁照片），石垣、土壘、壕溝的修復需要申請並獲得許可，而櫓、門、壁等，只要修復為原狀，便不需報備，但法度的統制力並未因此改變。

根據武家諸法度的築城規制，全國諸大名的居城凍結在元和元年時的狀況，之後只能重複著維持現狀的修復工程，直到明治維新。

一六一五年時未完成的部分只能就此放置，就連御三家之首的尾張德川家居城名古屋城，其北面也尚未完成，在欠缺櫓和土壁的狀況下，度過了江戶時代。

藤堂藩的伊賀上野城和津城，也都是未完成的城。

武家諸法度下的築城

武家諸法度一方面嚴禁築新城，但卻允許幕府因為政略上的需要建立不少新城。一六一七年（元和三年）起建的明石城（兵庫縣）和一六一九年（元和五

三重櫓林立的福山城（廣島縣）本丸、二之丸（明治初期）

年）起建的福山城（廣島城）就是其代表例。明石城是由小笠原忠真築城，福山城是由水野勝成築城，皆為譜代大名的城，這是為了防備西國的外樣大名。福山城甚至還有五重天守，為山陽地方數一數二的大城郭。在四國方面，為了取代遭到改易的生駒氏，讓親藩松平賴重坐上高松城主之位，命其監察西國大名，從一六六七年（寬文七年）開始進行高松城的翻修增建。在九州則從一六一八年起，松倉重政開始新建島原城（長崎縣），這與其俸祿不相符的大城郭，據說是因為寄望能藉此管制當地天主教，所以特別允許興建。

幕府所實施的天下普請依舊持續，燒毀的大坂城重建工程在一六一九年（元和五年）、一六二八年（寬永五年）、一六二四年（寬永元年）的大幅擴張在一六二四年進行。江戶城的增建工程則從元和到寬永年間不斷重複。當時的江戶、大坂兩座天守，為歷史上最大的天守，成為將軍家權威的象徵。

關東地方和東北地方的譜代大名及親藩居城，在一六一五到二四年、一六二四到四四年間進行大幅修建的也不少。例如川越城（埼玉縣）、宇都宮城（栃木縣）、水戶城、古河城（茨城縣）、鶴岡城（山形縣）、上山城（山形縣）等。

雖為外樣大名，但因轉封而喪失了與其俸祿相符的居城時，可以建築新城或者大幅翻修。寬永四年起丹羽長重的白河小峰城（福島縣）、一六四八年（慶安元年）起淺野長直的赤穗城（兵庫縣）、一六四二年（寬永十九年）山崎家治的丸龜城（香川縣）開始重建，即為此例。德川御三家的和歌山城，也因為轉封而從一六二一（元和七年）起開始擴張工程。

元和以後築城工程依然持續，但由於紙上軍學開始流行，出現了由軍學家擔任工程設計的赤穗城和平戶

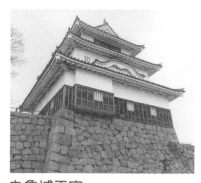

丸龜城天守
1660年（萬治元年）新建

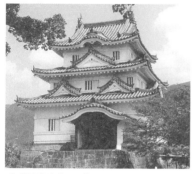

宇和島城天守
1665年（寬文5年）重建

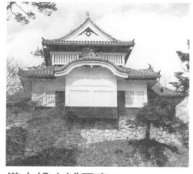

備中松山城天守（岡山縣）
1683年（天和3年）重建

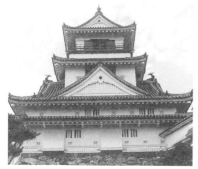

高知城天守
1747年（延享4年）重建

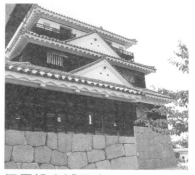

伊予松山城天守
1850年（嘉永3年）左右重建

武家諸法度公布以後建築的現存天守

元和以後建築的天守大部分都是重建（伊予松山城、宇和島城、高知城、松城、備中松山城、和歌山城、小田原城等），和代替天守的三重櫓（丸龜城、新發田城、水戶城、弘前城等），新建正規天守只有福山城或島原城等極少數的例子。

城（長崎縣）等，近世城郭越來越脫離實戰領域，這種傾向還影響到幕府末期的西式築城。

因為處於太平之世，所以建造天守的例子也變少了。一六五七年（明曆三年）江戶城天守在江戶大火中燒毀，接著寬文五年大坂城天守因雷擊燒毀，之後兩座天守都並未重建。一七五〇年（寬延三年）二條城天守也燒毀，幕府終於失去了所有天守。諸大名的居城天守燒毀後未重建的例子也不少，例如佐賀城、小倉城、府內城（大分縣）、津河野城（島根縣）、淀城（京都府）、岸和田（大阪府）、福井城、弘前城等的天守。元和以後新建築的城中，明石城和赤穗城僅建有天守台，並未興建天守，其他城通常乾脆放棄天守，興建代用的三重櫓。

專欄

江戶軍事學

　　描繪平安末期武將源義經奇襲作戰的《義經記》，或南北朝武將楠木正成以智謀在千早城、赤坂城（大阪府）將北條大軍玩弄於掌心的《太平記》，在室町時代末期皆被認為是軍事學的教科書。不過用現代的眼光看來，這就像是看完武俠小説後作為戰爭的作戰參考一樣。而到了江戶的太平之世，相當尊崇善戰的名將（山梨縣）甲斐武田信玄和越後（新潟縣）的上杉謙信，出現了研究這兩人戰法的江戶軍事學。

　　奉武田信玄為祖的為甲州（甲斐）流，奉上杉謙信為祖的則是越後流，這就是江戶軍事學的兩大流派。尤其是甲州流的教科書《甲陽軍鑑》，是記載信玄事蹟相當有名的著作，但據説是甲州流軍學實際的始祖小幡景憲所捏造。這兩大流派以下還有許多支派，例如北條流、山鹿流（以山鹿素行為始祖）、長沼流等六十餘派。當然，這些沒有實戰經驗的學者在紙上構思的學問，對於實戰並沒有多大功用，但畢竟是太平之世，也不會帶來害處，多半作為大名或武士增加教養的講義教材。

　　有些城築城時真正應用了江戶軍事學的理論。1648年（慶安元年）到一六六一年（寬文元年）所築城的赤穗坂（兵庫縣）最為有名，為小幡景憲的弟子近藤正純擔任工程設計。赤穗城反映了江戶軍事學的理論，石垣上有很多彎曲的橫矢掛。

　　另外，由山鹿素行指導工程設計的平戶城（長崎縣），在他歿後1704年（寶永元年）動工。平戶城的城壁也有頻繁的彎曲。幕府末期1849年（嘉永2年）命令築城的福山城（北海道），則為長沼流軍學者市川一學負責工程設計。

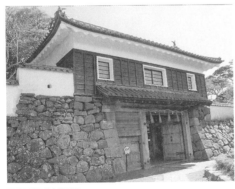

平戶城櫓門

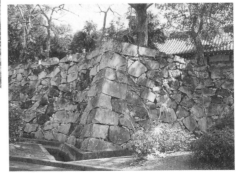

赤穗城石垣

城的歷史——【幕府末期、明治以後（十九世紀至今）】

幕末的築城

幕末時代外國船偶有來航，為了強化海防，幕府在一八四九年（嘉永二年）命令松前藩主松前崇廣和福江藩主五島盛政建造新城。前者建造福山（松前）城（北海道），後者建造石田城（長崎縣），兩者皆面海設置砲台，為日式城郭中帶有西方特色的新式城郭。

一八五四年（安政元年）締結了日美和親條約，因此需要加強條約中作為開港地箱館（函館）的守備，幕府在一八五七年（安政四年）開始建築五稜郭。根據荷蘭學的學者武田斐三郎的設計，以配置為星形的稜堡為主體，是仿效西洋軍事學的設計。一八六三年（文久三年）幕府陸軍總裁松平乘謨開始興建同樣的稜堡式龍岡城（長野縣）這些西式築城考慮到大砲的使用，因此並未設置可能成為大砲標的的高櫓。

此外，幕末期為了固守海防，也在重要處所興建了砲台，知名的有江戶幕府興建的品川台場（東京都）及和田岬砲台（兵庫縣）等。

明治廢城和之後的荒廢

明治維新是城郭劫難的開始。首先在維新之前，以雄偉著稱的大坂城本丸的櫓和城門，在德川慶喜撤離大坂城的混亂中完全燒毀。接著，在倒幕的戊辰戰爭中，會津若松城（福島縣）等也受到大砲攻擊，遍體鱗傷。

在整個江戶時代維持幕藩體制的權力象徵近世城郭，也因為明治維新後沒有需要，以其維持經費龐大當做理由，在一八七四年（明治七年）左右開始逐漸拆毀。城郭建築和正殿房舍也經常被拍賣，大部分都拆毀賣作新柴。現存的天守和櫓中，也有許多曾經被拍賣，足見當時破壞得有多麼徹底。

在此背景之下，一八七七年（明治十年）的西南戰爭中，西鄉隆盛對抗由新政府軍據守的熊本城，終究沒能攻破，但卻因政府軍的縱火，燒毀了天守等大部分的建築物。

不僅是建築物，石垣的石材挪為港灣或河川、鐵道工程之用的例子也很常見，甚至有像尼崎城（兵庫縣）或丹波龜山城（京都府）那樣完全被毀（龜山城在昭和初期重建本丸）的城。許多城跡充當陸軍鎮台或縣市廳舍等公共建築，拆毀石垣和填埋舊壕溝的現象一直延續到昭和（一九二六年至一九八九年）。城的外郭大部分都

成了市區街道。

一九四五年（昭和二十年）的空襲帶來莫大的損害，燒毀了許多在此之前勉強殘存的貴重城郭建築。

在此時失去的天守有廣島、福山（廣島縣）、岡山、和歌山、大垣（岐阜縣）、名古屋、水戶等七城，其他還有名古屋城本丸正殿和仙台城、宇和島城、大坂城、伊予松山城、府內城（大分縣）等，也都燒毀了櫓和城門。

因此，現存的城郭建築僅是以往的極小部分，幾乎可說是奇蹟似地存留下來。而現在的城跡也僅佔舊時城郭的一部分，從留下來的石垣也可看出明治以後改變的痕跡。

戰後的再興

有許多市民都希望能重建戰火中燒毀的天守，在戰災中燒毀的天守，除了水戶城之外，幾乎都用混凝土重建。重建活動早在戰前重建大坂城天守就已經開始，最普遍的是僅重現其外觀。除了在戰災中燒毀的天守以外，還有在西南戰爭中

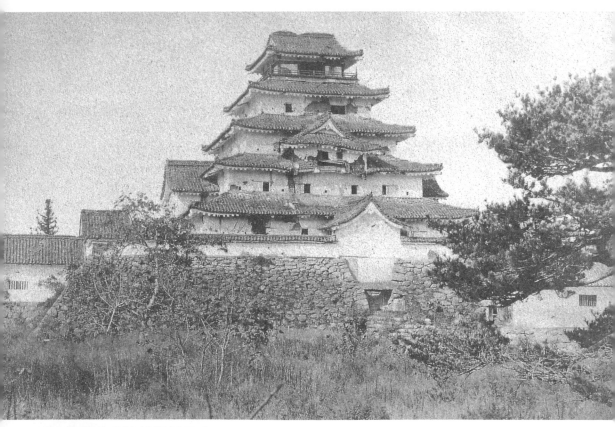

明治初期的會津若松城天守（福島縣）
戊辰戰爭時屋頂和外牆受到新政府軍激烈的砲火攻擊，三樓的突窗受到特別明顯的損傷。1874年（明治7年）拆毀。

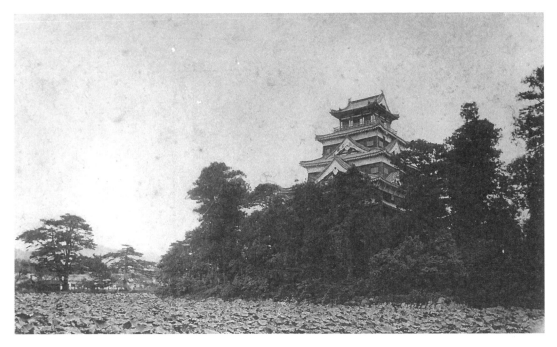

上　戰災前的廣島城天守 廣島市公文書館藏
下　原爆後的天守台 廣島和平紀念資料館藏

燒毀的熊本城天守，和明治初期拆毀的小田原城、岡崎城（愛知縣）等天守，再加上江戶時代因災害而喪失的小倉城、島原城等天守，都陸續以混凝土重建。甚至連唐津城（佐賀縣）及富山城這種原本沒有天守的城，都新建了天守。這些天守中，並未正確復原，或者單憑想像製作的，稱之為模擬天守。

近年來，包含內部在內，都力求正確的城郭建築復原，開始以木造進行天守、櫓、城門、御殿的重建。但是這些建築通常在細部並未正確地被復原。

235

城的地方特色

北海道地方

福山城本丸御門

北海道正式的近世城郭，只有一八四九年（嘉永二年）為了強化海防而大幅改建的福山城（松前城），和為了防備成為開港地的函館（箱館）在一八六四年（元治元年）竣工的五稜郭。這兩都是幕末以對外政策為目的而興建，共通點是皆以大砲為防備的主力武器。採用傳統近世城郭形式的福山城，和導入西式築城技術的稜堡式五稜郭，兩者的風格大相逕庭，不過都同樣是忠實反映了紙上軍事學的城郭建築。另外，全國的近世城郭普遍很少有實戰經驗，而這兩城均在明治維新的內戰中曾經被攻破，再次顯示紙上軍事學的無用。

北海道中相當於中世城郭的有十幾處「館」，這些館可說是從本州進出北海道的據點，另外還有原住民愛奴民族固有的四、五百處「砦」（chasi）。館通常為建築在小山丘上的單郭居館，或者具有數郭的小型山城，和本州的城沒有太大差異。

砦是一種城館，在愛奴語中有「包圍」的意思，利用山丘以空壕溝或土壘來防守的建築。從形態看來，應該可以稱為「城」，但實際上的用途相當多樣化，除了城以外也經常當作祭祀場或談判場來使用。作為城來使用最有名的砦，就是「染退砦」（Sibechari Chasi），在一六六九年（寬文九年）愛奴民族的一位族長沙牟奢允抵抗和人的暴行，這場沙牟奢允之亂中，愛奴民族便據守在這裡。砦的建築年代從繩文時期到近世，地理分布也遍及整個北海道，甚至遠及千島群島和庫頁群島。

釧路市留下的砦

東北地方

東北地方有石垣的城極少，以築土壘的城占了大部分。盛岡城和會津若松城（福島縣）還有白河小峰城（福島縣）這三城為東北地方石垣建築的三大名城，但和西日本的城相比，仍然相形見絀。就連佐竹氏的久保田城（秋田縣）和上杉氏的米澤城（山形縣）這些大藩的城都幾乎沒有石垣，伊達氏的仙台城和最上氏的山形城，也僅在重要處所使用少量石垣。

但西日本大部分的城在一六一五年（慶長二十年）大坂夏之陣之前，就已經完成了相當壯觀的石垣，但東北地方出現氣派的石垣，時間上晚了許多。盛岡城的石垣應是在一六二四到四四年（寬永年間）完成，白河小峰城的動工也是在一六二七年（寬永四年）。

東北地方的城裡很少有天守，現存的例子只有弘前城（青森縣）天守，但這也是江戶時代號稱三重城，代替天守的隅櫓。幕末時期東北地方剩下的正式天守，僅有會津若松城和盛岡城，盛岡城天守在創建當時稱之為三重櫓。其他城皆建築三重櫓來代替天守。仙台城、久保田城般的大藩城中也沒有天守，東北地方的五重天守僅有會津若松城一例，即使再加上弘前城因為落雷燒毀的五重天守，也不過兩個。

一國一城令（參照二二六頁）中禁止諸大名擁有居城以外的支城，但東北地方卻有不少並未廢城，允許例外存在的城。其中最有名的就是伊達氏領內的支城，在江戶時代稱為要害（要害屋敷），名義上並不是城，但實際上具有城的機能。這些城是改建中世山城而來，由數個小郭形成一城，具有中世城郭的設計特色。代表性的例子有岩出山城（宮城縣）、涌谷城（宮城縣）等。佐竹領下的橫手城（秋田縣），也作為久保田城的支城得以存續。

盛岡城的石垣

新庄城（山形縣）的土壘和水壕溝

關東地方

東日本有石垣的近世城郭極少，尤其關東地方更為顯著，稱得上石垣的只有在江戶城和小田原城（神奈川縣）才看得到。連將軍世世嗣居住的江戶城西丸，大部分也都是土壘，所以江戶城以外的城，沒有石垣也是理所當然的。

關東地方的城之所以少有石垣，是因為這裡不出產石材。在日本列島的地質圖上可以看出，只有關東地方異常地集中了洪積層，因此很難獲得花崗岩等城郭石垣用的石材。所以德川御三家的居城水戶城，也就捨棄石垣勉強以土壘代替。

關東地方的近世城郭普遍沒有天守，留到明治維新時的正式天守，僅有三重四階的小田原城天守。其他城皆架設三重櫓來代替天守，例如水戶城、高崎城（群馬縣）、川越城（埼玉縣）、古河城（茨城縣）等。

而江戶城畢竟是將軍之城，歷經家康、秀忠、家光三代將軍的創見和改建，為史上最高的五重天守，但在一六五七年（明曆三年）大火中燒毀後，自此並未重建。

撇開江戶城不談，關東地方天守以外的城郭建築和西日本的大城郭相比，也顯得規模較小。關東地方並無有力外樣大名的城，多半集中親藩或者俸祿較高較低等譜代大名的城，幕府並不認為這些城會具備戰略上的重要性。因此，這些城的櫓數很少，很少有超過十棟的城。

在城郭建築和石垣方面雖然屈居下風，但關東地方的近世城郭卻有較多配置複雜土壘和水壕溝、設計巧妙的平城，以及相對高度較低的平山城名城。例如岩槻城（埼玉縣）、川越城、忍城（埼玉縣）、高崎城、宇都宮城、土浦城（茨城縣）等。

此外，較特別的城還有中世時為全國最大平山城的北條氏小田原城。其壯觀的總構為近世城郭的前身。秀吉為了攻下小田原城所建的石垣山城（神奈川縣），為東日本第一座石垣建築的西國風平山城。

岩槻城的土壘和空壕溝

甲信越、北陸地方

平城比例高的地方，為中部地方的北部。具有廣大越後平野和高田平野的新潟縣會有新發田城、長岡城、高田城這些平城中的名城，並不令人驚訝，但一向給人多山印象的其餘五縣，其近世城郭多半也是平城，這就有些意外了。長野縣中松本城、高島城、松代城、龍岡城為完全的平城，高島城甚至是浮在諏訪湖上的水城。一向被認為是山城的高遠城和上田城，也是因為建在河岸河階（平地被大河沖削的地形）的斷崖，所以看來像座山城，但其實從不靠河川的另一邊看來，則是座平城。

北陸各縣的近世城郭雖少，但富山城、福井城、小濱城（福井縣）、小松城（石川縣）等皆為平城，小濱城更是靠日本海側少有的海城；少數的平山城有例如金澤城、丸岡城（福井縣）、甲府城（山梨縣）、小諸城（長野縣）、飯田城（長野縣），山城則有新潟縣的村上城。

在這些地方的城通常有豐富的天守、櫓、城門等建築。現在還可以看到的天守有例如松本城的五重天守，和丸岡城的舊式望樓型天守。留到明治維新的有高島城和小濱城的三重天守、新發田城代替天守的三重櫓等。金澤城和福井城也曾有五重天守，但很久以前就已經燒毀，並未重建。

由於位居處處雪深寒冷之地，城郭建築的建築材料也考慮到耐寒性。金澤城的屋頂瓦便使用鉛瓦，預防寒害（通常土製的瓦在冬季會凍結破裂），牆壁也貼有瓦片，應用海鼠壁來防禦風雪。另外，丸岡城天守使用石製的瓦，而高島城天守則使用天守中極罕見的柿葺（重疊薄板所葺的屋頂）。

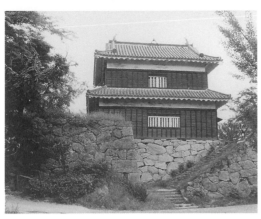

上田城隅櫓

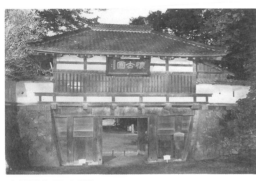

小諸城三之門

東海地方

近世城郭中樣式最進步的平城，誕生於東海地方。由於擁有廣大的濃尾平野和伊勢平野等許多平地，在中世即形成了孕育平城的搖籃。織田信長初期的居城那古野城（在後來的名古屋城二之丸附近）和清洲（須）城（愛知縣）為室町時代的平城。這個時期其他地方的居城仍是山城的全盛時期，可以說東海地方築城的先進地區。

到了十六世紀後期桃山時代，東海地方陸續有平城及平山城的創建、或者大幅改修。其特徵為以石垣建造不等邊多角形的城郭，以及建造天守，形成初期近世城郭林立的獨特地方。

一六〇〇年（慶長五年）關原之戰實施的大名配置轉換，對築城先進地帶的東海地方造成負面影響，阻礙其近世城郭的發展。東海地方位於江戶和京坂的中間地帶，具有戰略上的重要性，因此重點式地配置了德川氏的親藩和譜代大名。中國、四國、九州這些西國由外樣大藩占據，興建起新式大城郭，相較之下東海地方譜代小藩林立，多半只能繼承關原以前的規模形式。因此留下許多類似掛川城（靜岡縣）、濱松城（靜岡縣）、岡崎城（愛知縣）、吉田城（愛知縣）、西尾城（愛知縣）、伊勢龜山城（三重縣）等，留有古式建築設計（非對稱形狀複雜的曲輪，和狹窄的空壕溝等）的近世城郭。

當地的另一個特色是，除了有較為明顯的古式近世城郭，也有與其對照的最新大城郭。為了在戰略上與大坂城的豐臣秀賴抗衡，德川家康命令諸大名實施天下普請建築的城即為此例。廢除舊式山城岐阜城，以天下普請建築加納城（岐阜縣），從一六一〇年（慶長十五年）起開始創建近世城郭中集大成之作——名古屋城。此外駿府城（靜岡縣）也在天下普請中經過大幅翻修，作為家康的隱居城。

在三重縣有當代第一築城名家藤堂高虎，進行津城和伊賀上野城的大翻修，為家康對豐臣戰略的一環。尤其是伊賀上野城，是當時日本最高的石垣。

在天守的歷史上，東海地方是相當重要的地方。一五六七年（在永祿十年）奪取了中世山城稻葉山城的織田信長，將其大幅改修，命名為岐阜城，建造了可能是歷史上最早命名為天主（天守）的高樓，立下近世城郭的基礎。

建於關原之戰後的一六〇一年（慶長六年），現存最古老天守的犬山城（愛知縣），是古風望樓型天守的代表。因戰災而燒毀的名古屋城天守和大垣城天守、明治時期拆毀的岡崎城天守、一六三五年（寬永十二年）燒毀的駿府城天守等，都是在天守歷史上曾大放異彩的名作。順帶一提，名古屋城西北隅櫓，乃移建清洲城天守

240

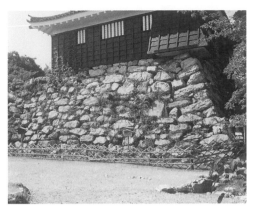

濱松城天守台

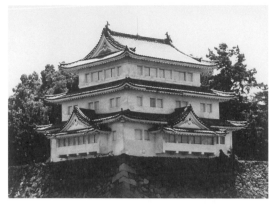

名古屋城西北隅櫓（清洲櫓）

岩村城本丸石垣

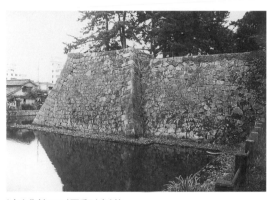

津城的石垣和壕溝

而來。

一六一二年（慶長十七年）竣工的名古屋城天守，在大棟上頂著金鯱，建地面積達一千三百四十坪，為史上最大的天守。根據記載，一六〇八年（慶長十三年）重建的駿府城天守，第五重為銅瓦、第四重到第二重為鉛瓦，鯱和鬼板（等於鬼瓦）等為黃金及銀製，和安土城及豐臣大坂城天守相當，是最豪華的天守。像名古屋城及駿府城這樣既巨大又豪華的天守，也是家康對大坂的豐臣秀賴政治上的策略。

東海地方的平城和平山城雖多，但仍然存在典型的山城，例如岐阜縣的岩村城、郡上八幡城、苗木城等，就是被改修為石垣建築式的近世城郭，一直留存到江戶時代的名城。而靜岡縣則有山中城、高天神城、諏訪原城、高根城等許多中世山城，不管在歷史意義上或者遺跡本身都相當有名，不過到江戶時代大多已經廢絕。

近畿地方

近畿地方可以說是近世城郭的發祥地。高險的石垣、寬廣的護城河、聳立的天守和櫓、宏偉的正殿，再加上包圍城的城下町，這些近世城郭的要素就是從室町末期開始，以近畿地方為中心所誕生發展的。

中世城郭中石垣的應用，主要限定於城門附近，高度較低，與其說是防禦上的需要，更像是固定土壘，或者修飾之用。然而佐佐木六角氏所築的觀音寺城（滋賀縣），雖為相對高度三百公尺的中世山城，仍然大費周章地以石垣建築山上的城郭。在相同時期，松永久秀則在多聞城（奈良縣）創建了後來被稱為天守的大櫓，以及圍繞城牆上的堅固長屋（多門櫓）。

將這些近畿地方先驅築城技法集大成者，就是織田信長，他在一五七九年（天正七年）完成了安土城（滋賀縣）的天主（天守），大規模且正式的近世城郭於焉誕生。當然，這座城也有本丸御殿和城下町。信長的繼承者秀吉，陸續在大坂城、聚樂第（京都府）、伏見城（京都府）創建天下人的大城郭，成為全國近世城郭的規範。

關原之戰後的築城盛況，在其他地方皆是源於諸大名興建居城，但在近畿地方，除了池田輝政的姬路城之外，則呈現出不一樣的風貌。當時針對君臨大坂城的豐臣秀賴，家康的政治策略是要向諸大名誇示德川氏的優越性，於是他陸續實施天下普請，興建許多最先進的巨大城郭，宛如包圍著大坂城。

一六〇一年（慶長六年）起興建膳所城（滋賀縣）、一六〇三年開始興建彥根城（滋賀縣）、一六〇九年開始建篠山城（兵庫縣）、一六一〇年起建丹波龜山城（京都府），都成為德川的據點。

這些建築設計大部分都由當代第一築城名家，深受家康信任的藤堂高虎來負責。藤堂高虎的建築設計講究實戰效果，為了可以利用少數兵力進行

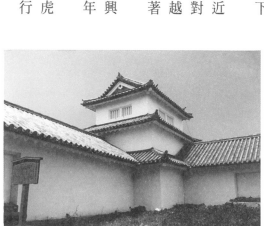

彥根城西之丸三重櫓

膳所城舊城門（膳所神社）

守備，本丸多半較小，且虎口相當嚴密，為其一大特色。而動員了諸大名的天下普請，成為讓建築設計等築城技術、西國大名優異的石垣築造技術、藤堂高虎所創造的新式層塔型天守等，普及到全國的強大原動力，因此確立了近世城郭的形式。

一六一五年（元和元年）因武家諸法度嚴禁城的增改建後，近畿地方卻仍例外地繼續進行大規模新建和改修工程。在大坂夏之陣中燒毀的大坂城，為了宣示德川氏的絕對權力，也重建得遠比豐臣時代壯觀。另外，幕府為了在戰略上壓制西國的有力外樣大名，在近畿地方陸續創建了譜代大名的居城。一六一七年令戶田氏鐵築尼崎城（兵庫縣）、小笠原忠真築明石城（兵庫縣），一六二三年（元和九年）令松平定網築淀城（京都府），最先進的城郭一座接一座誕生。另外，德川還命令本多忠政入姬路城，允許大幅增建西之丸等處。德川御三家的和歌山城也從一六二一年（元和七年）開始繼續進行整備擴充。

近畿地方的山城值得注意的例子很多，中世山城有觀音寺城和淺井氏的小谷城（滋賀縣）規模較大；其餘像是鎌刃城（滋賀縣）和上平寺城（滋賀縣），為較進步的中世山城；近世山城則有建築了石垣的竹田城（兵庫縣）和高取城（奈良縣）。

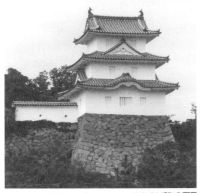

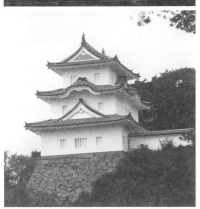

明石城現存的巽櫓（上）和坤櫓（下）

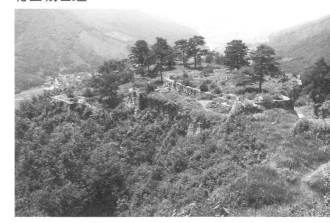

竹田城石垣

中國地方

中國地方為近世城郭的中心地，全國代表性的近世大城郭比比皆是，尤其是天守和石垣，無論質或量在全國皆可居冠。岡山縣的岡山城和津山城、廣島縣的廣島城和福山城、島根縣的松江城、山口縣的萩城等，五重或五階的大天守處處可見，堅實連綿的石垣上林立著許多櫓和城門，本丸中設置了廣大的正殿房舍。這些大城郭是最有近世風格的近世城郭。

但是這些城郭的成立，比先進的近畿地方要晚了一個世代。信長的安土城和秀吉的大坂城完成時，別說中國地方，在四國和九州地方連一個近世城郭都不存在，即便是中國地方的霸者毛利輝元的吉田郡山城（廣島縣），也仍是舊式中世山城。石垣只象徵性地在小部分使用，天守也完全不存在。重層的櫓當時看來還覺得奇特，瓦葺城郭建築也極為罕見。

一五八九年（天正十七年）毛利輝元開始興建廣島城，一五九○年宇喜多秀家開始興建岡山城，這是中國地方近世城郭的開端。但是這些普請因為文祿、慶長之役而延遲，要等到關原之戰前才完成。不過到了一六○○年，因為關原之戰的戰後處理，西日本成為有力外樣大名集中的特殊地域。有了家康賦予的豐厚俸祿，再加上數次天下普請所習得的新築城技術，西日本的城具有全國頂尖水準，尤其是中國地方的城，其宏偉壯觀更遠勝其他地方。

中國地方的近世城郭，多半具有使用其產量豐富的花崗岩所建築的宏偉石垣。在平山城中宏偉的石垣最能發揮視覺效果，因此以平山城為主流，例如岡山城、津山城、福山城、松江城、米子城（鳥取縣）等。

這些地方的中世山城，通常為多數小郭相連，虎口和壕溝都還不發達。除了吉田郡山城之外，尼子氏的月山富田城（島根縣）也很有名。備中松山城（岡山縣）、鳥取城、津和野城（島根縣）等也都是中世山城，但後來皆經改修為近世城郭形式。

岡山城西丸西手櫓

備中松山城二重櫓

四國地方

四國地方是僅次於中國地方的近世城郭中心地。城郭建築的現存量是全日本最豐富，全日本現在僅有十二座天守，其中四國就有丸龜城（香川縣）、伊予松山城、宇和島城（愛媛縣）、高知城四座天守，且各具風格。

此外，高知城的本丸也是全國唯一完整保存的天守、本丸正殿、城門、多門櫓、土壁的例子。追手門相當壯觀，詰門以廊下橋為門，非常特殊。伊予松山城除了天守之外，還留有五座櫓和九座城門及土壁。高知城有三座櫓和兩座城門，大洲城（愛媛縣）有四座櫓，還有丸龜城大手門的升形門、西條陣屋（愛媛縣）的大手門等，都相當貴重。

這些各有強烈特色的近世城郭，都是由轉封到其他地方的大名所建。

第一波築城是豐臣政權時，生駒親正在一五八八年（天正十六年）建高松城，蜂須賀家政在一五八五年（天正十三年）起興建德島城、藤堂高虎在慶長元年起建宇和島城。他們皆出身於東海地方或近畿地方，被秀吉冊封為大名，首次將先進的近世築城技術傳入四國地方。

第二波築城是慶長的築城極盛期。因關原之戰的戰功而獲得四國新領地的有力外樣大名山內一豐和加藤嘉明，以及擴大了領地的藤堂高虎開始進行大規模的築城，創建了山內一豐的高知城、加藤嘉明的松山城、藤堂高虎的今治城（愛媛縣），這些都是代表四國的大城郭。

第三波是武家諸法度公布後的十七世紀中期。原則上雖然禁止創建新城和增改建，但仍例外地進行丸龜城重建工程、高松城及宇和島城的大型修築等。

四國地方的中世城郭除了後來改修為近世城郭的宇和島城等，皆被從其他地方轉入的新領主棄置，大部分均為廢城。

而藤堂高虎的初期居城宇和島城和今治城，也成為研究他擅長的高險石垣技術及建築設計手法變遷的重要資料。這兩座城皆為海城，在文祿、慶長之役中擔任日本海軍將領的藤堂高虎，在海城建築方面也是佼佼者。

伊予松山城櫓群

二之門南櫓
二之門
三之門南櫓

九州地方

九州地方為江戶時代石垣文化的中心，也是許多知名石工輩出之地。

九州石垣的歷史相當古老，以福岡縣為中心，從七世紀後期的朝鮮式山城大野城（福岡縣）開始，在各地山城裡就留下了被稱為神籠石的古代石垣。即使在全國都已停止建造城郭石垣的中世，為了抵禦元寇，仍然面對博多灣築起稱為石築地（元寇防壘）的龐大石墨。到了近世，信長的安土城和秀吉的大坂城等近畿近世城郭的石垣雖然建築時間先於九州，但秀吉實施天下普請建築肥前名護屋城（佐賀縣），作為文祿、慶長之役的出陣基地，使得石垣的中心地再次回到九州。居核心角色的就是加藤清正。

加藤清正確立了在石垣斜度上加上明顯回彈角度、提高石垣強度的技法，之後被稱為清正流石垣，博得當代第一的稱號。九州地方的近世城郭除了石材資源較少的佐賀城以外，幾乎都有氣派壯觀的石垣。

九州地方最早的近世城郭，大約是秀吉的軍師黑田孝高（如水）在一五八八年（天正十六年）開始建築城的中津城（大分縣）。一五八九年起，奉秀吉之命建築的名護屋城，為九州最早的近世大城郭，興建了當地首座五重天守。

在慶長的築城盛期時，有力外樣大名紛紛創建大城郭。代表性的例子有黑田長政的福岡城、細川忠興的小倉城（福岡縣）、寺澤廣高的唐津城（佐賀縣）等。鍋島直茂、勝茂的佐賀城，竹中重的府內城（大分縣）等也都進行了大幅度的改修，加藤清正也整備擴充了熊本城。

九州地方雖曾有許多五重或四重天守，但大部分都在江戶時代燒毀。明治初期時柳川城天守（福岡縣）被拆毀，西南戰爭中熊本城天守燒毀，現在一座都沒有留下來。不過現存熊本城宇土櫓為三重五階，為天守級的櫓。

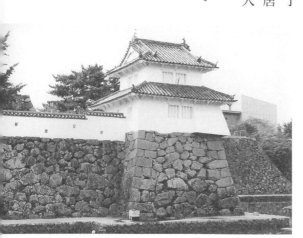

熊本城東十八間櫓

府內城人質櫓
收容人質的人質櫓，現存唯一的例子。

246

沖繩地方

沖繩地方把城念做「Gusuku」，但「Gusuku」也包含了不是城的祭祀設施和居住設施，其中作為城的有首里城、今歸仁城、中城城、座喜味城、南山城等。這些城都有壯大的石垣城牆，雖然比不上九州或本州的近世城郭，但建築年代古老很多，至少可以回溯到十五世紀。

沖繩地方城的特色，在於其石垣有著複雜的曲線（日本江戶軍事學將其稱為「邪」），石垣突出的角落並不尖銳，而帶有弧形，石垣的斜度陡急接近垂直，也沒有回彈的弧度，城門使用拱門（石造弧狀的門），城門上架有木造的樓閣，但沒有相當於隅櫓的建築物，也沒有壕溝，所以和九州及本州的近世城郭的形式完全不一樣。

在戰災中燒毀的首里城正殿（現在的正殿為重建），也和日本的書院建築正殿不同。建築在石造基壇（台座）上，有二重瓦葺屋頂，類似中國或韓國的宮殿建築。

沖繩獨特的形式很顯然來自中國。在相當於日本的中世時期，就已經建築了先進的總石垣城牆，實在令人驚訝。而且這些城牆都考慮到側面射擊，呈複雜的彎曲形狀，軍事學上的發展明顯較進步。可說是積極引進中國先進的技法和文化，創造出沖繩獨有的形式。

今歸仁城的石垣

首里城正殿（戰災前）

北海道

・01
・02

・03 青森縣

秋田縣
・04 岩手縣

山形縣 ・05 宮城縣

・19
新潟縣 ・06 福島縣
・20 ・07

石川縣
・21
・22 富山縣 ・17 群馬縣 栃木縣
・23 ・14 ・08
・24 ・18 ・15 茨城縣
福井縣 岐阜縣 長野縣 埼玉縣
・16 ・10 ・09
縣 ・48 ・25 山梨縣 ・12
京都府 ・38 ・39 ・26 ・13 ・11
・46 ・43 ・40 ・33 ・31 東京都 千葉縣
大阪府 ・44 滋賀縣 ・41 ・35 愛知縣 静岡縣 ・28 ・32 神奈川縣
・45 ・42 ・36 ・34 ・30
奈良縣 ・37 ・29 ・27
和歌山縣 三重縣

城名地圖

（標示色字部份為重要文化財）

北海道
01五稜郭
02福山城（松前城）

青森縣
03弘前城

岩手縣
04盛岡城

山形縣
05新庄城

福島縣
06會津若松城
07白河小峰城

茨城縣
08水戶城

埼玉縣
09岩槻城
10川越城

千葉縣
11佐倉城

東京都
12江戶城

神奈川縣
13小田原城

長野縣
14上田城
15小諸城
16高遠城
17松代城
18松本城

新瀉縣
19新發田城
20高田城

石川縣
21金澤城
22小松城

福井縣
23一乘谷朝倉館城
24丸岡城

岐阜縣
25岩村城
26岐阜城

靜岡縣
27掛川城
28駿府城
29高根城
30田中城
31濱松城
32山中城

愛知縣
33犬山城
34岡崎城
35名古屋城

三重縣
36伊賀上野城
37津城

滋賀縣
38安土城
39鎌刃城
40佐和山城
41膳所城
42彥根城

京都府
43丹波龜山城
44二條城

大阪府
45大坂城

兵庫縣
46明石城
47赤穗城
48竹田城
49姬路城

鳥取縣
50米子城

島根縣
51津和野城
52松江城

岡山縣
53岡山城
54津山城
55備中松山城

廣島縣
56小倉山城
57吉川元春館城
（吉川氏城館）
58廣島城
59福山城
60吉田郡山城

山口縣
61萩上

香川縣
62丸龜城
63高松城

愛媛縣
64今治城
65伊予松山城
66宇和島城
67大洲城
68河後森城

高知縣
69高知城

福岡縣
70小倉城
71福岡城

佐賀縣
72佐賀城

長崎縣
73島原城
74平戶城

大分縣
75長岩城
76府內城（大分城）

熊本縣
77熊本城
78人吉城

鹿兒島縣
79鹿兒島城

沖繩縣
80首里城
81今歸城

重要文化財建築物一覽表

　　關於被指定為國寶以及重要文化財的城郭建築物，以城名、建築物名、類別、形式、建築年代、所在地列於下表中。另外，由於文化財的指定名稱與形式並不完全一致，略作修正。建築年代可能有些與日本文化廳所揭示的相異。國寶以紅字表示。

城郭名	建築物名稱		類別	形式	建築年代	備註	所在地
福山城（松前城）	本丸御門		櫓門	切妻造	1853		北海道松前郡松前町大字松城
弘前城	天守		天守	三重三階、層塔型	1810	舊稱三重櫓	青森縣弘前市大字下白銀町
	二之丸辰巳櫓		三重櫓	三重三階、望樓型	1611	柿葺	
	二之丸未申櫓		三重櫓	三重三階、望樓型	1611	柿葺	
	二之丸丑寅櫓		三重櫓	三重三階、望樓型	1611	柿葺	
	二之丸南門		櫓門	入母屋造	1611		
	二之丸東門		櫓門	入母屋造	1611		
	三之丸追手門		櫓門	入母屋造	1611		
	三之丸東門		櫓門	入母屋造	1611		
	北之郭北門（龜甲門）		櫓門	入母屋造	1611		
江戶城	田安門	外門	高麗門		1636	形成升形門	東京都千代田區北之丸公園
		內門	櫓門	入母屋造	1636	渡櫓復原	
	外櫻田門	外門	高麗門		1663	形成升形門	東京都千代田區皇居外苑
		內門	櫓門	入母屋造	1663	渡櫓復原	
	清水門	外門	高麗門		1658	形成升形門	東京都千代田區北之丸公園
		內門	櫓門	入母屋造	1658	渡櫓復原	
新發田城	本丸表門		櫓門	入母屋造	17世紀後半-18世紀初		新潟縣新發田市大手町
	舊二之丸隅櫓		二重櫓	二重二階、層塔型	17世紀後半-18世紀初	移建至本丸	
金澤城	石川門	外門	高麗門		1788	形成升形門、鉛瓦葺	石川縣金澤市丸之內
		外門北方太鼓牆	土牆	太鼓牆	1788		
		外門南方太鼓牆	土牆	太鼓牆	1788		
		內門	櫓門	入母屋造	1788	鉛瓦葺	
		續櫓	多門櫓	一重一階	1788	鉛瓦葺	
		隅櫓	二重櫓	二重二階、望樓型	1788	鉛瓦葺	
		左方太鼓牆	土牆	太鼓牆	1788	有唐破風、石落	
		右方太鼓牆	土牆	太鼓牆	1788	有唐破風、石落	
	三十三間長屋		多門櫓	二重二階、望樓型	1860	邊緣的櫓有損毀、鉛瓦葺	
丸岡城	天守		天守	二重三階、望樓型	1613左右	石瓦葺	福井縣坂井郡丸岡町霞町
松本城	**天守**	天守	天守	五重六階、層塔型	1615左右		長野縣松本市丸之內
		乾小天守	小天守	三重四階	1592	改造舊天守，形成連結式天守	
		渡櫓	渡櫓	二重二階	1615左右		
小諸城	大手門		櫓門	入母屋造	1613		長野縣小諸市大手
	三之門		櫓門	寄棟造	1766	原入母屋造	長野縣小諸市丁

250

掛川城	宮殿	廣間、書院	（宮殿）表御殿		1855		靜岡縣掛川市掛川
		小書院	中奧		1861		
		諸役所	役所		1860		
	舊城門		櫓門	入母屋造	1659	移建至城外	靜岡縣袋井市村松油山寺
名古屋城	本丸西南隅櫓		二重櫓	二重三階、層塔型	1612左右		名古屋市中區本丸
	本丸東南隅櫓		二重櫓	二重三階、層塔型	1612左右		
	御深井丸西北隅櫓		三重櫓	三重三階、層塔型	16世紀末-17世紀初	據說是清洲城天守移建過來	
	本丸表二之門		高麗門		1612左右	升形門的外門	
	二之丸大手二之門		高麗門		1612左右	升形門的外門	名古屋市中區二之丸
	舊二之丸東二之門		高麗門		1612左右	升形門的外門、本丸東二之門遺跡移建過來的	名古屋市中區本丸
犬山城	天守		天守	三重四階、地下二階、望樓型	1601	第四階是元和年間(16世紀初)增建	愛知縣犬山市犬山町
彥根城	天守	天守	天守	三重三階、地下一階、望樓型	1606	移建改造自大津城天守	滋賀縣彥根市金龜町
		付櫓	付櫓	一重一階	1606	形成複合式天守	
		多聞櫓	多門櫓	一重一階	1606		
	太鼓門	太鼓門	櫓門	入母屋造	1606左右	移建自佐和山城城門	
		續櫓	續櫓	一重一階	1606左右		
	天秤櫓		多門櫓	曲折、一重一階、二重二階附有兩個隅櫓，中央階下有城門	1606左右	中央做櫓門	
	西之丸三重櫓	三重櫓	三重櫓	三重三階、層塔型	1606左右		
		續櫓	續櫓	一重一階	1606左右		
	二之丸佐和口多聞櫓		多門櫓	一重一階、端部是二重二階	1771	原本和佐和口櫓門相連	
	馬屋		馬屋	曲折、入母屋造	1688-1704	附屬於長屋門	
膳所城	舊城門		藥醫門		1655	移建至城外	滋賀縣大津市膳所膳所神社
	舊城門		高麗門		1601左右	移建至城外	滋賀縣大津市中庄篠津神社
	舊城門		高麗門		1601左右	移建至城外	滋賀縣草津市矢橋町 鞭崎神社
二條城	本丸櫓門		櫓門	入母屋造	1624-25	原本連接廊下橋二階	京都市中京區二條通堀川西入二條城町
	二之丸正殿	唐門	四腳門	附有軒唐破風	1625		
		築地	築地	築地	1625		
		醫備室(遠侍)與玄關(車寄)	玄關	入母屋造	1625		
		式台	出入口	入母屋造	1625		
		大廣間	廣間	入母屋造	1625		
		蘇鐵之間	廊下	入母屋造	1625		
		黑書院（小廣間）	書院	入母屋造	1625		
		白書院（御座之間）	中奧	入母屋造	1625		
		廚房	廚房		1625		
		配膳所(御清所)	廚房	入母屋造	1625		
	東大手門		櫓門	入母屋造	1662		
	北大手門		櫓門	入母屋造	1624-25		
	西門		埋門		1624-25	附屬土牆	
	東南隅櫓		二重櫓	二重二階、層塔型	1624-25		
	東南隅櫓北方多門牆		土牆		1624-25		

城	建築名			類型	構造	年代	備註	地址
二條城	西南隅櫓			二重櫓	二重二階、層塔型	1624-25		京都市中京區二條通堀川西入二條城町
	倉庫（米倉）			土倉庫	入母屋造	1624-25		
	北倉庫（米倉）			土倉庫	入母屋造	1624-25		
	南倉庫（米倉）			土倉庫	入母屋造	1624-25		
	鳴子門			藥醫門	切妻造	1624-25		
	桃山門			長屋門	入母屋造	1624-25		
	北中仕切門			埋門		1624-25		
	南中仕切門			埋門		1624-25		
大坂城	大手門	外門		高麗門		1848	形成升形門	大坂市中央區馬場町
		內門		櫓門	入母屋造	1848		
		續櫓		多門櫓（續櫓）	一重一階	1848	與內門相連	
	大手門北方牆			土牆		1848	附有石狹間	
	大手門南方牆			土牆		1848	附有石狹間	
	櫓門北方牆			土牆		1848	附有石狹間	
	彈藥庫			石倉庫	石造、寄棟造	1685		
	千貫櫓			二重櫓	二重二階、層塔型	1620		
	乾櫓			二重櫓	曲折、二重二階	1620		
	一番櫓			二重櫓	二重二階、層塔型	1630		
	六番櫓			二重櫓	二重二階、層塔型	1628		
	金庫			土倉庫	寄棟造	1837		
	金明水井戶屋形			井戶屋形	切妻造	1626		
	櫻門	外門		高麗門		1887		
姫路城	天守	天守		天守	五重六階、地下一階、望樓型	1608	形成連立天守、附有廚房	兵庫縣姫路市本町
		西小天守		小天守	三重三階、地下一階、望樓型	1608	附有水之六門	
		乾小天守		小天守	三重四階、地下一階、望樓型	1608		
		東小天守		小天守	三重三階、地下一階、望樓型	1608		
		伊之渡櫓		渡櫓	二重二階、地下一階	1608		
		呂之渡櫓		渡櫓	二重二階、地下一階	1608		
		波之渡櫓		渡櫓	二重二階、地下一階	1608		
		仁之渡櫓		櫓門	二重二階	1608	水之五門	
	伊之渡櫓			平櫓	一重一階	1609左右	成為一排	
	呂之渡櫓			平櫓	一重一階	1609左右		
	波之渡櫓			多門櫓	一重一階	1609左右		
	仁之渡櫓			櫓門	一重一階	1609左右	形成高大的多門櫓	
	保之櫓			二重櫓	二重二階	1609左右		
	部之渡櫓			多門櫓	曲折、一重一階	1609左右		
	止之櫓			平櫓（續櫓）	一重一階	1609左右	止之一門的續櫓	
	知之櫓			二重櫓	二重二階	1609左右		
	利之一渡櫓			多門櫓	二重二階	1609左右	形成一排的多門櫓，與奴之門相連	
	利之二渡櫓			多門櫓	曲折、一重一階	1609左右		
	折迴櫓			多門櫓	二重二階	1609左右	與備前門相連	
	井郭櫓			平櫓	一重一階	1609左右	井戶櫓	
	帶櫓			多門櫓	曲折、一重一階	1609左右	附有地下通道	

	帶郭櫓	多門櫓	一重一階（城內二重二階）	1609左右		
	太鼓櫓	平櫓	曲折、一重一階	1609左右		
	仁之櫓	平櫓	曲折、一重一階	1609左右		
	呂之櫓	多門櫓	曲折、一重一階	1609左右		
	化粧櫓	二重櫓	二重二階	1609左右		
	加之渡櫓	多門櫓	一重一階	1609左右		
	奴之櫓	二重櫓	二重二階	1609左右	形成一排高大的西之丸多門櫓、內部作為奧御殿	
	与之渡櫓	多門櫓	一重一階	1609左右		
	留之櫓	二重櫓	二重二階	1609左右		
	太之渡櫓	多重櫓	一重一階	1609左右		
	遠之櫓	二重櫓	二重二階	1609左右		
	禮之渡櫓	多門櫓	一重一階	1609左右	過去是連著遠之櫓的多門櫓，但中間部份缺損	
	和之櫓	二重櫓	二重二階	1609左右		
	加之櫓	二重櫓	二重二階、重箱櫓	1609左右		
	菱之門	櫓門	入母屋造	1609左右		
	伊之門	高麗門		1609左右		
	呂之門	高麗門		1609左右		
	波之門	櫓門	切妻造	1609左右		
	仁之門	櫓門	附有二重櫓	1609左右		
	部之門	高麗門		1609左右		
	止之一門	櫓門		1609左右	連接止之櫓	
	止之二門	高麗門		1609左右		
	止之四門	高麗門		1609左右		
	知之門	棟門		1609左右	連接檢查哨（番所）	
	利之門	高麗門		1609左右		
姬路城	奴之門	櫓門	二重二階、切妻造	1609左右	連接利之二渡櫓	兵庫縣姬路市本町
	水之一門	棟門		1609左右		
	水之二門	棟門		1609左右		
	備前門	櫓門	切妻造	1609左右	復原渡櫓	
	止之四門東方土牆	土牆		1609左右		
	止之四門西方土牆	土牆		1609左右		
	止之二門東方土牆	土牆		1609左右		
	止之一門東方土牆	土牆		1609左右		
	部之門東方土牆	土牆		1609左右		
	部之門西方土牆	土牆		1609左右		
	水之一門北方築地牆	築地		1609左右		
	水之一門西方土牆	土牆		1609左右		
	仁之櫓南方土牆	土牆		1609左右	附屬水之三門	
	水之五門南方土牆	土牆		1609左右	附屬水之四門	
	伊之渡櫓南方土牆	土牆		1609左右	附屬保之門	
	仁之門東方上土牆	土牆		1609左右		
	仁之門東方下土牆	土牆		1609左右		
	呂之櫓東方土牆	土牆		1609左右		
	呂之櫓西方土牆	土牆		1609左右		
	波之門東方土牆	土牆		1609左右		
	波之門西方土牆	土牆		1609左右		
	波之門南方土牆	土牆		1609左右		
	呂之門東方土牆	土牆		1609左右		
	呂之門西南方土牆	土牆		1609左右		
	化粧櫓南方土牆	土牆		1609左右		
	和之櫓東方土牆	土牆		1609左右		
	加之櫓北方土牆	土牆		1609左右		
	菱之門西方土牆	土牆		1609左右		
	菱之門南方土牆	土牆		1609左右		
	菱之門東方土牆	土牆		1609左右		

姬路城	伊之門東方土牆	土牆		1609左右	附屬留之門	兵庫縣姬路市本町	
	太鼓櫓南方土牆	土牆		1609左右			
	太鼓櫓北方土牆	土牆		1609左右			
	帶郭櫓北方土牆	土牆		1609左右			
	井郭櫓南方土牆	土牆		1609左右			
	止之櫓南方土牆	土牆		1609左右			
明石城	巽櫓	三重櫓	三重三階、層塔型	1617左右		兵庫縣明石市明石公園	
	坤櫓	三重櫓	三重三階、層塔型	1617左右			
和歌山城	岡口門	櫓門	（切妻造）	1621	原本兩翼與櫓相連	和歌山縣和歌山市一番丁	
松江城	天守	天守	四重五階、地下一階	1611	附有付櫓	島根縣松江市殿町城山	
岡山城	月見櫓	二重櫓	二重二階、地下一階、望樓型	1615-1632		岡山縣岡山市內山下	
	西丸西手櫓	二重櫓	二重二階、重箱櫓	1603-1605			
備中松山城	天守	天守	二重二階、層塔型	1683	附有付櫓	岡山縣高梁市內山下	
	二重櫓	二重櫓	二重二階、層塔型	1683			
	三之平櫓東土牆	土牆		1683			
福山城	伏見櫓	三重櫓	三重三階、望樓型	17世紀初	移建伏見城松之丸東櫓	廣島縣福山市丸之內	
	筋鐵御門	櫓門	入母屋造	1622左右			
高松城	北之丸（新城郭）月見櫓	三重櫓	三重三階、層塔型	1676	附有續櫓	香川縣高松市玉藻町	
	北之丸水手御門	藥醫門		19世紀前期			
	北之丸渡櫓	平櫓	一重一階	1676			
	舊東之丸艮櫓	三重櫓	三重三階、層塔型	1677	移建至太鼓櫓遺跡		
丸龜城	天守	天守	天守		1660	舊稱三重櫓	香川縣丸龜市一番丁
	大手門	一之門	櫓門	入母屋造	1670左右	形成升形門	
		二之門	高麗門		1670左右		
松山城	天守	天守	三重三階、地下一階、層塔型	1850左右		愛媛縣松山市丸之內	
	三之門南櫓	平櫓	一重一階	1850左右			
	二之門南櫓	平櫓	一重一階	1850左右			
	一之門南櫓	平櫓	一重一階	1850左右			
	乾櫓	二重櫓	曲折、二重二階	17世紀初			
	野原櫓	二重櫓	二重櫓、望樓型	17世紀初			
	仕切門	高麗門		1850左右			
	三之門	高麗門		1850左右			
	二之門	藥醫門		1850左右			
	一之門	高麗門		1850左右			
	紫竹門	高麗門		1824-1860			
	隱門	櫓門		17世紀初			
	隱門續櫓	續櫓	曲折、一重一階	17世紀初			
	戶無門	高麗門		1800	沒有門		
	仕切門內牆	土牆		1850左右			
	三之門東牆	土牆		1850左右			
	筋鐵門東牆	土牆		1850左右			
	二之門東牆	土牆		1850左右			
	一之門東牆	土牆		1850左右			
	紫竹門東牆	土牆		1824-1860			
	紫竹門西牆	土牆		1824-1860			
宇和島城	天守	天守	三重三階、層塔型	1655	附有玄關	愛媛縣宇和島市丸之內	

城	建築名稱		類型	構造	年代	備註	位置
大洲城	台所櫓		二重櫓	二重二階、望樓型	1859		愛媛縣大洲市大洲
	高欄櫓		二重櫓	二重二階、層塔型	1861		
	苧綿櫓		二重櫓	二重二階、層塔型	1843		
	三之丸南隅櫓		二重櫓	二重二階、層塔型	1766		
高知城	天守		天守	四重六階、望樓型	1747		高知縣高知市丸之內
	懷德館		正殿	入母屋造	1749		
	納戶藏		平櫓	入母屋造	1749	內部作為正殿	
	黑鐵門		櫓門	入母屋造	1730	19世紀初改建留存的兩根柱子	
	西多聞		多門櫓	一重一階	18世紀中期		
	東多聞		多門櫓	一重一階	1801-1804		
	詰門		廊下橋	二重二階	1802	橋下作為城門	
	廊下門		櫓門	入母屋造	1801-1804	與詰門相連	
	追手門		櫓門	入母屋造	1801		
	天守東南箭眼牆		土牆		19世紀初		
	天守西北箭眼牆		土牆		19世紀初		
	黑鐵門西北箭眼牆		土牆		19世紀初		
	黑鐵門東南箭眼牆		土牆		19世紀初		
	追手門西南箭眼牆		土牆		19世紀初		
	追手門東北箭眼牆		土牆		19世紀初		
福岡城	南丸多聞櫓		多門櫓	一重一階	1854	南端附有二重櫓，北端的二重櫓是復原而來的	福岡市中央區城內
佐賀城	鯱之門	鯱之門	櫓門	入母屋造	1838		佐賀縣佐賀市城內
		續櫓	續櫓	一重一階	1838		
熊本城	宇土櫓	宇土櫓	三重櫓	三重五階、地下一階、望樓型	1601-1607		熊木縣熊本市本丸及二之丸
		續櫓	多門櫓	一重一階、端部二重二階	1601-1607		
	源之進櫓		多門櫓	曲折、一重一階	1601-1607		
	四間櫓		多門櫓	一重一階	1866	形成一排高大的多門櫓	
	十四間櫓		多門櫓	一重一階	1844		
	七間櫓		多門櫓	一重一階	1857		
	田子櫓		平櫓	一重一階	1865		
	東十八間櫓		多門櫓	一重一階	1601-1607	形成一排高大的多門櫓、與不開門中間有缺損	
	北十八間櫓		多門櫓	一重一階	1601-1607		
	五間櫓		多門櫓	一重一階	1601-1607		
	不開門		櫓門	單側入母屋造	1866	原本單側與櫓相連	
	平櫓		多門櫓	一重一階	1860		
	監物櫓（新堀櫓）		多門櫓	一重一階	1860		
	長土牆		土牆		19世紀中期		

經典一日通

日本古城建築圖典：

【全彩圖解】天守、城郭、城門到守城機關，日本古城建築的構造工法與文化史

原 出 版 者／小學館	
原　著　者／三浦正幸	
譯　　　者／詹慕如	
責 任 編 輯／王筱玲、李韻柔	
校 對 編 輯／賴譽夫、吳淑芳、李韻柔	
總　編　輯／陳美靜	
總　經　理／彭之琬	
事業群總經理／黃淑貞	
發　行　人／何飛鵬	
法 律 顧 問／元禾法律事務所　王子文律師	

出　　　版／商周出版　城邦文化事業股份有限公司
　　　　　　臺北市南港區昆陽街 16 號 4 樓
　　　　　　電話：(02) 2500-7008　傳真：(02) 2500-7579
　　　　　　E-mail：bwp.service@cite.com.tw
發　　　行／英屬蓋曼群島商家庭傳媒股份有限公司　城邦分公司
　　　　　　臺北市南港區昆陽街 16 號 8 樓
　　　　　　讀者服務專線：0800-020-299　24小時傳真服務：02-2517-0999
　　　　　　讀者服務信箱E-mail：cs@cite.com.tw
　　　　　　劃撥帳號：19833503　　　戶名：英屬蓋曼群島商家庭傳媒股份有限公司城邦分公司
訂 購 服 務／書虫股份有限公司客服專線：(02)2500-7718；2500-7719
　　　　　　服務時間：週一至週五上午09:30-12:00；下午13:30-17:00
　　　　　　24小時傳真專線：(02)2500-1990；2500-1991
　　　　　　劃撥帳號：19863813　戶名：書虫股份有限公司
香港發行所／城邦(香港)出版集團有限公司
　　　　　　香港九龍土瓜灣土瓜灣道 86 號順聯工業大廈 6 樓 A 室
　　　　　　電話：(852) 2508 6231　　傳真：(852) 2578 9337
馬新發行所／城邦(馬新)出版集團
　　　　　　Cit (M) Sdn. Bhd.
　　　　　　41,Jalan Radin Anum, Bandar Baru Sri Petaling, 57000 Kuala Lumpur, Malaysia.
　　　　　　電話：603-90563833　　　傳真：603-90576622
　　　　　　E-mail：services@cite.my

內 文 排 版／李健成
印　　　刷／鴻霖印刷傳媒股份有限公司
總　經　銷／聯合發行股份有限公司　電話：(02)29178022　傳真：(02)29110053

行政院新聞局北市業字第913號
■2008年3月初版　■2024年8月三版2.1刷　　　　　　　　　　　Printed in Taiwan

國家圖書館出版品預行編目資料

日本古城建築圖典／三浦正幸著；詹慕如譯.
-- 二版. -- 台北市：商周, 城邦文化出版
：家庭傳媒城邦分公司發行, 2017.03
　面；　公分. -- （經典一日通；27）

ISBN 978-986-477-203-2（平裝）

1. 古城　2. 建築史　3. 圖錄　4. 日本

924.31　　　　　　　　　　　　106002868

照片提供
p14 森岡弘夫　p15原印刷株式会社　p20中田真澄、PPS通信社　p21姬路市　p27國立歷史民俗博物館　p37八卷孝夫
p74-79加藤理文、牧野貞之、水窪町教育委員會　p125藤田健　p190登野城弘　p203井手三千男　p213米田敏幸

書籍設計：Ouchi Osamu（nano/nano graphics）
圖片製作：Hayuma 蓬生雄司
編輯協力：三猿舍 山田岳晴

ISBN 978-986-477-203-2
定價380元

城邦讀書花園
www.cite.com.tw